国家出版基金项目
NATIONAL PUBLICATION FOUNDATION

黄慎全集

花鸟画

 海峡出版发行集团 | 福建美术出版社
THE STRAITS PUBLISHING & DISTRIBUTING GROUP | FUJIAN FINE ARTS PUBLISHING HOUSE

图版

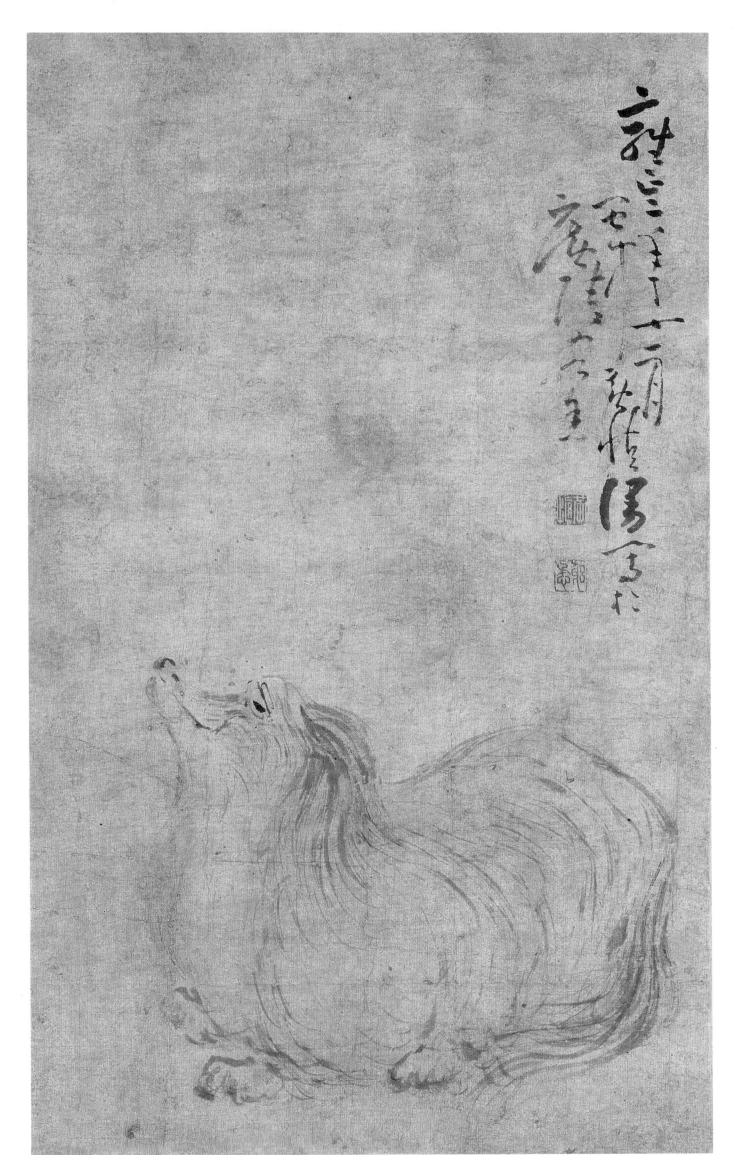

狮狗图

小帧　纸本　设色　雍正二年十一月（一七二四）

46.7cm×27.5cm

扬州博物馆藏

款识：雍正二年十一月，闽中黄慎漫写于广陵客舍。

钤印：黄慎（白）、躬懋（朱）

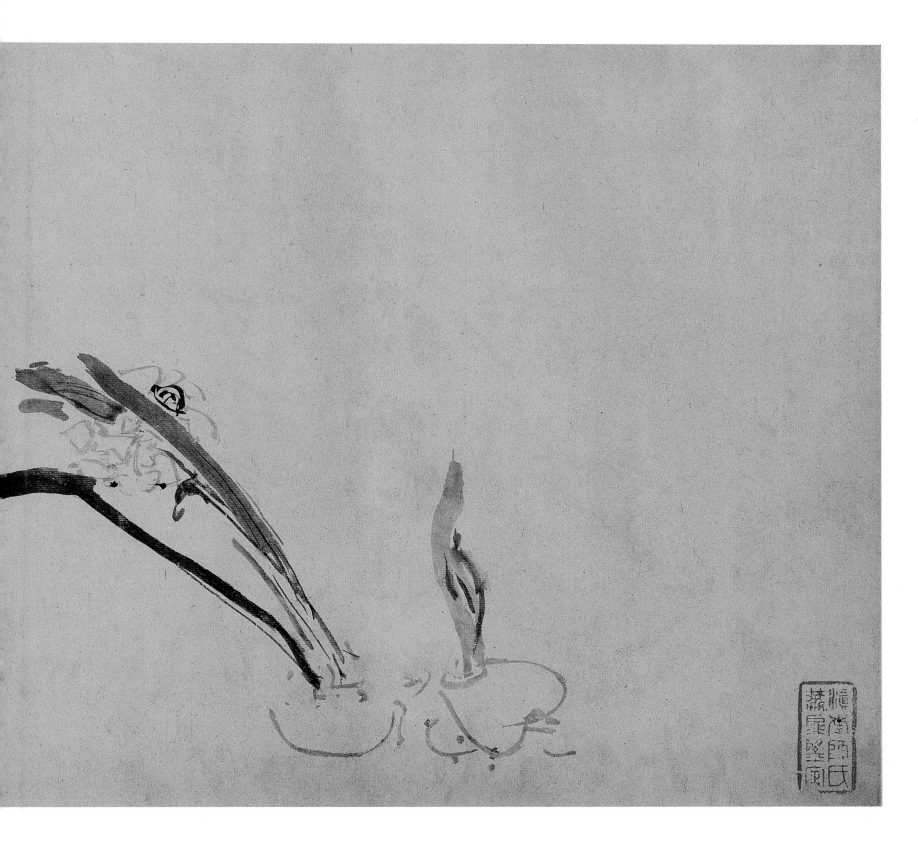

花卉图册（十二开之一）——水仙图

册　纸本　墨笔　雍正四年三月（一七二六）

27.3cm×60cm

上海博物馆藏

钤印：黄叟（白）、恭寿（朱）

释文：杜若青青江水连，鹧鸪拍拍下江烟。

湘夫人正梦梧下，莫遣一声啼竹边。

（此是明代画家徐渭诗）

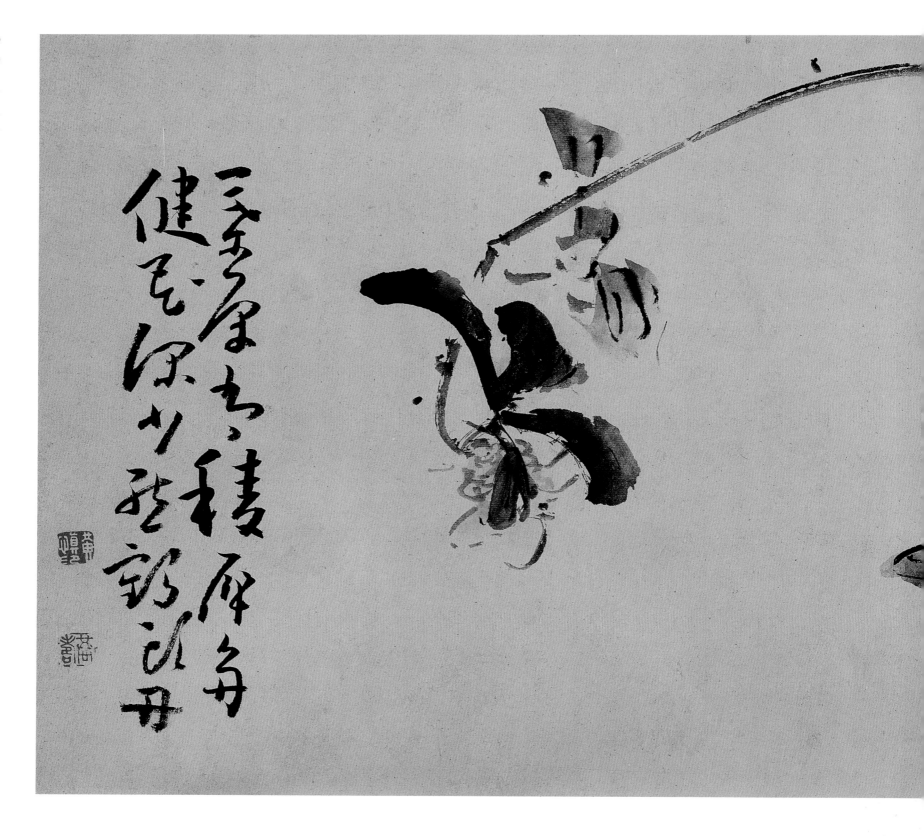

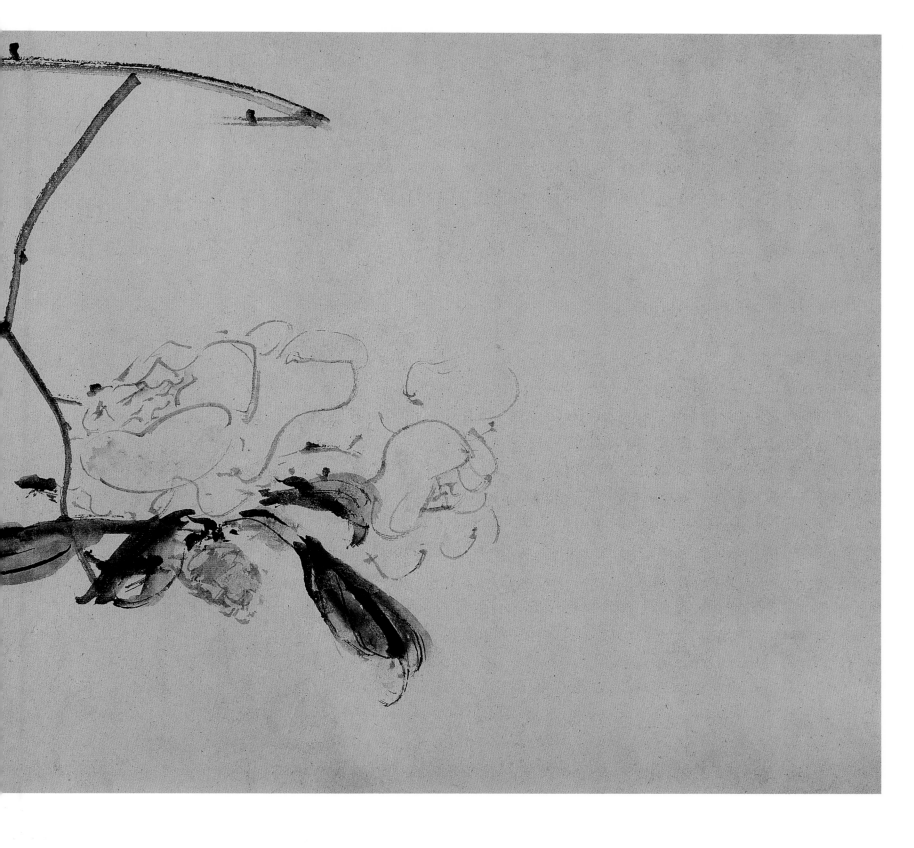

花卉图册（十二开之二）——山茶花

册　纸本　设色　雍正四年三月（一七二六）

27.3cm×60cm

上海博物馆藏

钤印：黄慎印（白）、恭寿（朱）

释文：叶厚有棱俾多健，花深少态鹤头丹。

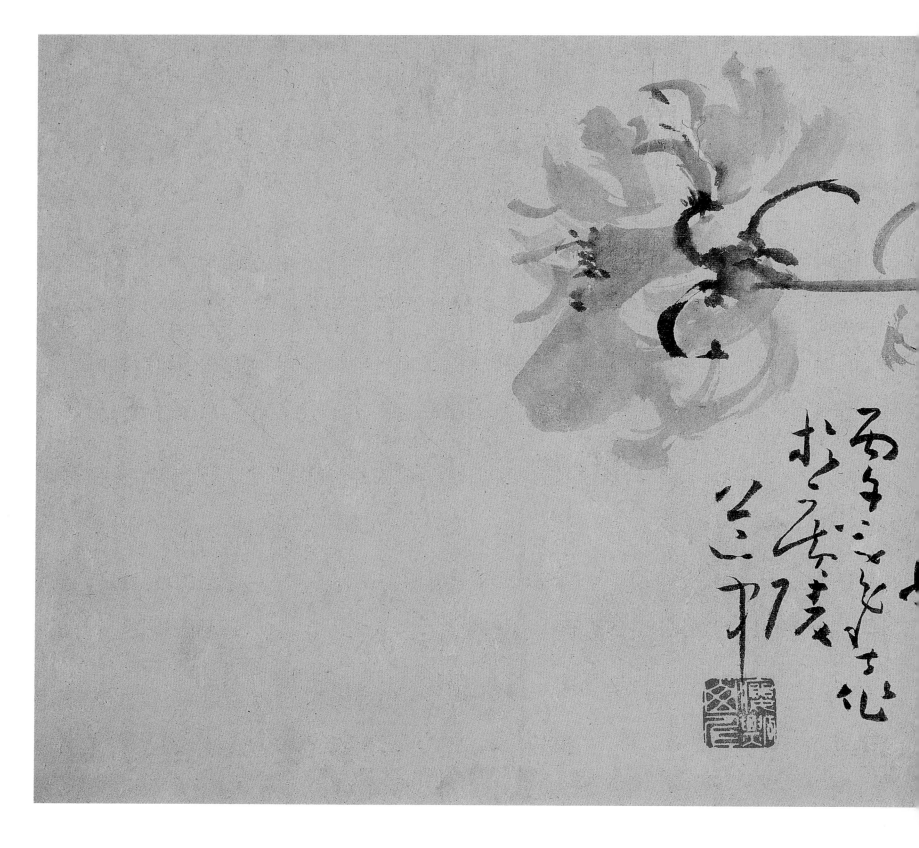

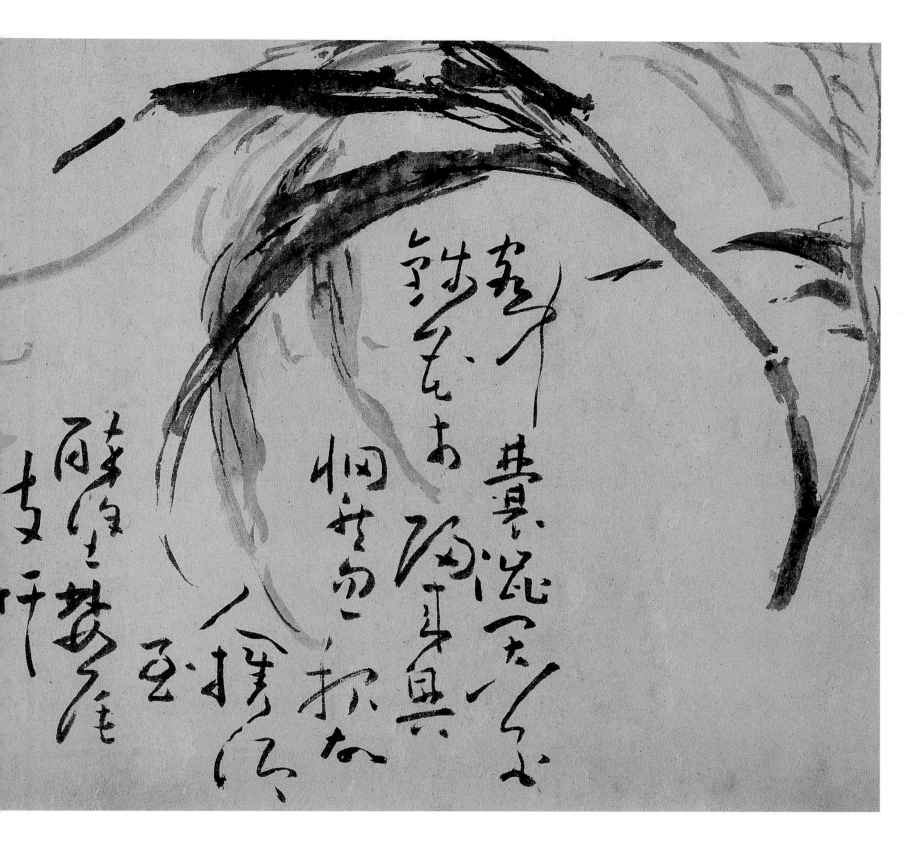

花卉图册（十二开之三）——芍药花

册　纸本　墨笔　雍正四年三月（一七二六）

27.3cm×60cm

上海博物馆藏

款识：丙午暮春，作于广陵道中。

钤印：瘿瓢山人（白）

释文：客中囊涩买花钱，花市归来兴惘然。

忽报故人携酒至，醉涂梦尾一枝妍。

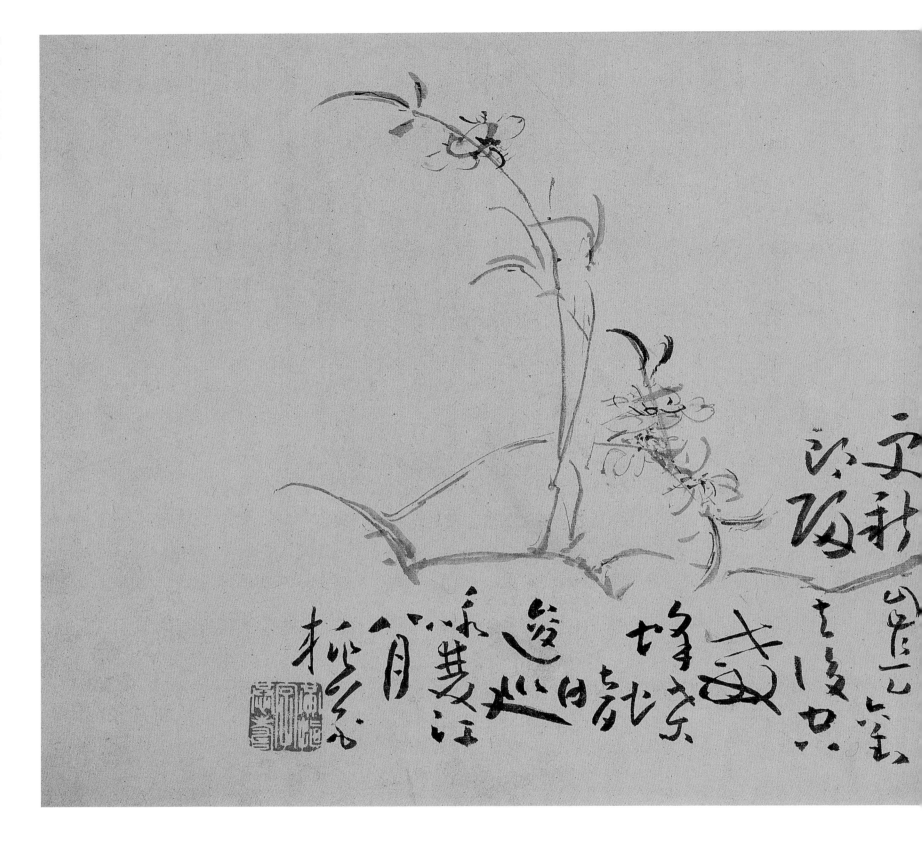

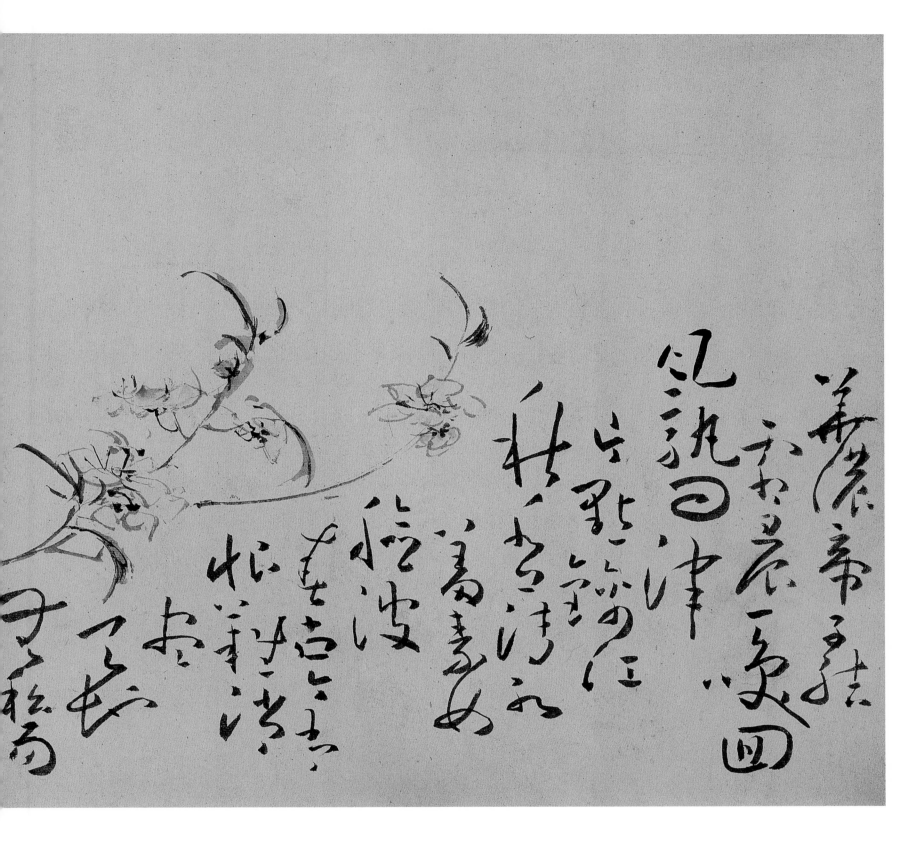

花卉图册（十二开之四）——桃花

册　纸本　设色　雍正四年三月（一七二六）

27.3cm×60cm

上海博物馆藏

钤印：黄慎字恭寿（白）

释文：华浓帝子结霜晨，一笑回风孰问津。
片点锦江秋水薄，如羞素女脸波春。
古今有恨难消尽，天地无私易更新。
自是刘郎归去后，空教蜂蝶暗逡巡。
咏双江八月桃花。

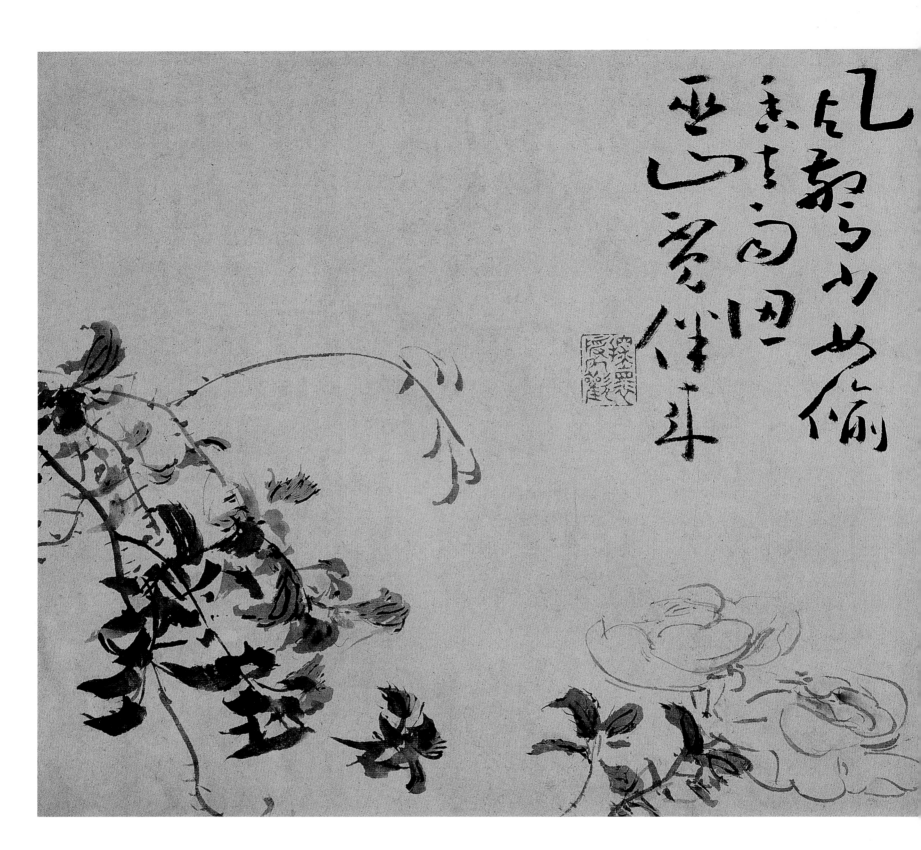

花卉图册（十二开之五）——蔷薇

册　纸本　设色　雍正四年三月（一七二六）

27.3cm×60cm

上海博物馆藏

钤印：探怀授所欢（朱）

释文：风惊少女偷香去，雨认巫山觅伴来。

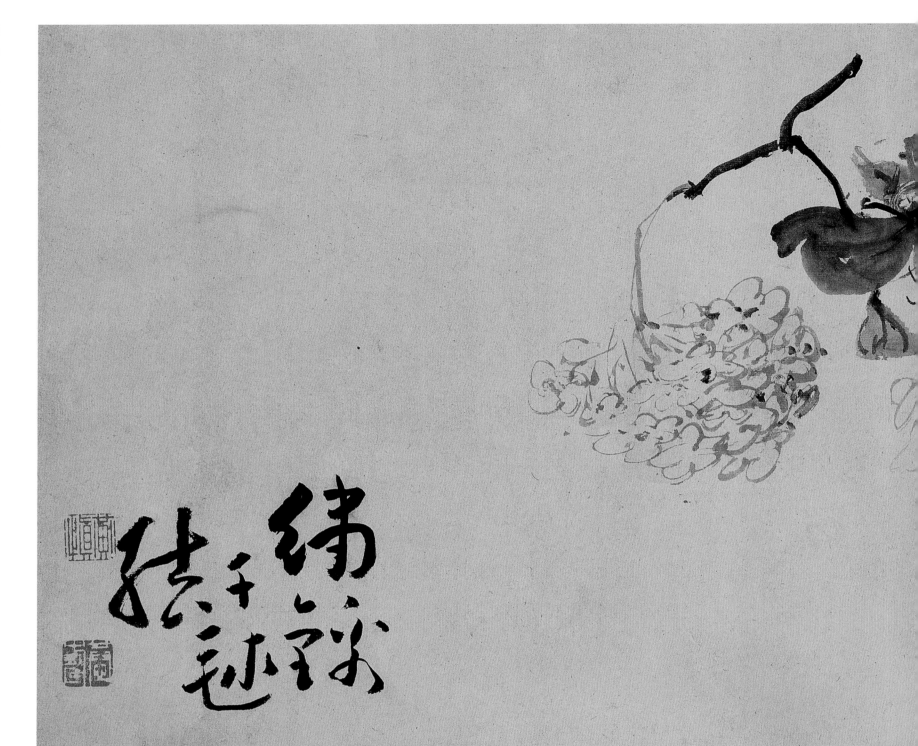

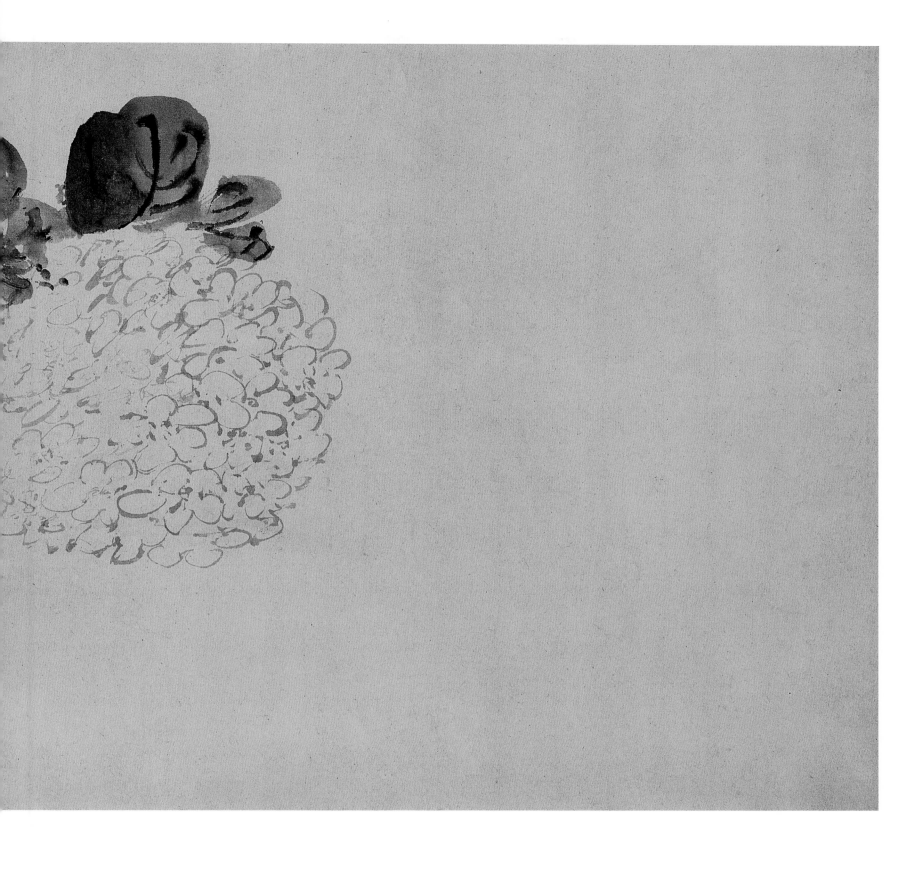

花卉图册（十二开之六）——绣球

册　纸本　墨笔　雍正四年三月（一七二六）

27.3cm×60cm

上海博物馆藏

钤印：黄慎（朱）、恭寿（白）

释文：绣锦千球结。

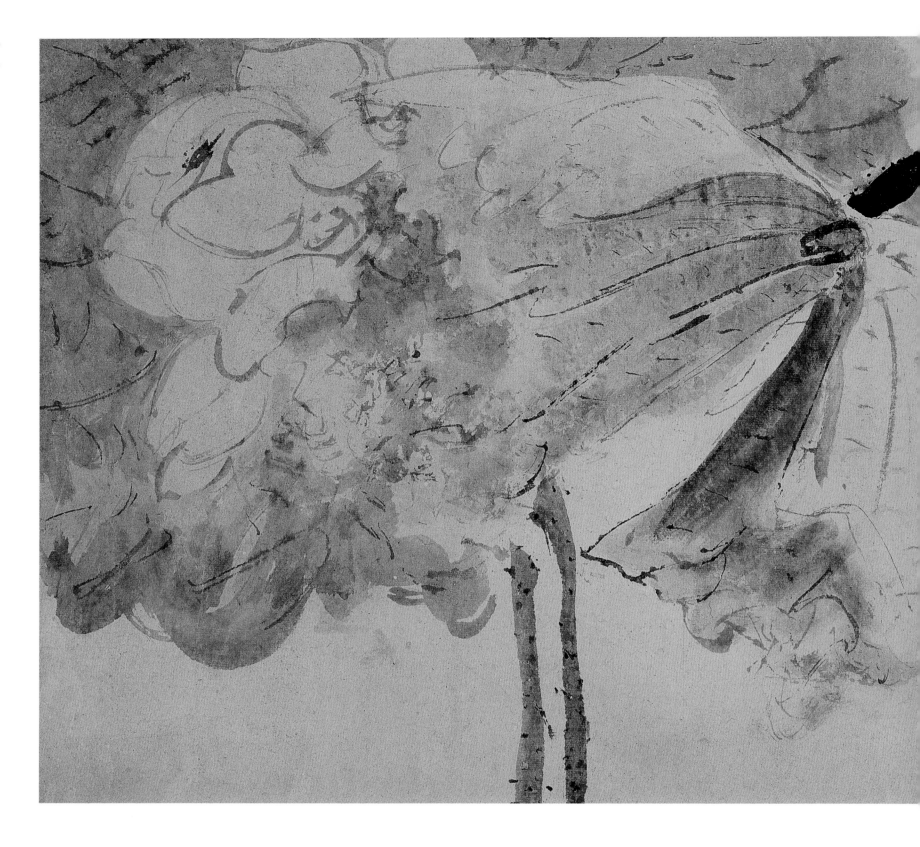

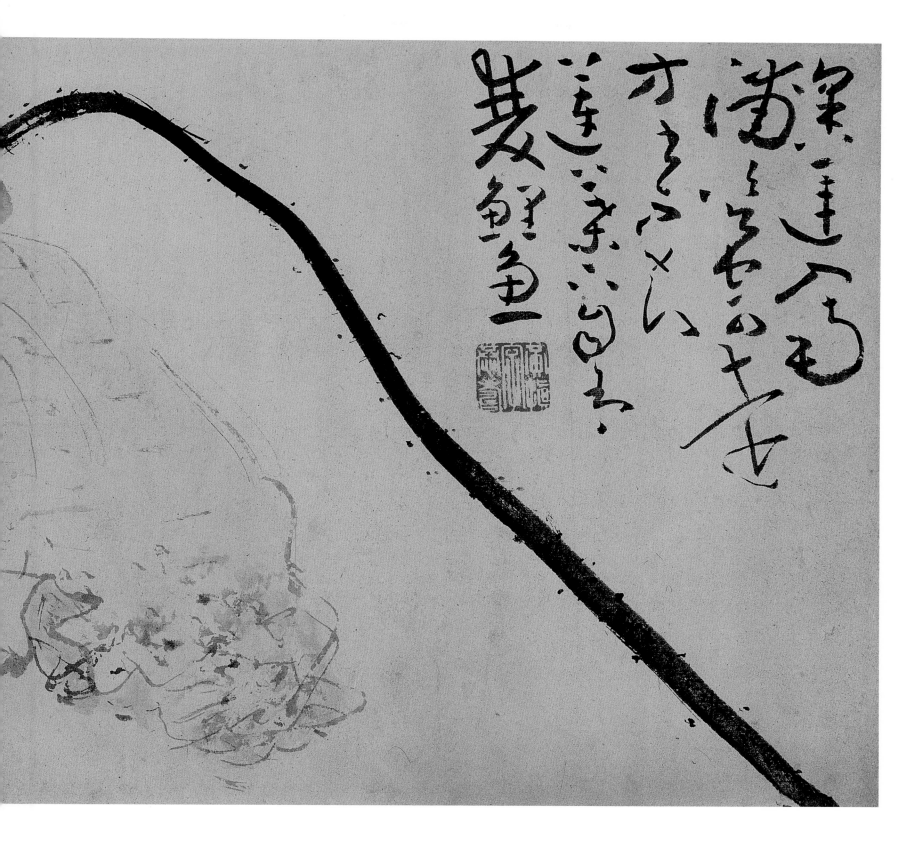

花卉图册（十二开之七）——荷花

册　纸本　设色　雍正四年三月（一七二六）

27.3cm×60cm

上海博物馆藏

钤印：黄慎字恭寿（白）

释文：采莲入南浦，欲寄远方书。不知莲叶下，自有双鲤鱼。

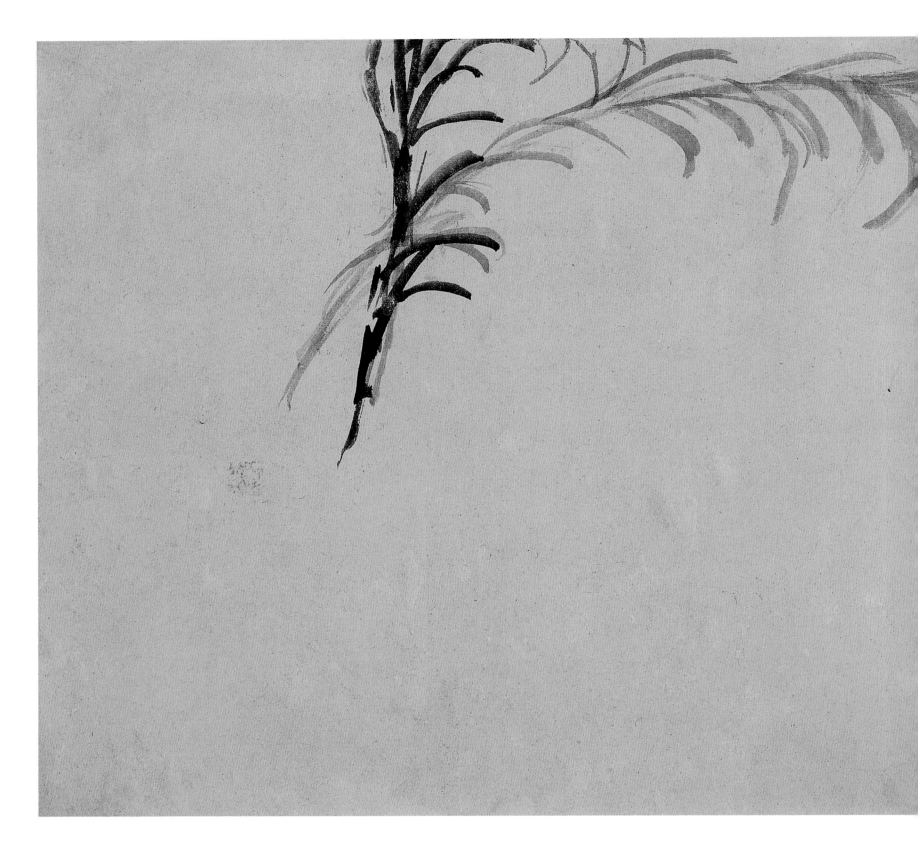

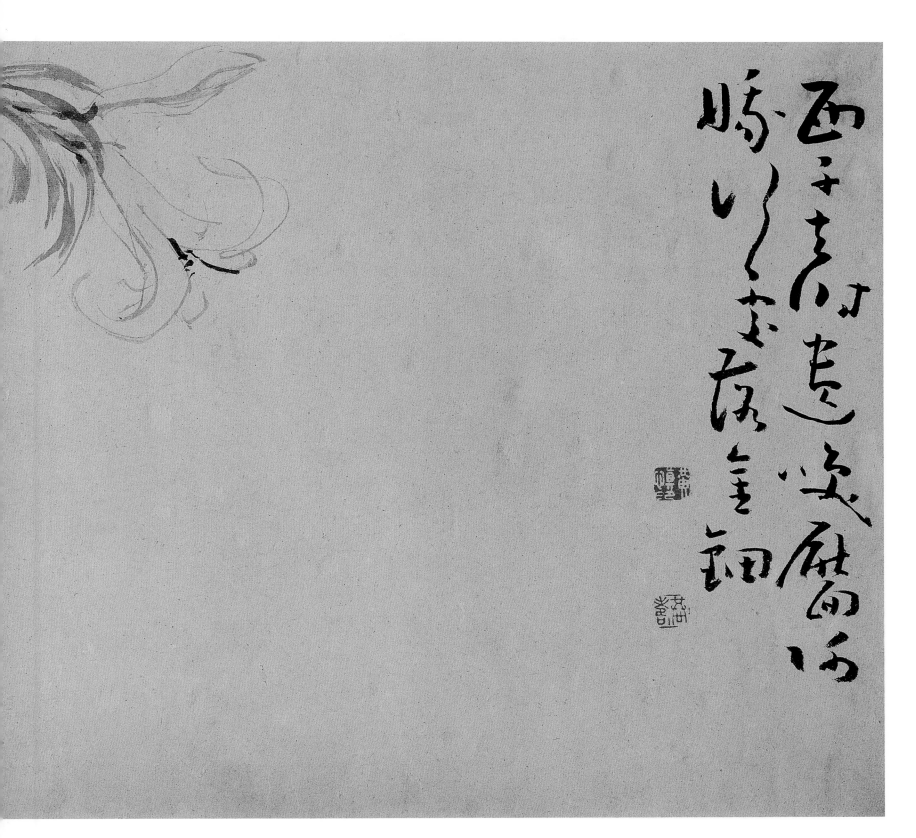

花卉图册（十二开之八）——萱草

册　纸本　设色　雍正四年三月（一七二六）

27.3cm×60cm

上海博物馆藏

钤印：黄慎印（白）、恭寿（朱）

释文：西子去时遗笑靥，阿娥（娇）行处落金钿。

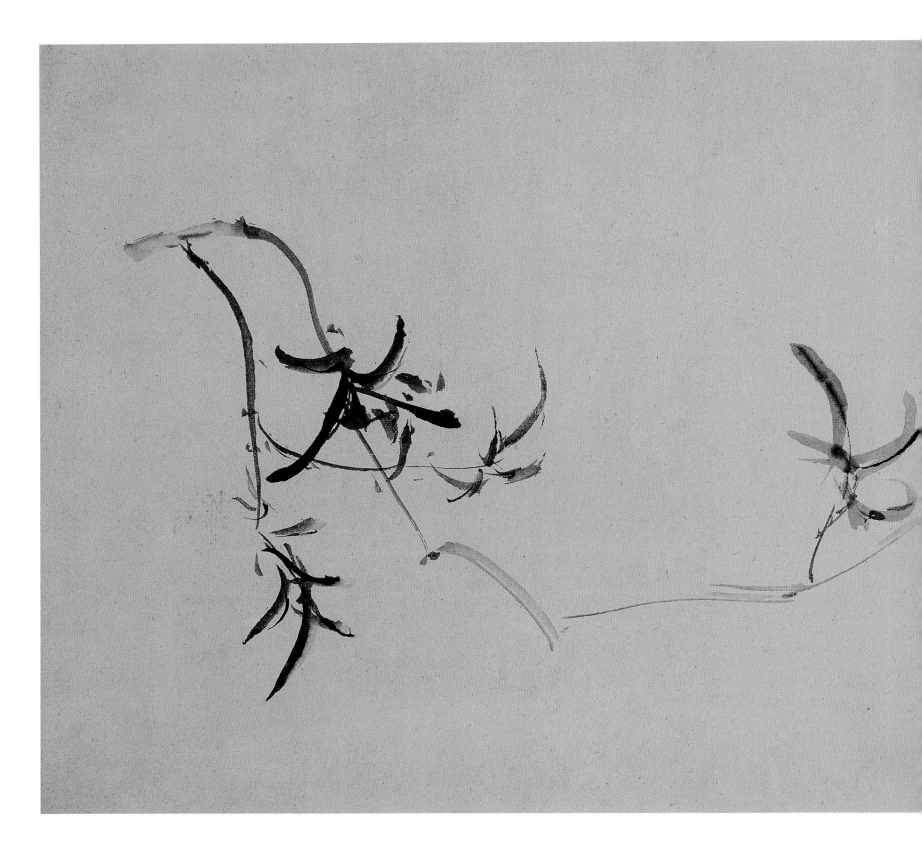

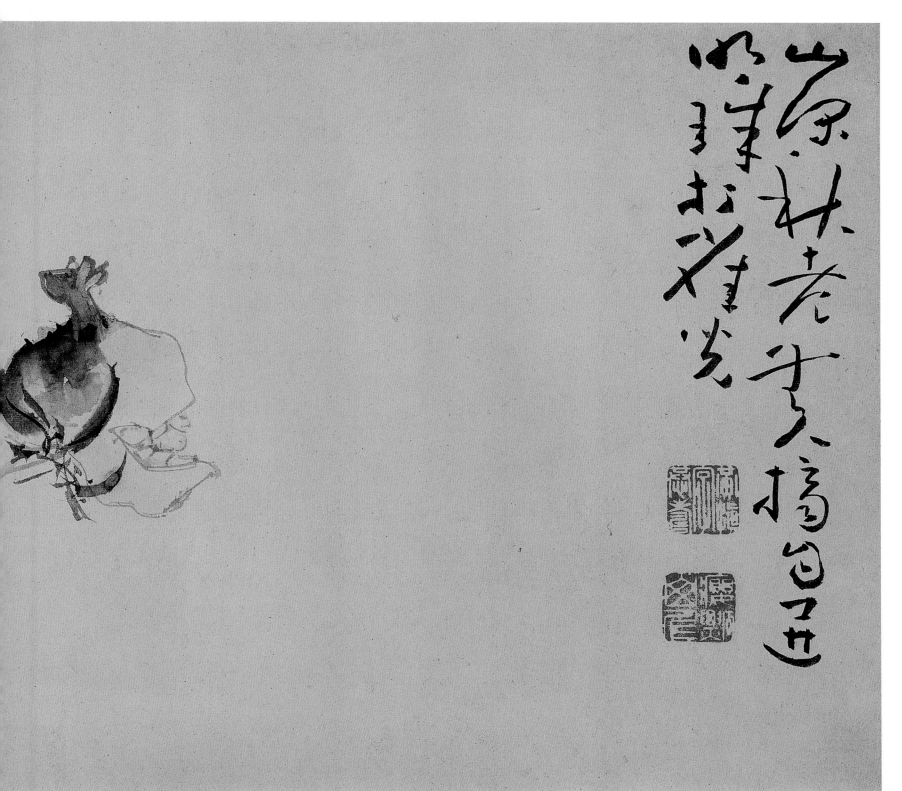

花卉图册（十二开之九）——石榴

册　纸本　设色　雍正四年三月（一七二六）

27.3cm×60cm

上海博物馆藏

钤印：黄慎字恭寿（白）、瘦瓢山人（白）

释文：山深秋老无人摘，自进明珠打雀儿。

（系明代画家徐渭诗句）

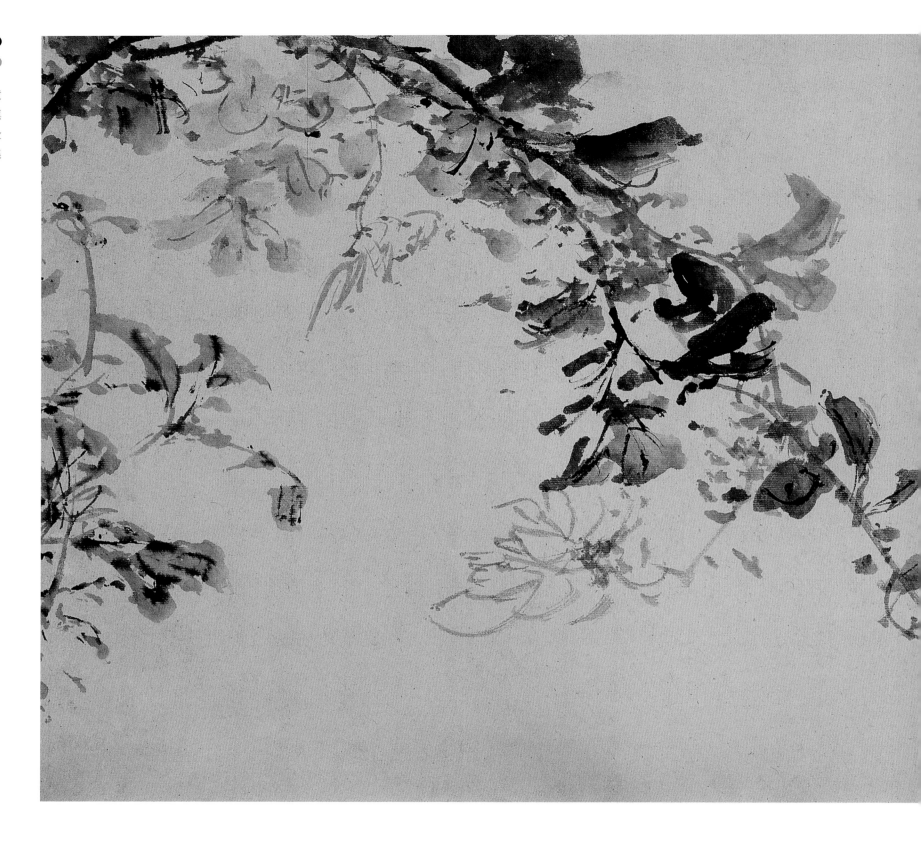

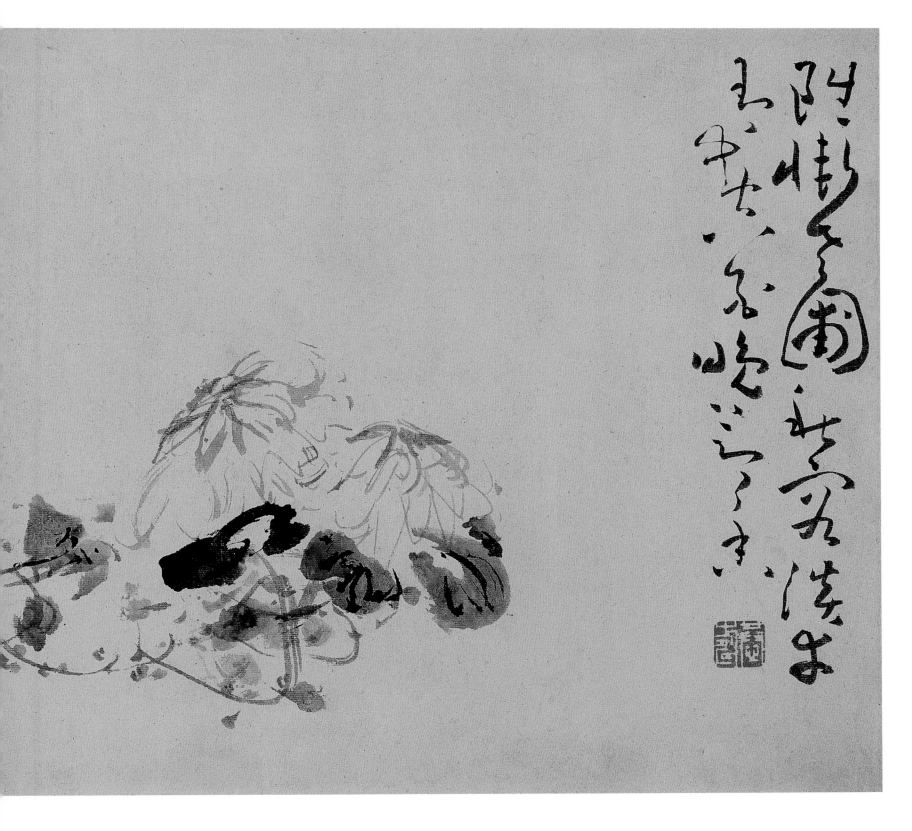

花卉图册（十二开之十）——菊花

册　纸本　墨笔　雍正四年三月（一七二六）

27.3cm×60cm

上海博物馆藏

钤印：恭寿（白）

释文：虽惭老圃秋容淡，幸有黄花晚节香。

（系宋人陈师道诗句，文字略有出入）

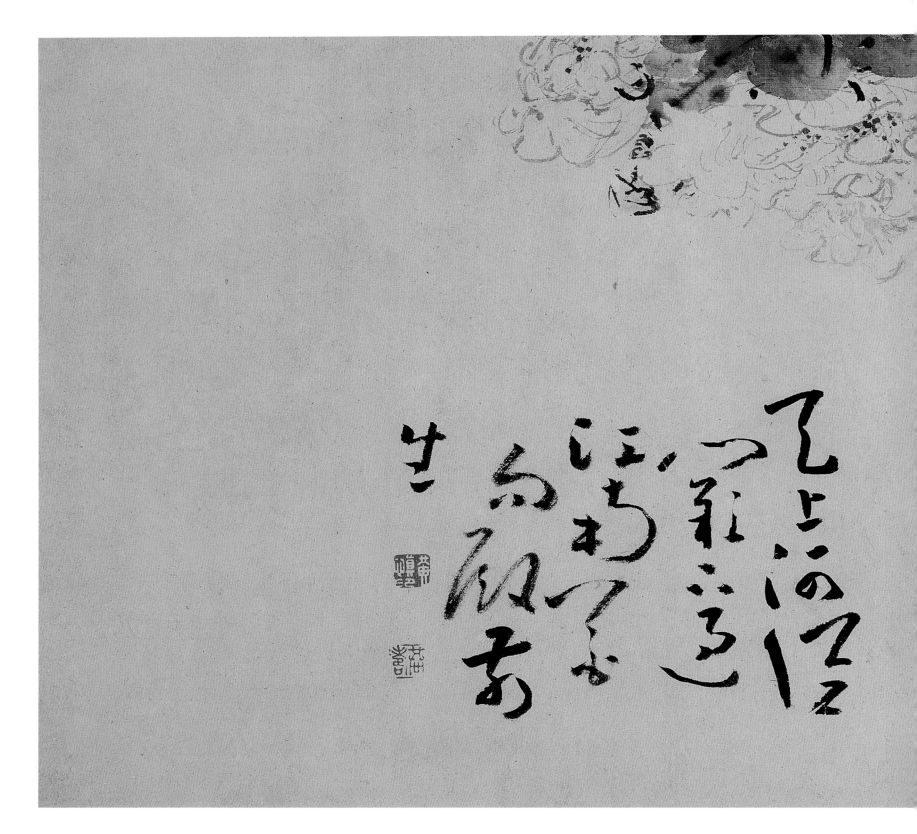

牡丹

花卉图册（十二开之十一）——牡丹

册　纸本　墨笔　雍正四年三月（一七二六）

27.3cm×60cm

上海博物馆藏

钤印：黄慎印（白）、恭寿（朱）

释文：天上河从阙下过，江南花向殿前生。

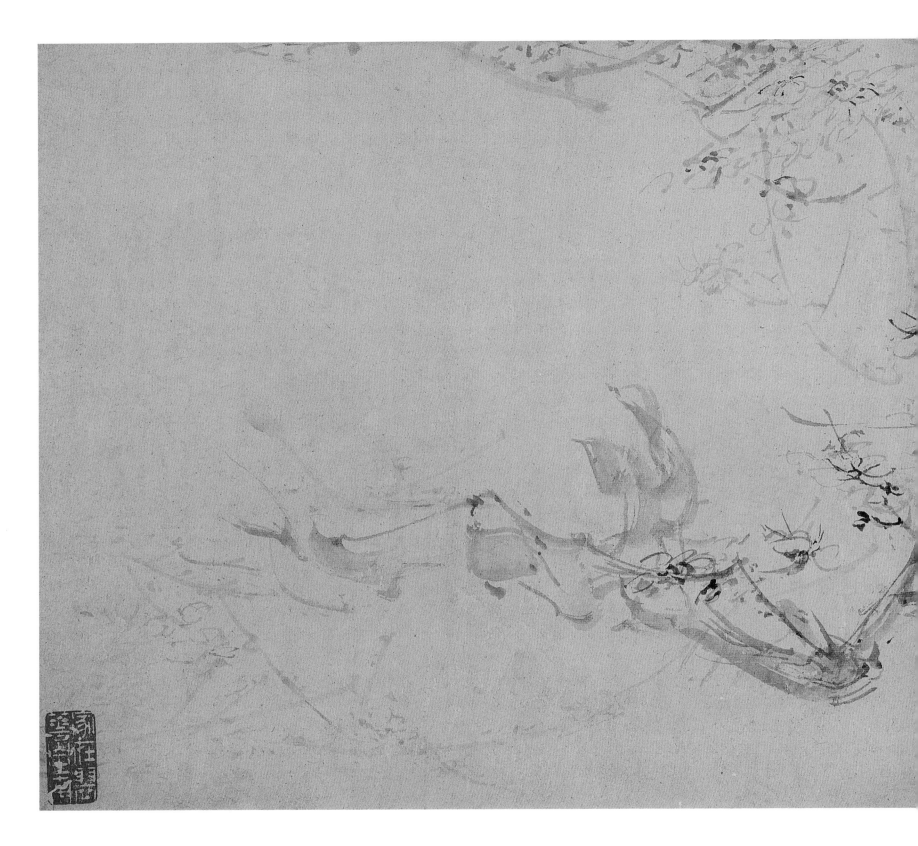

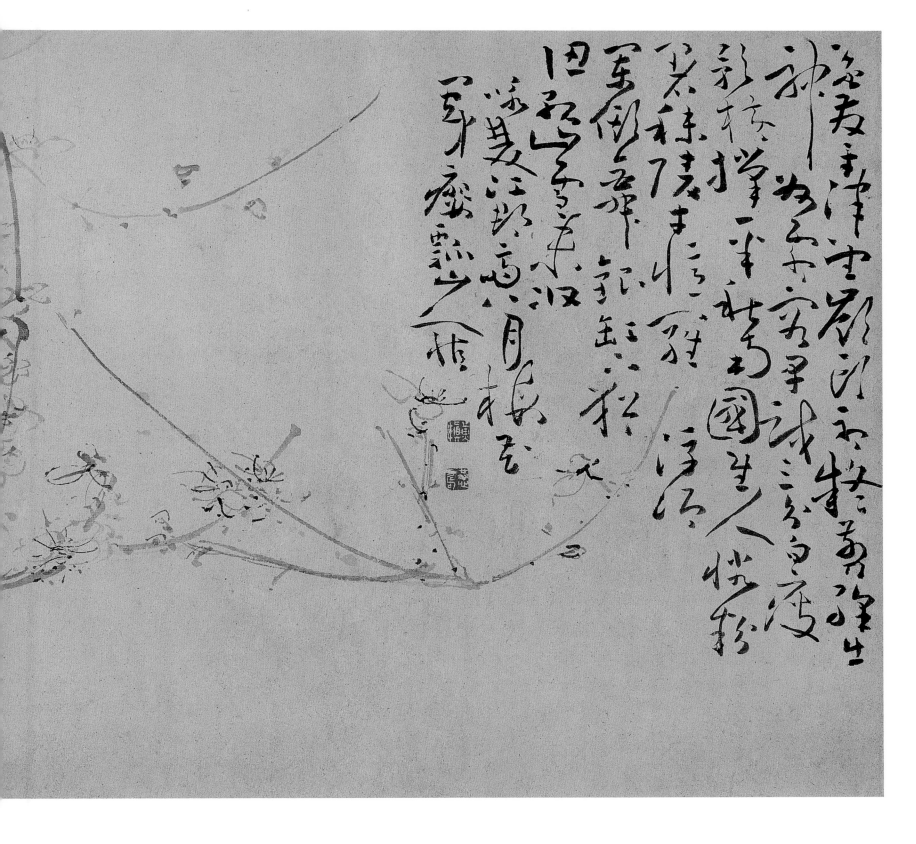

花卉图册（十二开之十二）——梅花

册 纸本 墨笔 雍正四年三月（一七二六）

27.3cm×60cm

上海博物馆藏

款识： 闽中瘿瓢山人慎

钤印： 黄慎（白）、恭寿（白）、家在翠华山之南（白）

释文： 花发平津墨岭头，初疑剪彩出神州。
霜容早试三分白，瘦影横撑一半秋。
南国佳人怜粉署，秣陵才困忆罗浮。
酒阑傲舞银钉下，犹认孤山雪未收。
咏双江郡斋八月梅花。

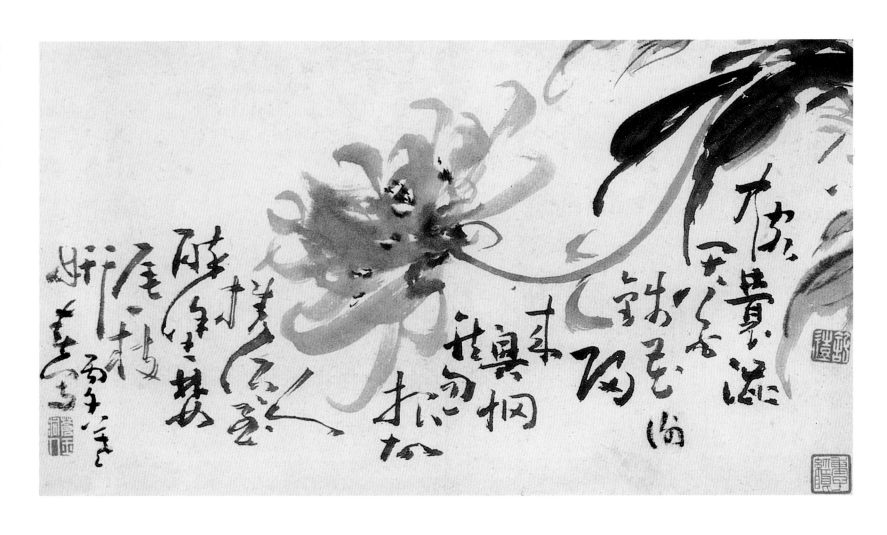

花果册（八开之一）——芍药图

册　纸本　水墨　雍正四年三月（一七二六）

20.9cm×35.8cm

款识：丙午暮春写

钤印：苍玉洞人（白）

释文：客中囊涩买花钱，花谢归来兴惘然。
忽报故人携酒至，醉涂婪尾一枝妍。

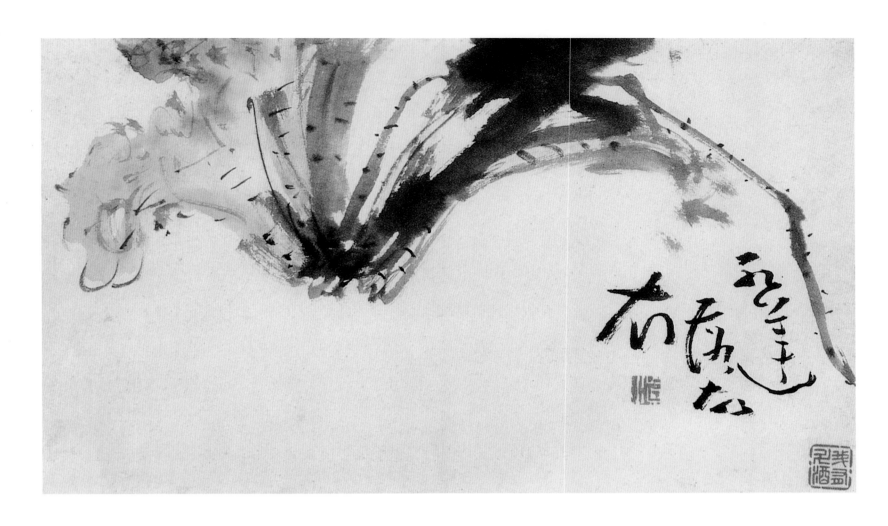

花果册（八开之二）——渚莲图

册　纸本　设色　雍正四年三月（一七二六）

20.9cm×35.8cm

钤印：慎（白）、我有斗酒（朱）

释文：红莲落故衣。

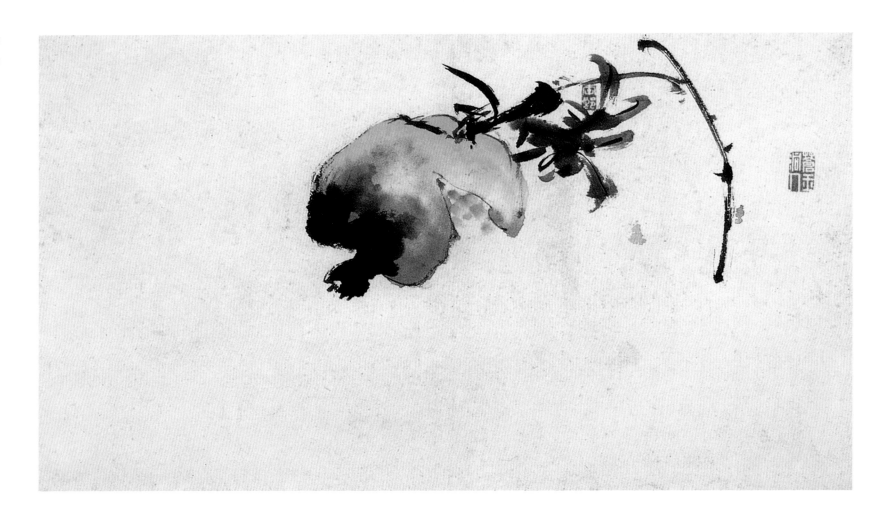

花果册（八开之三）——石榴图

册　纸本　设色　雍正四年三月（一七二六）

20.9cm×35.8cm

钤印：苍玉洞人（白）

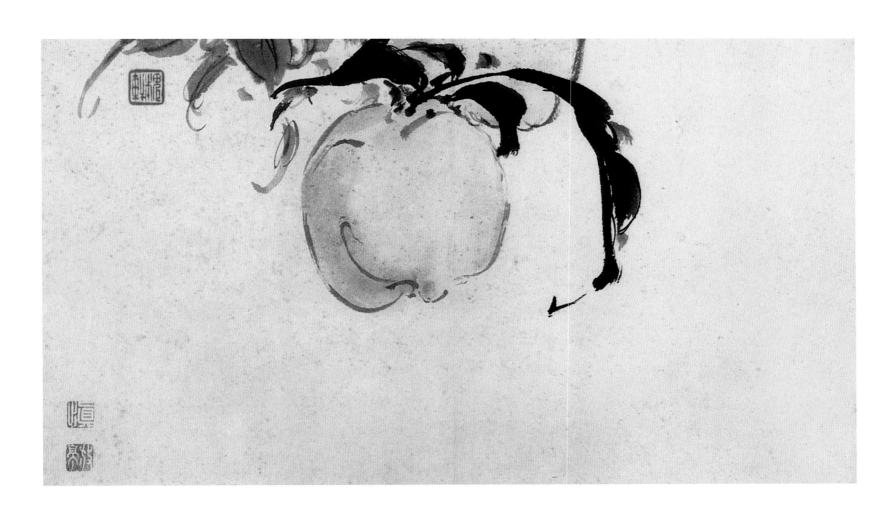

花果册（八开之四）——蜜桃图

册　纸本　设色　雍正四年三月（一七二六）

20.9cm×35.8cm

钤印：慎（白）、放亭（白）

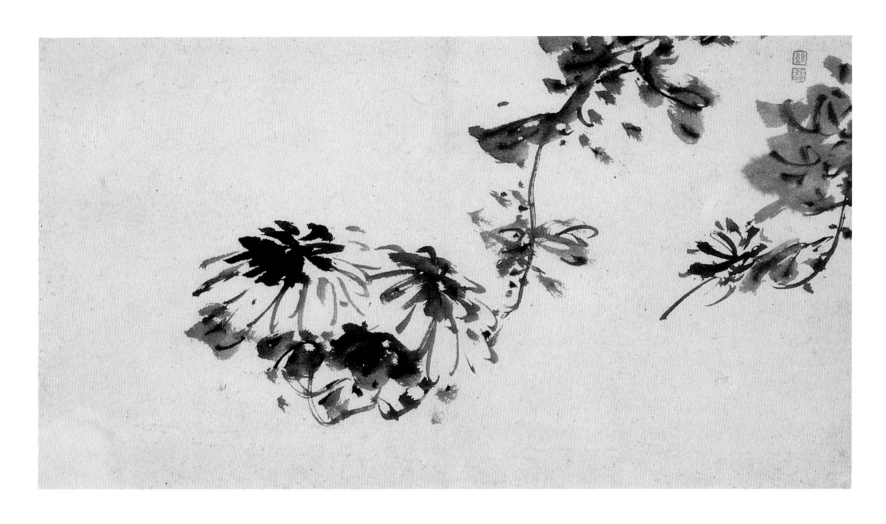

花果册（八开之五）——菊花图

册　纸本　水墨　雍正四年三月（一七二六）

20.9cm×35.8cm

钤印：躬（朱）懋（白）联珠印

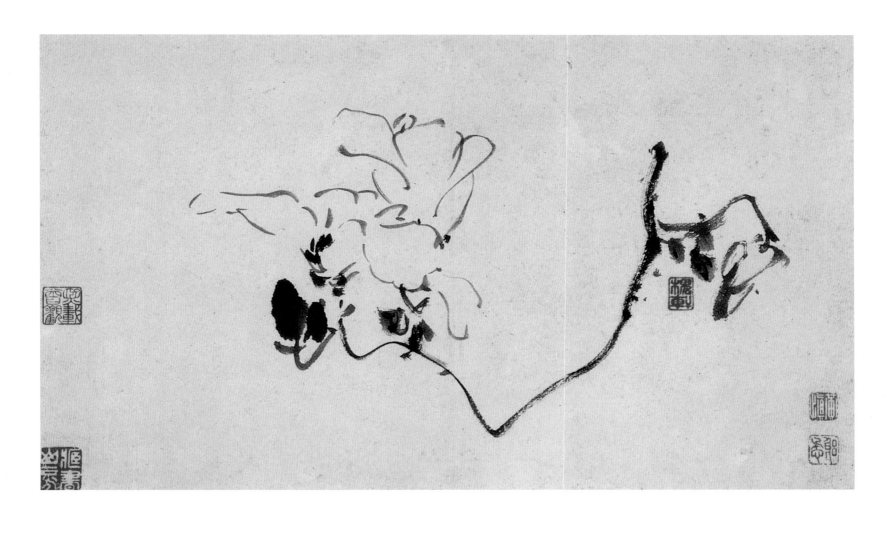

花果册（八开之六）——玉兰

册　纸本　水墨　雍正四年三月（一七二六）

20.9cm×35.8cm

钤印：黄慎（白）、躬懋（朱）

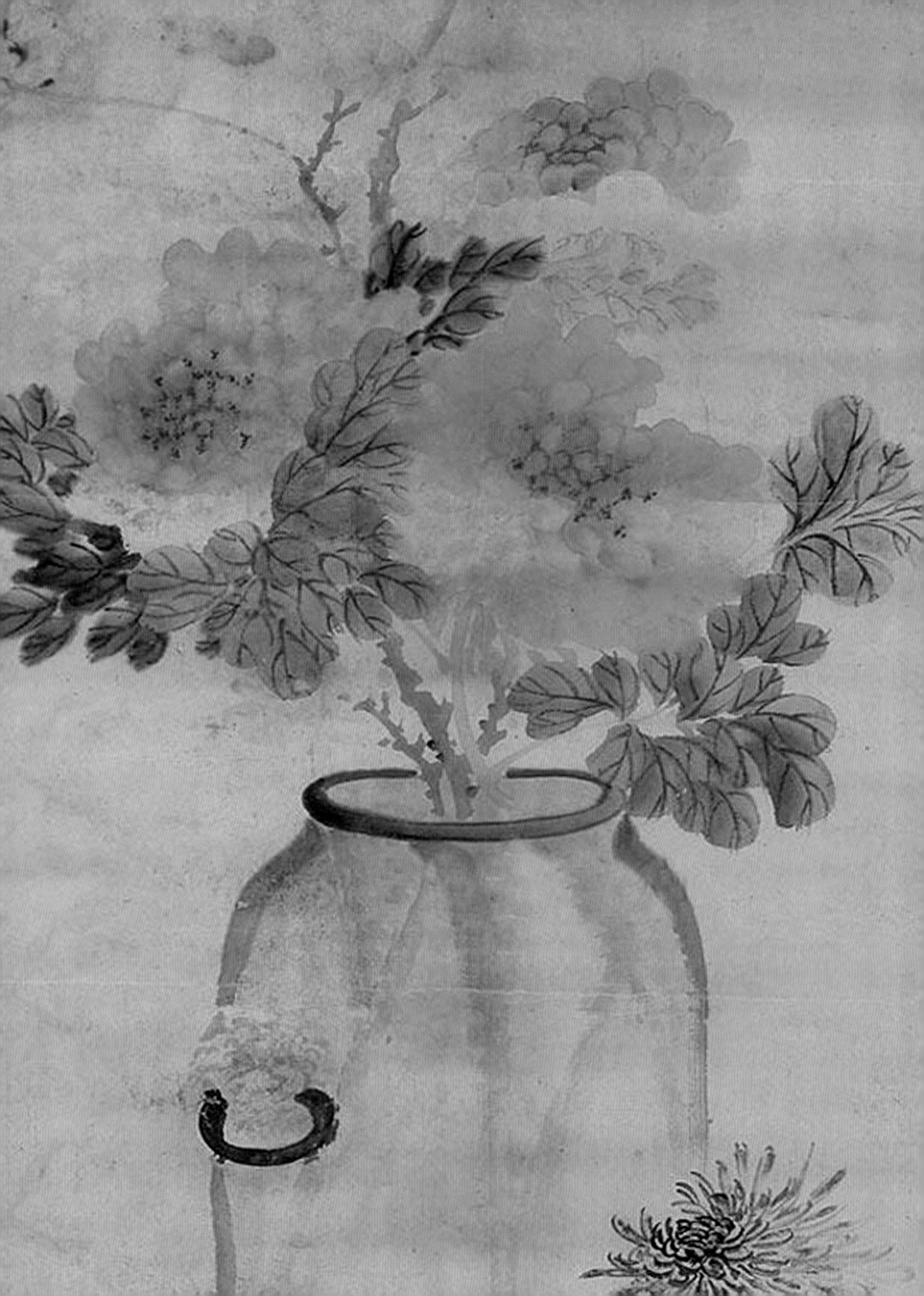

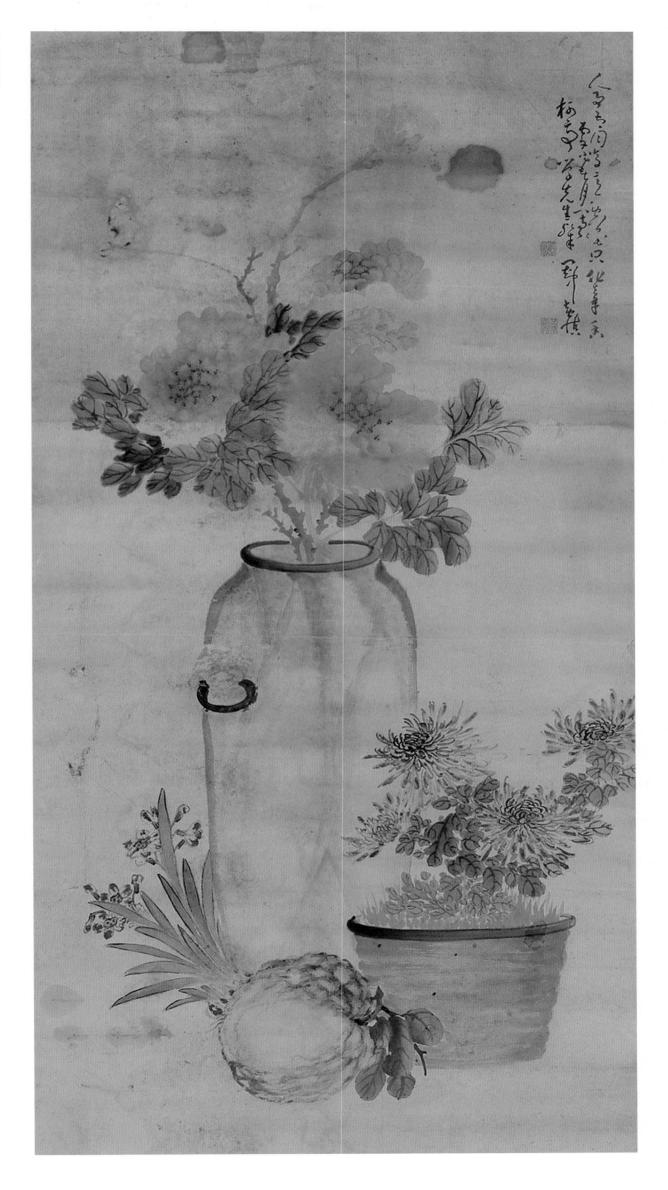

菊花芙蓉图

轴　雍正四年十月（一七二六）

126cm×66cm

款识：丙午小春月写似柯亭学先生粲，闽中黄慎。

钤印：瘿瓢（白）、黄慎（朱）

释文：人事有同今日意，黄花只作去年香。

（此是宋人诗句）

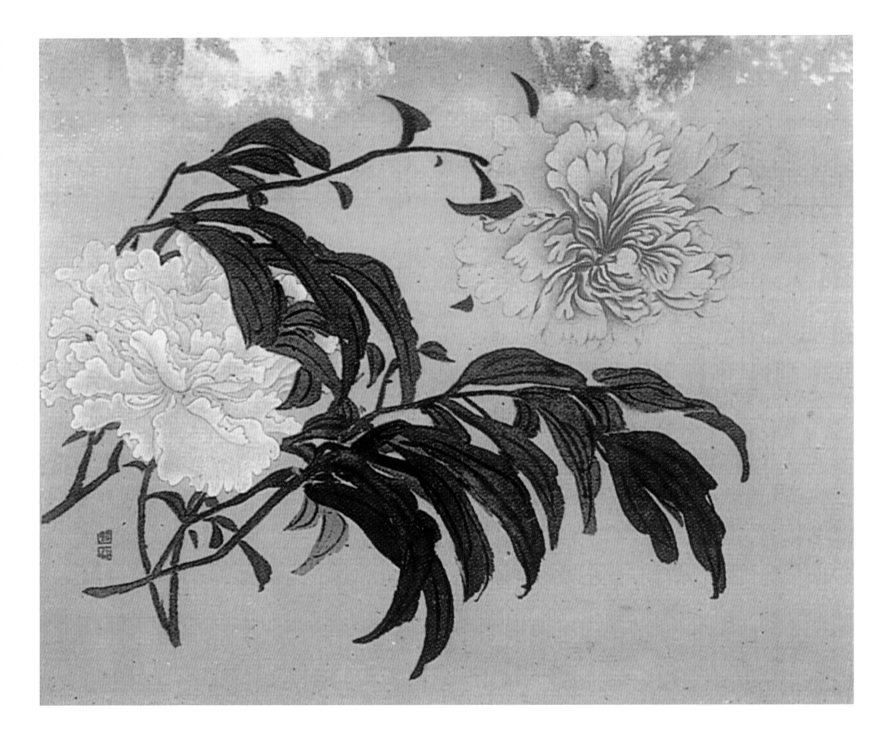

白红牡丹

册　纸本　设色　雍正七年八月（一七二九）

16.8cm×20.6cm

台北故宫博物院藏

钤印：躬（白）、懋（白）联珠印

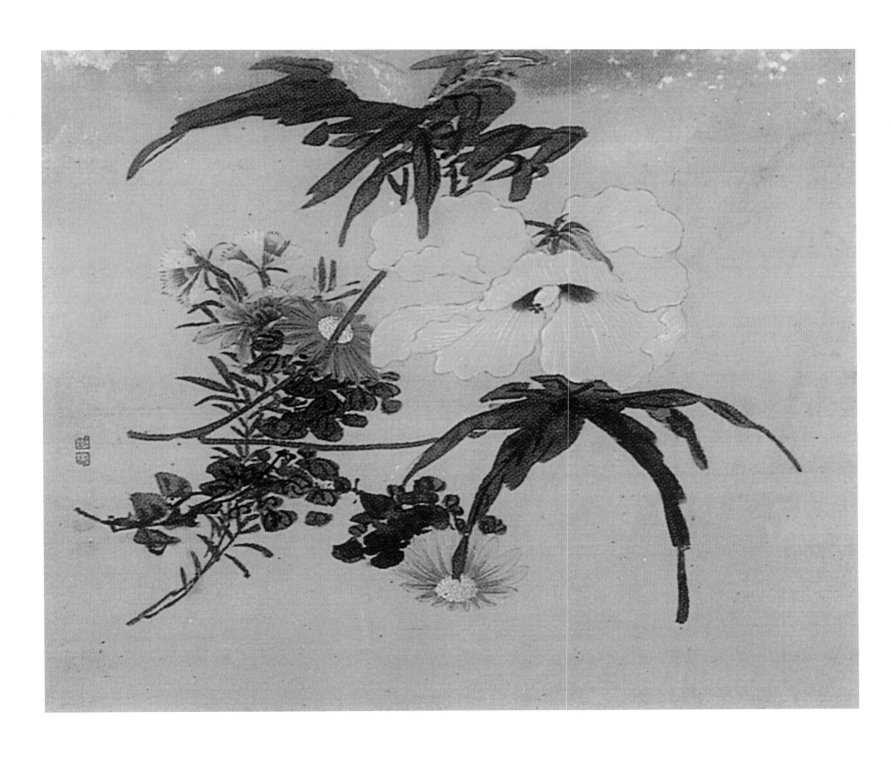

秋葵、石竹、雏菊

册　纸本　设色　雍正七年八月（一七二九）

16.8cm×20.6cm

台北故宫博物院藏

钤印：躬（白）、懋（白）联珠印

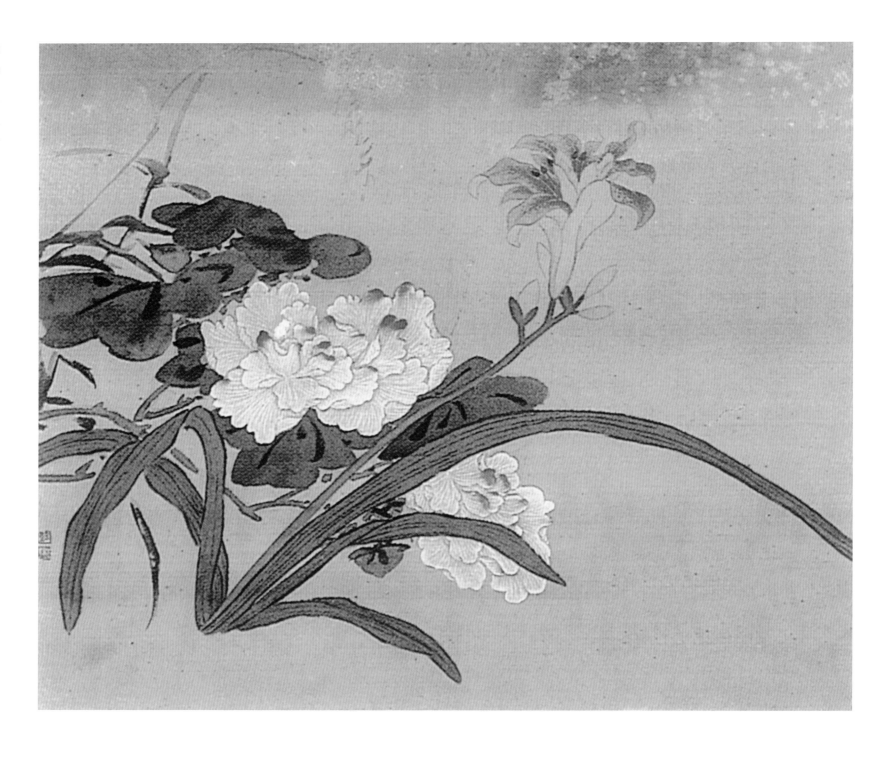

萱花芙蓉

册　纸本　设色　雍正七年八月（一七二九）

16.8cm × 20.6cm

台北故宫博物院藏

钤印：躬（白）、懋（白）联珠印

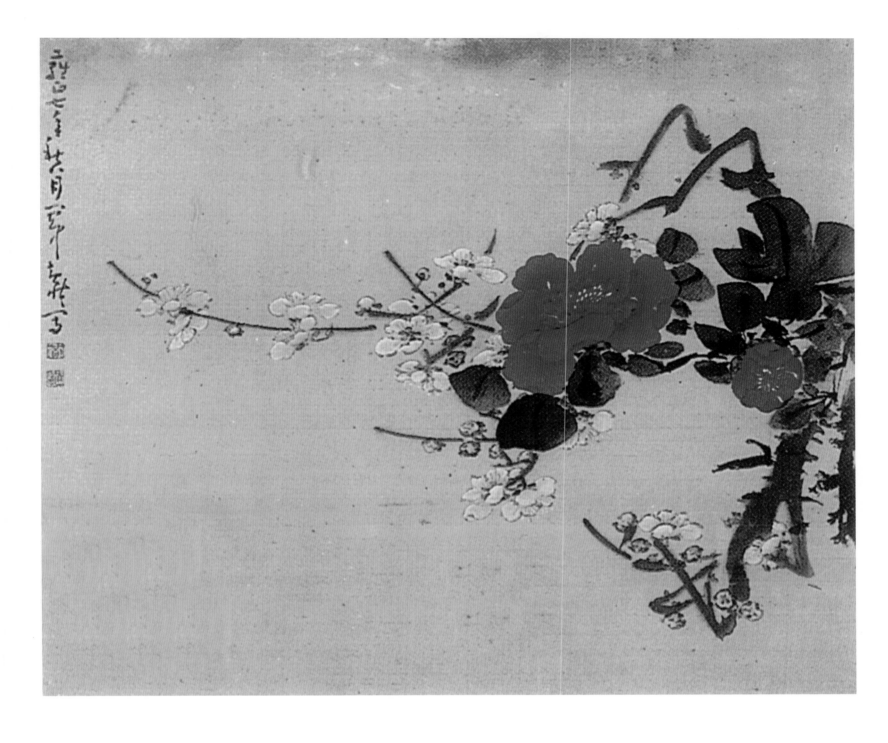

蜡梅山茶

册　纸本　设色　雍正七年八月（一七二九）

16.8cm×20.6cm

台北故宫博物院藏

款识：雍正七年秋八月，闽中黄慎写。

钤印：黄（白）、慎（白）联珠印

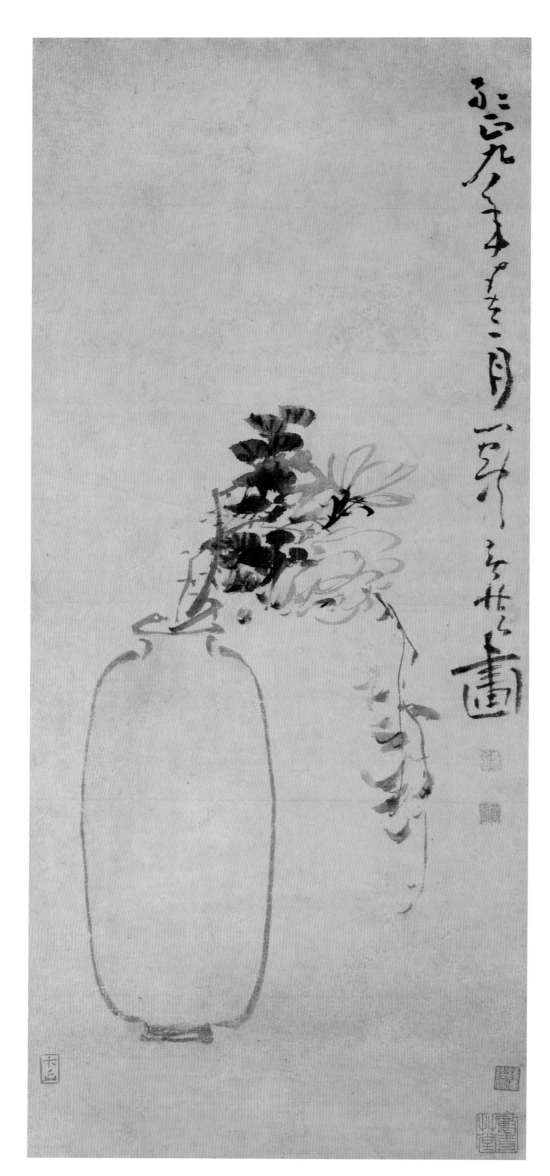

蔷薇图

轴　纸本　水墨　雍正九年春二月（一七三一）

71cm×30cm

款识：雍正九年春二月，闽中黄慎画。

钤印：黄慎（白）、恭寿（朱）

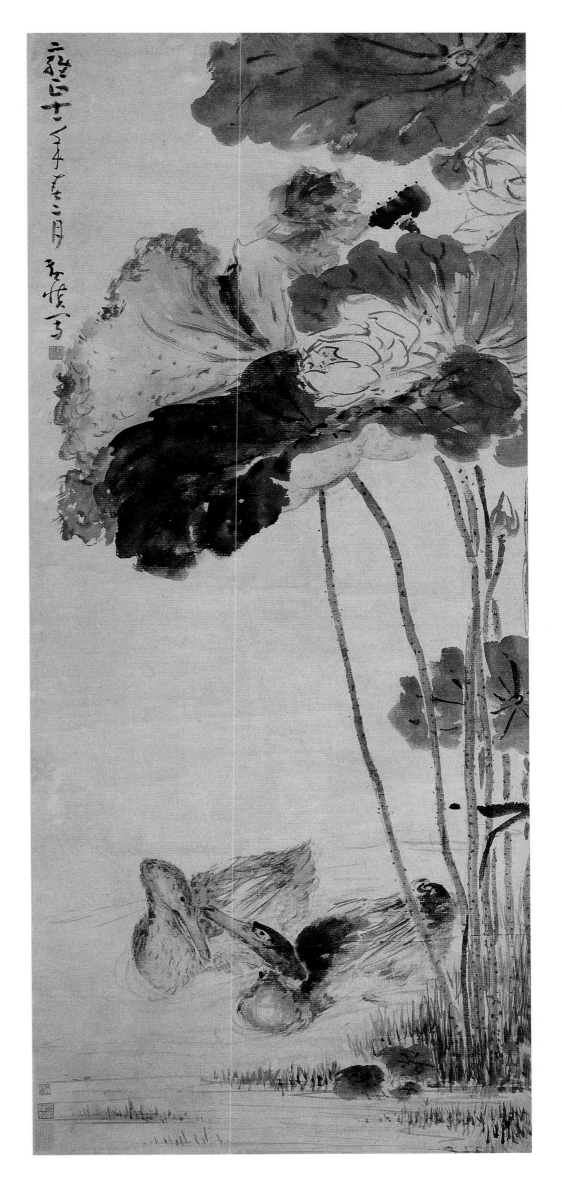

荷塘双鸭图

轴　纸本　设色　雍正十一年二月（一七三三）

139.6cm×58.7cm

无锡博物馆藏

款识：雍正十一年春二月，黄慎写。

钤印：恭寿（朱）

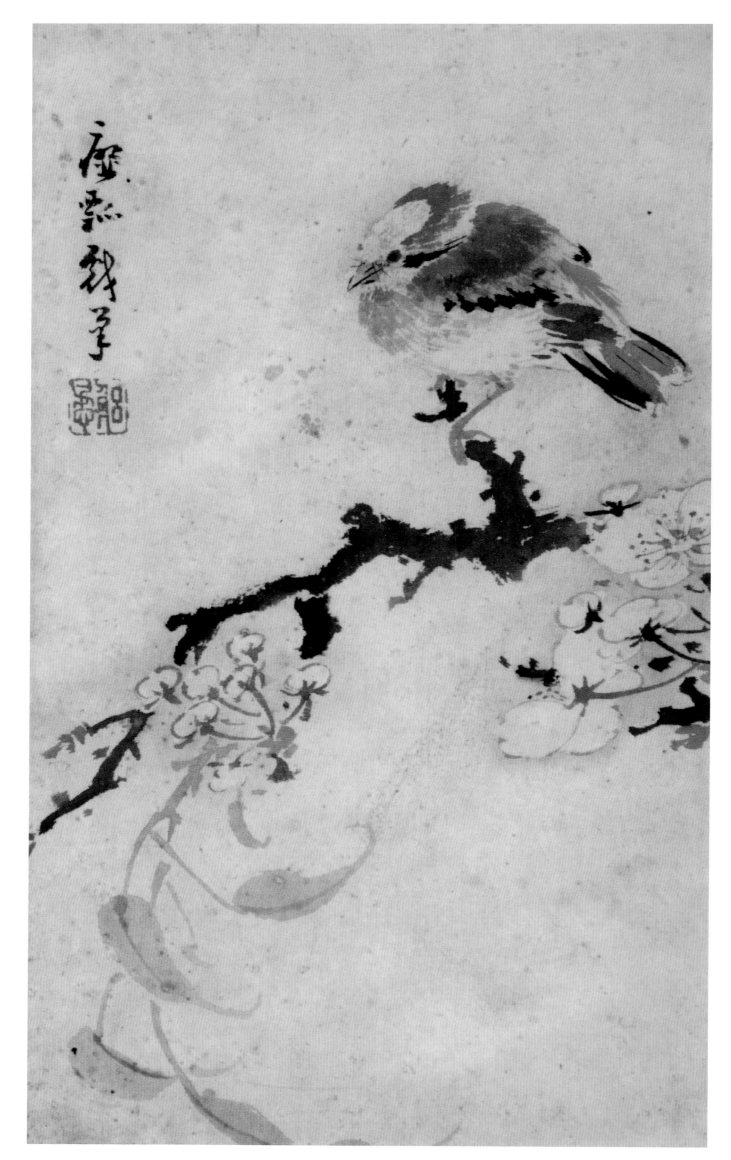

白头翁图 （《杂画册》之一）

册　纸本　设色　雍正十二年五月（一七三四）

26.2cm×15.5cm

私家藏

款识：瘿瓢戏笔

钤印：躬懋（朱）

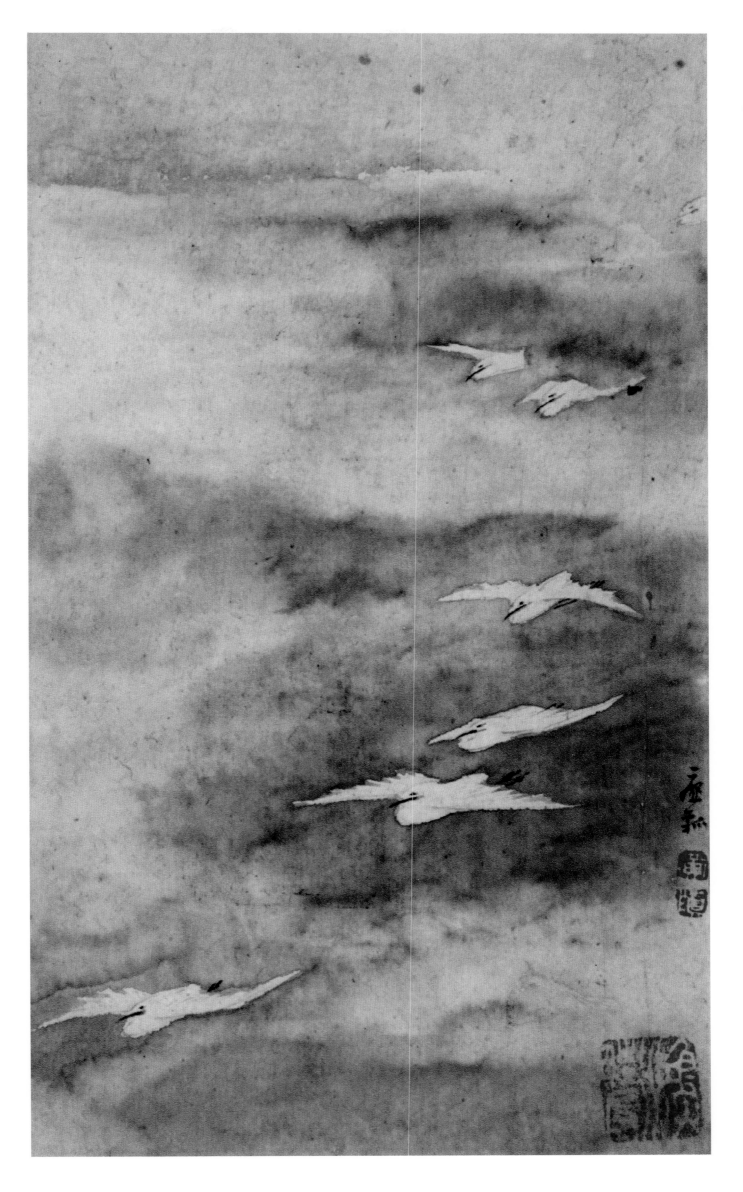

南征图（《杂画册》之二）

册　纸本　设色　雍正十二年五月（一七三四）

私家藏

款识：瘦瓢

钤印：黄（白）、慎（白）联珠印

26.2cm×15.5cm

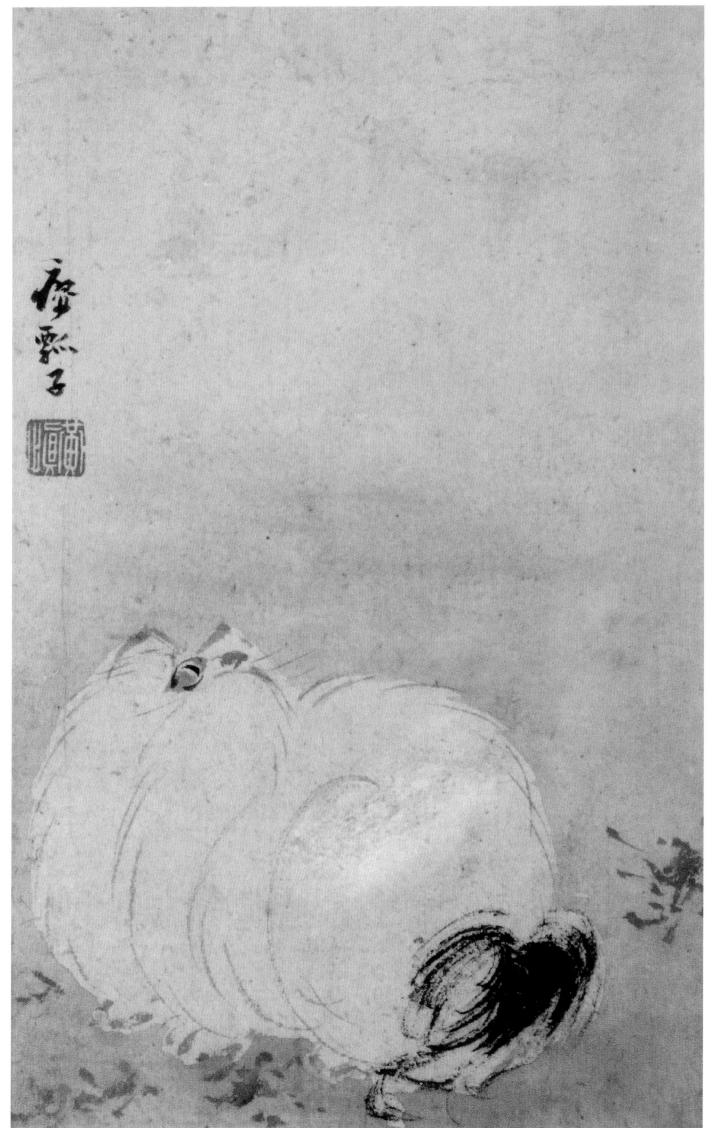

波斯猫图（《杂画册》之三）

册　纸本　设色　雍正十二年五月（一七三四）

26.2cm×15.5cm

私家藏

款识：瘿瓢子

钤印：黄慎（白）

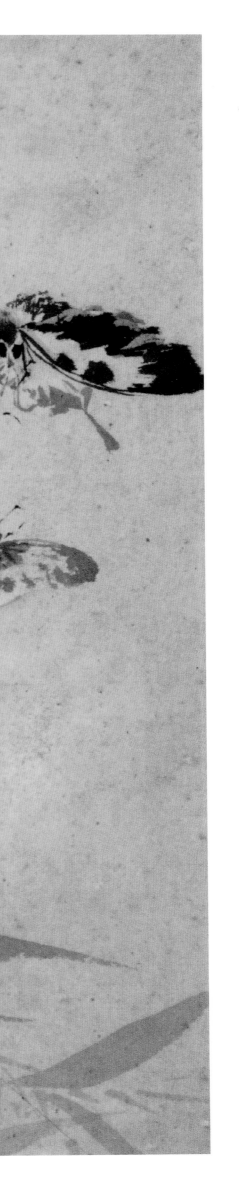

蛱蝶双飞图（《杂画册》之四）

册　纸本　设色　雍正十二年五月（一七三四）

26.2cm×15.5cm

私家藏

款识：瘿瓢

钤印：黄（白）慎（白）联珠印

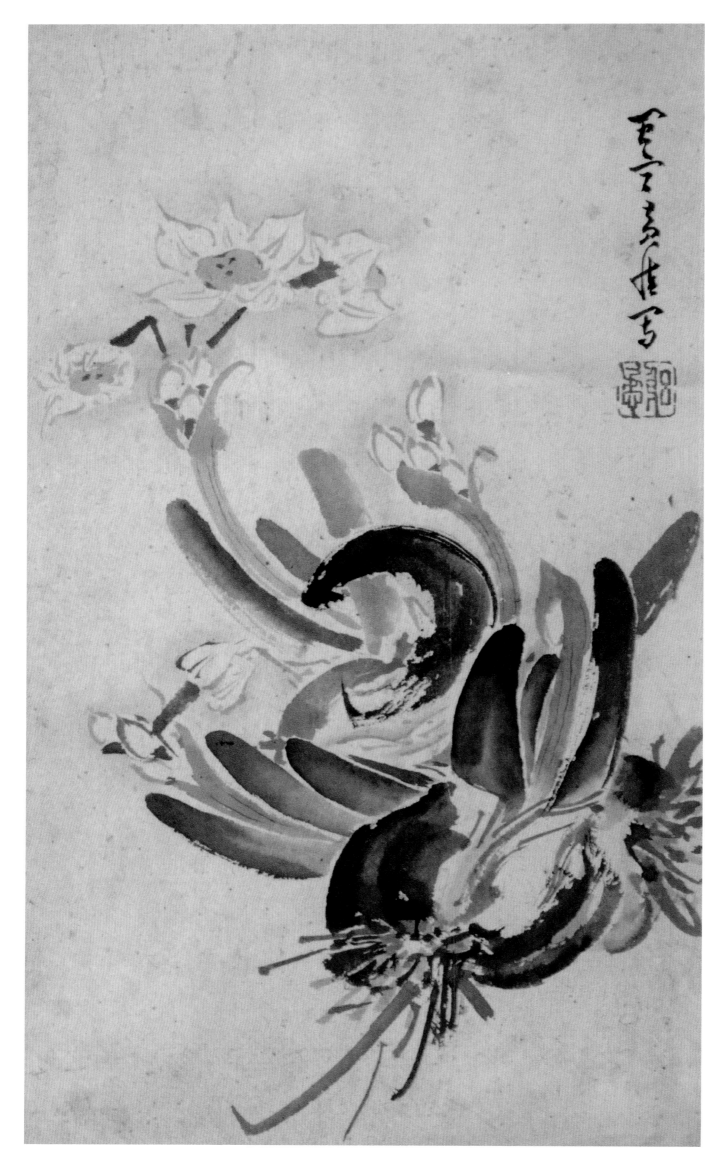

水仙图（《杂画册》之五）

册　纸本　设色　雍正十二年五月（一七三四）

26.2cm×15.5cm

私家藏

款识：闽宁黄慎写

钤印：躬懋（朱）

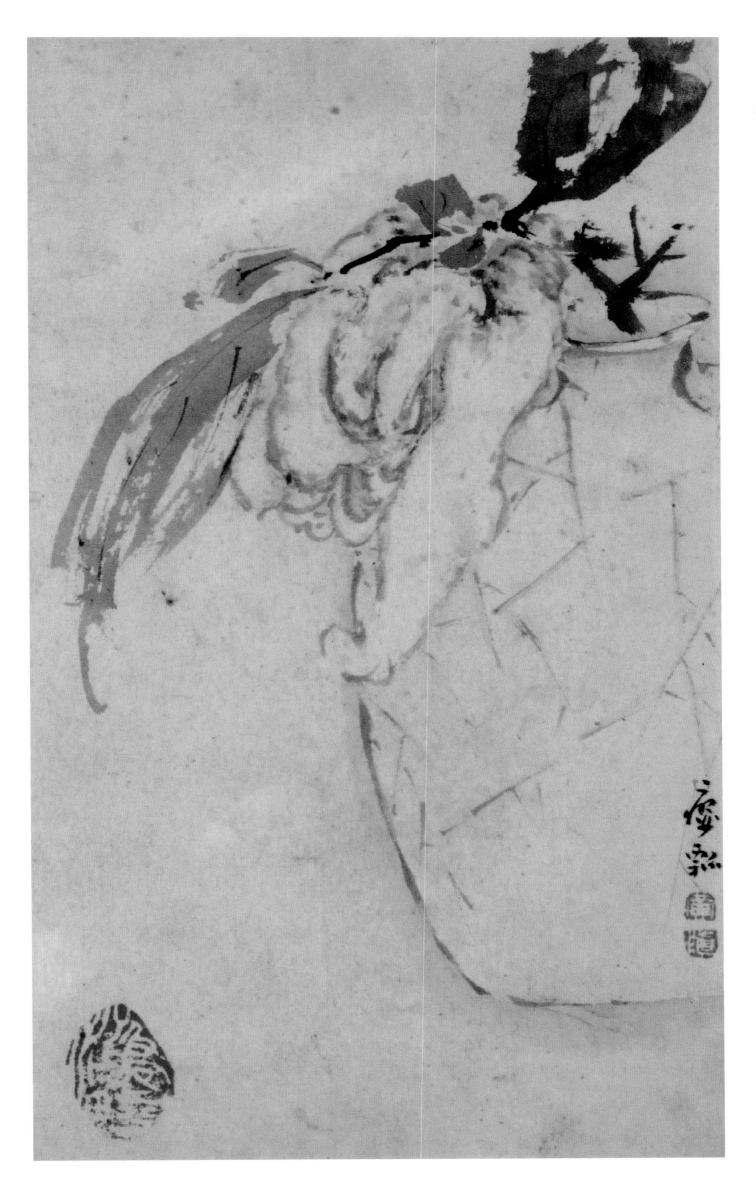

佛手图（《杂画册》之六）

册　纸本　设色　雍正十二年五月（一七三四）

26.2cm×15.5cm

私家藏

款识：瘿瓢

钤印：黄（白）、慎（白）联珠印

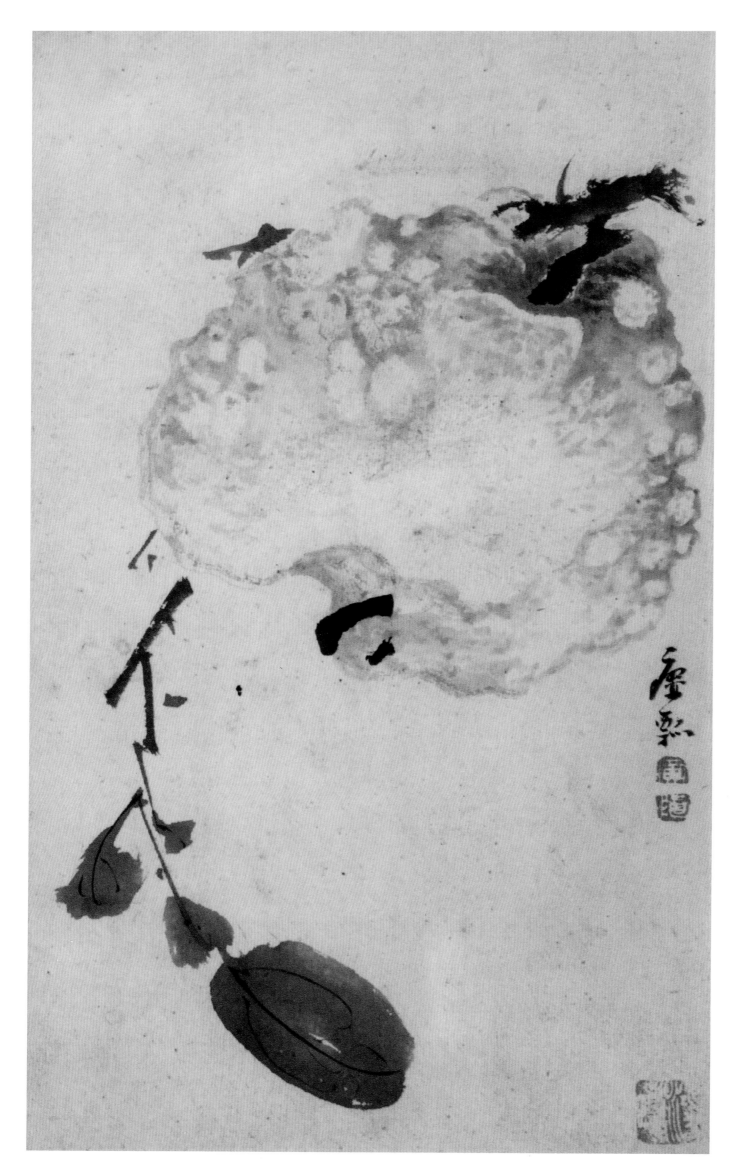

榴莲图（《杂画册》之七）

册　纸本　设色　雍正十二年五月（一七三四）

26.2cm×15.5cm

私家藏

款识：瘿瓢

钤印：黄（白）、慎（白）联珠印

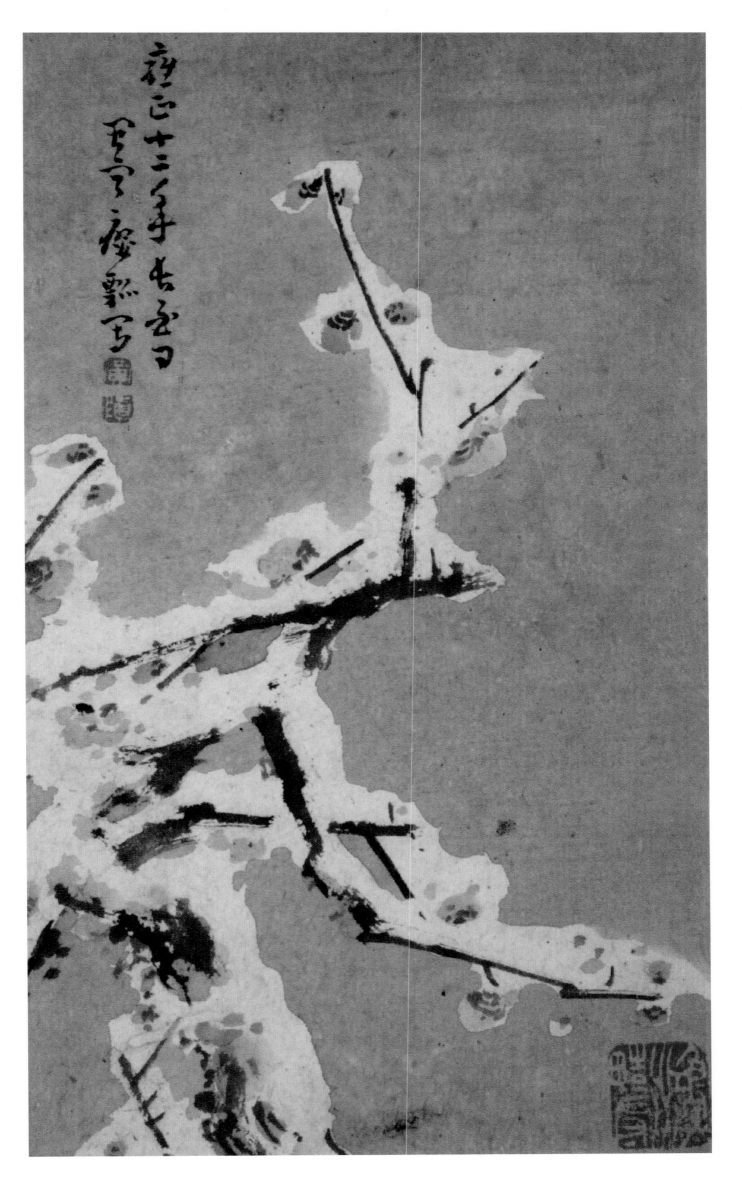

雪梅图（《杂画册》之八）

册　纸本　设色　雍正十二年五月（一七三四）

26.2cm×15.5cm

私家藏

款识：雍正十二年长至日，闽宁瘿瓢写。

铃印：黄（白）、慎（白）联珠印

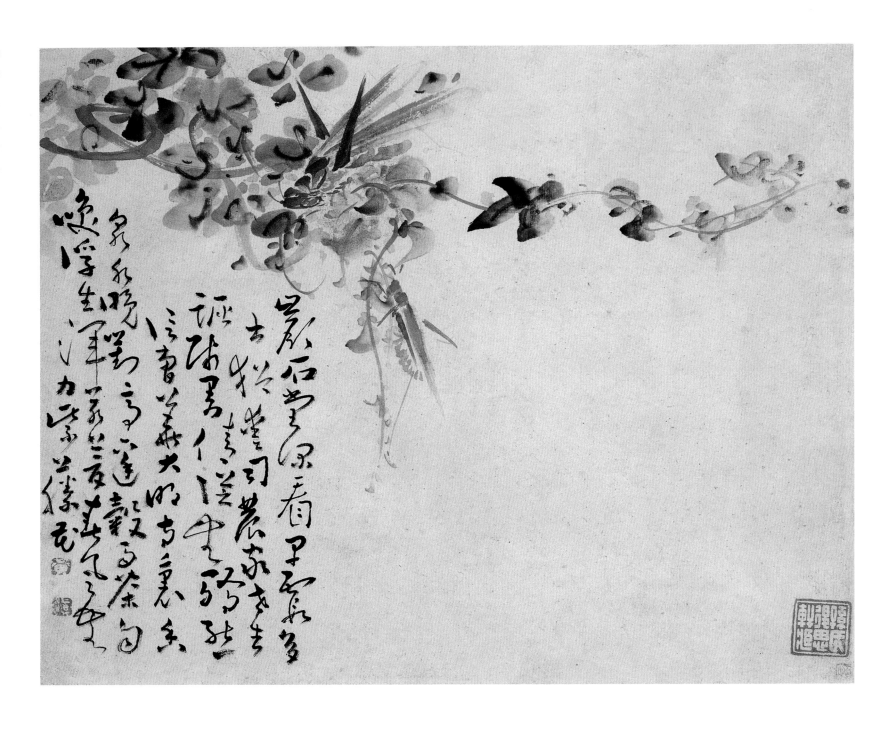

没骨着色花鸟草虫册（十帧之一）

——紫藤蚱蜢

纸本　设色　（约作于雍正年间）　年代不详

23.5cm×29.2cm

上海博物馆藏

钤印：黄（白）、慎（白）联珠印

释文：岩石堂深看早霞，多书犹爱司农家。

老去诙谐师曼倩，从无骄态信曹华。

大明寺里香泉水，晚对亭边谷雨茶。

自笑浮生浑若梦，春风无力紫藤花。

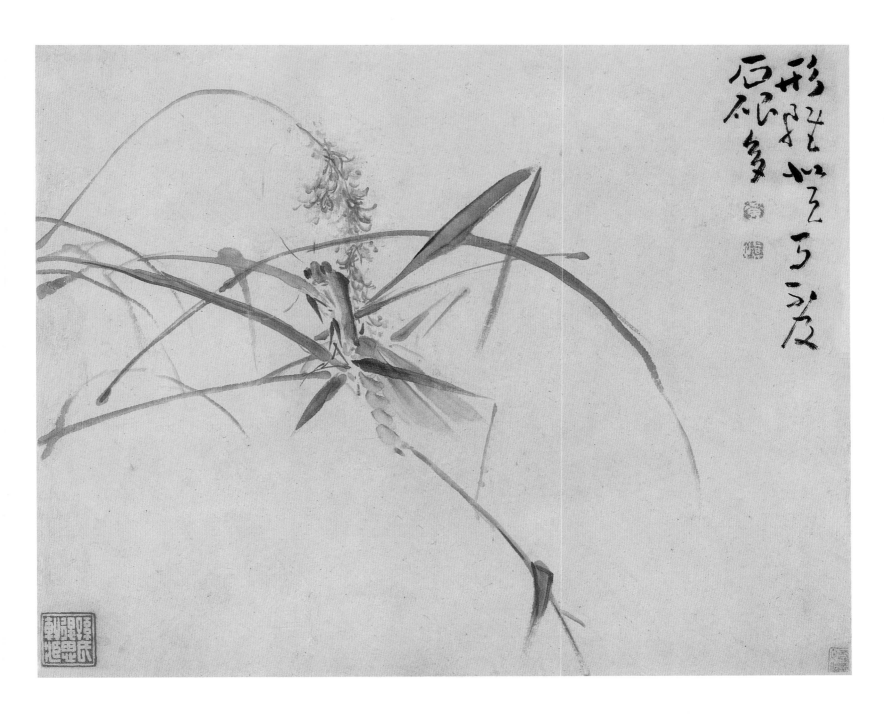

没骨着色花鸟草虫册（十帧之二）

——螳螂狗尾草

纸本　设色　（约作于雍正年间）　年代不详

23.5cm×29.2cm

上海博物馆藏

钤印：黄（白）、慎（白）联珠印

释文：形虽似天马，不及石碾多。

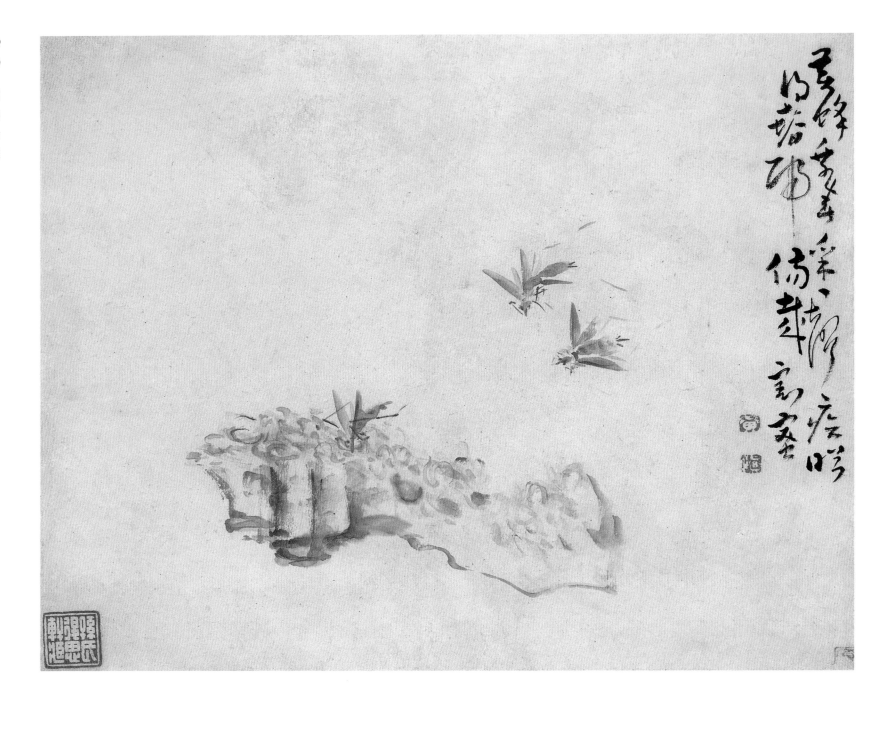

没骨着色花鸟草虫册（十帧之三）

—— 蜜蜂归巢

纸本 设色 （约作于雍正年间） 年代不详

23.5cm×29.2cm

上海博物馆藏

钤印：黄（白）、慎（白）联珠印

释文：黄蜂乘春，采采声疾。盼得春归，伤哉割蜜。

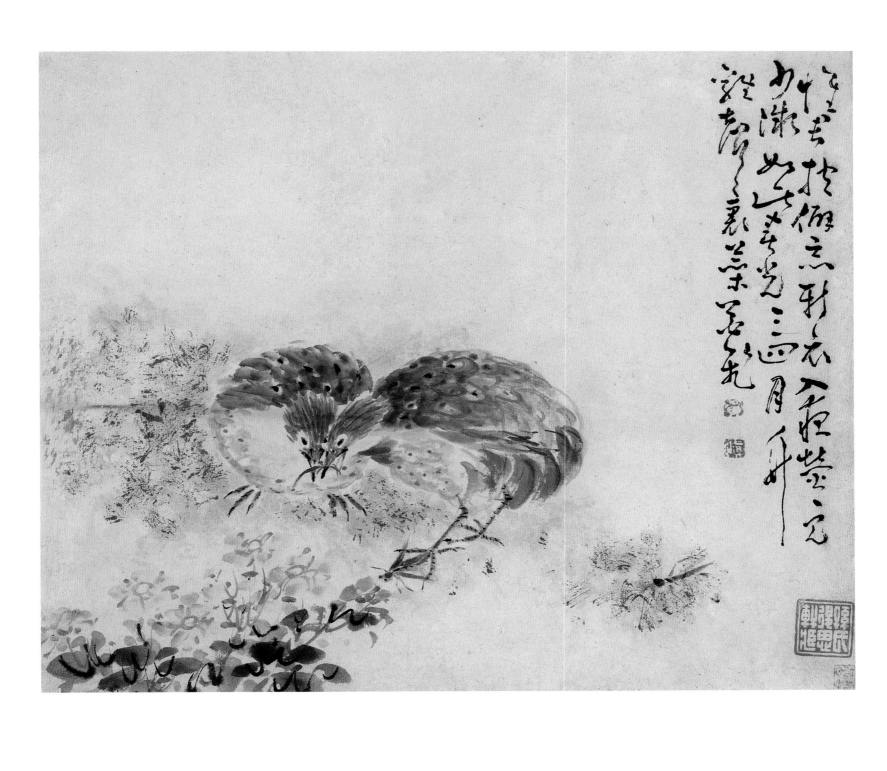

没骨着色花鸟草虫册（十帧之四）——竹鸡、菜花

纸本　设色　（约作于雍正年间）　年代不详

23.5cm×29.2cm

上海博物馆藏

钤印：黄（白）、慎（白）联珠印

释文：怀君抱癖恶新衣，入夜荧荧见少微。如此春光三四月，

竹鸡声里菜花飞。

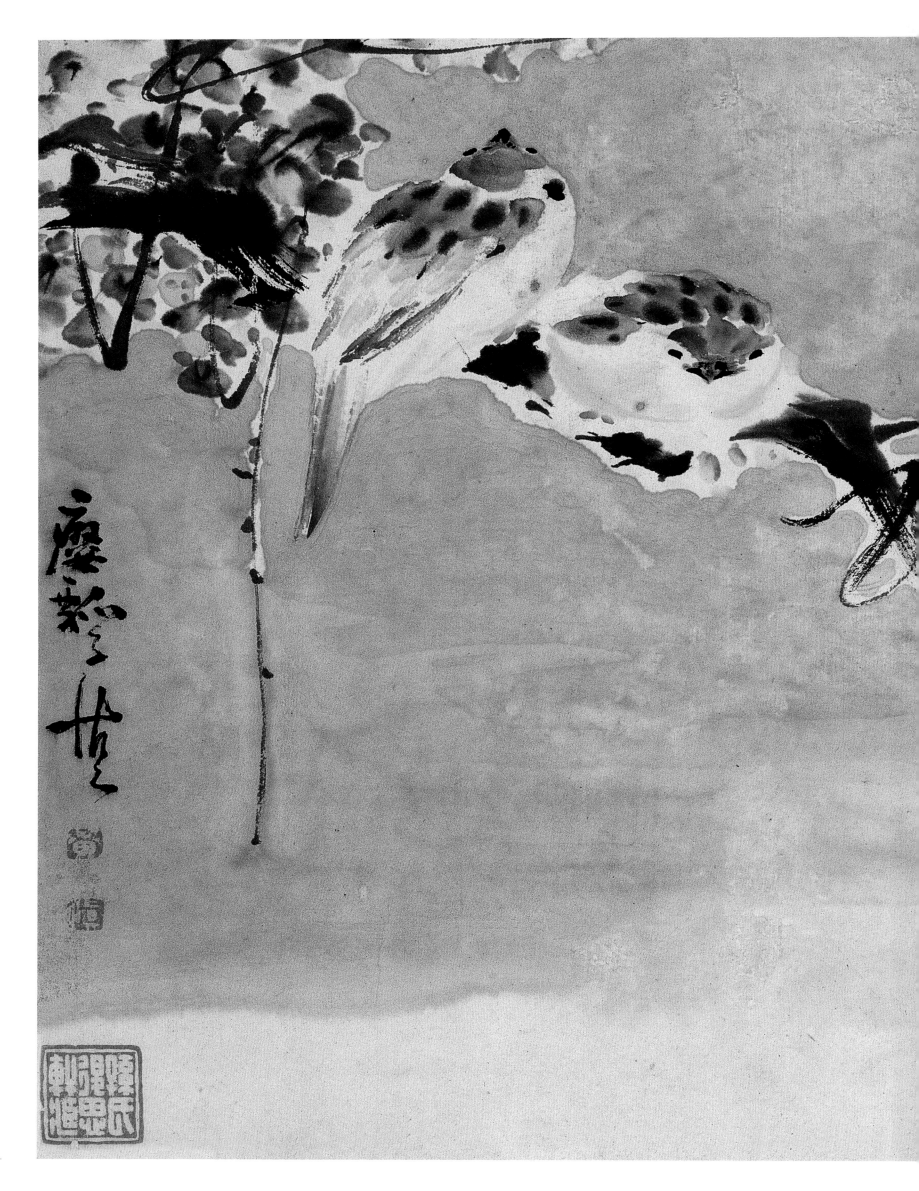

没骨着色花鸟草虫册（十帧之五）—— 枝头冻雀

纸本　设色　（约作于雍正年间）　年代不详

23.5cm×29.2cm

上海博物馆藏

款识：瘿瓢子慎

钤印：黄（白）、慎（白）联珠印

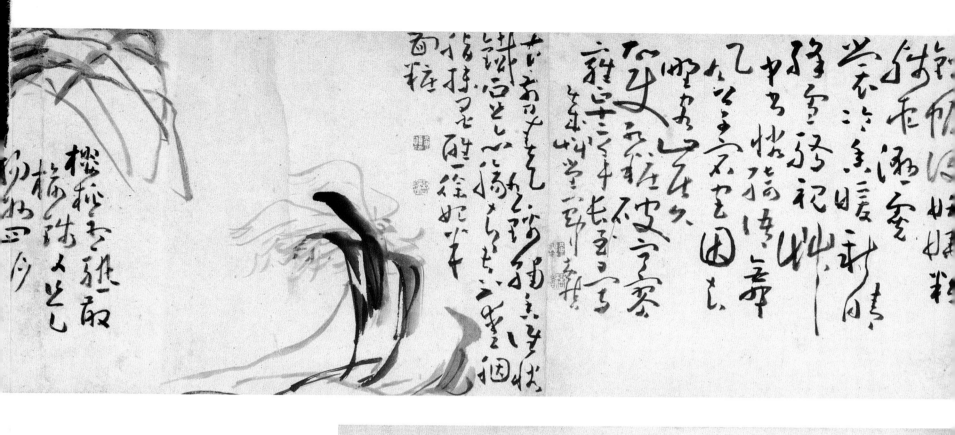

華亭化工陳白陽承蓄專義
書法二通神偽金壬侍書品
評必若編列古法帖
戊申夏日志兒王穉記記

曾於粵東見徐天池百卉圖最蒼莽
筆意與此相類直於凍白陽孫雲尾
坐外別著一懷使吾輩披伯里坐
光緒丙申秋八月吳大澂題

光緒丁酉三月仁和高邕觀

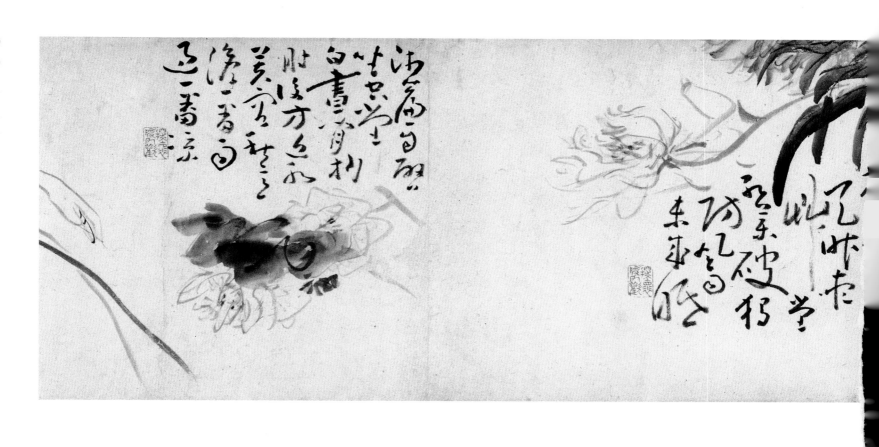

四季花卉图

卷　纸本　墨笔　雍正十二年五月（一七三四）

28.5cm×291.7cm

旅顺博物馆藏

牡丹

款识：雍正十二年长至日写，美成草堂，闽中黄慎。

钤印：黄慎印（白）、恭寿（朱）

释文：乍剪春风锦绣香，谁怜铁石是心肠。知君不爱胭脂抹，墨蘸徐妃半面妆。

芍药

钤印：探怀授所欢（朱）

释文：答杨星嵘折赠雨后牡丹

积雨江城歇昨宵，石家锦幄便妖娆。粉残夜湿霓裳冷，香暖新晴绛雪娇。

视草中书怜骑语，舞风公子宅宫宅。因知野客山居久，故使红妆破寂寥。

芙蓉

钤印：探怀授所欢（朱）

释文：樱桃初熟散榆钱，又是扬州四月天。昨夜草堂红药破，独防风雨未成眠。

玉簪花

钤印：黄慎印（白）、恭寿（朱）

释文：湘帘自启坐空堂，白昼闲抄《肘后方》。近水芙蓉秋意淡，一番雨过一番凉。

水仙

款识：黄慎（白）、恭寿（朱）

释文：谁怜瑶草自先春，得得东风到水（滨）。湿透湘裙刚十幅，宓妃原是洛川神。

梅花

钤印：恭寿（白）

释文：夜深雪水自煎茶，忽忆山中处士家。记取寒香清澈骨，至今无梦到梅花。

曾于粤中见徐天沁《百花图》长卷，其笔意与此相类。吾友周存伯见之，必当手临一卷。

树一帜。

光绪丙申中秋八月吴大澂题

（吴大澂，清末苏州人。曾官巡抚。工篆书，精鉴赏，金石文字学家）

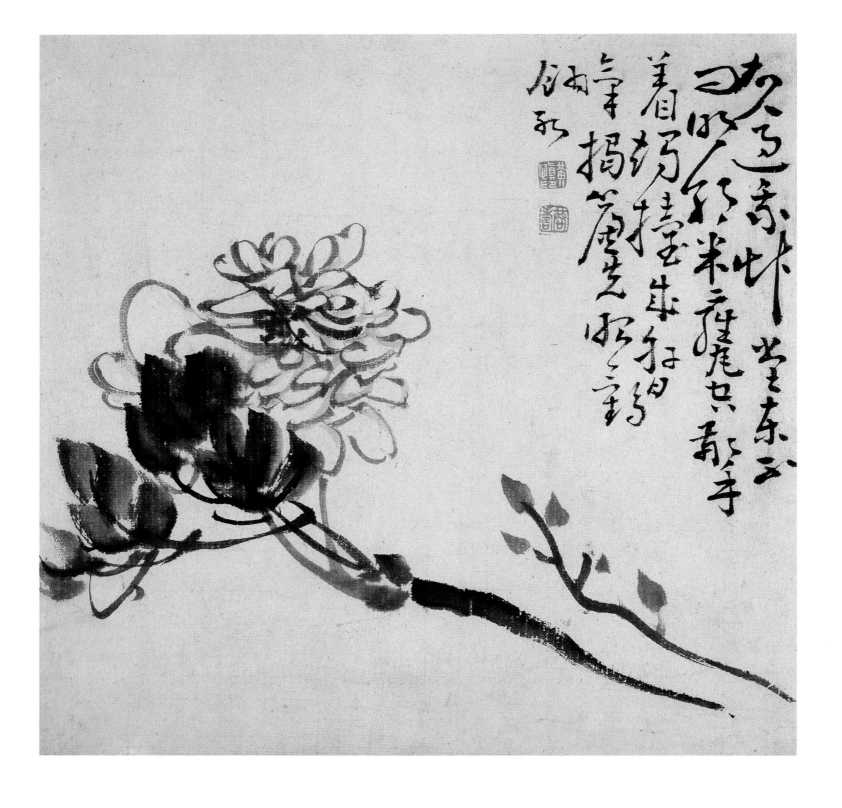

人物山水花卉图册（十二开之一）
——山茶花

册　纸本　墨笔　乾隆元年十一月（一七三六）

32.1cm×32.2cm

无锡博物馆藏

钤印：黄慎印（白）、恭寿（朱）

释文：故人过我草堂东，不问明朝米瓮空。擎着烛
台成习气，揭帘先照鹤翎红。

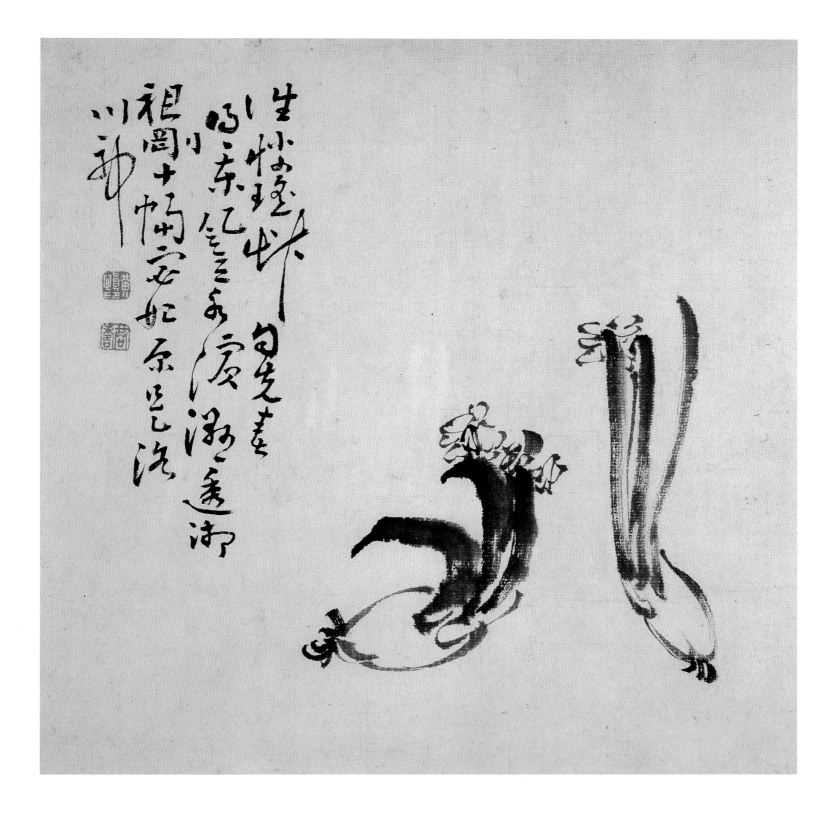

人物山水花卉图册（十二开之二）

——水仙花

册 纸本 墨笔 乾隆元年十一月（一七三六）

32.1cm×32.2cm

无锡博物馆藏

钤印：黄慎印（白）、恭寿（朱）

释文：谁怜瑶草自先春，得得东风立水滨。

湿透湘裙裙刚十幅，宓妃原是洛川神。

超妙入神

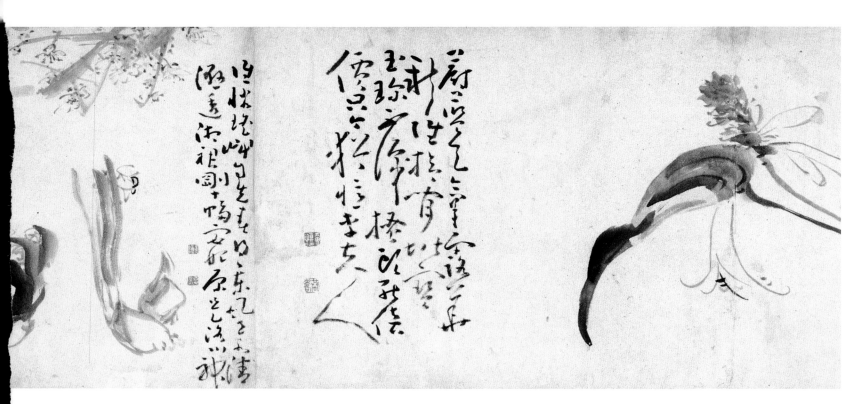

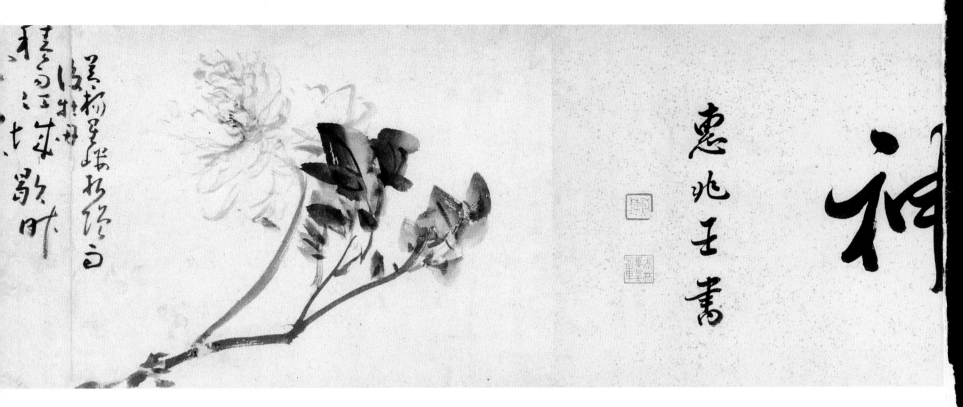

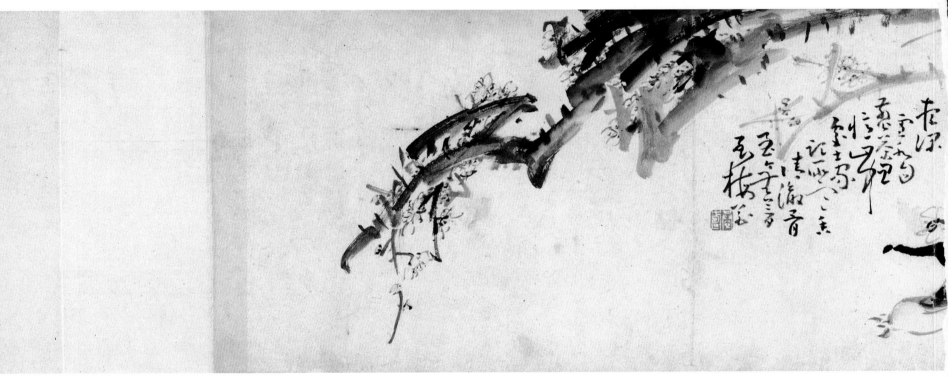

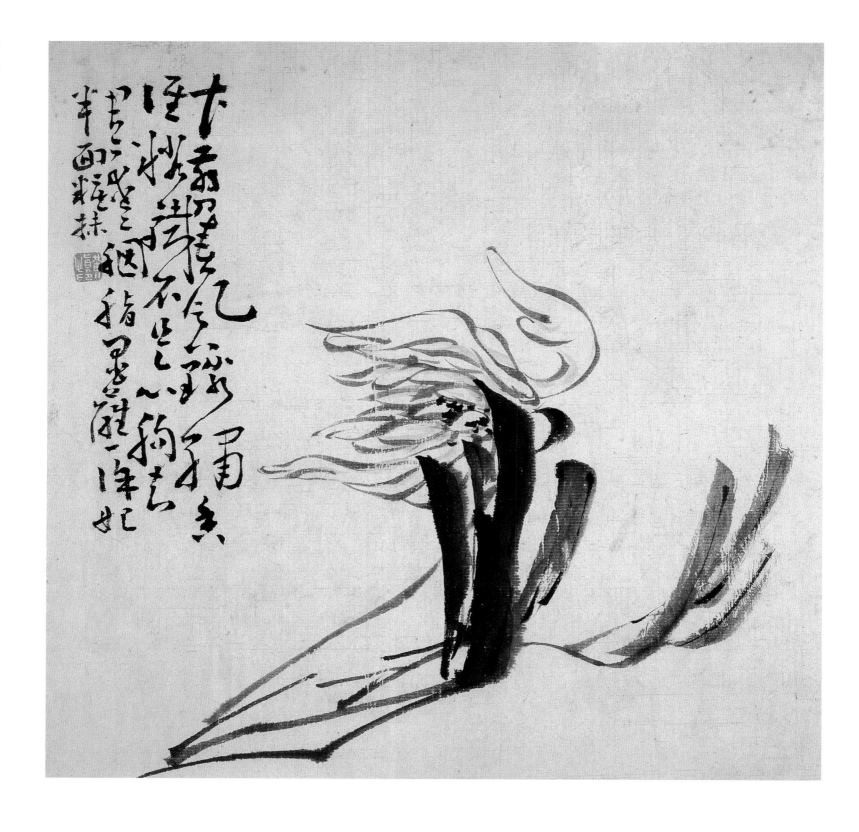

人物山水花卉图册（十二开之三）

——牡丹

册　纸本　墨笔　乾隆元年十一月（一七三六）

32.1cm×32.2cm

无锡博物馆藏

钤印：黄慎印（白）

释文：乍剪春风锦绣香，谁怜铁石是心肠。

知君不爱胭脂抹，墨蘸徐妃半面妆。

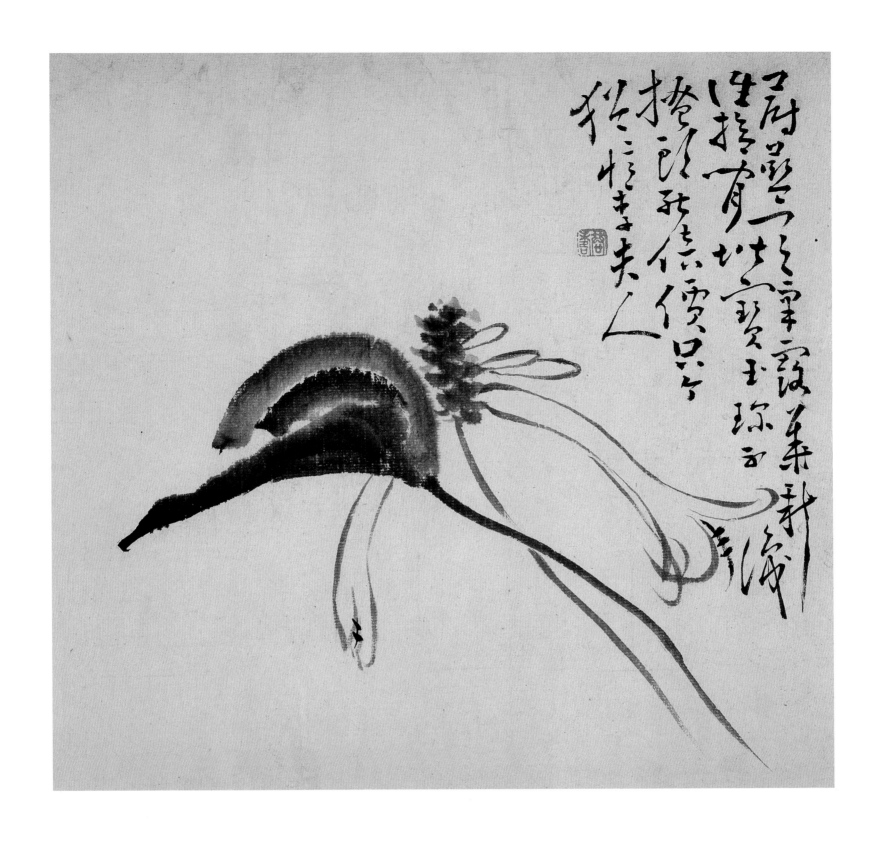

人物山水花卉图册（十二开之四）
——玉簪花

册　纸本　墨笔　乾隆元年十一月（一七三六）

32.1cm×32.2cm

无锡博物馆藏

钤印：恭寿（朱）

释文：蔚蓝天气露华新，谁拾闲阶宝玉珍。

不识搔头能倍价，只今犹忆李夫人。

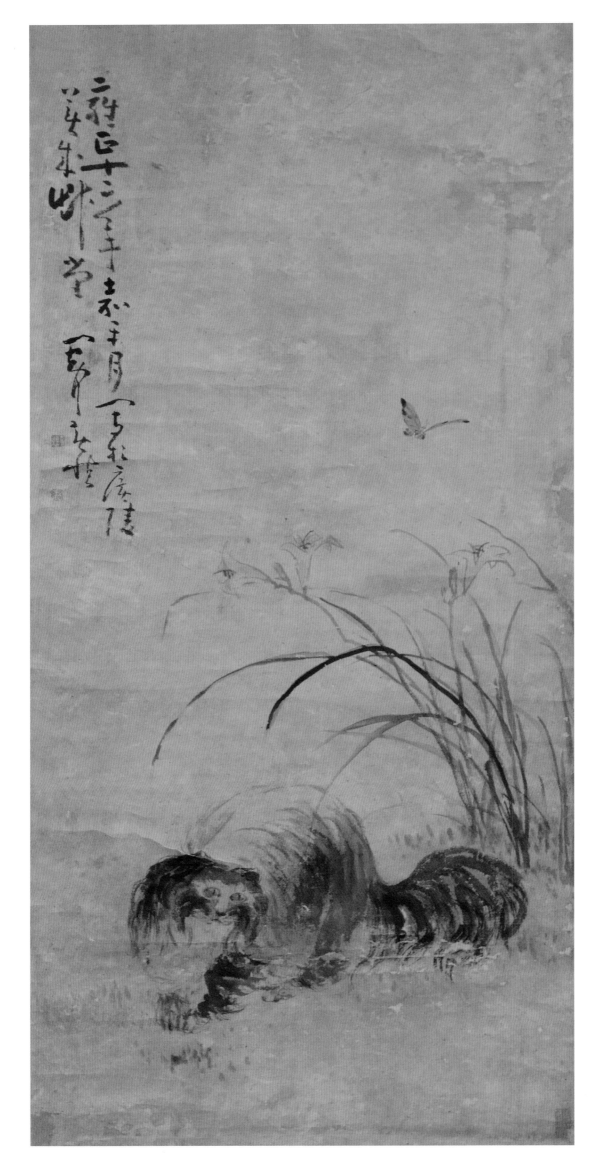

耄耋图

轴　纸本　设色　雍正十二年十二月（一七三四）

110cm×51cm

宁化县博物馆藏

款识：雍正十二年嘉平月，写于广陵美成草堂，闽中黄慎。

钤印：黄慎印（白）、恭寿（朱）

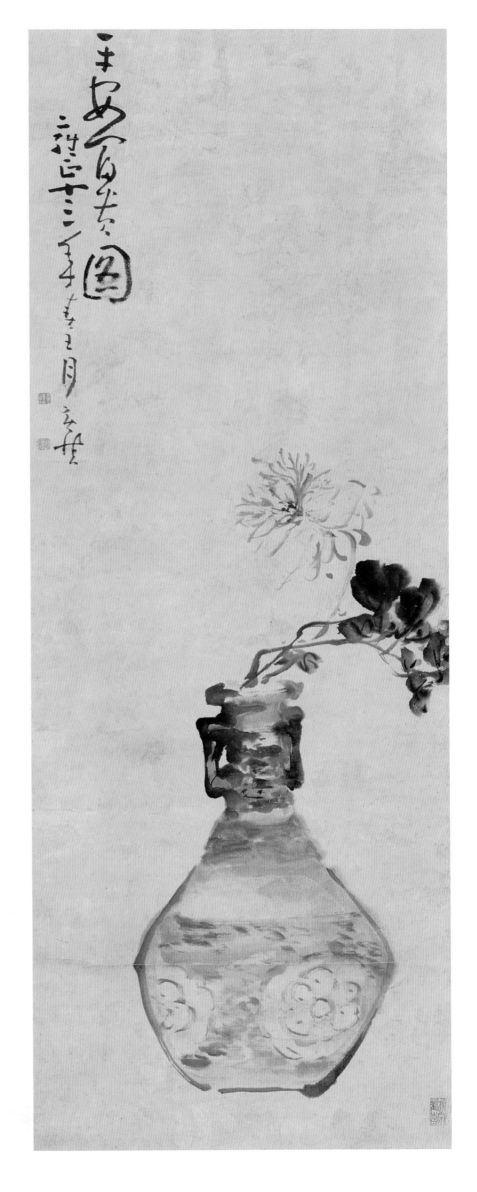

平安富贵图

轴　雍正十三年正月（一七三五）

118cm×43cm

题识：平安富贵图

款识：雍正十三年春王月，黄慎。

钤印：黄慎印（白）、恭寿（朱）

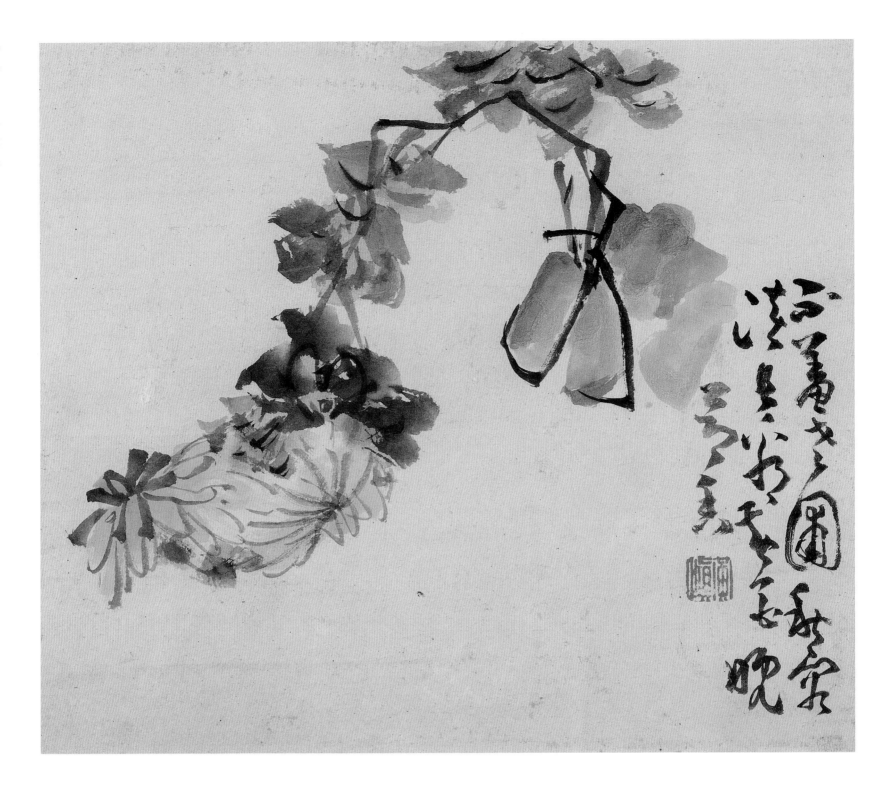

杂画册（九开之一）——秋菊

册　纸本　设色

乾隆三年正月（一七三八）

24cm×26.5cm

常州博物馆藏

钤印：：黄慎（朱）

释文：：不羞老圃秋容淡，

且看黄花晚节香。

（此是宋人陈师道诗句）

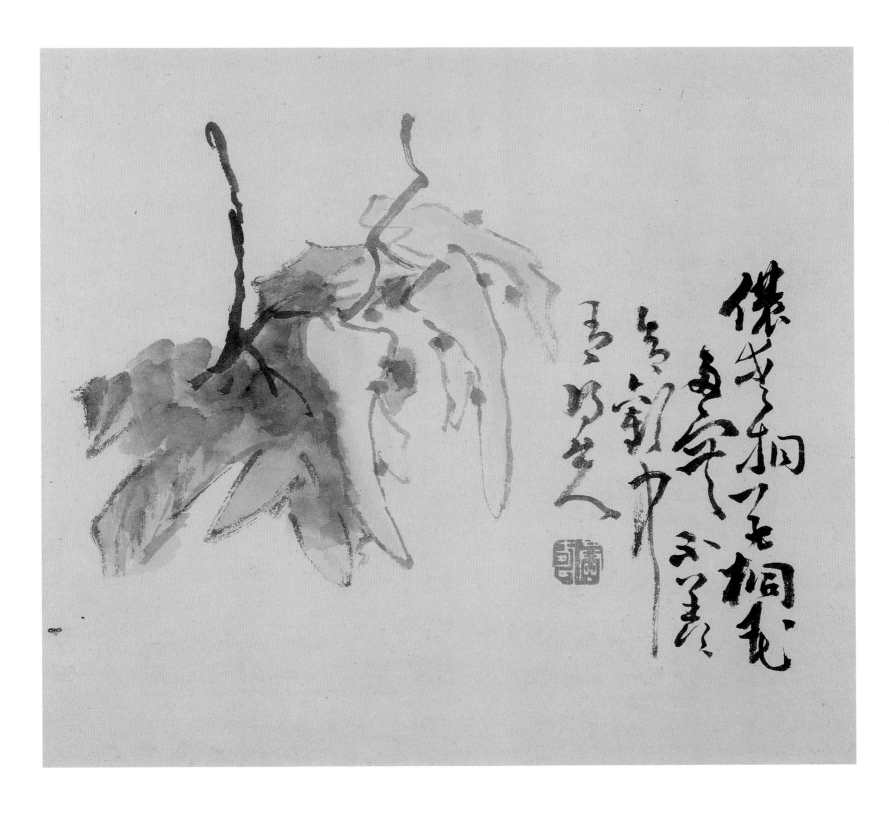

杂画册（九开之二）——折枝梧桐

册　纸本　设色

乾隆三年正月（一七三八）

24cm×26.5cm

常州博物馆藏

钤印：恭寿（白）

释文：侬爱桐花，桐花多实。不羡合欢，中有得失。

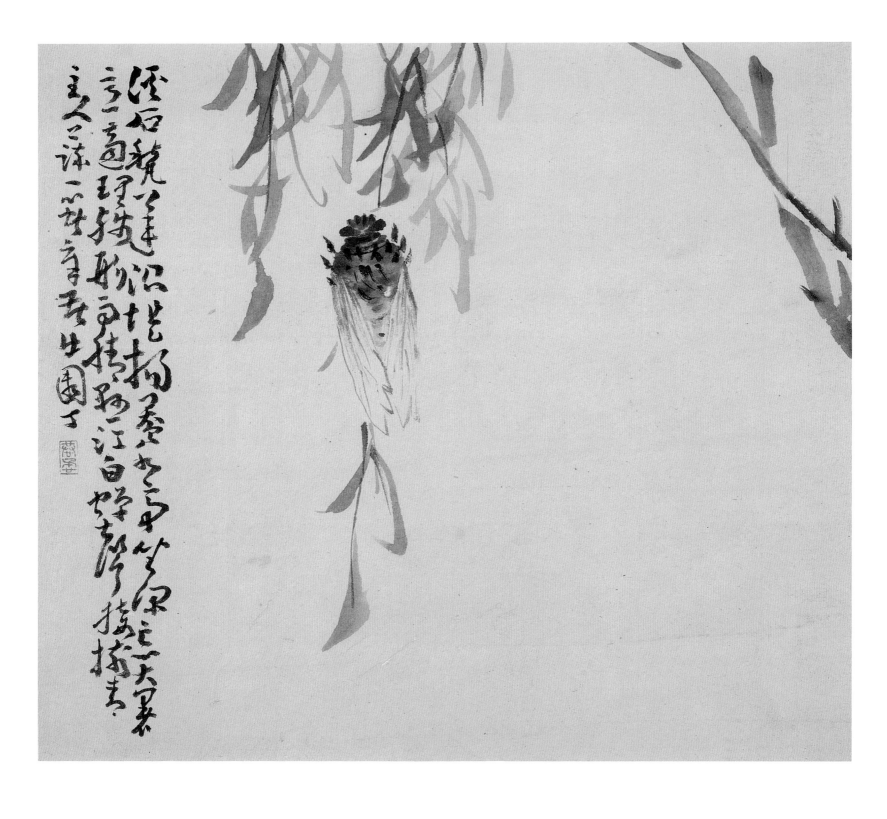

杂画册（九开之三）——翠柳鸣蝉

册　纸本　设色

乾隆三年正月（一七三八）

24cm×26.5cm

常州博物馆藏

钤印：恭寿（朱）

释文：溪石甃莲沼，堤杨盖水亭。坐深忘大暑，意适理残形。雨脚悬江白，蝉声接树青。主人蔬一箸，辛苦出园丁。

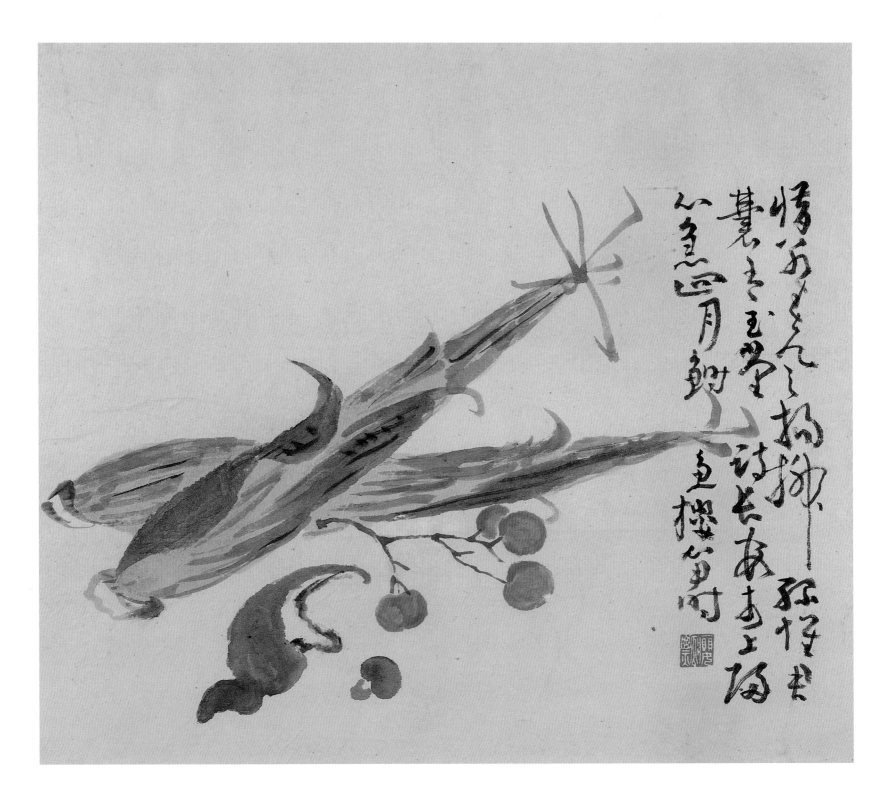

杂画册（九开之四）——樱桃春笋

册　纸本　设色

乾隆三年正月（一七三八）

24cm×26.5cm

常州博物馆藏

钤印：瘿瓢（白）

释文：惜别春风杨柳丝，怀君囊有玉堂诗。

长安市上归心急，四月鲥鱼樱笋时。

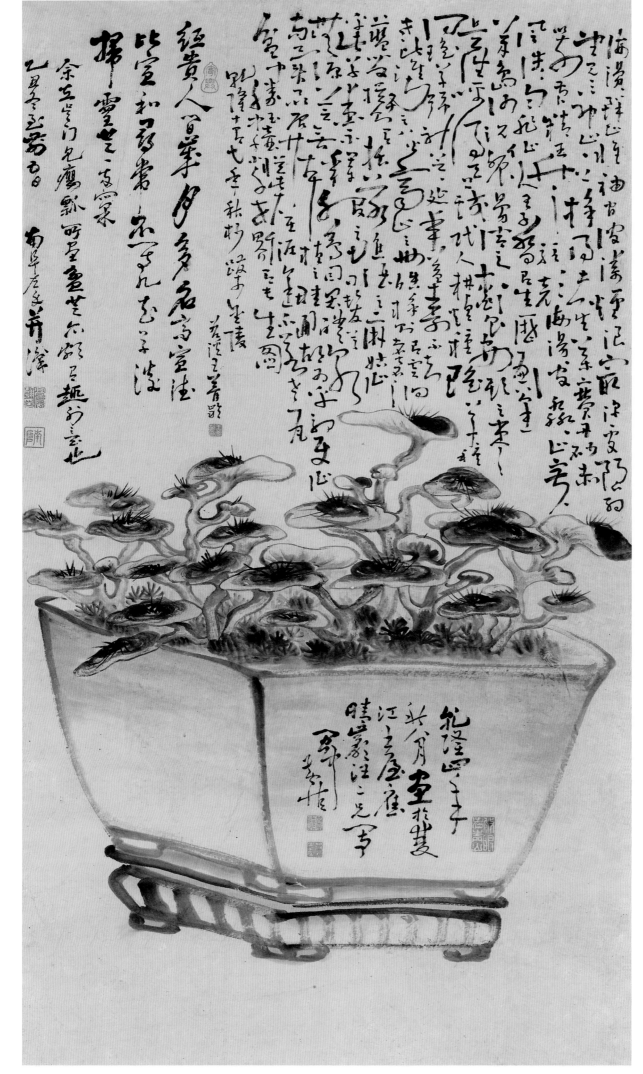

九芝献瑞图

轴　纸本　淡色　乾隆四年八月（一七三九）

114cm×63cm

款识：乾隆四年秋八月，画于双江书屋，应晴岩汪二兄写。闽中黄慎。

钤印：黄慎（白）、恭寿（白）、放眼看青山（白）

本幅末高凤翰（一六八三—一七四八）题：「余在吴门，见瘿瓢所画盆芝，亦颇有趣外意也。乙丑（一七四五）冬至前五日，南阜左手并识。」钤印：高凤翰印、南阜

王梦龄（清代）题款署：乾隆十有七年（一七五二）秋杪，跋于金陵。茗溪王梦龄。钤印：王梦龄印。

（南阜，即高凤翰，「扬州八怪」之一）

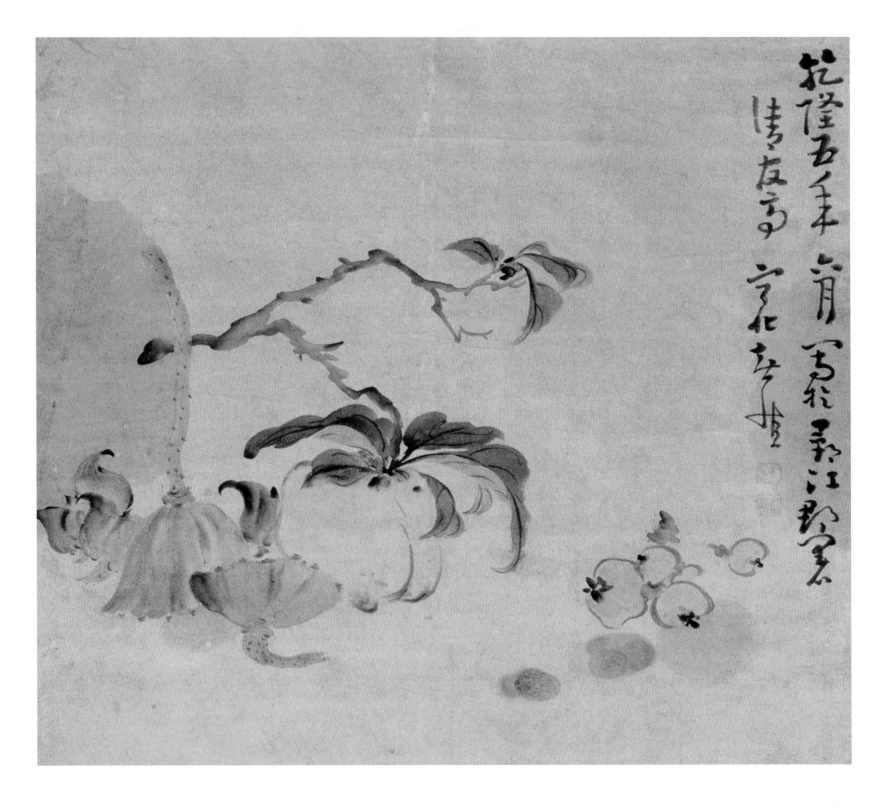

杂果图

册　纸本　设色

乾隆五年六月（一七四〇）

42cm×45cm

款识：乾隆五年六月写于鄞江郡署清友亭，宁化

黄慎。

钤印：黄慎（白）、恭寿（朱）

（鄞江为福建省长汀县之别称）

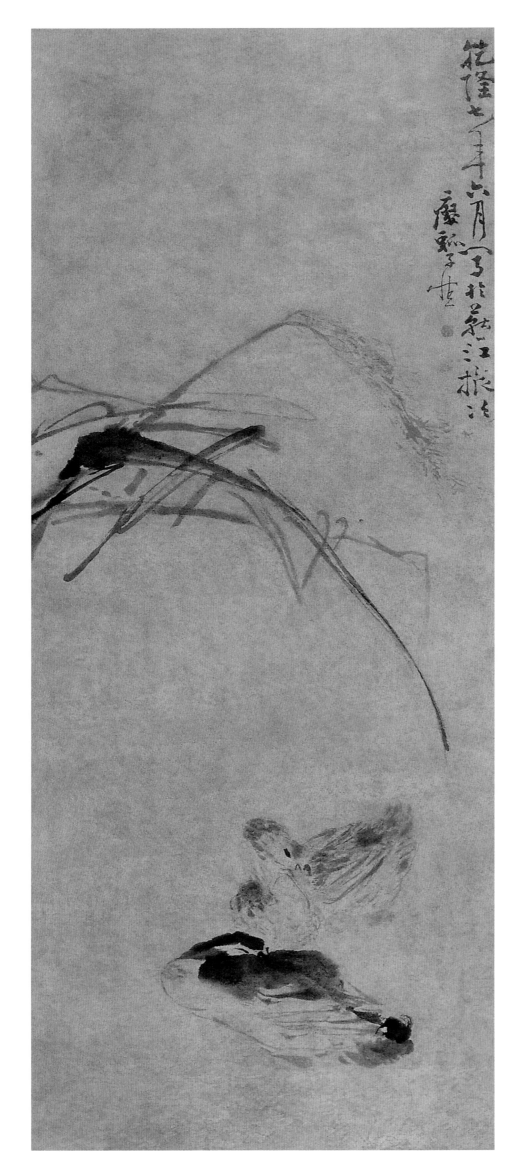

芦塘双鸭图

轴　纸本　水墨设色　乾隆七年六月（一七四二）

116cm×46cm

款识：乾隆七年六月写于燕江旅次，瘿瓢子慎。

钤印：黄慎

（燕江为福建省永安市之别称）

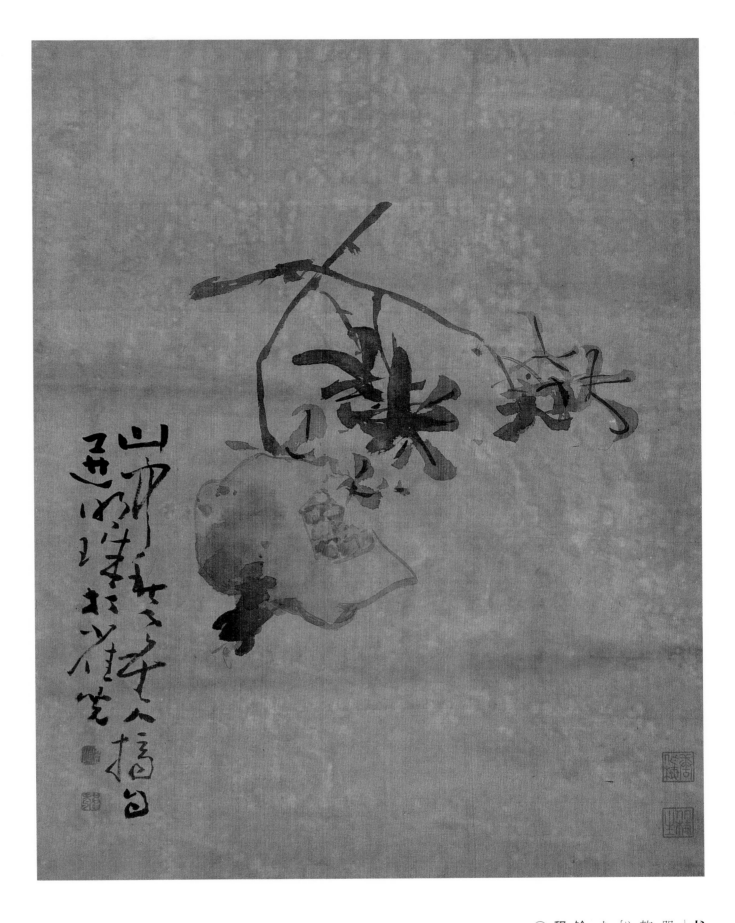

书画册（十二开）之三

册　纸本　设色

乾隆八年七月（一七四三）

36.9cm×28.4cm

南京博物院藏

钤印：黄慎（朱）、恭寿（白）

释文：山中秋老无人摘，自进明珠打雀儿。

（此系明代画家徐渭诗句）

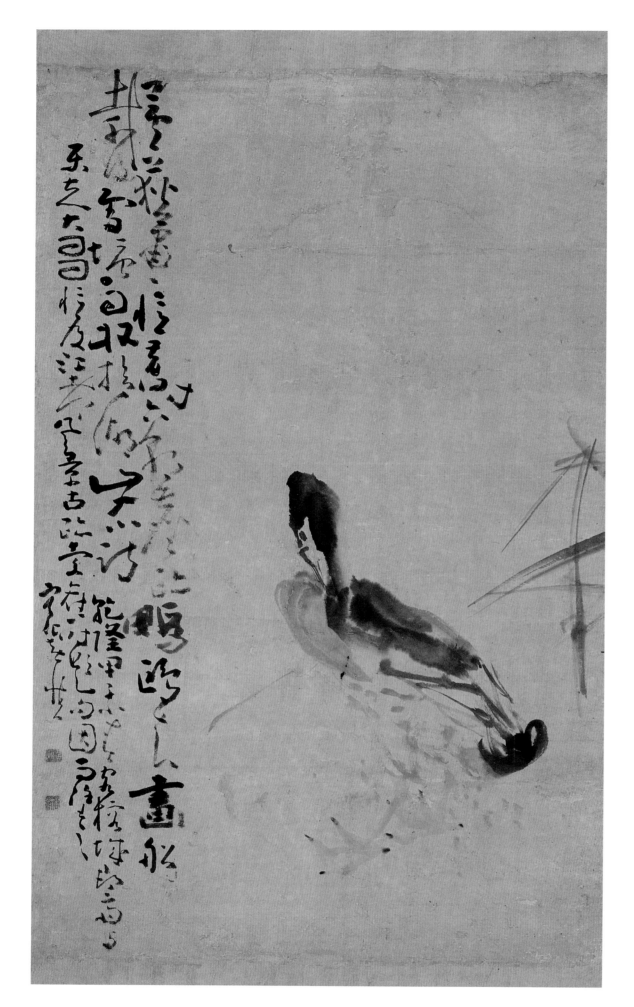

鸭啄胸毛图

轴　纸本　淡色　乾隆九年十月（一七四四）

70cm×40cm

款识：乾隆甲子小春客榕城郡斋，与乐夫大哥忆及江都风景古迹，索旧时题句，因而涂之。宁化黄慎。

钤印：黄慎（白），恭寿（白）

释文：芦荻萧萧忆昔时，六朝尘迹鸭鸥知。画船载得雷塘雨，收拾湖山入小诗。

（榕城系福州之别称。）

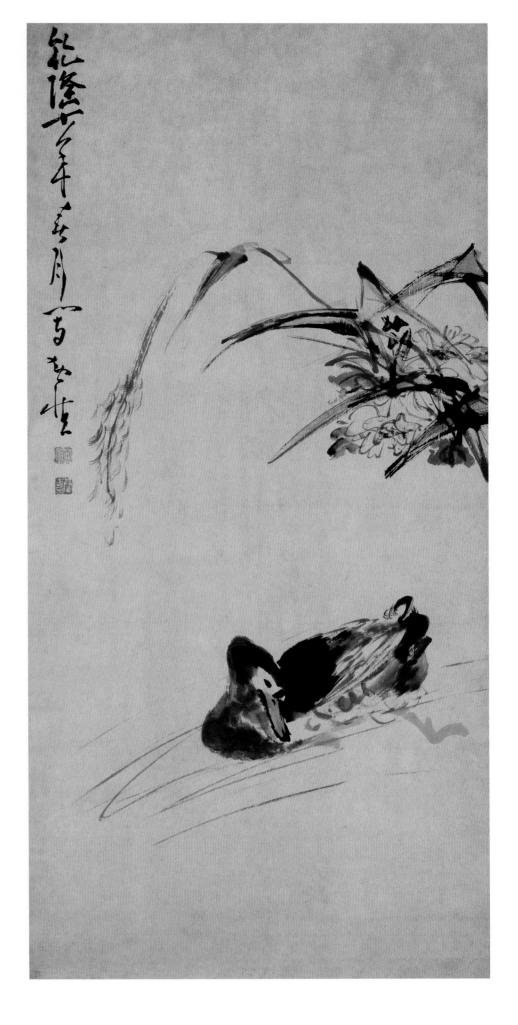

芦鸭图

轴　纸本　设色　乾隆十年春月（一七四五）

94cm×43.5cm

故宫博物院藏

款识：乾隆十年春月写，黄慎。

钤印：黄慎（朱）、恭寿（白）

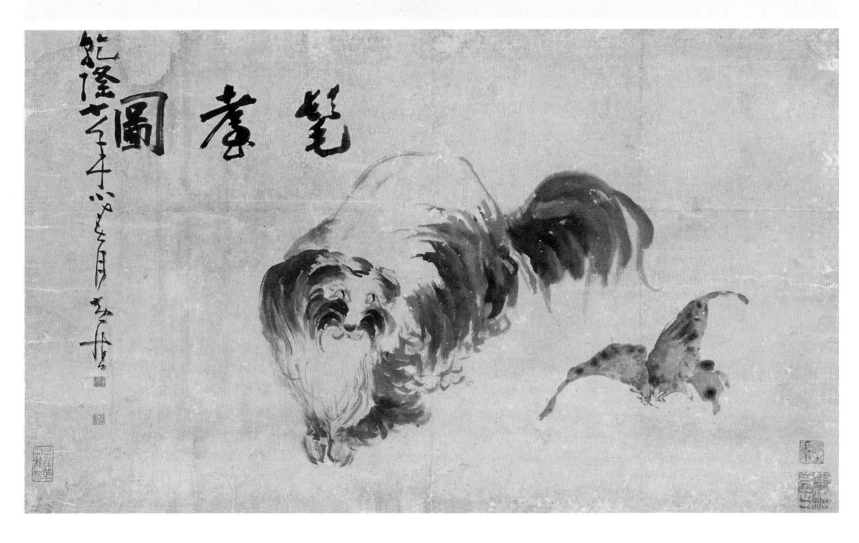

耄耋图（谢稚柳题耑）

横轴　纸本　淡色
乾隆十年十月（一七四五）
48cm×89cm
款识：乾隆十年小春月，黄慎。
钤印：黄慎（白）、恭寿（朱）

古柯群鹭图

条屏　纸本　设色　乾隆十三年春月（一七四八）

211cm×61cm

故宫博物院藏

钤印：黄慎、恭寿

释文：潭阳县前树，百尺射朝曦。晨露泡濯濯，春日滋泺泺。堂上使君贤，凤夜自匪懈。羔羊美素丝。既明复且哲，允惟藏私口（按：原缺一字）。翯翯飞振振，白鸟（鹭）巢其枝。一以致百，翱翔适其宜。宽猛因以时，翯翯飞振振，白鸟（鹭）巢其枝。惠风养天和，高云屯雪肌。明星光灿灿，银河盈垂垂。物性神悠驰。退食顾而乐，与民同乐之。鎬鎬不可尚，谁其能磷缁？潭阳县前有鹭鸶百余巢于树，歌以赋之。

（潭阳为福建省建阳县之别称）

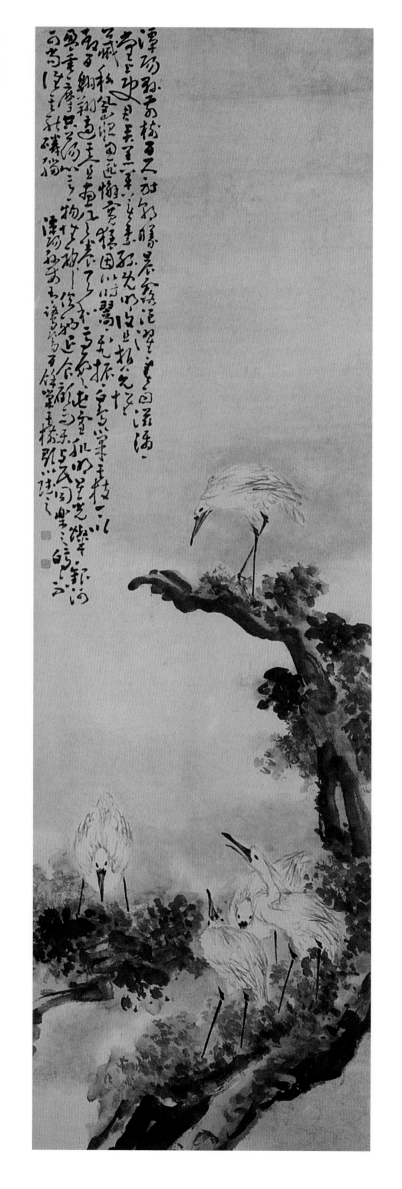

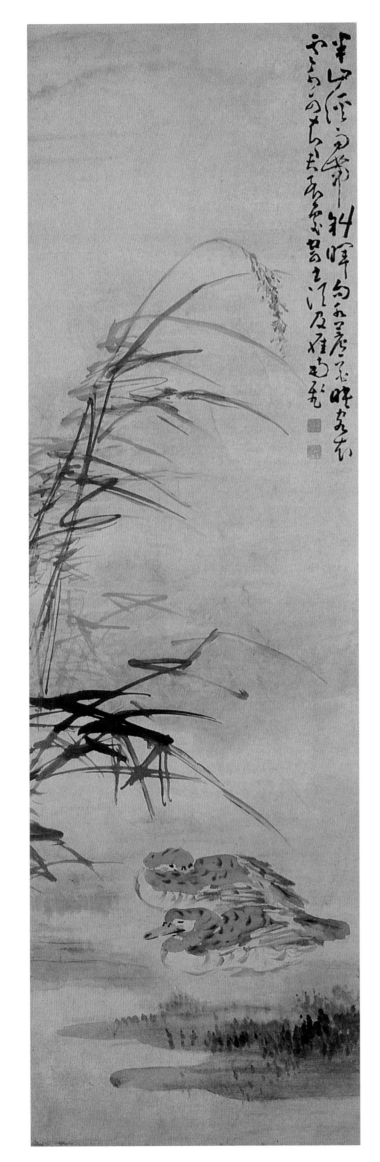

芦荻双雁图

条屏　纸本　设色　乾隆十三年春月（一七四八）

211cm×61cm

故宫博物院藏

钤印：黄慎（朱）、瘿瓢（白）

释文：半山溪雨带斜晖，向水芦花映客衣。云外可知君到处，寄书须及雁南飞。

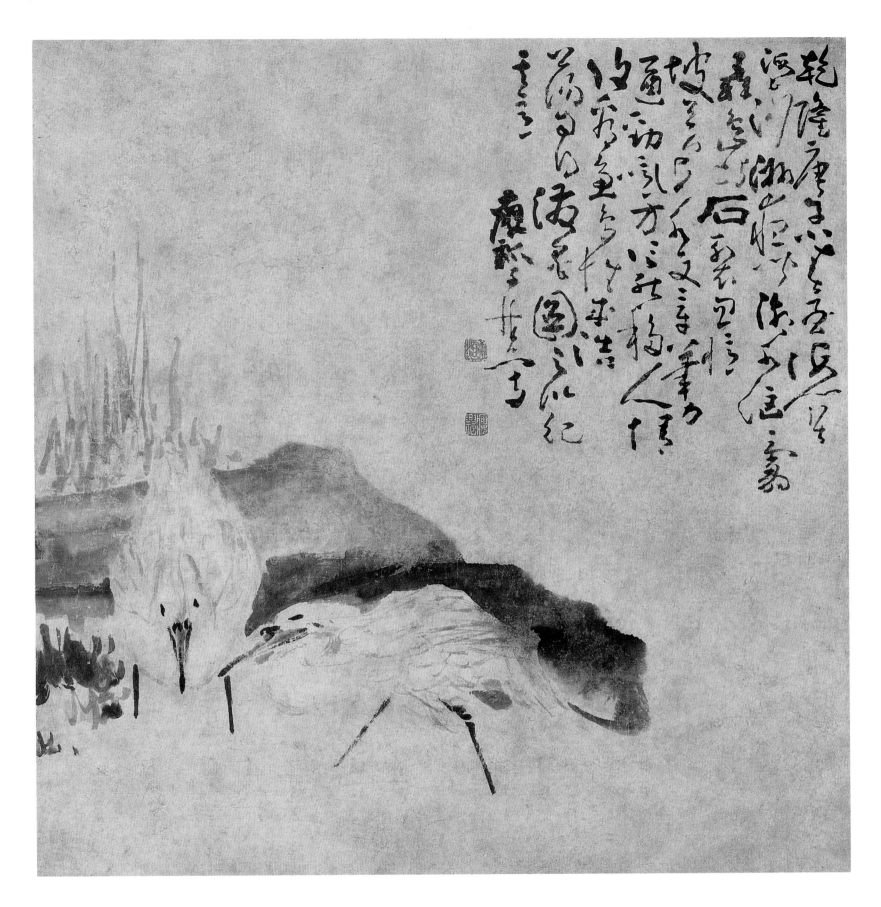

双鹭白石图

轴　纸本　墨笔

乾隆十五年十月（一七五〇）

58.8cm×55.5cm

扬州博物馆藏

款识：瘿瓢子慎写

钤印：黄慎（朱）、瘿瓢（白）

释文：乾隆庚午小春至海关，海上玉沙洲，夜闻潮水汹汹雷轰，岛屿石裂。忽忆坡公云：「流水文章，笔力遒劲。」噫！方信能移人情。后看鱼鸟性咸浩荡自得，泼墨图之，以纪其意。

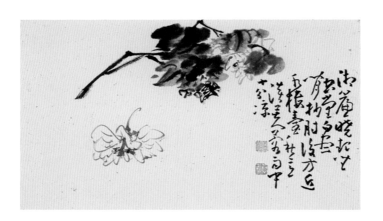

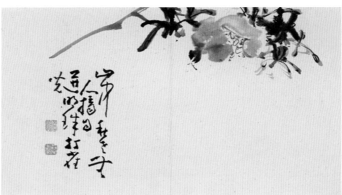

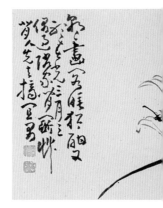

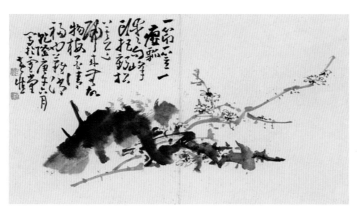

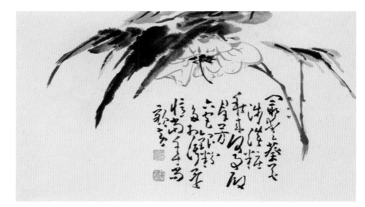

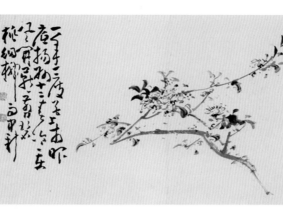

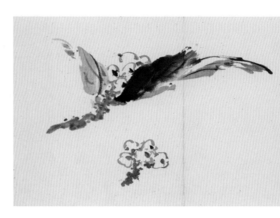
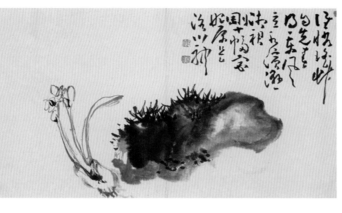
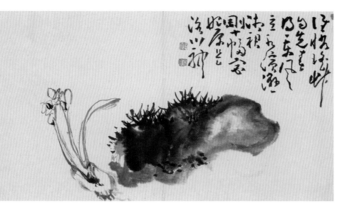

花卉册页（十二开选十）　由右而左

牡丹、枇杷
桃花、水仙
萱草、芍药
石榴、葵花
芙蓉、梅花

册　纸本　水墨　乾隆十五年六月（一七五〇）
27.5cm×47cm×12

款识：乾隆庚午六月，写于雪堂，黄慎。

钤印：黄慎（朱）、恭寿（白）

释文：牡丹那得到贫家，每见花时极欲奢。不用胭脂闲点缀，北堂先进寿安花。

东园载酒西园醉，南斗文章北斗年。

一年一度花上市。眼底扬州十二春。冷冷东风开燕剪，碧桃细柳雨中新。

谁怜瑶草自先春，得得东风立水滨。湿透湘裙刚十幅，宓妃原是洛川神。

朝朝画阁睡犹酣，又听春光三月三。偶过邻家闲斗草，背人先去摘宜男。

樱桃初熟散榆钱，又是扬州四月天。昨夜草堂红药破，独防风雨未成眠。

山中秋老无人摘，自进明珠打雀儿。六宫银粉多相污，还忆当年尚额黄。

最爱葵花浅淡妆，秋来何事殿群芳。

湘帘晓起坐空堂，白昼闲抄《肘后方》。近水楼台秋意淡，芙蓉雨中（过）十分凉。

一笻一笠一瘿瓢，爱向峰头把鹤招。莫道归来无故物，梅花清福也难消。

（《石榴图》题词系明代画家徐渭诗句；《枇杷图》题词系集前人诗句）

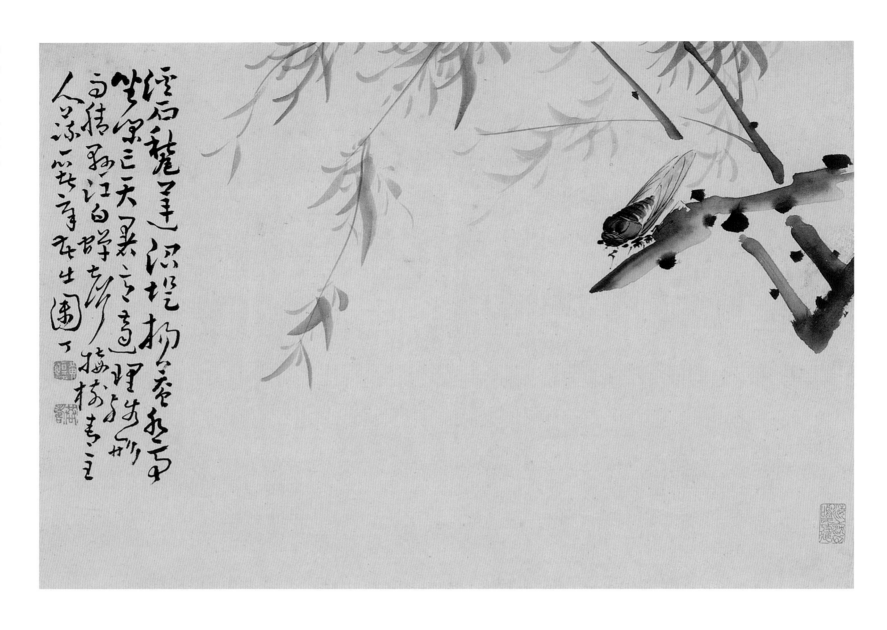

诗画合璧（六开）——柳叶鸣蝉图

册　纸本　淡色　乾隆十五年（一七五〇）

28.5cm×40.5cm×6

钤印：黄慎印（白）、恭寿（朱）

释文：溪石髣莲沼，堤杨盖水亭。坐深忘大暑，意适理残形。雨脚悬江白，蝉声接树青。主人蔬一箸，辛苦出园丁。

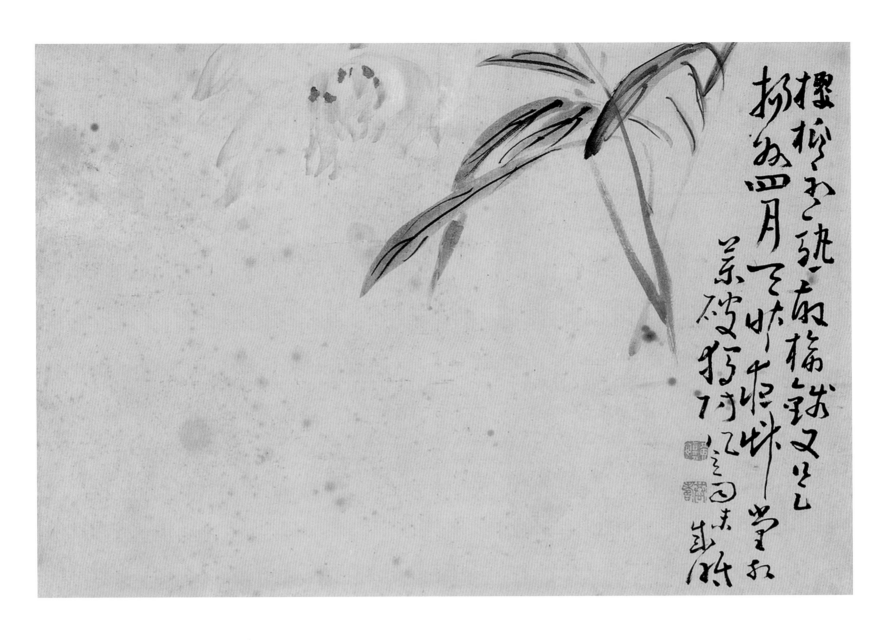

诗画合璧（六开）——芍药图

册　纸本　淡色　乾隆十五年（一七五〇）
28.5cm×40.5cm×6
钤印：黄慎印（白）、恭寿（朱）
释文：樱桃初熟散榆钱，又是扬州四月天。
昨夜草堂红药破，独防风雨未成眠。

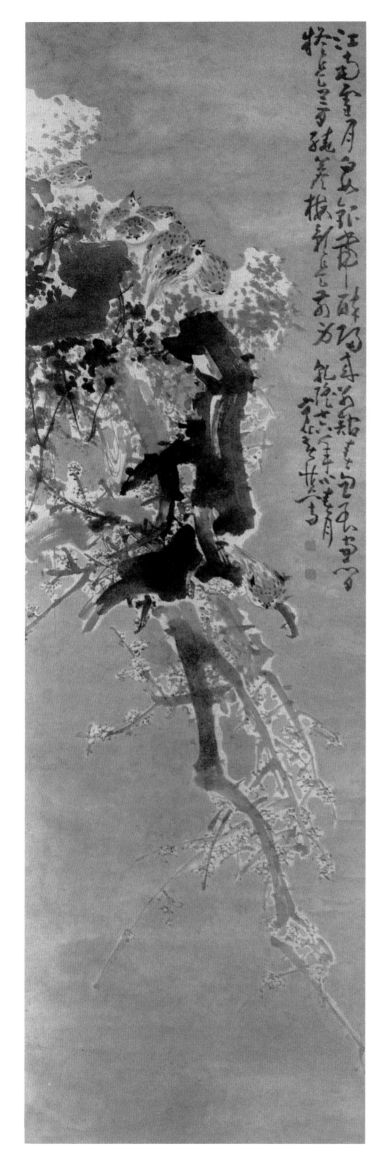

雪梅寒雀图

条屏　纸本　设色　乾隆十六年小春月（一七五一）

179.2cm×54.4cm

北京市工艺品进出口公司藏

款识：宁化黄慎写

钤印：黄慎（朱）、恭寿（白）

释文：江南雪月白如银，带醉归来别馆春。忽到窗间疑是梦，绕帘梅影是前身。

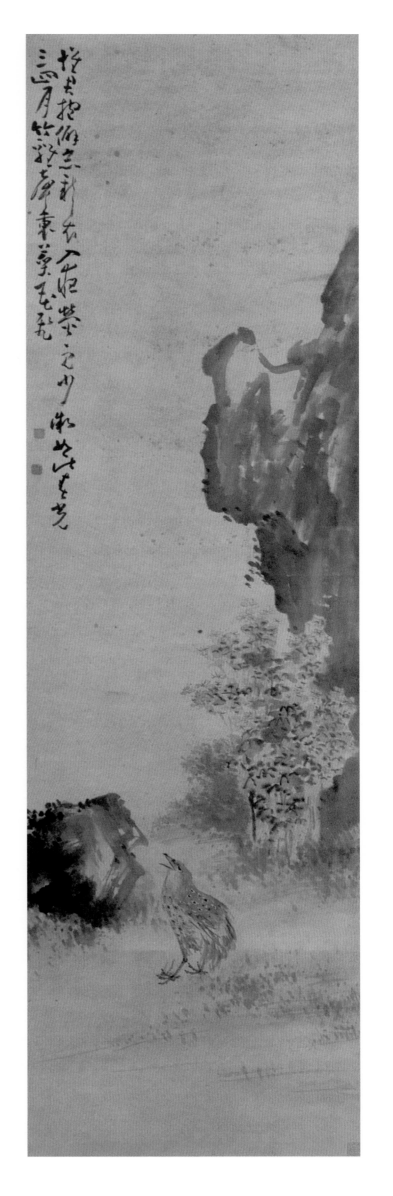

竹鸡菜花图

条屏　纸本　设色　乾隆十六年十月（一七五一）

179.2cm×54.4cm

北京市工艺品进出口公司藏

钤印：黄慎（朱）、恭寿（白）

释文：怀君抱癖恶新衣，入夜荧荧见少微。如此春光三四月，竹鸡声里菜花飞。

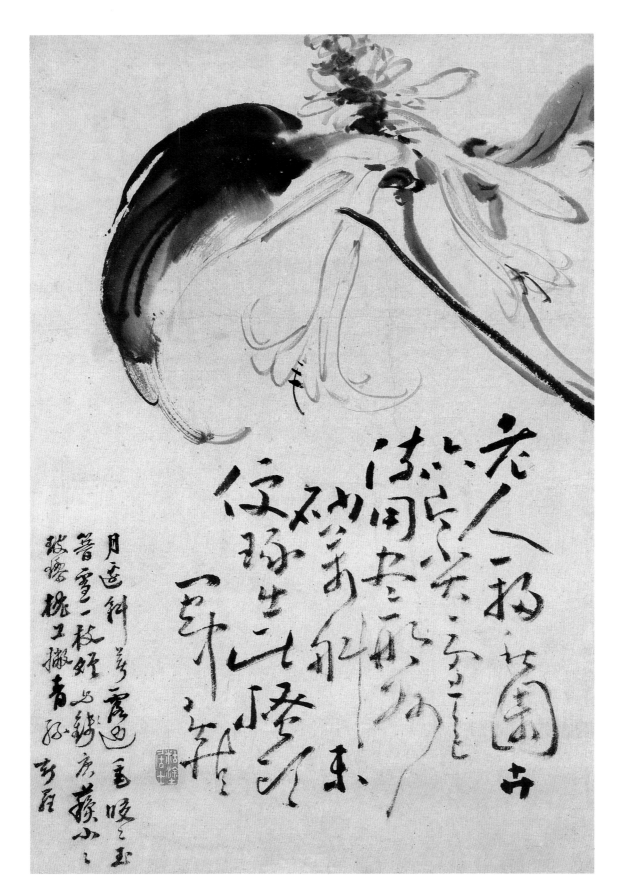

玉簪花图

斗方　纸本　墨笔　乾隆十六年（一七五一）

42.6cm×27.4cm

扬州博物馆藏

款识：闽中黄慎

钤印：糊涂居士（白）

释文：老人一扫秋园卉，六片尖尖雪色流。用尽邢州砂万斛，未便琢出此搔头。

月边斜着露边垂，皎皎玉簪雪一枝。赠与钱唐苏小小，玻璃枕上撒青丝。新罗。

（此「新罗」即著名画家新罗山人华喦）

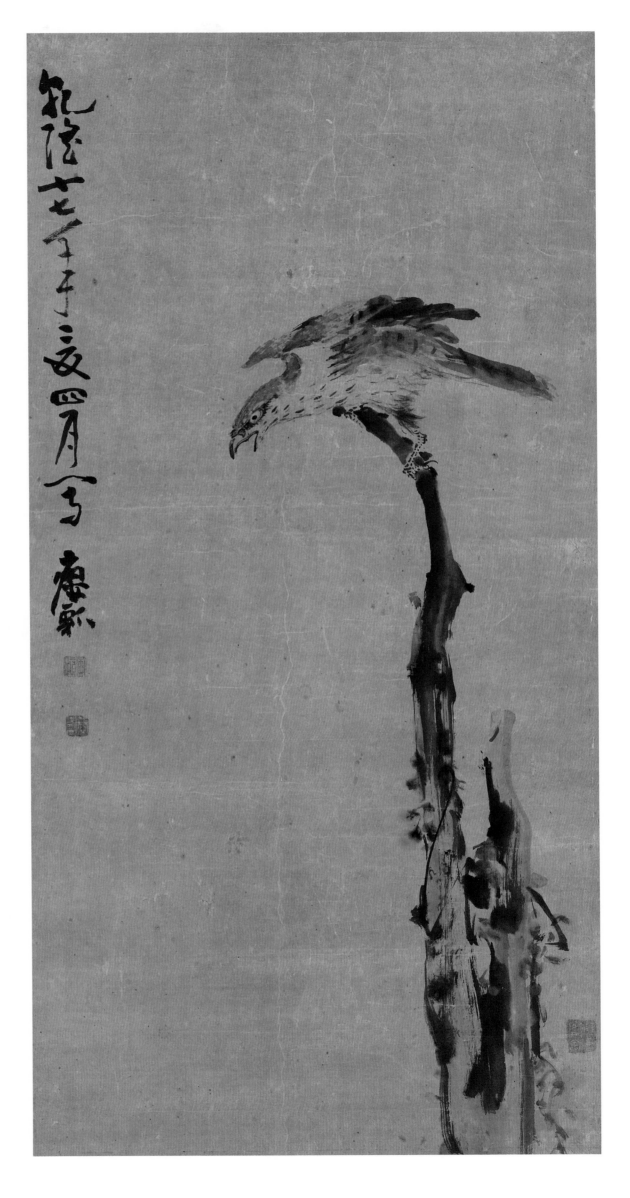

雄鹰独立图

轴　纸本　淡色　乾隆十七年四月（一七五二）

87.5cm×43cm

款识：乾隆十七年夏四月写，瘿瓢。

钤印：黄慎（朱）、恭寿（白）、僻言少人会（白文压角章）

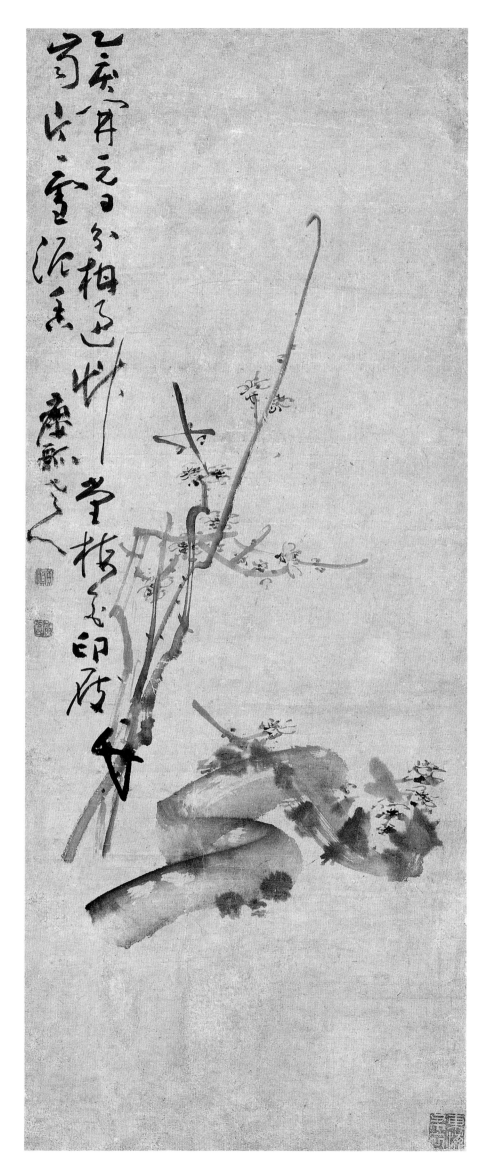

梅花图

轴　纸本　设色　乾隆二十年元旦（一七五五）

102cm×39cm

扬州博物馆藏

款识：瘿瓢老人

钤印：黄慎（朱）、恭寿（白）

释文：乙亥开元日，分柑（甘）过草堂。梅花印展齿，片片雪泥香。

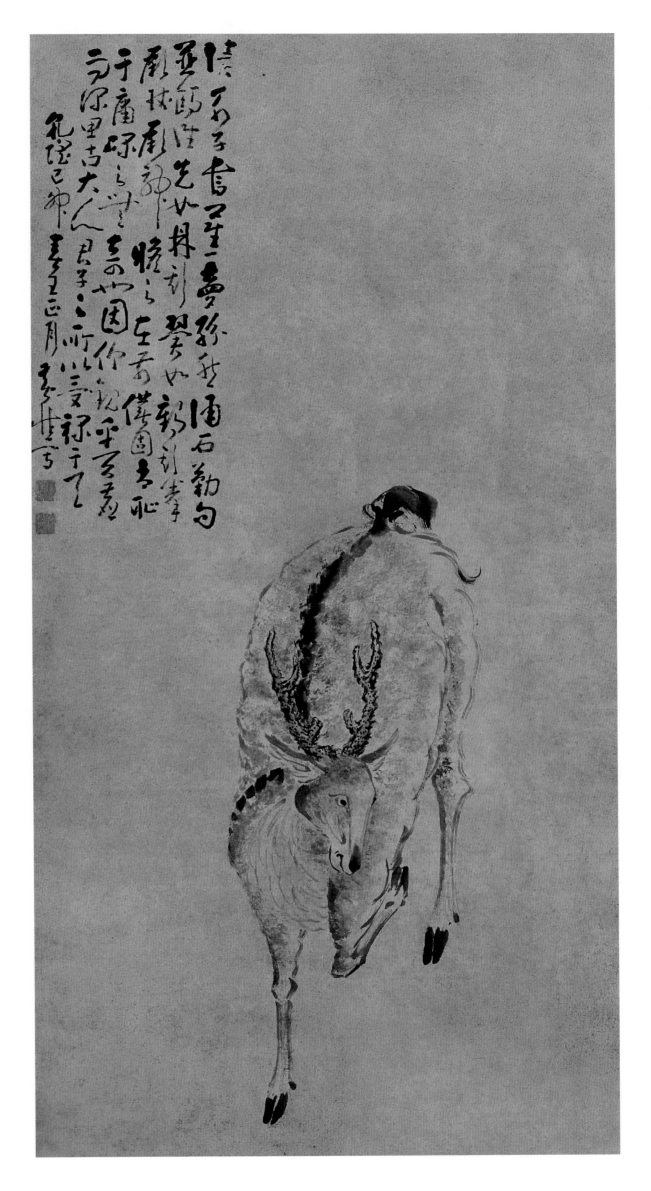

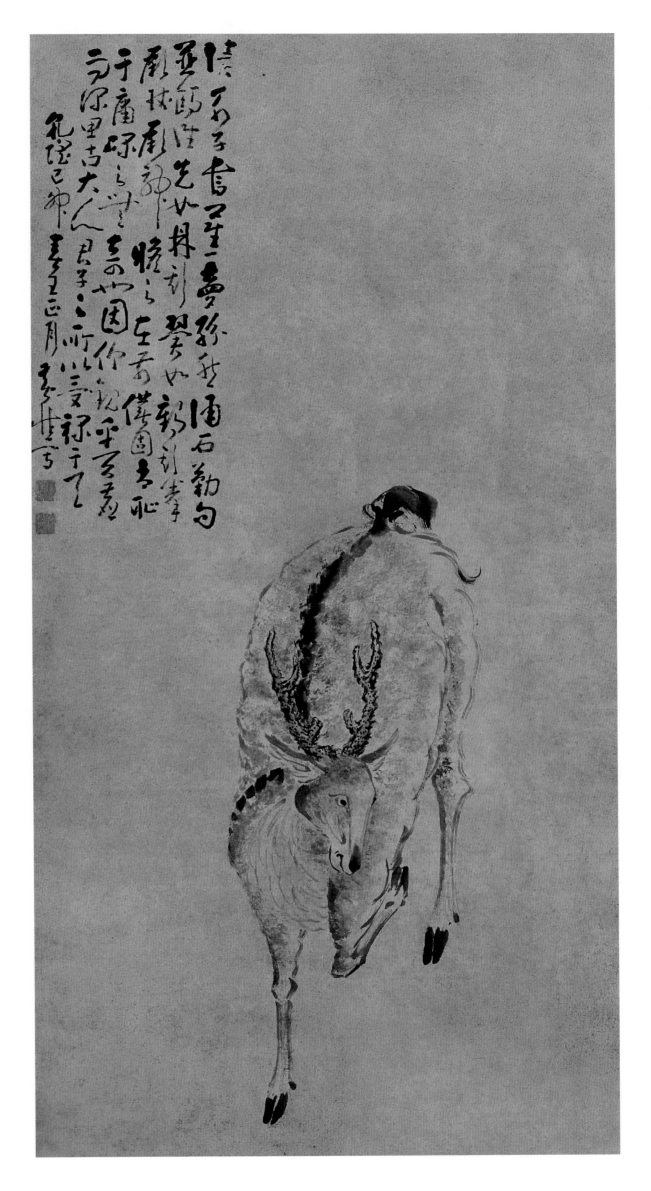

受禄图

轴　纸本　设色　乾隆二十四年正月（一七五九）

155cm×80cm

更乐北京二〇一〇年秋拍会影印

款识：乾隆己卯春王正月，黄慎写。

钤印：黄慎（白）、瘿瓢（白）

释文：读《列子》书，蕉梦纷然。诵石勒句，并鸥谁先。如鼎斯翼，如鹤斯拳。厥状厥神，瞻之在前。仆固有耻于庸碌之无奇也。因仰观乎天，虚而深思，古大人君子之所以受禄于天。

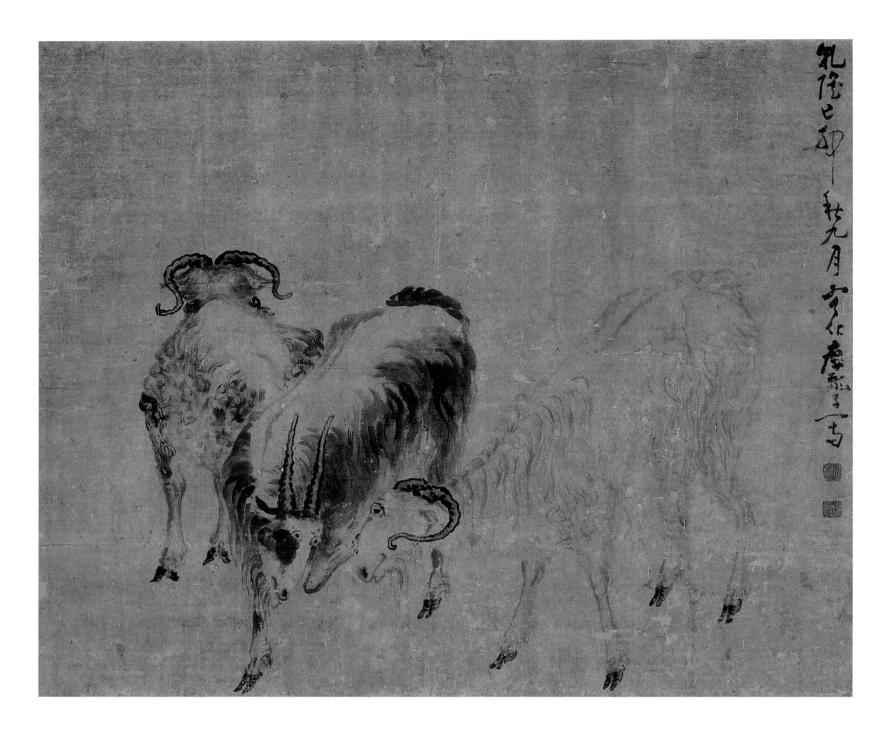

三羊开泰图

横轴　纸本　水墨

乾隆二十四年九月（一七五九）

108cm×129cm

福建省宋予旧藏

款识：乾隆己卯秋九月，宁化瘿瓢子写。

钤印：黄慎（朱）、瘿瓢（白）

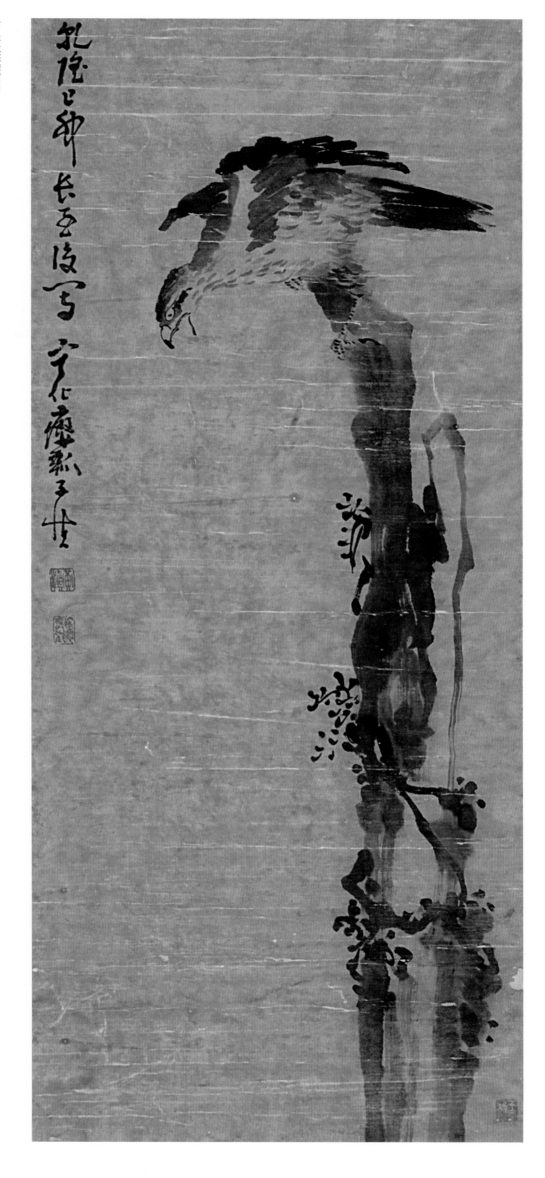

古槎雄鹰图

轴　纸本　水墨　乾隆二十四年五月（一七五九）

179cm×64.6cm

上海朵云轩藏

款识：乾隆己卯长至后写，宁化瘦瓢子慎。

钤印：黄慎（朱）、探怀授所欢（朱）

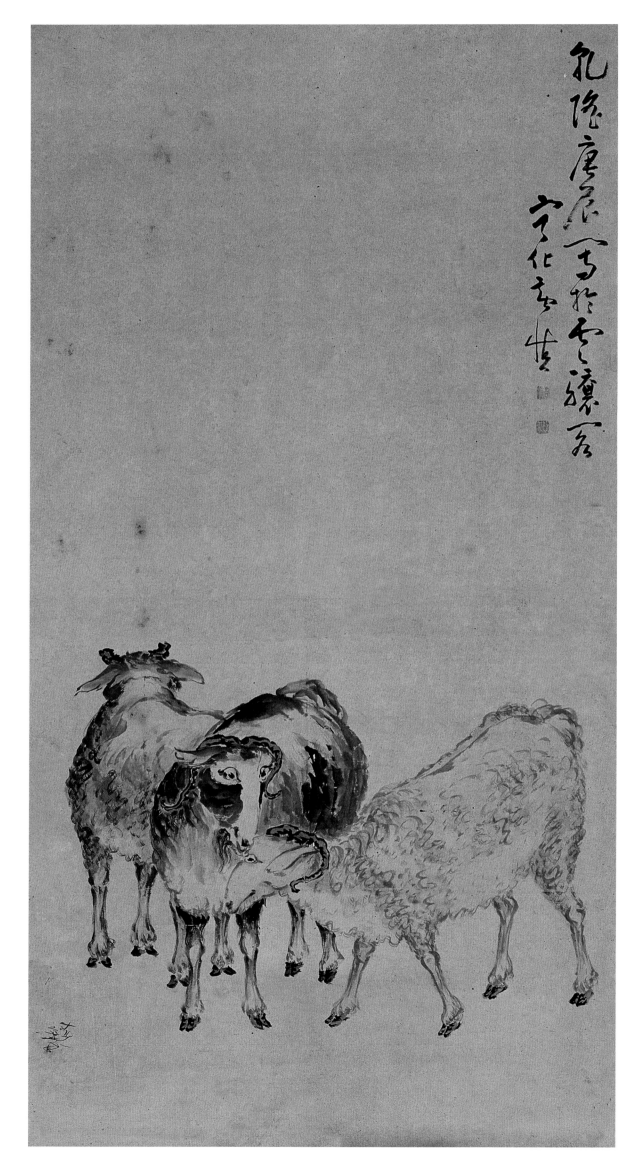

三羊开泰图

轴　纸本　墨笔　乾隆二十五年（一七六〇）

125cm×85.5cm

扬州博物馆藏

款识：乾隆庚辰写于云骧阁，宁化黄慎。

钤印：黄慎（朱）、恭寿（白）

（云骧阁在福建省长汀县城）

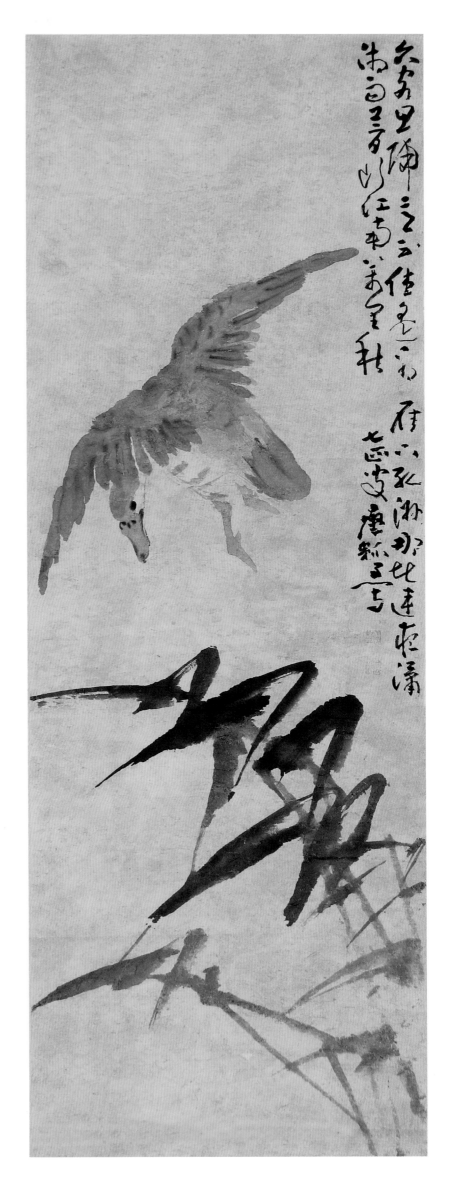

芦雁图

轴　纸本　淡色　乾隆二十五年（一七六○）

122cm×42cm

款识：七四叟瘿瓢子写

钤印：黄慎（白）、恭寿（朱）

释文：久客思归意不休，遥看一雁下孤洲。郡堪连夜潇湘（潇）雨，梦断江南万里秋。

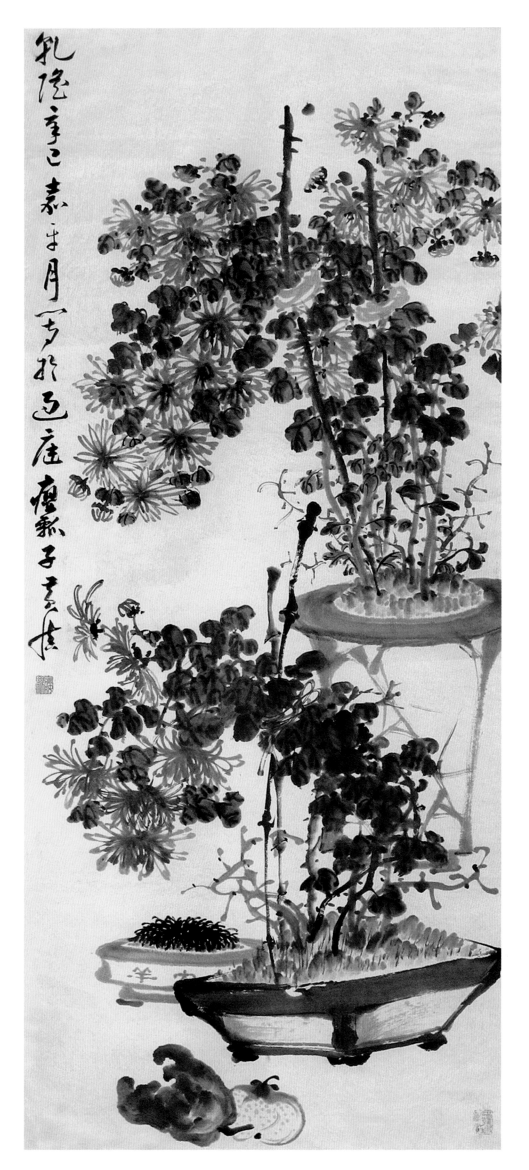

盆菊佛手图

轴 纸本 水墨 乾隆二十六年十二月（一七六一）

145cm×58cm

款识：乾隆辛巳嘉平月，写于过庭，瘦瓢子黄慎。

钤印：瘦瓢（朱）

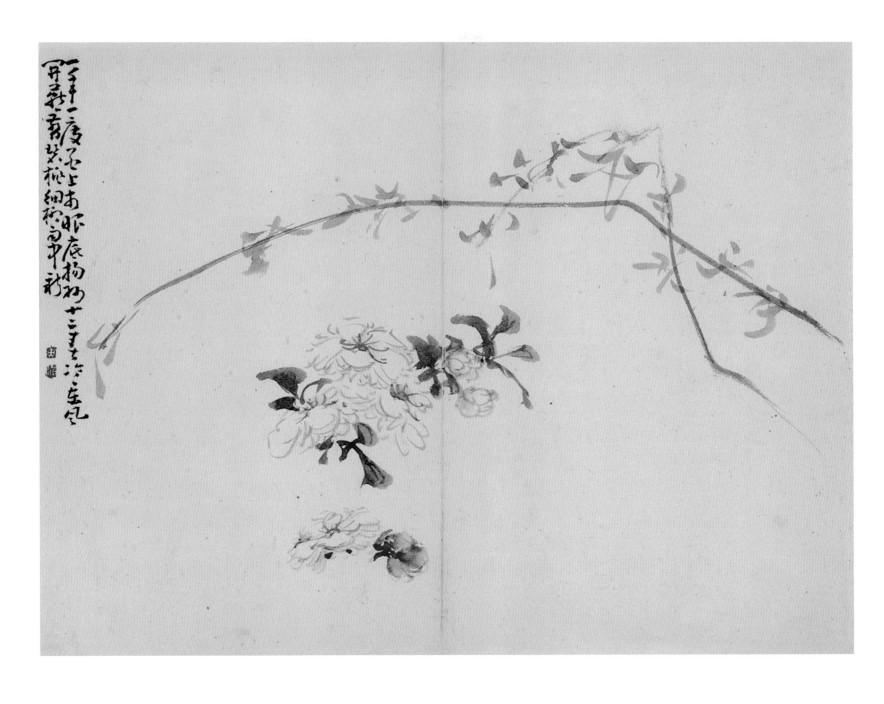

花果册（八开之一）—折枝桃花图

册　纸本　设色

乾隆二十八年正月（一七六三）

24.5cm×31.5cm

钤印：黄（白）、慎（朱）联珠印

释文：一年一度花上市，眼底扬州十二春。

冷冷东风开燕剪，碧桃细柳雨中新。

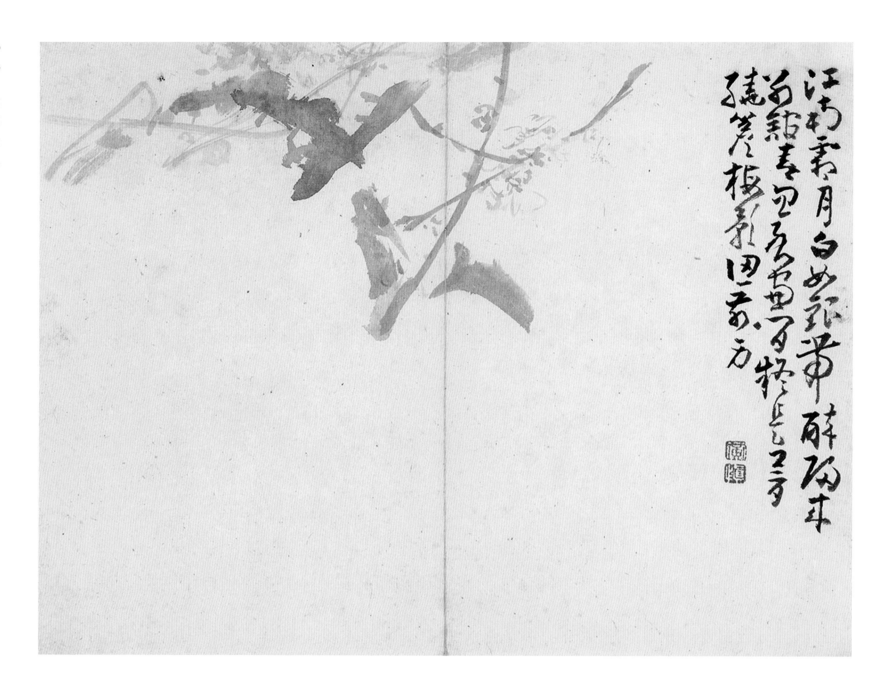

花果册（八开之二）——梅影图

册　纸本　水墨

乾隆二十八年（一七六三）

24.5cm×31.5cm

钤印：黄（朱）、慎（白）联珠印

释文：江南霜月白如银，带醉归来别馆春。

忽到窗间疑是梦，绕帘梅影认前身。

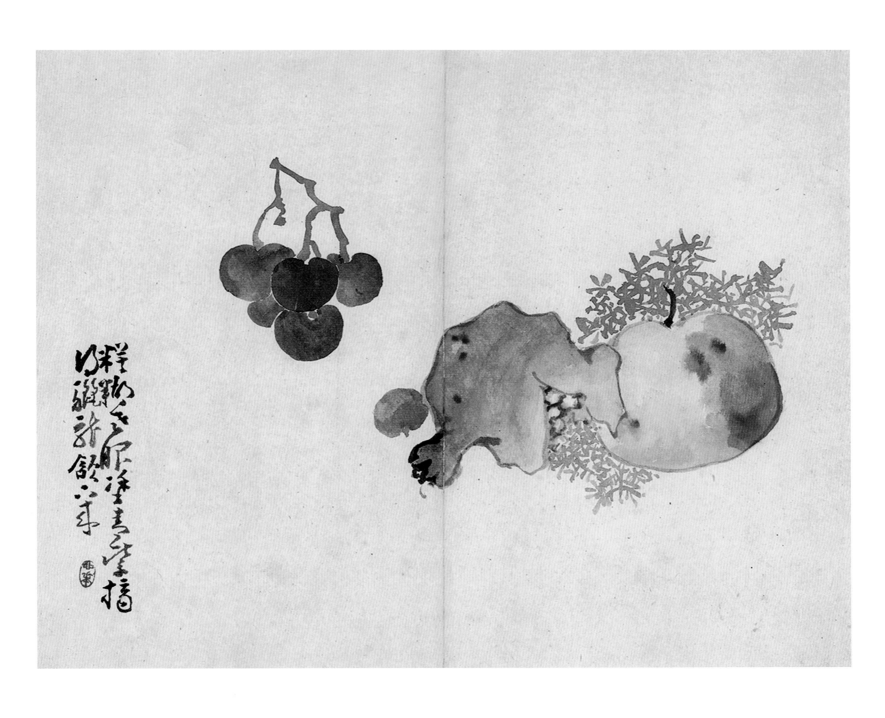

花果册（八开之三）——樱桃石榴图

册　纸本　设色
乾隆二十八年（一七六三）
24.5cm×31.5cm
释文：模糊老眼涂青紫，摘得骊龙颔下来。

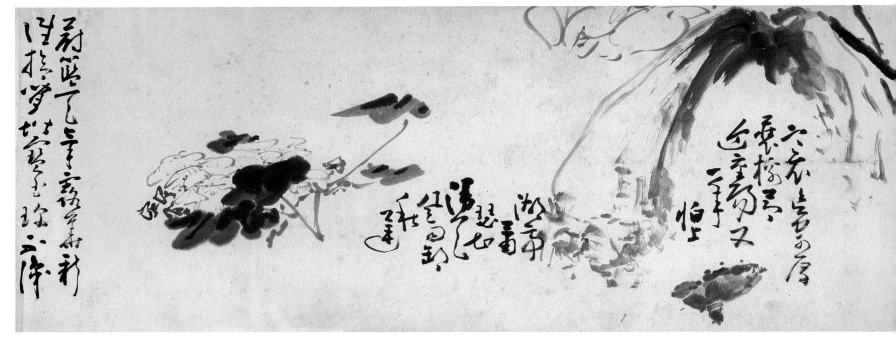

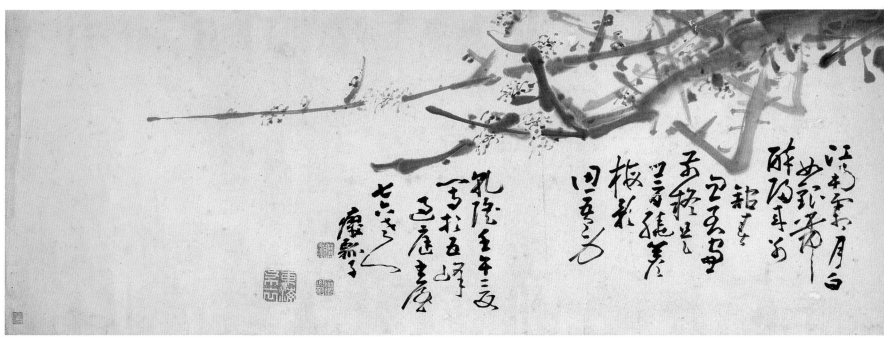

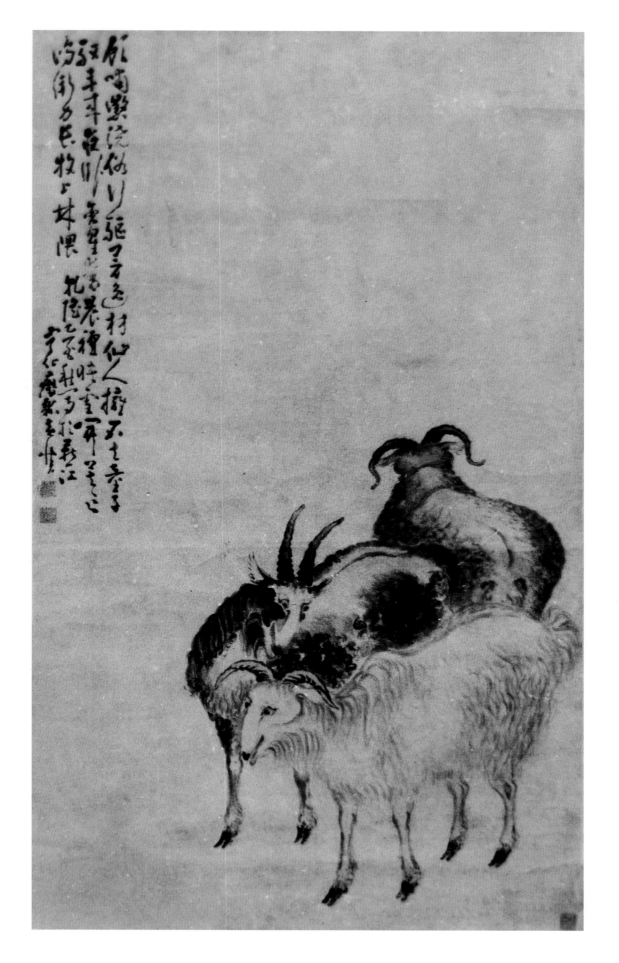

三羊图

大轴　纸本　水墨　乾隆三十年秋（一七六五）

182.6cm×109.5cm

安徽省博物馆藏

款识：乾隆乙酉秋写于燕江，宁化瘿瓢黄慎。

钤印：黄慎（朱）、瘿瓢（白）

释文：饮哺惩浇俗，行驱梦逸材。仙人拥不去，童子驭未来。
夜卧含星动，晨毡映雪开。莫言鸿渐力，长牧上林隈。

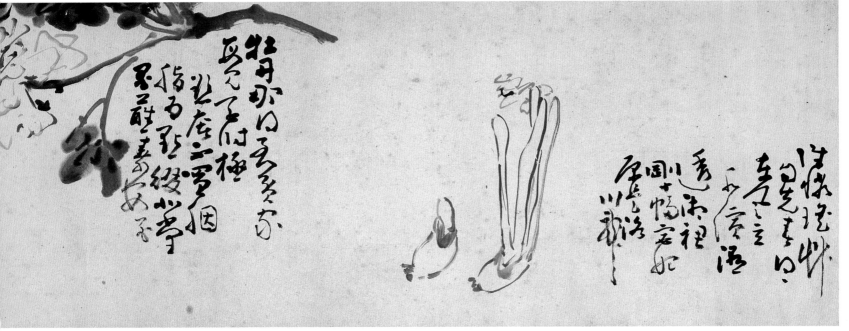

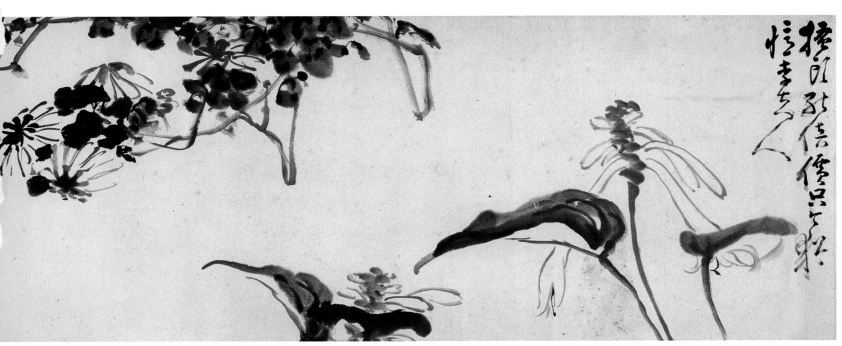

四季花卉卷

卷　纸本　墨笔　乾隆二十七年夏（一七六二）

33cm×509cm

首都博物馆藏

自右而左，依次绘水仙、牡丹、桃花、荷花、玉簪花、菊花、蜀葵、梅花。

水仙图

释文：谁怜瑶草自先春，得得东风立水滨。湿透湘裙刚十幅，宓妃原是洛川神。

牡丹图

释文：牡丹那得到贫家？每见花时极欲奢。不买胭脂为点缀，北堂墨蘸寿安花。

桃花图

释文：一年一度花上市，眼底扬州十二春。冷冷东风开燕剪，碧桃细柳雨中新。

荷花图

释文：寒衣欲寄厚装棉，节近重阳又一年。怕上湖亭萧瑟甚，漫天风雨卸秋莲。

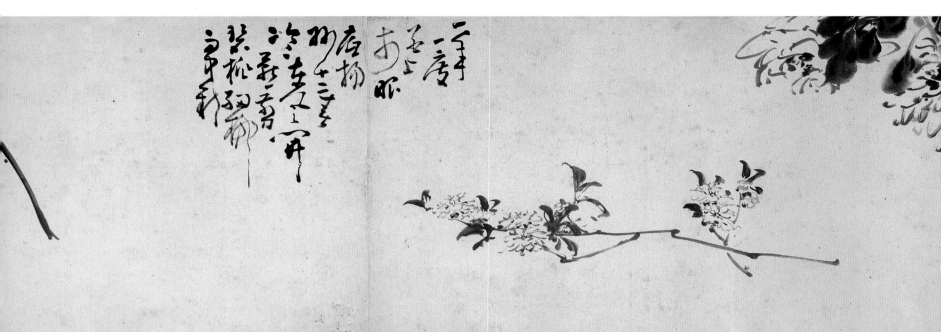

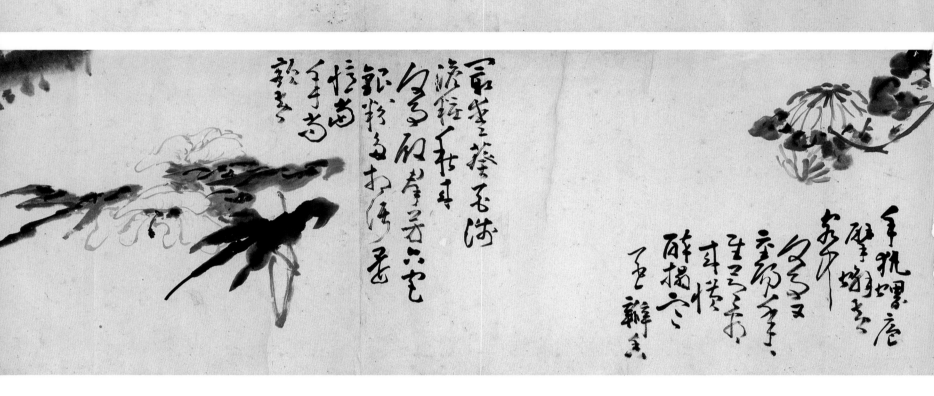

玉簪花图

释文：蔚蓝天气，露华新，谁拾闲阶宝玉珍。
不识搔头能倍价，只今犹忆李夫人。

菊花图

释文：手执螺卮擘蟹黄，客中何事又重阳。
年年佳节看来惯，醉揭寒花一瓣香。

蜀葵图

释文：最爱葵花浅淡妆，秋来何事殿群芳。
六宫银粉多相污，还忆当年尚额黄。

梅花图

款识：乾隆壬午夏写于五峰过庭书屋，七六老人
瘿瓢子。
钤印：黄慎（朱）、瘿瓢（白）、东海布衣（白）
释文：江南霜月白如银，带醉归来别馆春。忽到
窗前疑是梦，绕帘梅影认吾身。

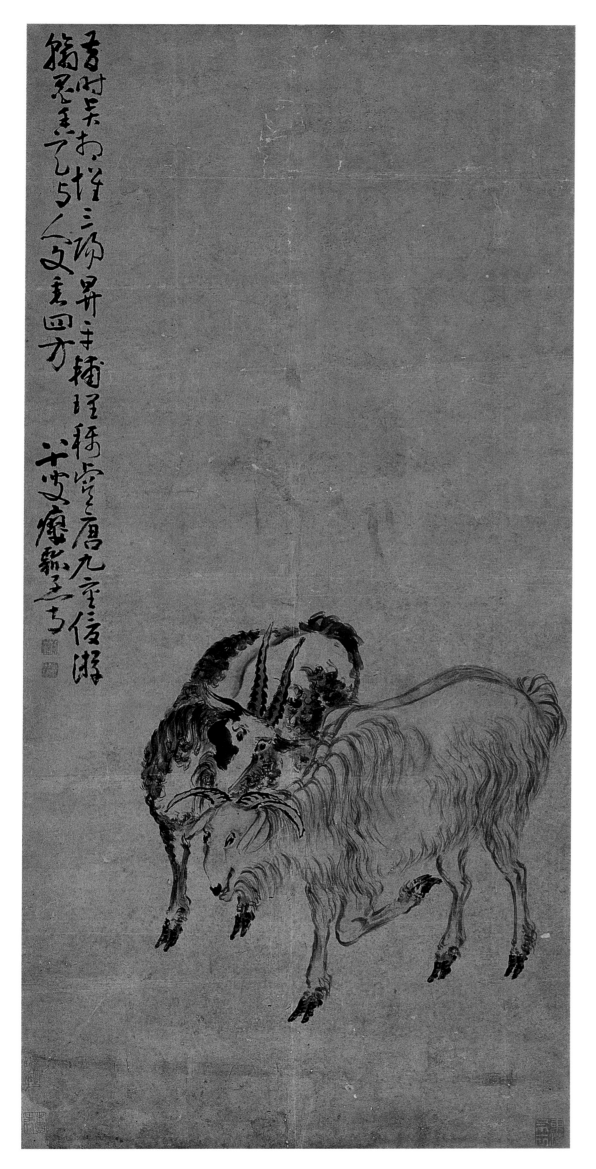

双羊图

轴　纸本　墨笔　乾隆三十一年（一七六六）

123.7cm×58.2cm

安徽省博物馆藏

款识：八十叟瘿瓢子写

钤印：黄慎（朱）、瘿瓢（白）

释文：昔时贤相惟三阳，升平辅理称虞唐。九重优游翰墨香，天与人文垂四方。

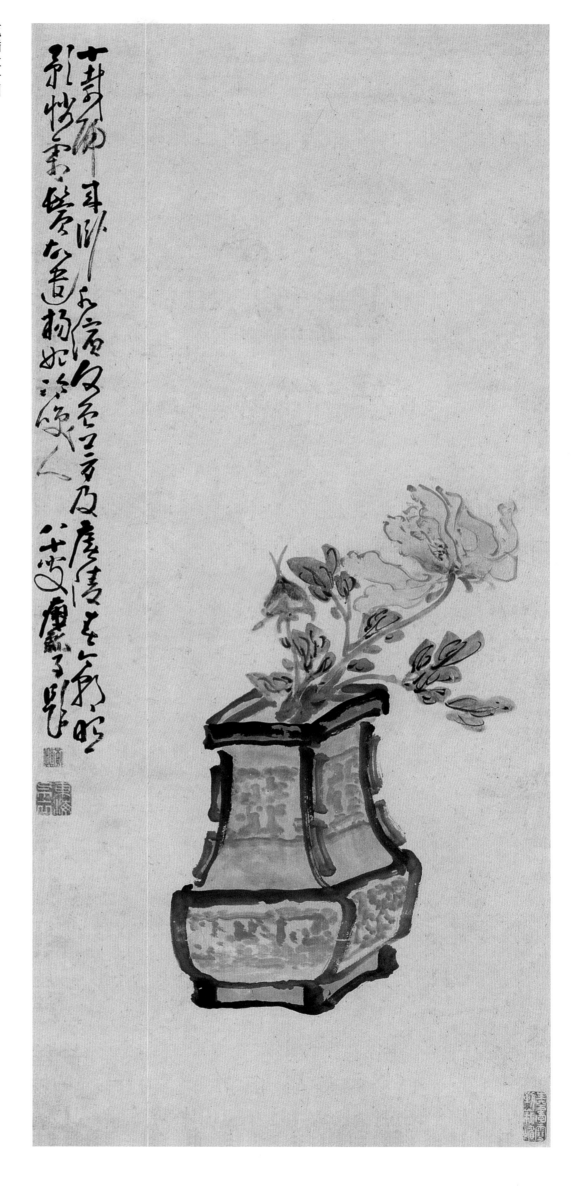

瓶插牡丹图

轴　纸本　设色　乾隆三十一年（一七六六）

102.5cm×45.3cm

中国嘉德公司二〇〇八年春拍会影印

款识：八十叟瘿瓢子题

钤印：黄慎（朱）、东海布衣（白）、生平爱雪到峨嵋（白文压角章）

释文：十载归来卧水滨，何曾梦及广陵春。今朝照影怜霜鬓，故遣杨妃冷笑人。

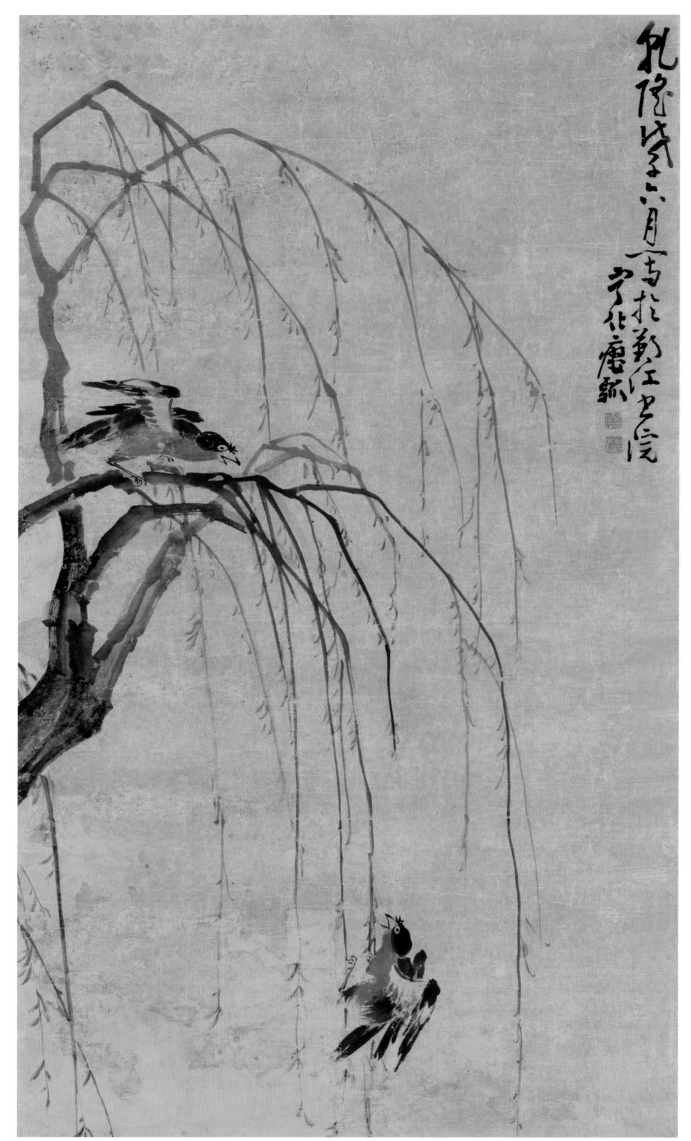

鹡鸰嘤鸣杨柳新图

轴　纸本　墨笔　乾隆三十三年六月（一七六八）

124cm×70cm

款识：乾隆戊子六月写于鄞江书院；宁化瘿瓢。

钤印：黄慎（朱）、瘿瓢（白）

（鄞江为福建长汀县之别名）

秋莲图

册　纸本　水墨　年代不详

28cm×36cm

题识：漫天风雨卸秋莲

钤印：黄慎（白）、恭寿（朱）

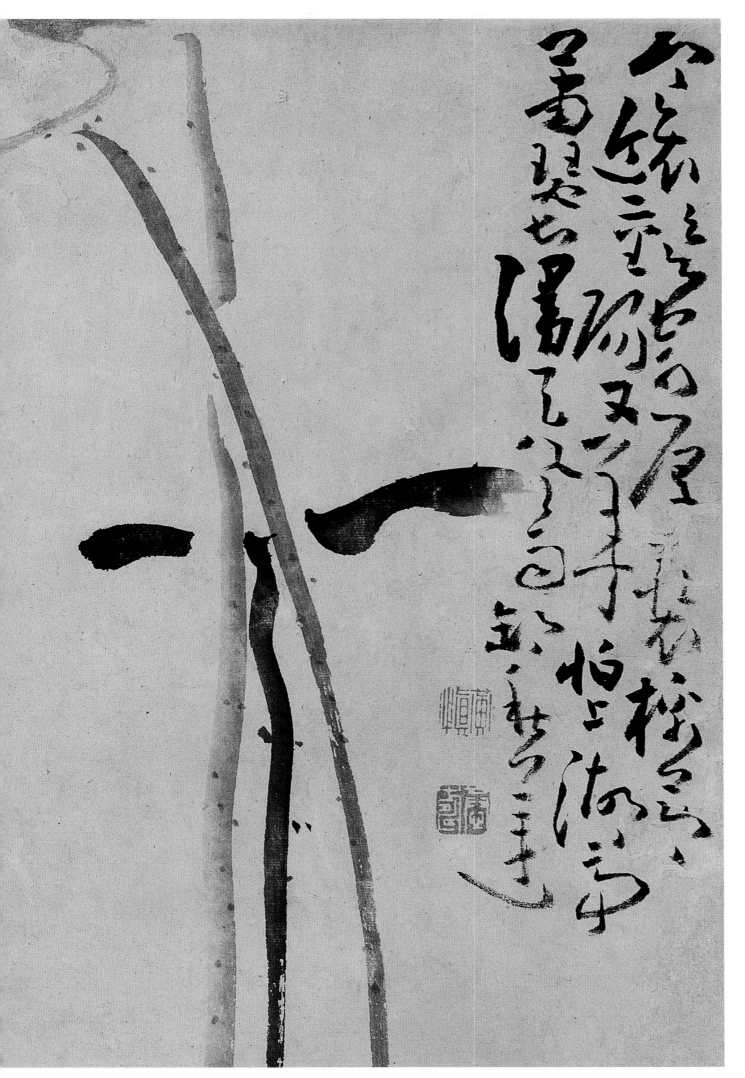

墨笔荷花

册页　纸本　墨笔　年代不详

33.5cm×50.5cm

天津市历史博物馆藏

钤印：黄慎（朱）、恭寿（白）

释文：寒衣欲寄厚装棉，节近重阳又一年。怕上湖亭萧瑟甚，漫天风雨卸秋莲。

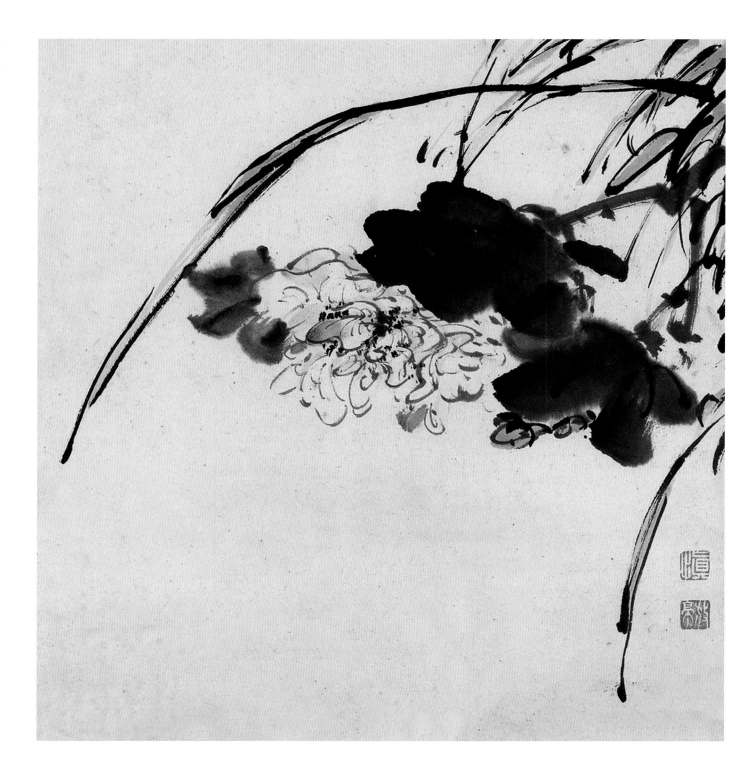

芙蓉图

册　纸本　水墨设色　年代不详

29.4cm×27.9cm

钤印：慎（白）、放亭（白）

葵花图

册　纸本　水墨设色　年代不详

25cm×31cm

钤印：黄慎（白）、恭寿（朱）

释文：宅是人何处，秋山剩夕阳。竹根穿冷灶，松鼠堕空梁。寂寞伤今日，流离老异乡。但馀文字在，点点泪成行。过绥安丁希文〈布衣〉宅。

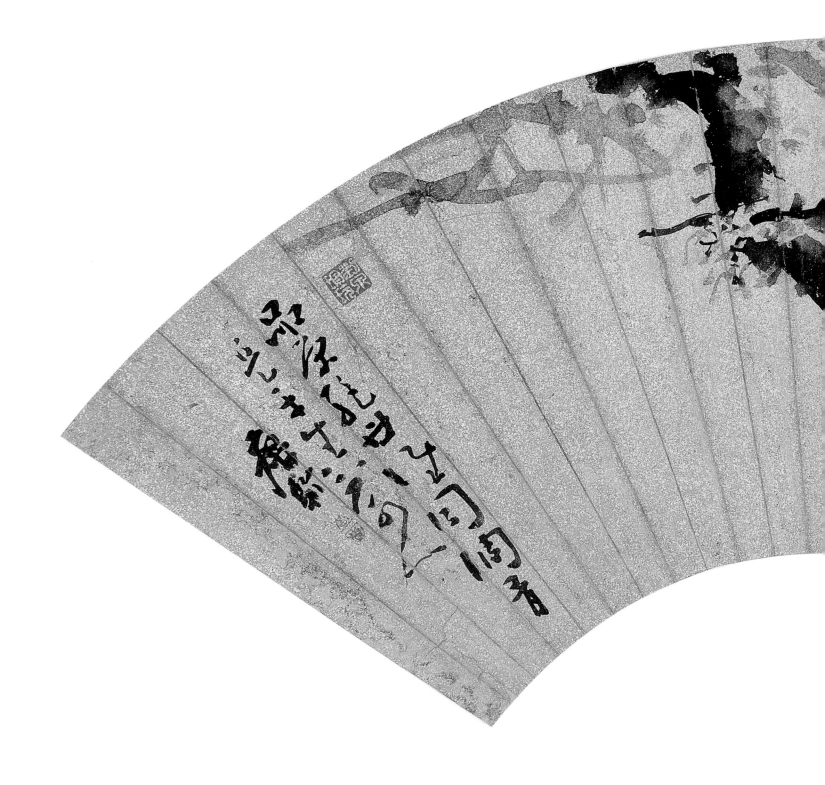

墨梅图

折扇面　金笺　墨笔　年代不详

18.8cm×55.6cm

南京博物院藏

款识：瘿瓢

钤印：黄（朱）育（朱）椭圆联珠印

释文：品原绝世谁同调？骨是平生不可人。

[此系清康熙间福建上杭县诗人刘琅（鳌石）诗句]

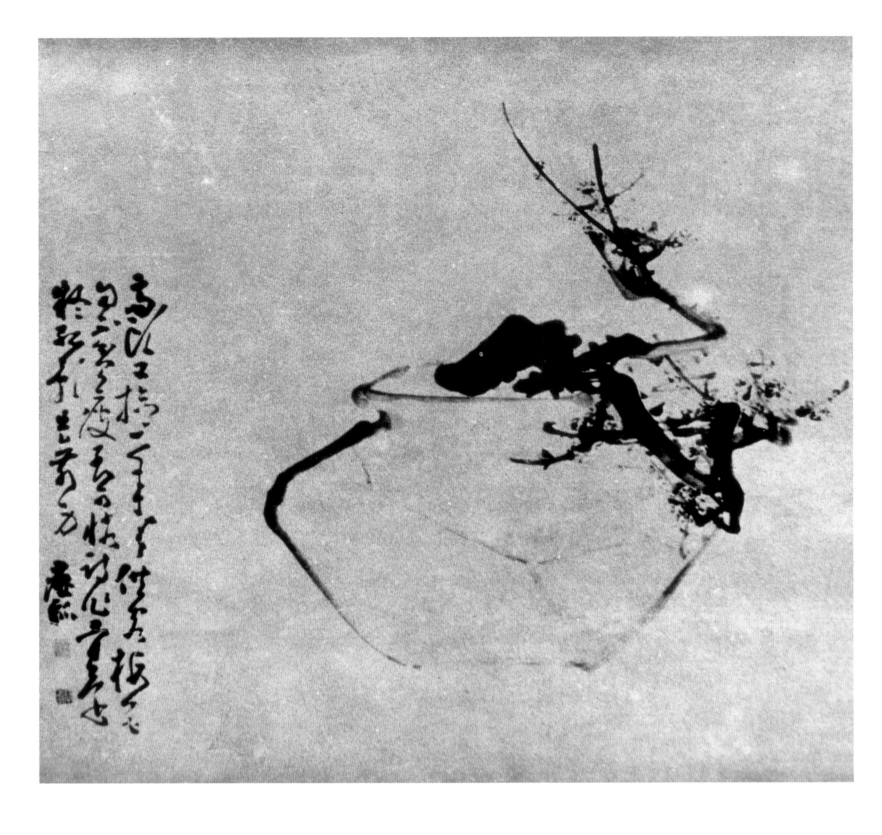

缶梅图

册页 纸本 水墨 年代不详

款识：瘿瓢

钤印：黄慎（朱）、瘿瓢（白）

释文：斋头又捡一年春，供客梅花自不贫。瘦到可怜诗作骨，还疑孤影是前身。

瓶梅图

条屏　纸本　水墨　年代不详

107cm×52cm

款识：黄慎

钤印：瘿瓢（朱）

释文：临水一枝春占早，照人千树雪同清。

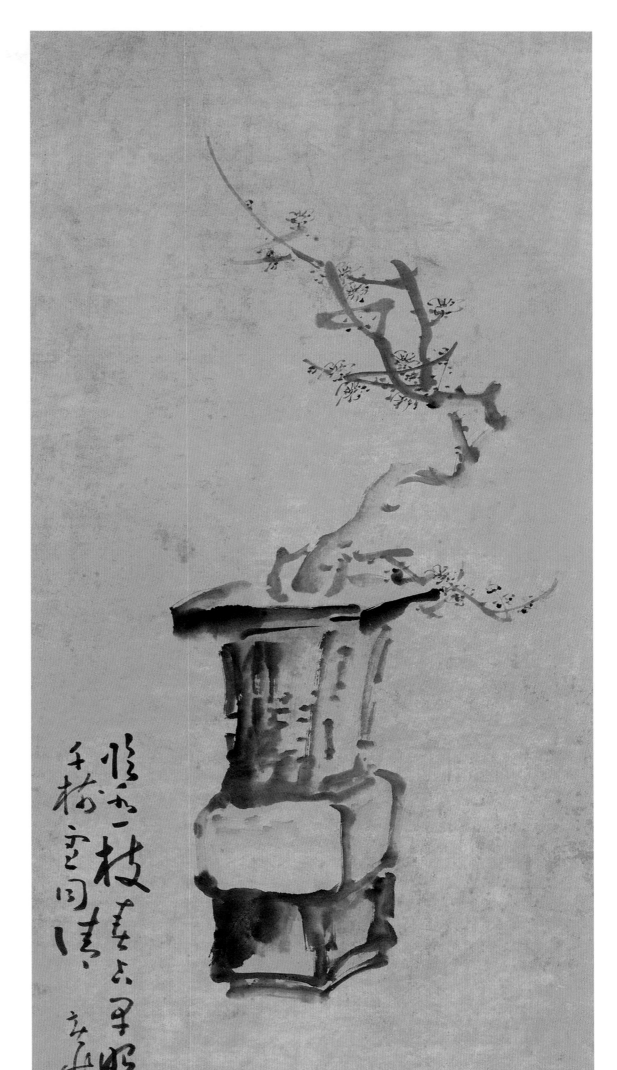

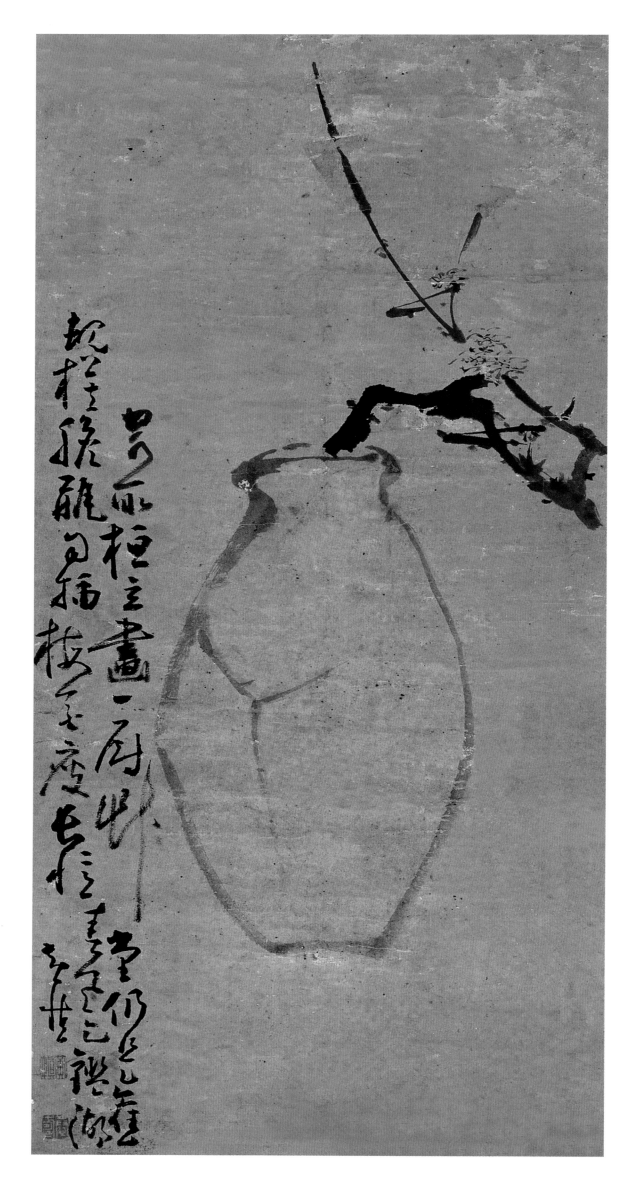

瓶梅图

小帧　纸本　水墨　年代不详

73cm×35cm

款识：黄慎

钤印：黄慎（朱）、恭寿（白）

释文：寄取桓玄画一厨，草堂仍是旧规模。胆瓶自插梅花瘦，长忆春风乞鉴湖。

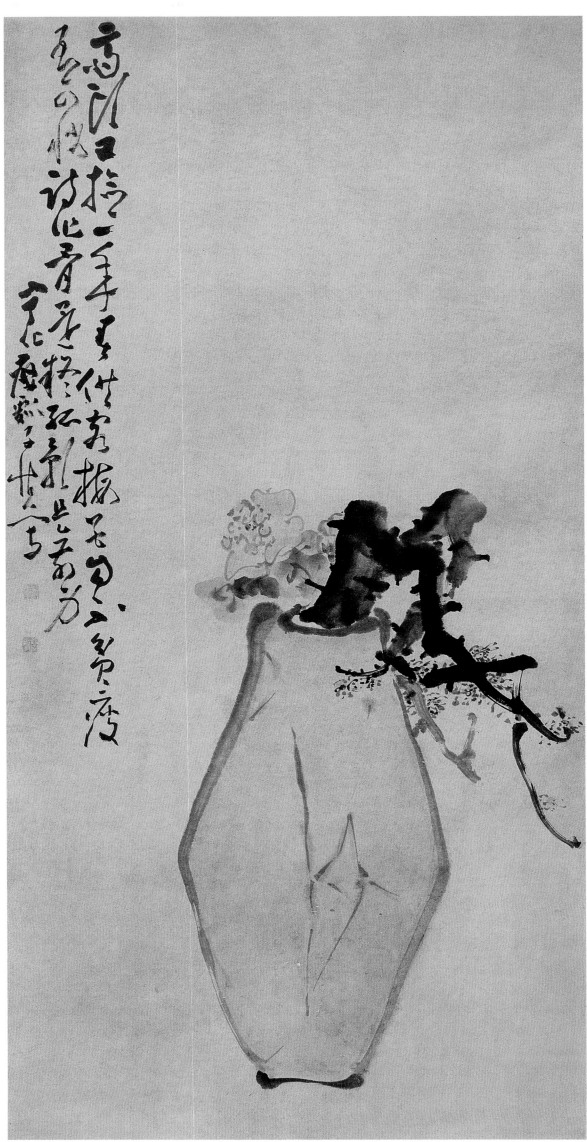

瓶梅图

轴　纸本　设色　年代不详

117.5cm×59.4cm

天津市艺术博物馆藏

款识：宁化瘦瓢子慎写

钤印：黄慎（朱）、恭寿（白）

释文：斋头又捡一年春，供客梅花自不贫。瘦到可怜诗作骨，还疑孤影是前身。

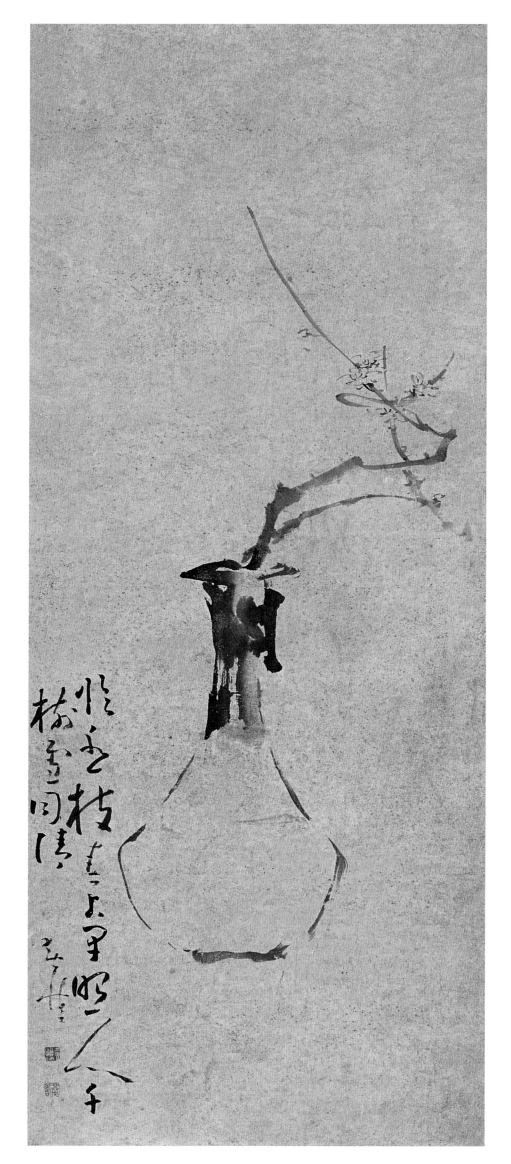

胆瓶梅花图

轴　纸本　水墨　年代不详

88cm×34cm

款识：黄慎

钤印：黄慎印（白）、恭寿（朱）

释文：临水一枝春占早，照人千树雪同清。

瓶梅图

轴　纸本　墨笔　年代不详

105.3cm×50cm

上海博物馆藏

款识：瘿瓢

钤印：黄慎（白）、瘿瓢山人（白）

释文：品原绝世谁同调，骨是平生不可人。

［此是福建省上杭县清顺康间诗人刘琅（鳌石）诗句］

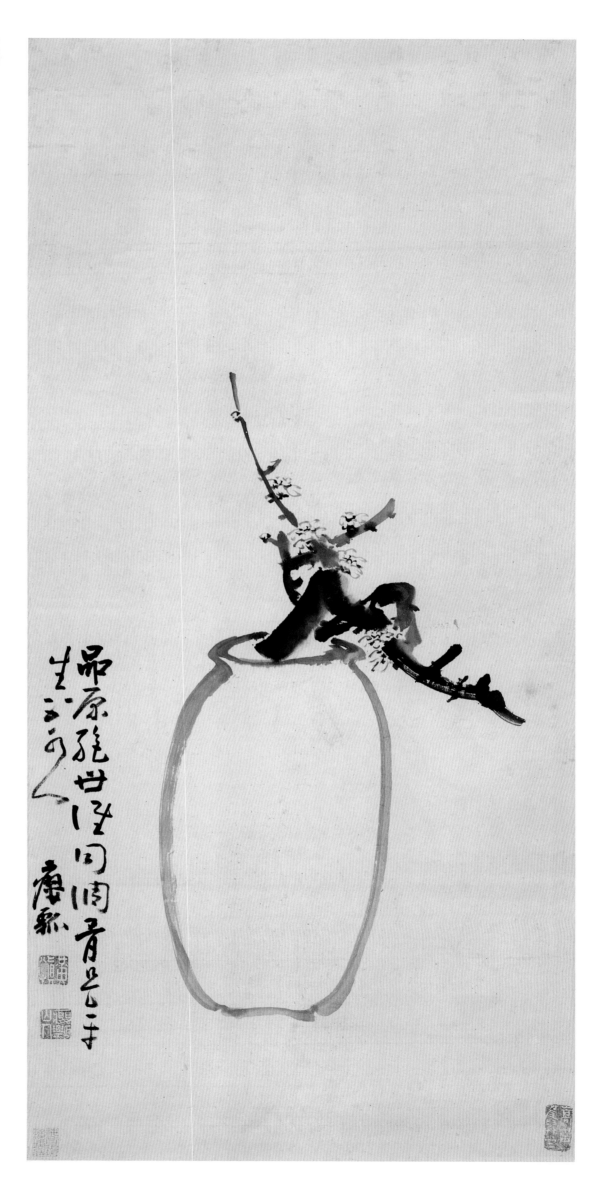

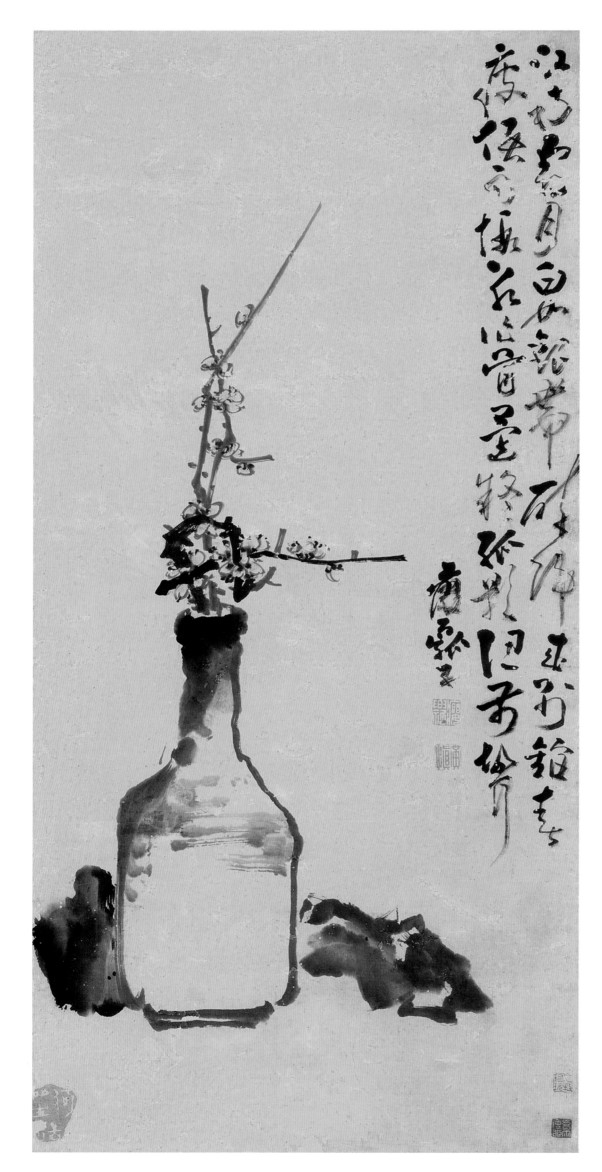

瓶梅图

小帧　纸本　水墨　年代不详

74cm×34cm

款识：瘿瓢子

钤印：瘿瓢（白）、黄慎（朱）

释文：江南雪月白如银，带醉归来别馆春。瘦到可怜冰作骨，还疑孤影认前身。

瓶梅图

轴　纸本　设色　年代不详

103.2cm×34.6cm

辽宁省博物馆藏

款识：瘦瓢子慎

钤印：黄慎（朱）、恭寿（白）

释文：高斋又捡一年春，供客梅花自不贫。瘦到可怜诗作骨，还疑孤影认前身。

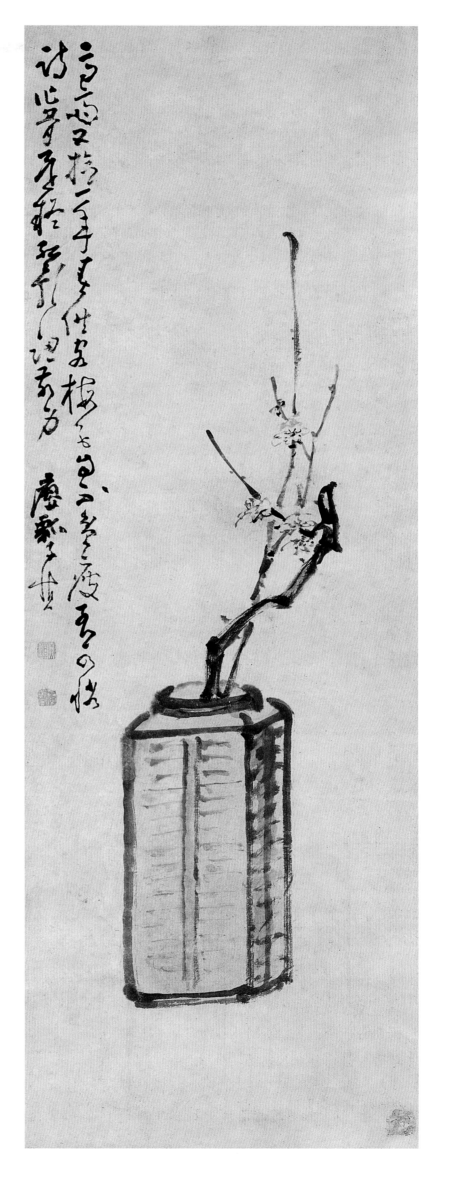

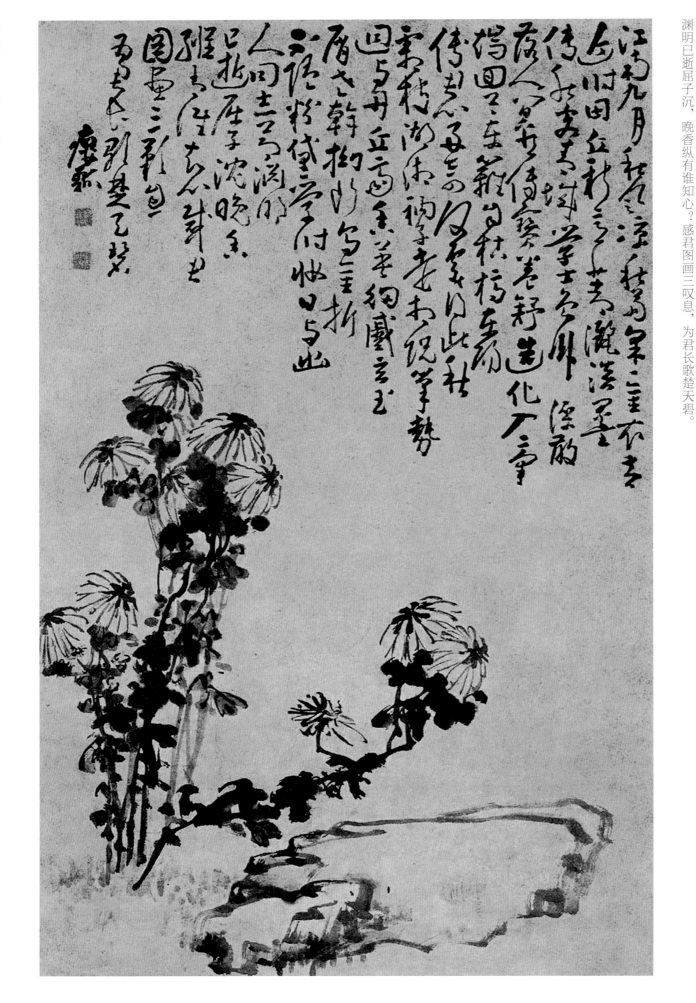

秋菊图

条幅　纸本　水墨　年代不详

97cm×61cm

款识：瘿瓢

钤印：黄慎（白）、瘿瓢（白）

释文：江南九月秋风凉，秋菊采采金衣黄。近时田丘秋意著，洒淡墨书传秋客。
青城学士曾卧深，敢落人间看传宝。卷舒造化人稿端，回首东篱自枯槁。
东阳傅君心好奇，何处得此秋霜枝。湖湘衲子走相觊，笔势迥与丹丘齐。
香英细蘂玄玉屑，老干拗断乌金折。不随粉黛学时妆，日与幽人同志节。
渊明已逝屈子沉，晚香纵有谁知心？感君图画三叹息，为君长歌楚天碧。

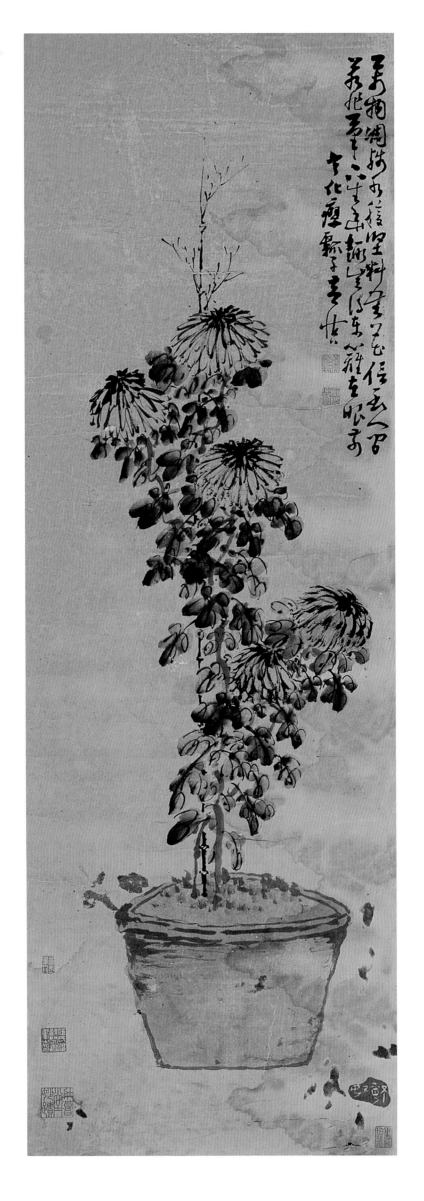

盆菊图

条屏　纸本　淡色　年代不详

109cm×35cm

款识：宁化瘿瓢子黄慎

钤印：黄慎（朱）、瘿瓢（白）、瘿瓢（白文压角章）、斡奴

释文：万物凋残水棱坚，料无花信到人间。若非笔下生幽趣，岂得东篱在眼前。

缶插白菊图

小帧　纸本　水墨　年代不详

107cm×46cm

款识：瘿瓢写

钤印：黄慎（白）、瘿瓢山人（白）

释文：何用王泓来送酒，饱餐苜蓿索枯肠。东邻瓮底还能借，醉看瑶阶白凤凰。

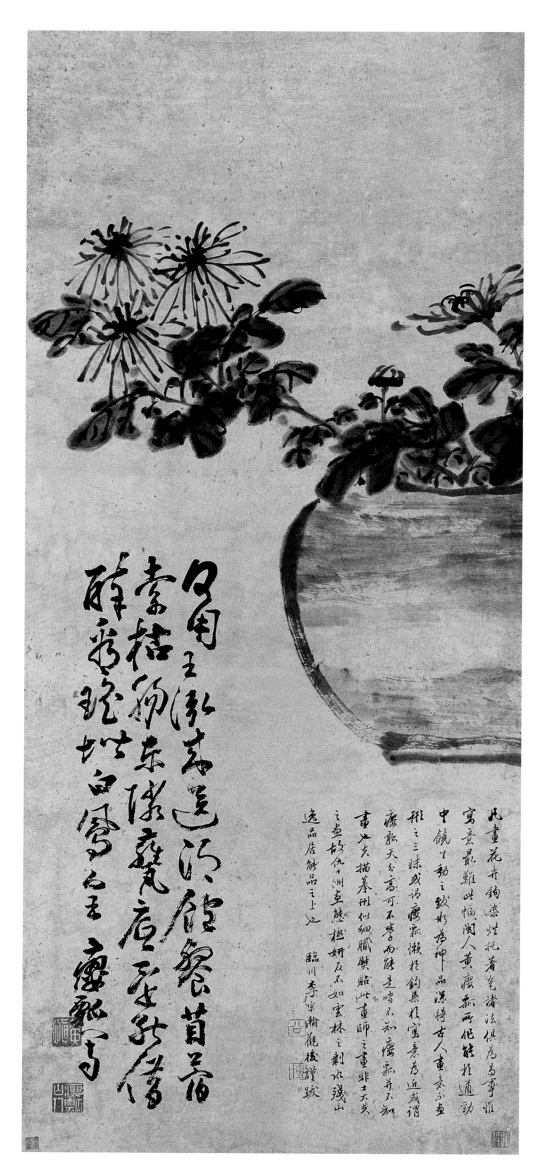

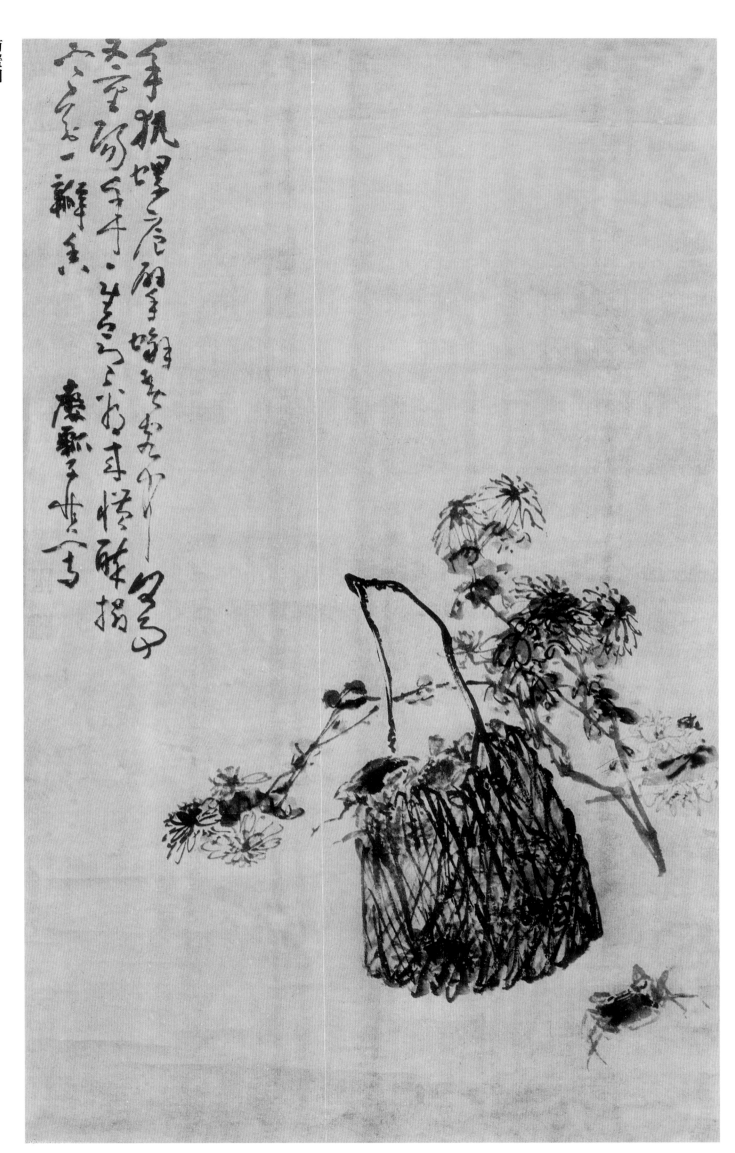

菊蟹图

轴 纸本 墨笔 年代不详

125cm×77cm

天津市艺术博物馆藏

款识：瘿瓢子慎写

钤印：黄慎（白）、瘿瓢（朱）

释文：手执螺卮璧蟹黄，客中何事又重阳。年年佳节看来惯，醉撷寒花一瓣香。

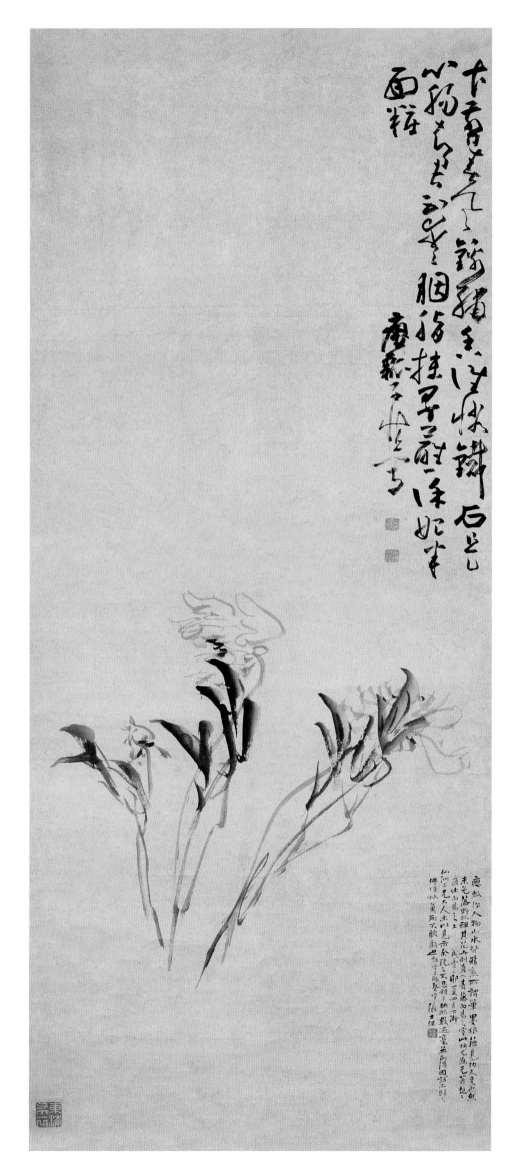

牡丹图

轴　纸本　墨笔　年代不详

138cm×56.5cm

款识：瘿瓢子慎写

钤印：黄慎（朱）、瘿瓢（白）、东海布衣（白文压角章）

释文：乍剪春风锦绣香，谁怜铁石是心肠。知君不爱胭脂抹，墨蘸徐妃半面妆。

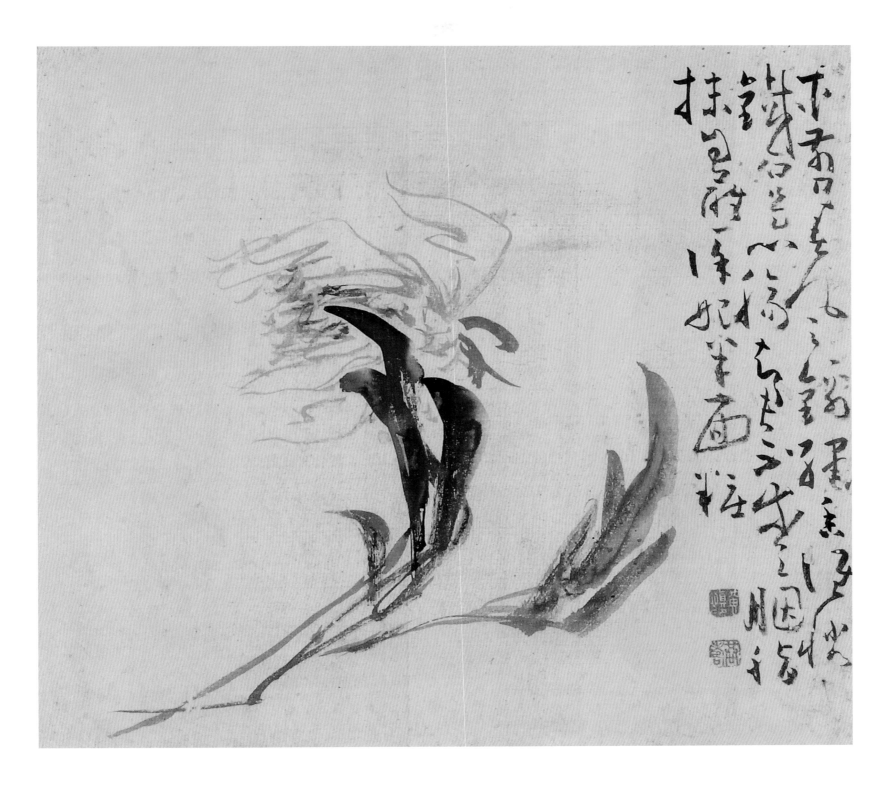

墨牡丹图

册　纸本　墨笔　年代不详

30cm×33cm

钤印：黄慎印（白）、恭寿（朱）

释文：乍剪春风锦绣香，谁怜铁石是心肠。

知君不爱胭脂抹，自蘸徐妃半面妆。

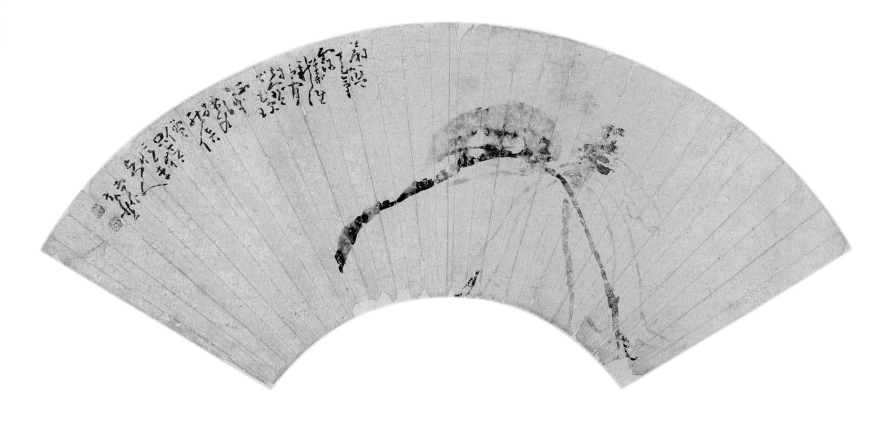

玉簪花图

折扇面　水墨　纸本　年代不详

19cm×54cm

款识：宁化黄慎

钤印：黄慎（白）、恭寿（朱）

释文：蔚蓝天气，露华新，谁拾闲阶宝玉珍。

不识搔头能倍价，只今犹忆李夫人。

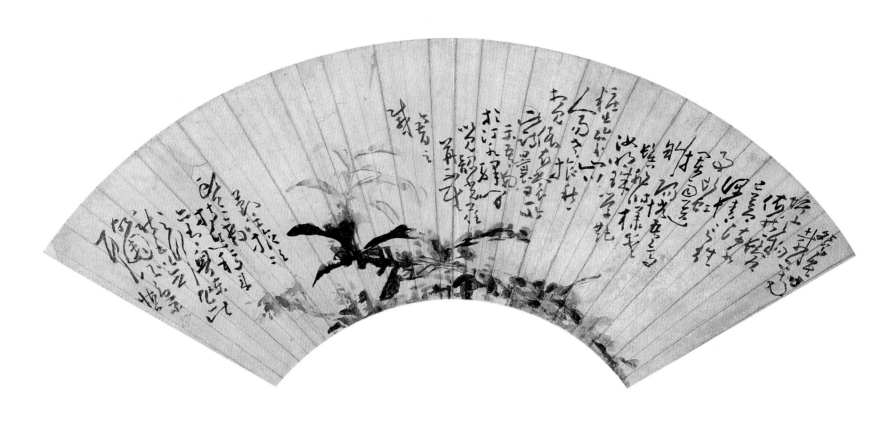

花卉图

折扇面　纸本　设色　年代不详

首都博物馆藏

款识：慎

释文：鸳鸯廿载下南塘，风物依然鬓已苍。

流水深情言往事，断虹拦雨送斜阳。

怜吾高鬓非时样，爱汝明珠学艳妆。

是处山川人易老，旅愁相见倒衣裳。

此诗曩日所示吾弟，于汀水驿间。以见韶光荏苒，

不胜今昔之感。郇江旅次，启三弟持近稿来，亦

有粤东之行。作此秋色，以应故园风景耳。

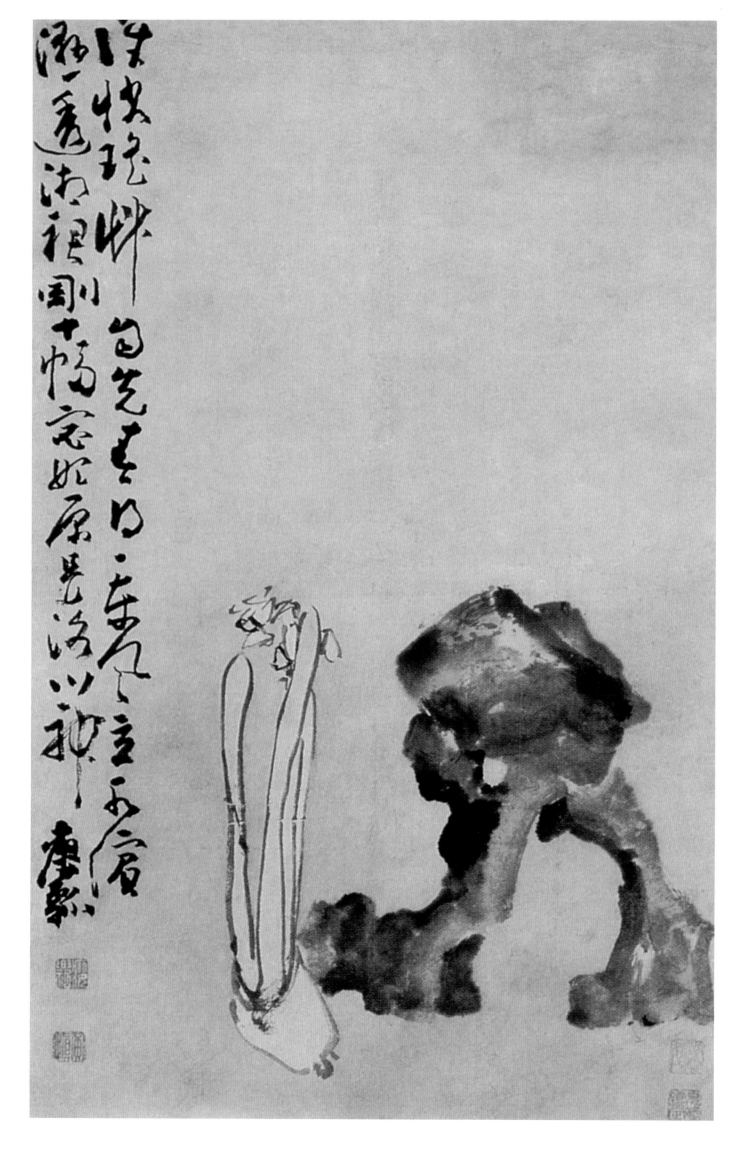

水仙文石图

小帧　纸本　水墨　年代不详

58.5cm×36cm

款识：瘿瓢

钤印：瘿瓢（白）、黄慎（朱）

释文：谁怜瑶草自先春，得得东风立水滨。湿透湘裙刚十幅，宓妃原是洛川神。

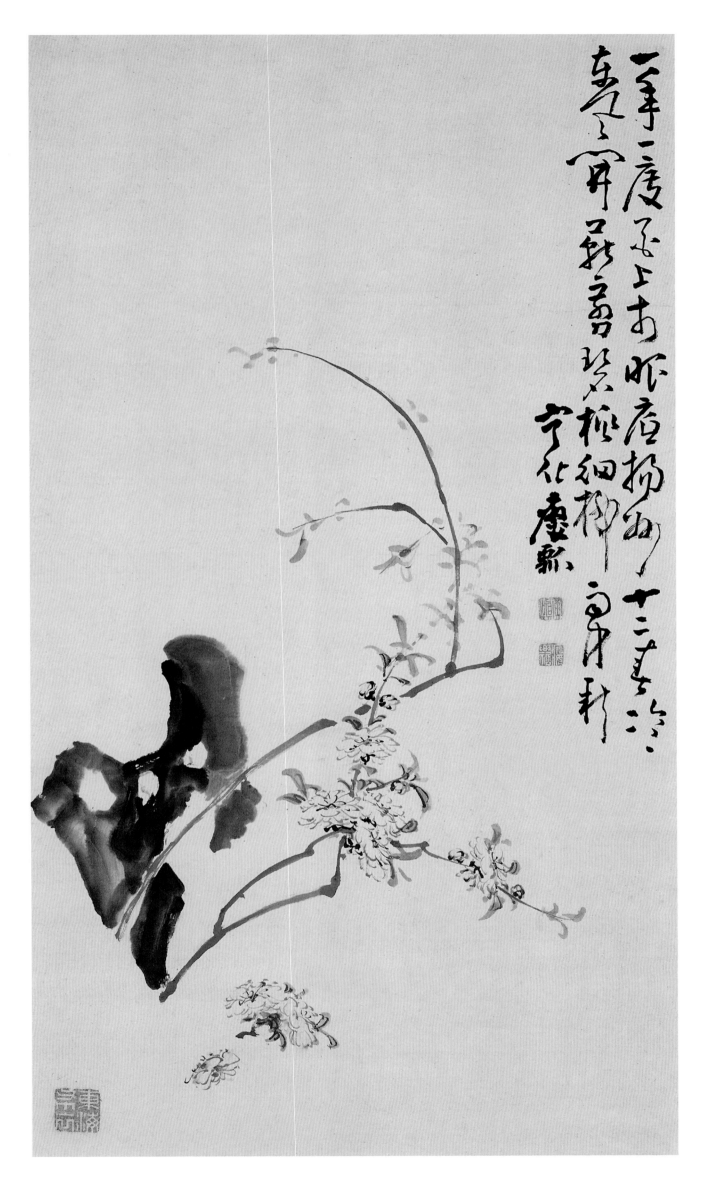

花石桃花图

条屏 纸本 淡色 年代不详

80.5cm×45cm

款识：宁化瘿瓢

钤印：黄慎（朱）、瘿瓢（白）、东海布衣（白文压角章）

释文：一年一度花上市，眼底扬州十二春。冷冷东风开燕剪，碧桃细柳雨中新。

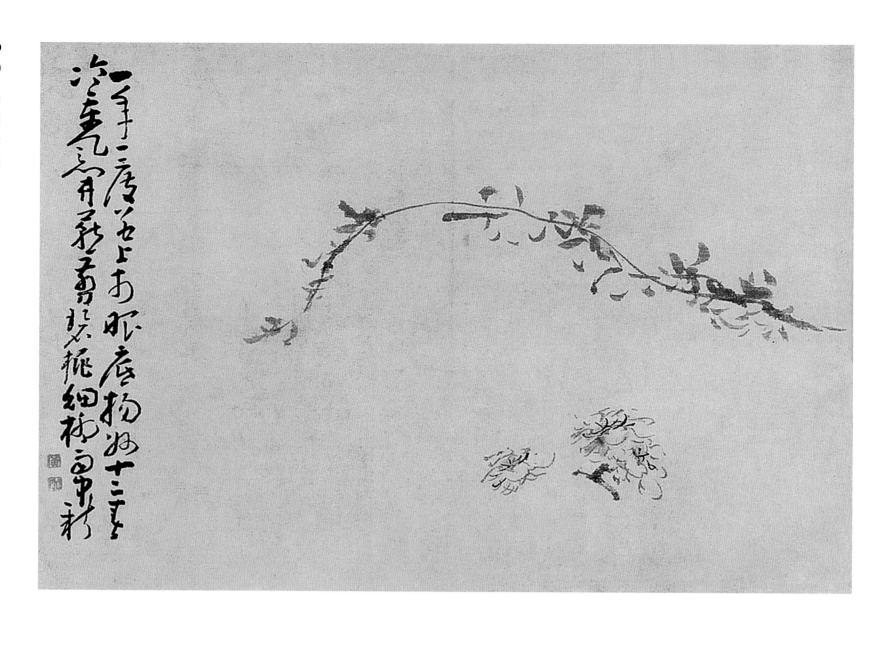

折枝桃花图

册　纸本　淡色　年代不详

23cm×33cm

钤印：黄（白）、慎（白）联珠印

释文：一年一度花上市，眼底扬州十二春。
冷冷东风开燕剪，碧桃细柳雨中新。

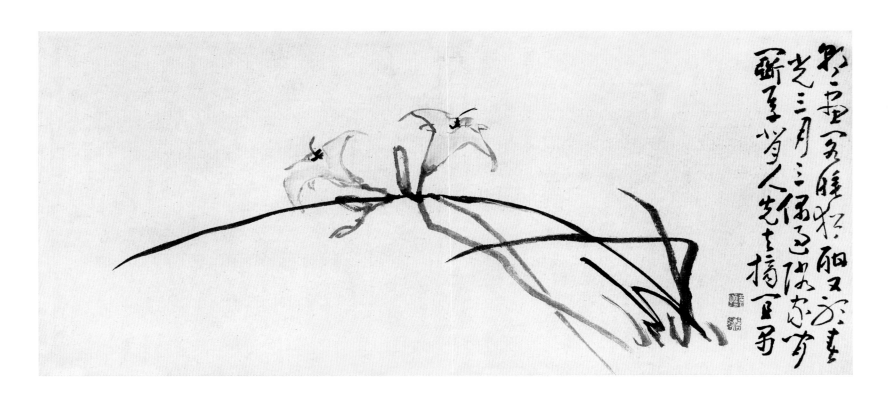

萱草图

横幅　纸本　水墨　年代不详

25cm×59cm

钤印：黄慎印（白）、恭寿（白）

释文：朝朝画阁睡犹酣，又听春光三月三。偶过邻家闲斗草，背人先去摘宜男。

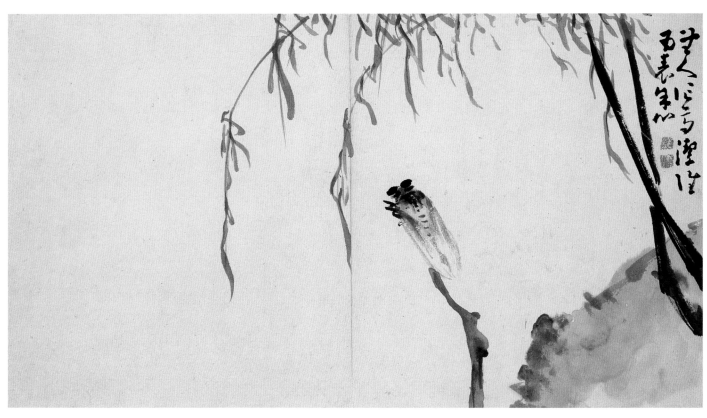

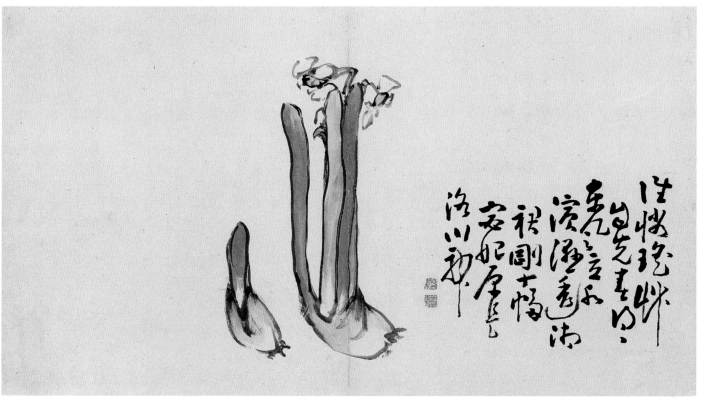

书画册（十二开之一）——柳蝉图

册　纸本　设色　年代不详

28cm×47.4cm

天津市艺术博物馆藏

钤印：黄慎（白）、恭寿（白）

释文：无人信高洁，谁为表余心？

（此是初唐诗人骆宾王《在狱咏蝉》中诗句）

书画册（十二开之三）——水仙花

册　纸本　设色　年代不详

28cm×47.4cm

天津市艺术博物馆藏

钤印：黄慎（白）、恭寿（白）

释文：谁怜瑶草自先春，得得东风立水滨。

湿透湘裙刚十幅，宓妃原是洛川神。

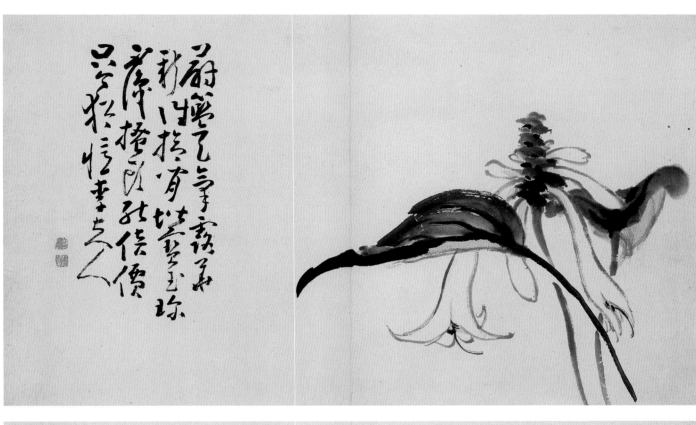

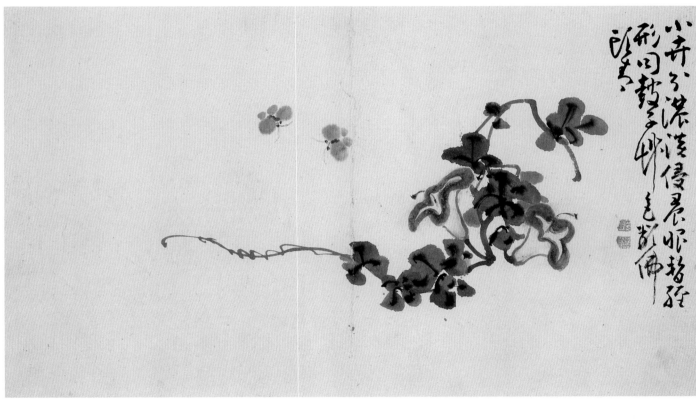

书画册（十二开之五）——玉簪花

册　纸本　设色　年代不详

28cm×47.4cm

天津市艺术博物馆藏

钤印：黄慎（白）、恭寿（白）

释文：蔚蓝天气，露华新，谁拾闲阶宝玉珍。
不识搔头能倍价，只今犹忆李夫人。

书画册（十二开之七）——牵牛花

册　纸本　设色　年代不详

28cm×47.4cm

天津市艺术博物馆藏

钤印：黄慎（白）、恭寿（白）

释文：小卉分浓淡，侵晨眼暂经。形同鼓子草，
色类佛头青。

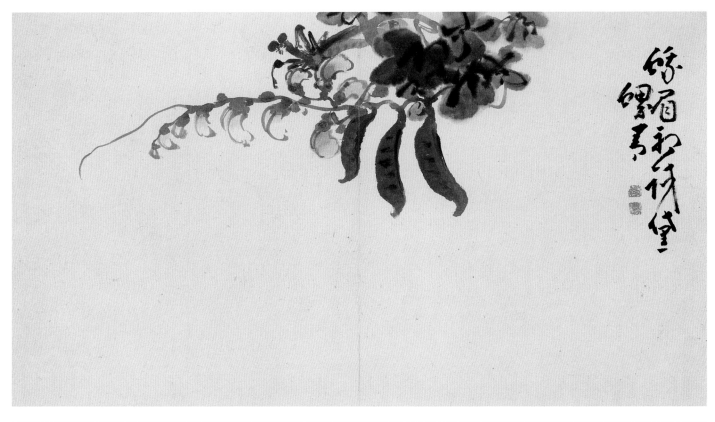

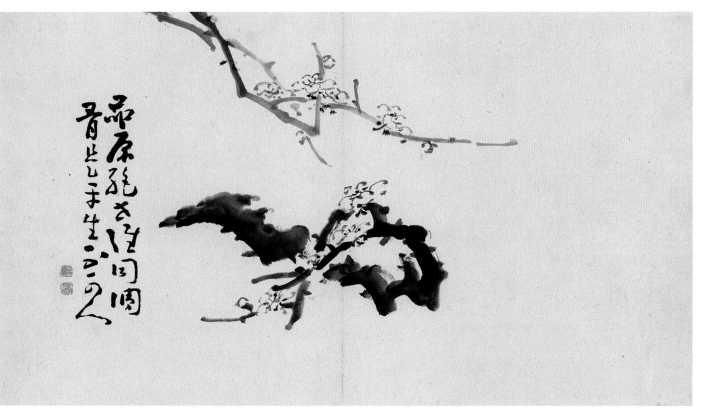

书画册（十二开之九）——蛾眉豆

册　纸本　设色　年代不详

28cm×47.4cm

天津市艺术博物馆藏

钤印：黄慎（白）、恭寿（白）

释文：蛾眉初试黛螺青。

书画册（十二开之十一）——梅花

册　纸本　墨笔　年代不详

28cm×47.4cm

天津市艺术博物馆藏

钤印：黄慎（白）、恭寿（白）

释文：品原绝世谁同调？骨是平生不可人。

［此是清顺康间上杭诗人刘琅（鳌石）诗句］

瓶花图

条幅　纸本　水墨　年代不详
77cm×23cm
款识：闽中黄慎
钤印：慎之印（白）、恭寿（朱）

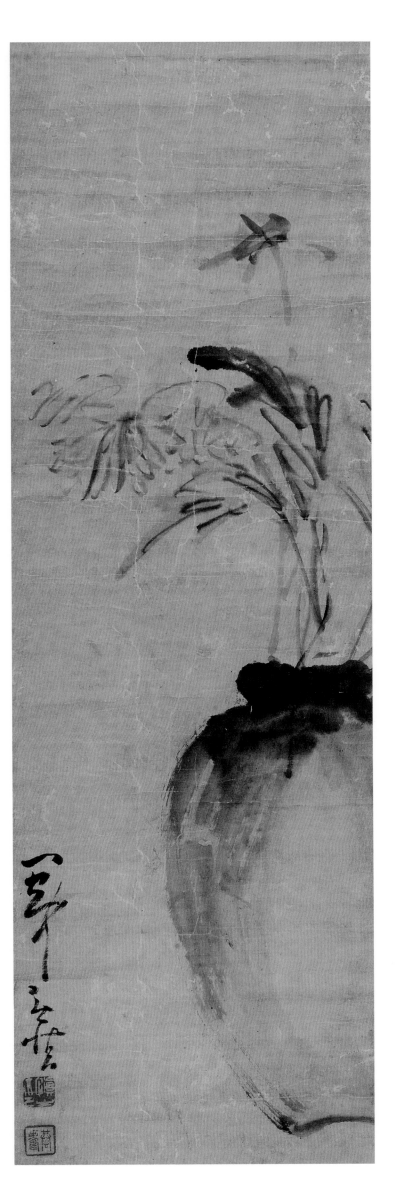

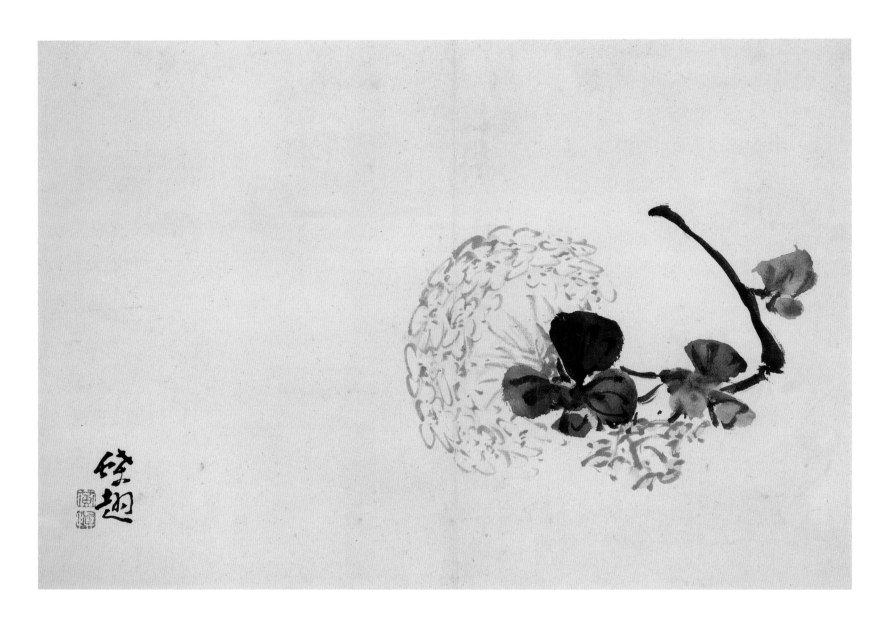

杂画册（十二开之三）——绣球花

册　纸本　设色　年代不详

23.7cm×34.7cm

上海博物馆藏

款识：蝶翅

钤印：黄（朱）、慎（白）联珠印

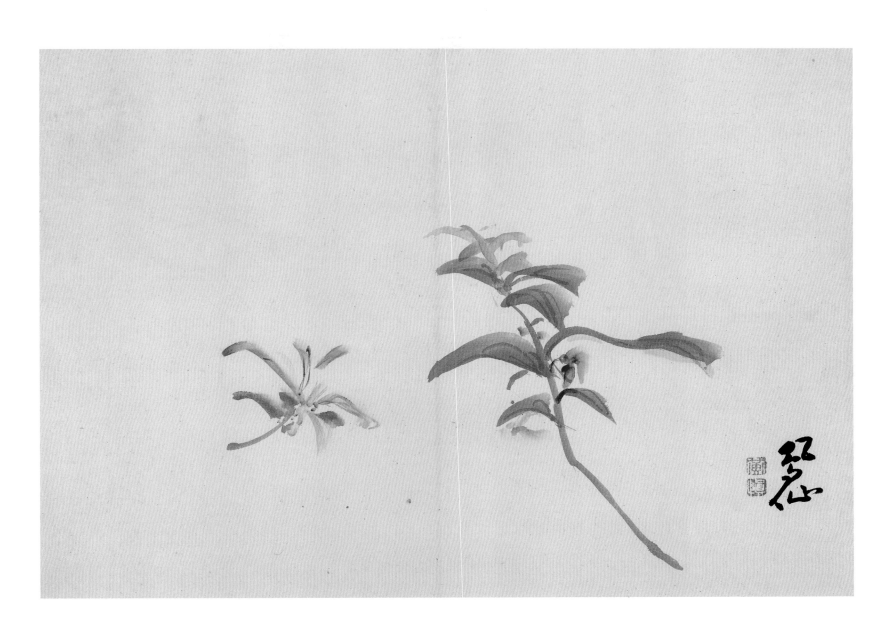

杂画册（十二开之四）——凤仙花

册　纸本　设色　年代不详

23.7cm×34.7cm

上海博物馆藏

题识：凤仙

钤印：黄（朱）、慎（白）联珠印

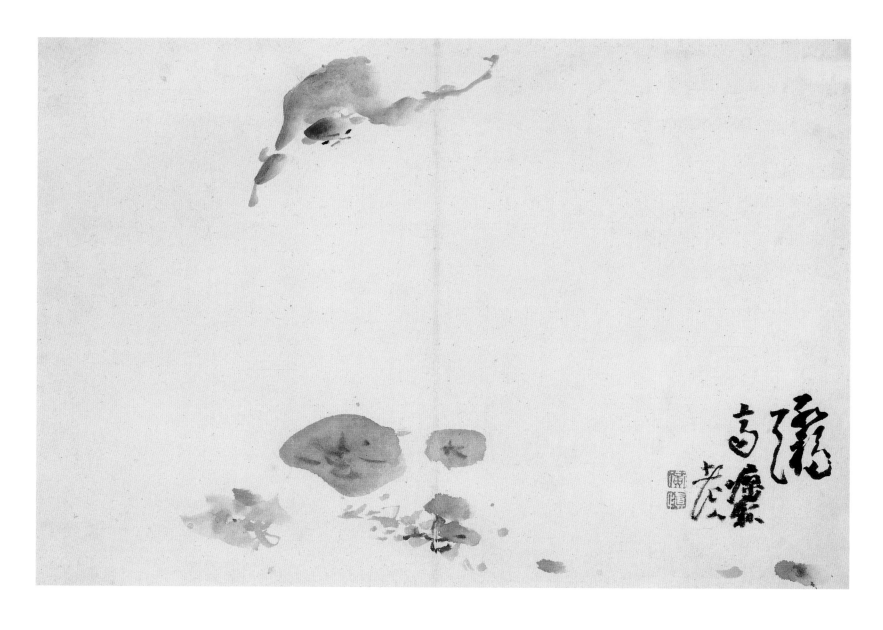

杂画册（十二开之五）——红福天高

册　纸本　设色　年代不详

23.7cm×34.7cm

上海博物馆藏

题识：红福天高

款识：瘿瓢老人

钤印：黄（朱）、慎（白）联珠印

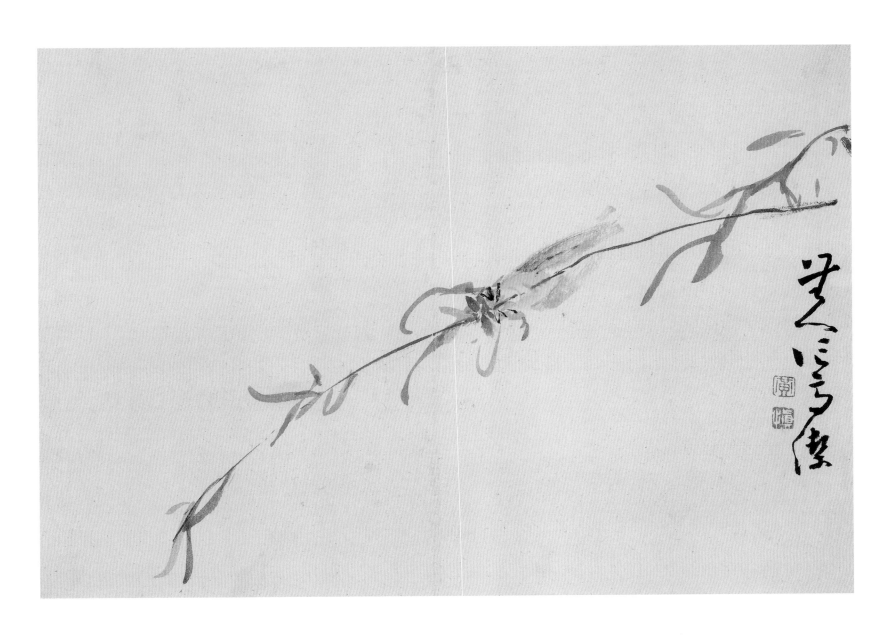

杂画册（十二开之六）——柳蝉图

册　纸本　设色　年代不详
23.7cm×34.7cm
上海博物馆藏
钤印：黄（朱）、慎（白）联珠印
释文：无人信高洁。
（此是初唐诗人骆宾王《狱中咏蝉》中诗句）

杂画册（十二开之七）——竹鸡图

册 纸本 设色 年代不详

23.7cm×34.7cm

上海博物馆藏

钤印：黄（朱）、慎（白）联珠印

释文：怀君抱癖恶新衣，入夜荧荧见少微。

如此春光到三月，竹鸡声里菜花飞。

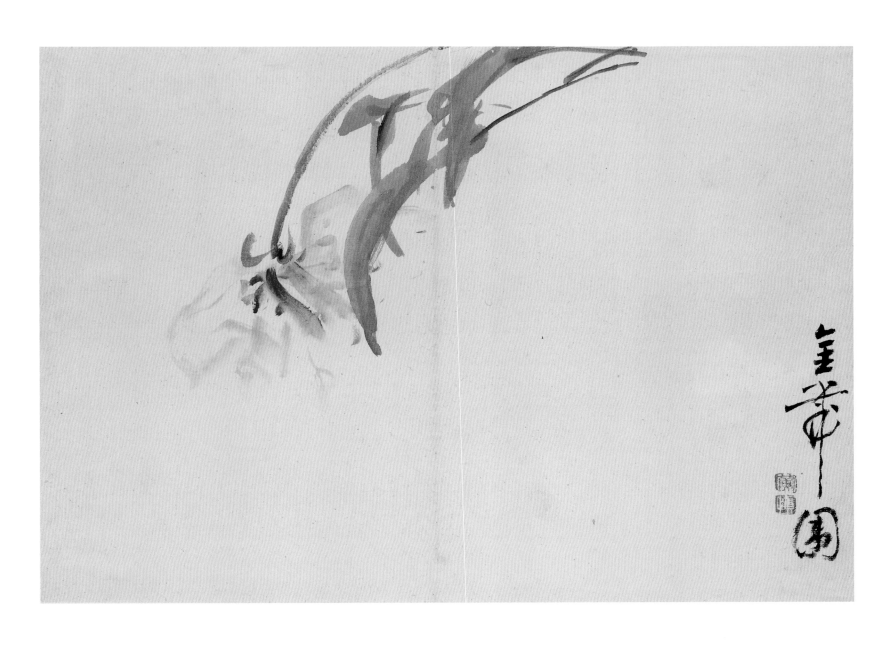

杂画册（十二开之八）——金带围芍药

册　纸本　设色　年代不详
23.7cm×34.7cm
上海博物馆藏
题识：金带围
钤印：黄（朱）、慎（白）联珠印

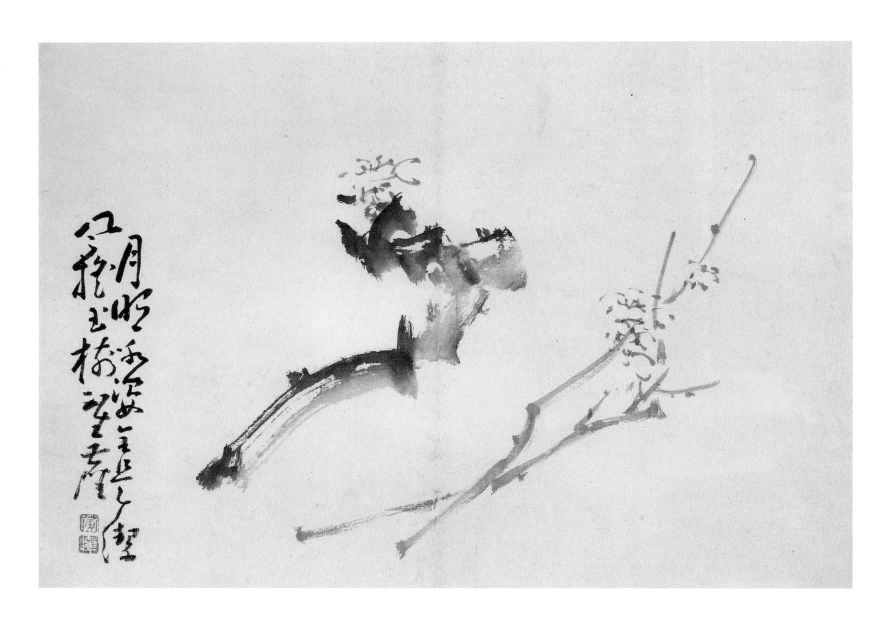

杂画册（十二开之十）——折枝梅花

册　纸本　墨笔　年代不详

23.7cm×34.7cm

上海博物馆藏

钤印：黄（朱）、慎（白）联珠印

释文：月照冰姿全是洁，风摇玉树不生尘。

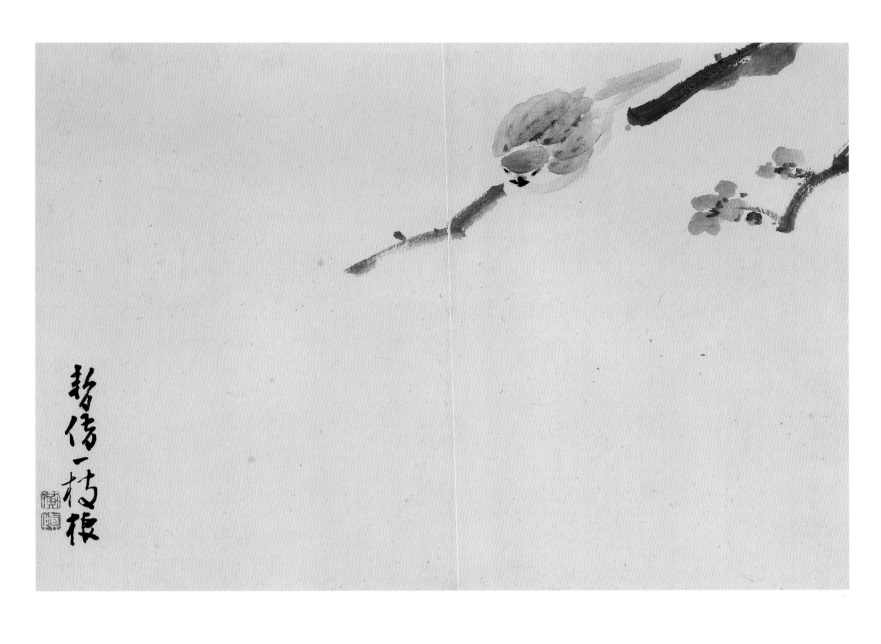

杂画册（十二开之十二）——雀踏枝

册　纸本　设色　年代不详

23.7cm×34.7cm

上海博物馆藏

题识：暂借一枝栖

钤印：黄（朱）、慎（白）联珠印

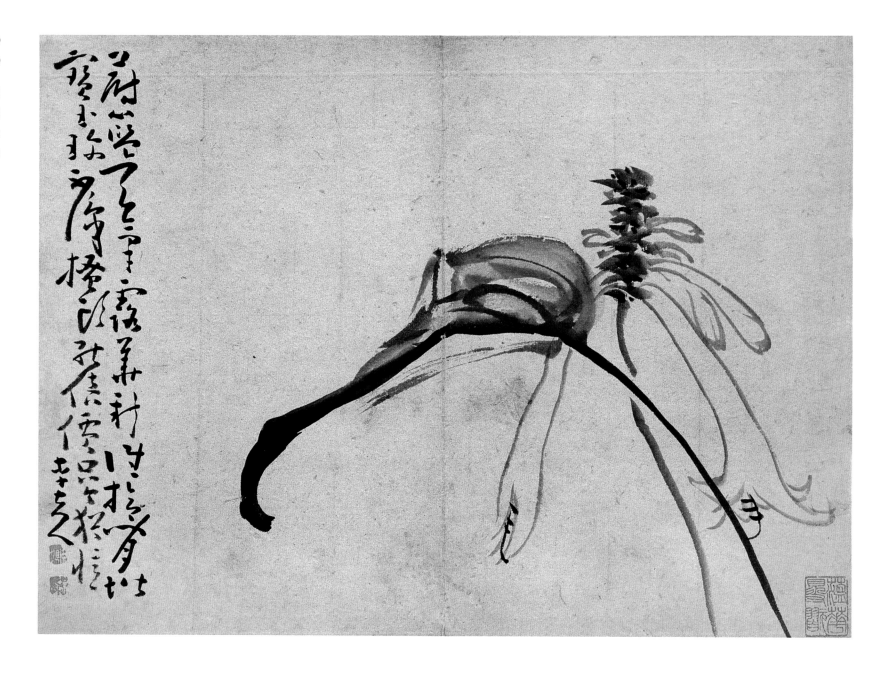

诗画册（九开之一）——玉簪花图

册　纸本　墨笔　年代不详

32.2cm×41.2cm

云南省博物馆藏

钤印：黄慎（白）、恭寿（朱）

释文：蔚蓝天气，露华新，谁拾闲阶宝玉珍。
不识搔头能倍价，只今犹忆李夫人。

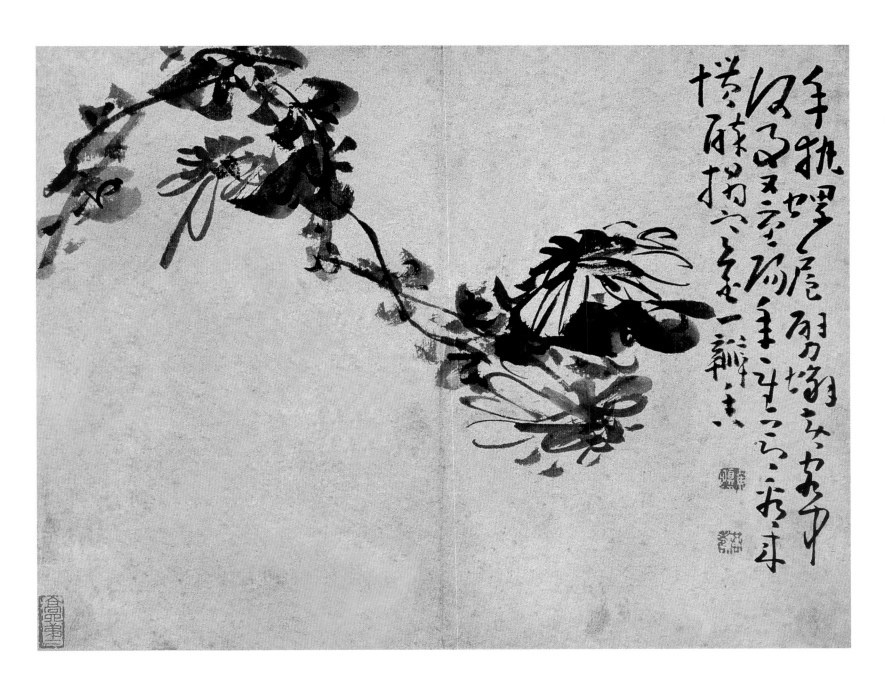

诗画册（九开之二）——菊花图

册　纸本　墨笔　年代不详

32.2cm×41.2cm

云南省博物馆藏

钤印：黄慎印（白）、恭寿（朱）

释文：手执螺卮劈（擘）蟹黄，客中何事又重阳。
年年佳节看来惯，醉揭寒花一瓣香。

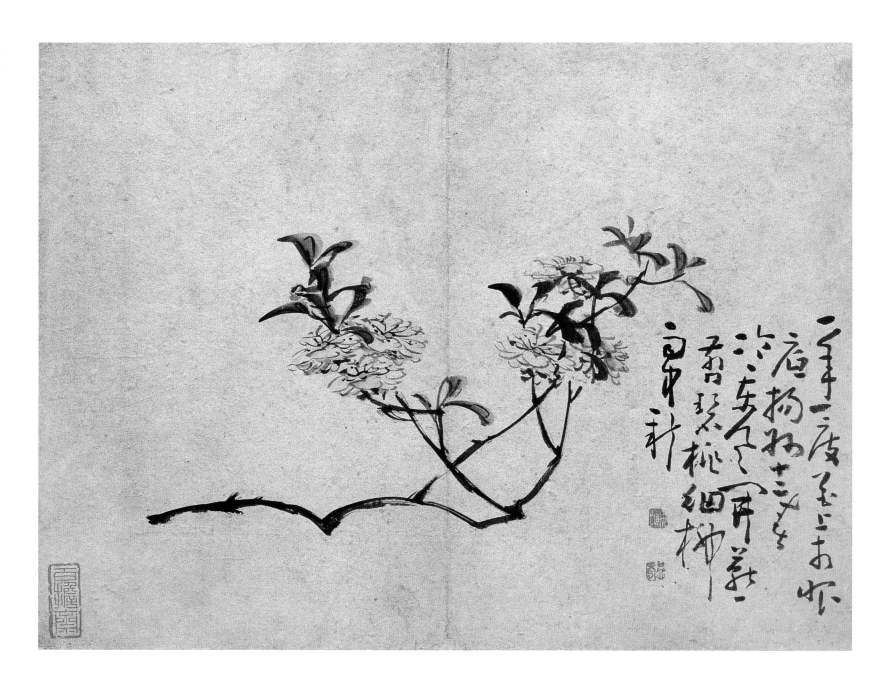

诗画册（九开之三）——折枝桃花

册　纸本　设色　年代不详

32.2cm×41.2cm

云南省博物馆藏

钤印：黄慎（白）、恭寿（朱）

释文：一年一度花上市，眼底扬州十二春。
冷冷东风开燕剪，碧桃细柳雨中新。

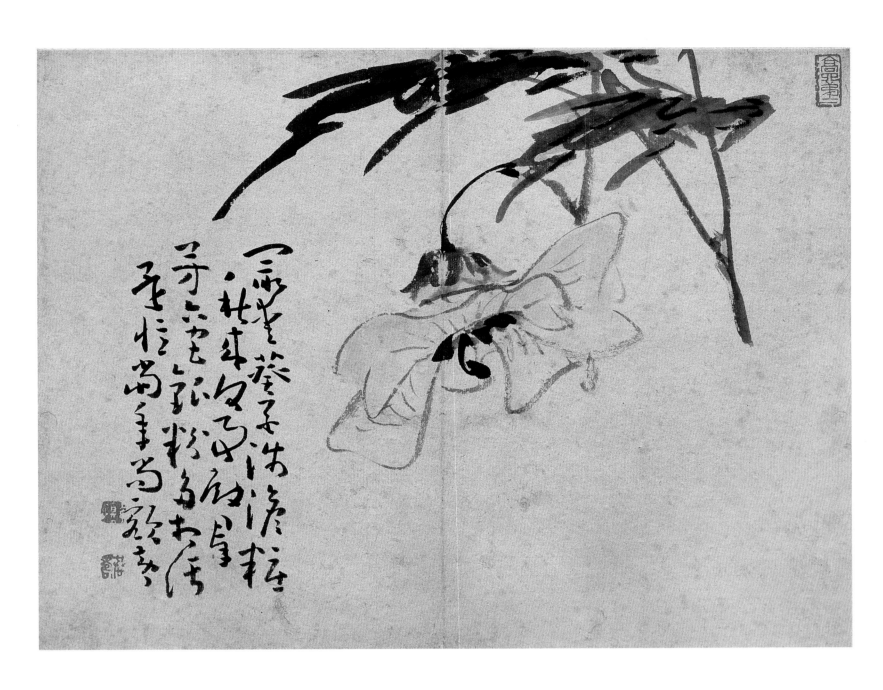

诗画册（九开之四）——葵花图

册　纸本　设色　年代不详

32.2cm×41.2cm

云南省博物馆藏

钤印：黄慎印（白）、恭寿（朱）

释文：最爱葵花浅淡妆，秋来何事殿群芳。

六宫银粉多相污，还忆当年尚额黄。

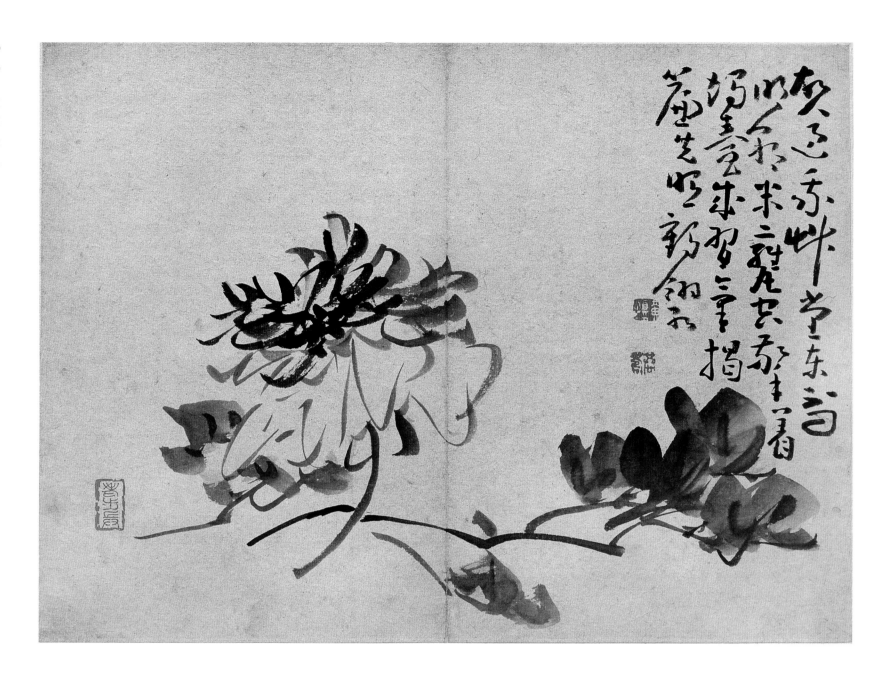

诗画册（九开之五）——山茶花图

册　纸本　设色　年代不详

32.2cm×41.2cm

云南省博物馆藏

钤印：黄慎印（白）、恭寿（朱）

释文：故人过我草堂东，不问明朝米瓮空。
擎着烛台成习气，揭帘先照鹤翎红。

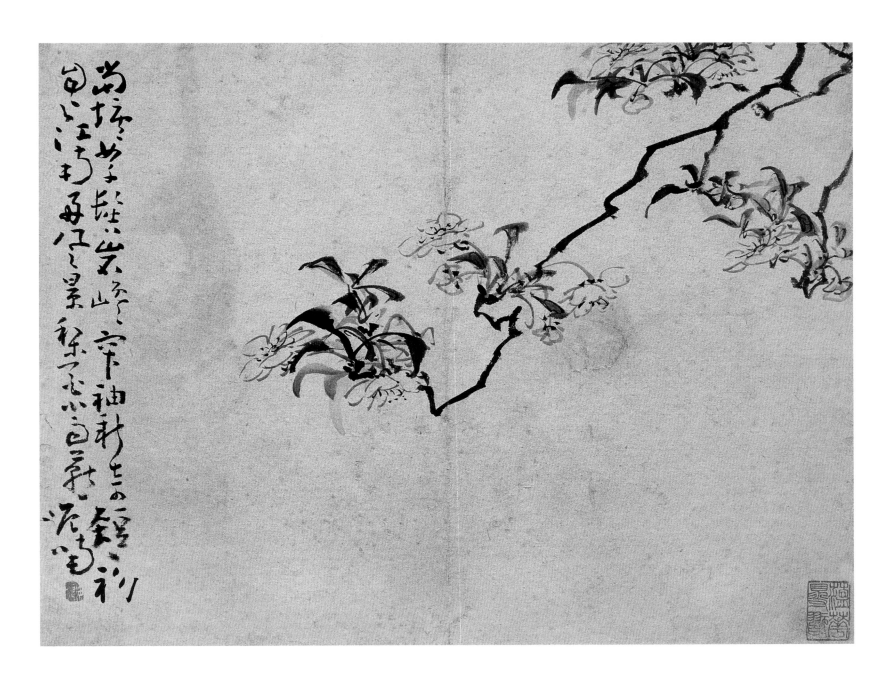

诗画册（九开之六）——梨花图

册　纸本　设色　年代不详

32.2cm×41.2cm

云南省博物馆藏

钤印：黄慎（白）

释文：当垆女子鬓岩巉，窄袖新奇短短衫。
自是江南风景好，梨花小雨燕呢喃。

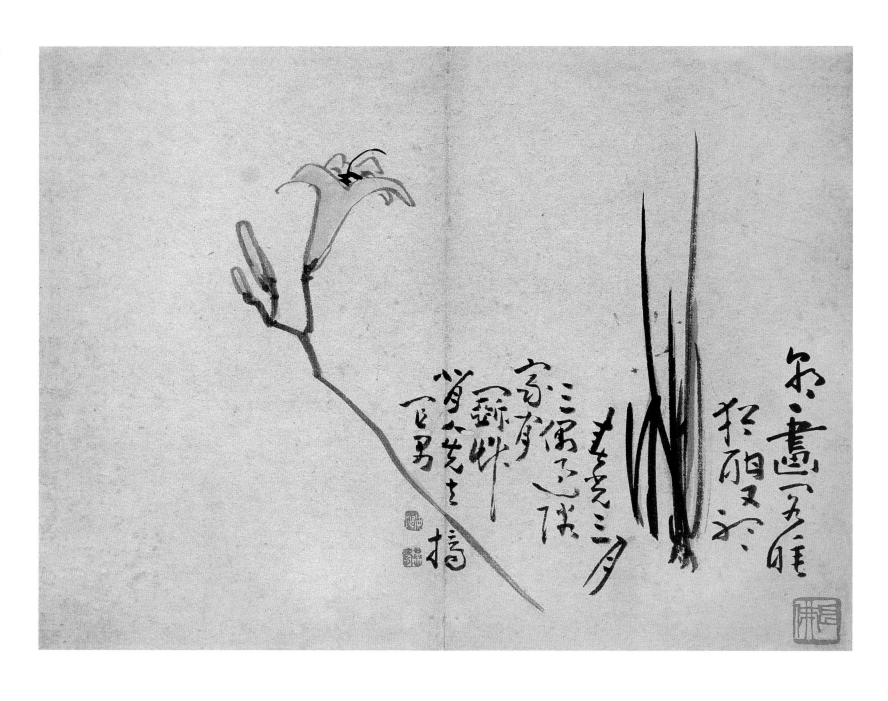

诗画册（九开之七）——萱草

册　纸本　设色　年代不详

32.2cm×41.2cm

云南省博物馆藏

钤印：黄慎（白）、恭寿（朱）

释文：朝朝画阁睡犹酣，又听春光三月三。

偶过邻家闲斗草，背人先去摘宜男。

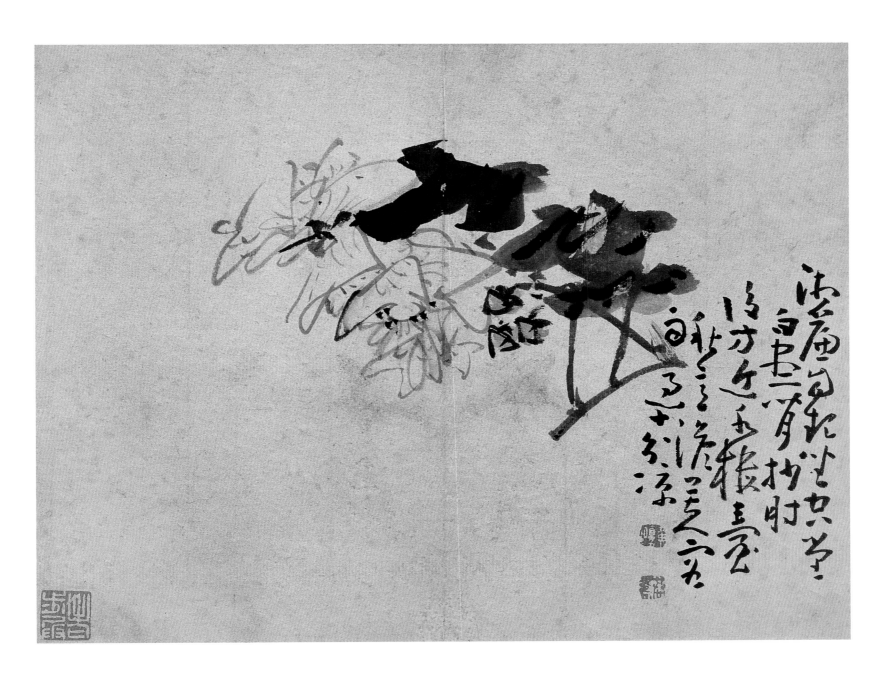

诗画册（九开之八）——木芙蓉图

册　纸本　设色　年代不详

32.2cm×41.2cm

云南省博物馆藏

钤印：黄慎印（白）、恭寿（朱）

释文：湘帘自起坐空堂，白昼闲抄《肘后方》。

近水楼台秋意淡，芙蓉雨过十分凉。

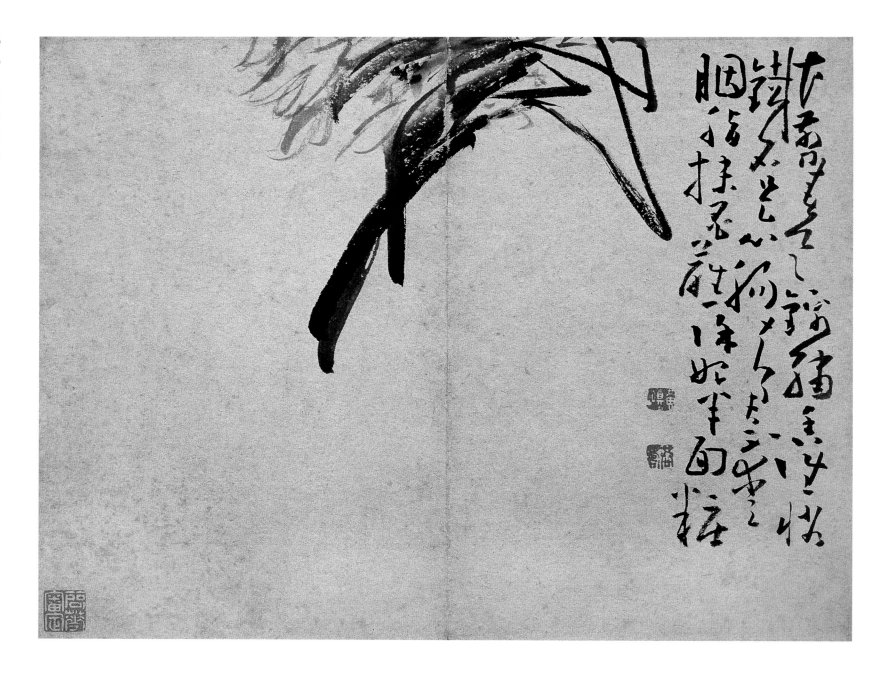

诗画册（九开之九）——牡丹图

册　纸本　墨笔　年代不详

32.2cm×41.2cm

云南省博物馆藏

钤印：黄慎印（白）、恭寿（朱）

释文：乍剪春风锦绣香，谁怜铁石是心肠。

知君不爱胭脂抹，墨蘸徐妃半面妆。

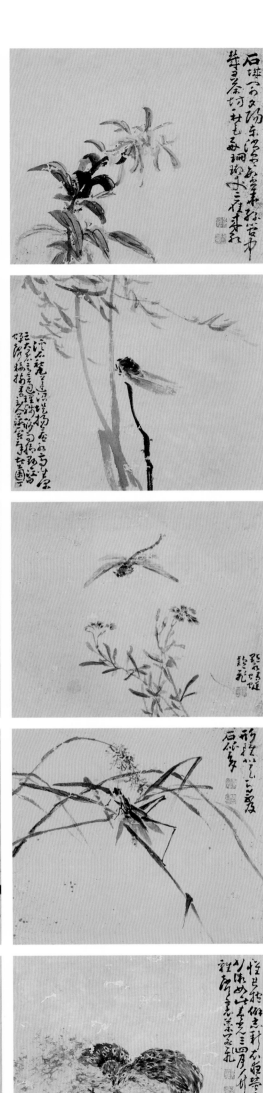

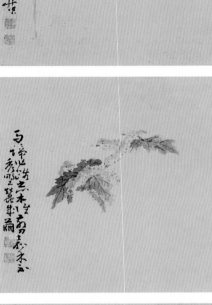

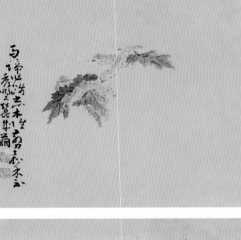

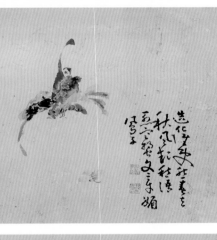

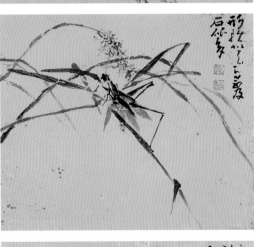

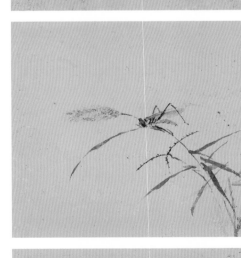

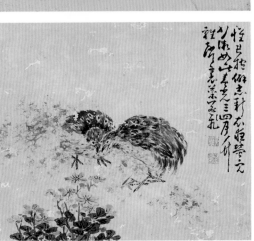

雁来红、翠柳鸣蝉、蜻蜓、螳螂、竹鸡、雪梅寒雀、野蚕、蛱蝶、蟋蟀、狗尾草、蜜蜂归巢

册 纸本 淡色 年代不详

25cm×29cm×10

款识：瘿瓢子慎

钤印：黄慎印（白）、恭寿（朱）

释文：石城门外夕阳东，消尽繁华丝管中。几日茶坊秋色好，珊瑚丈二雁来红。

溪石碧连沼，堤杨盖水亭。坐深忘大暑，意适理残形。雨脚悬江白，蝉声接树青。主人蔬一箸，辛苦出园丁。（此是杜甫诗句）

点水蜻蜓款款飞。

形虽似天马，不及石硍多。

怀君抱癖恶新衣，入夜荧荧见少微。如此春光三四月，竹鸡声里菜花飞。

马蹄作践，恶木谁剪？野蚕成茧。

造化谁使然，春去秋风起。愁语怨寒蛩，文章媚风子。

墙上春生狗尾多。

黄蜂乘春，采采声疾。盼得春归，伤哉割蜜。

绣球、蛱蝶、江岸泊船、梅花

凤仙、雀踏枝、鸣蝉、金带围芍药

溪亭秋树、红福天齐、竹鸡、钓蝶寄意

册　纸本　淡色　年代不详

34cm×44cm

款识：瘦瓢老人

释文：秦淮日夜大江流，何处魂消燕子楼。砧捣

一声霜露下，可怜都作石城秋。

红福天齐

怀君抱癖恶新衣，入夜荧荧见少微。如此春光到

三月，竹鸡声里菜花飞。

籊籊一钓竿，寄托各有别。

凤仙

暂借一枝栖。

无人信高洁。

金带围

蝶翅。

草上逢蝴蝶，蘧蘧舞不休。蒲葵莫相拟，或恐是

庄周。

来往空劳白下船，秦楼楚馆总堪怜。但余一卷新

诗草，听雨江湖二十年。

月照冰姿全是洁，风摇玉树不生尘。

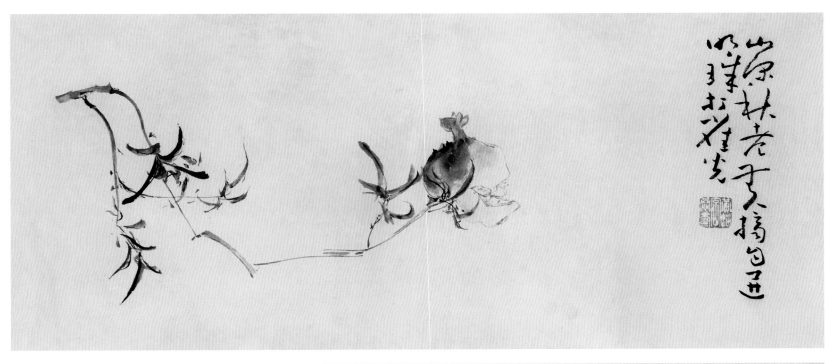

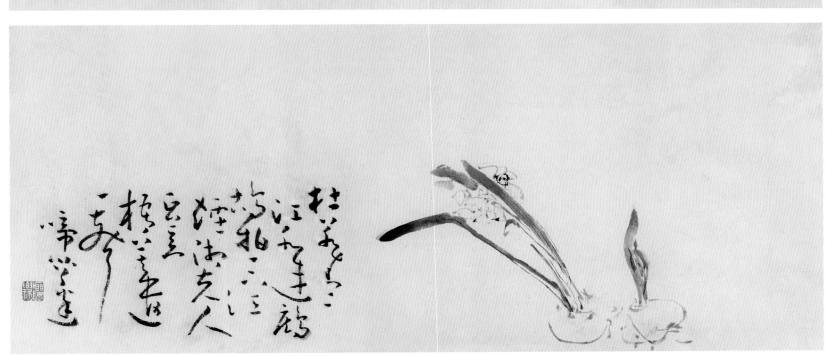

花果图册——石榴图

册　纸本　淡色　年代不详

27cm×62cm×4

钤印：黄慎字恭寿（白）

释文：山深秋老无人摘，自进明珠打雀儿。

花果图册——水仙图

册　纸本　设色　年代不详

27cm×62cm×4

钤印：瘿瓢（白）

释文：杜若青青江水连，鹧鸪拍拍下江烟。

湘夫人正梦梧下，莫遣一声啼竹边。

（以上二诗均系明代画家徐渭诗）

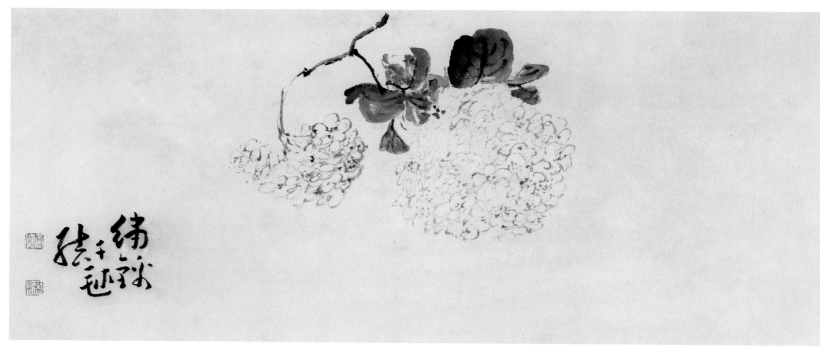

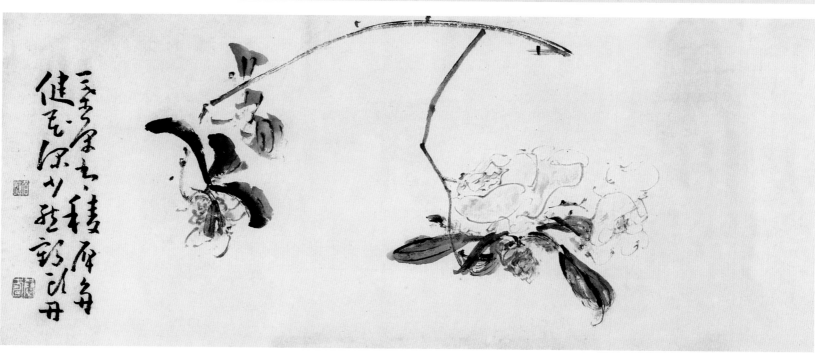

花果图册——绣球花图

册　纸本　设色　年代不详

27cm×62cm×4

钤印：黄慎（白）、恭寿（白）

题识：绣绵千球结。

花果图册——茶花图

册　纸本　设色　年代不详

27cm×62cm×4

钤印：黄慎（白）、恭寿（白）

释文：叶厚有棱俾多健，花深少态鹤头丹。

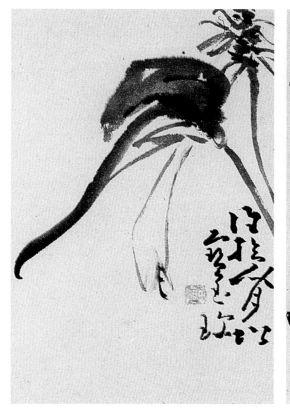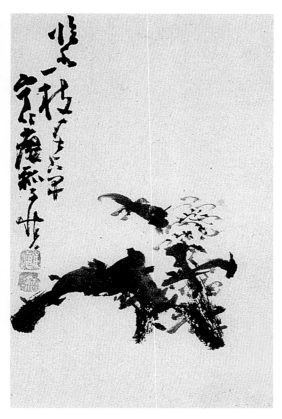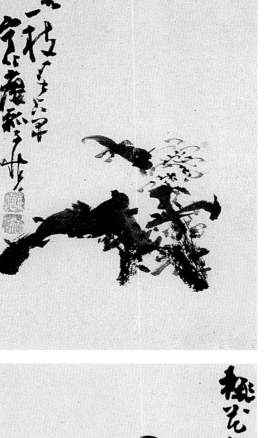

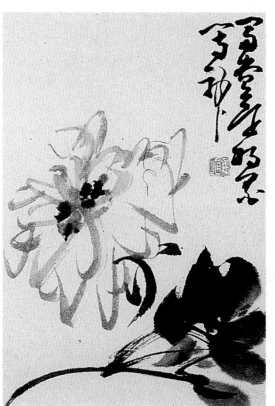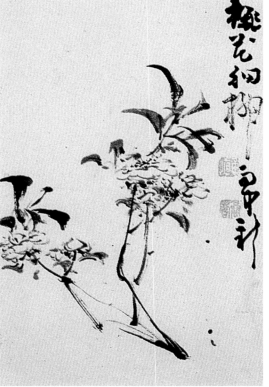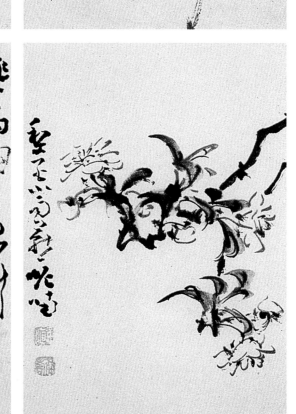

花卉册页（十二开选六）

菊花、梅花、玉簪花、梨花、桃花、牡丹

册　纸本　墨笔　年代不详

23cm×15.5cm×12

题识：且看黄花晚节香。
临水一枝春占早。
谁拾闲阶宝玉珍。
梨花小雨燕呢喃。
桃花细柳雨中新。
富贵还得墨写神。

款识：宁化瘿瓢子慎

钤印：黄慎（白）、恭寿（朱）

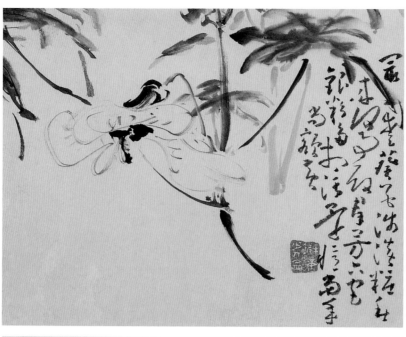
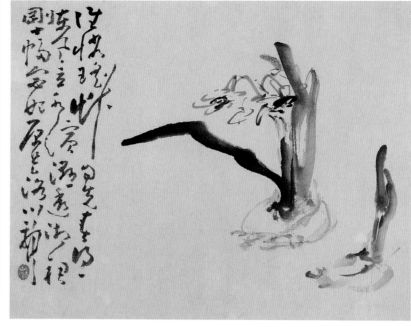
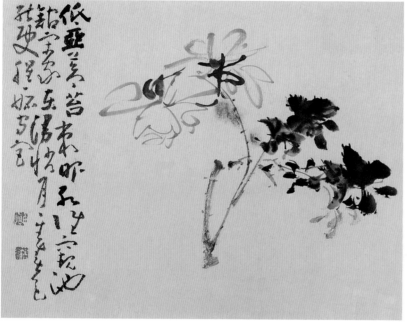
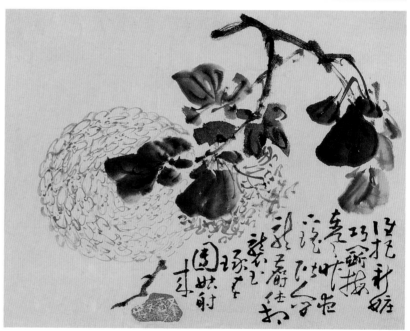

水墨花卉图（十开选四）水仙、葵花、绣球花、月季花

册　纸本　淡色　年代不详

26.5cm×30cm×10

钤印：黄慎（白）、瘿瓢（白）、恭寿（朱）、
幹奴（白）、僻言少人会（白）

释文：谁怜瑶草自先春，得得东风立水滨。湿透
湘裙刚十幅，宓妃原是洛川神。
最爱葵花浅淡妆，秋来何事殿群芳。六宫银粉多
相污，还忆当年尚额黄。
谁把新妆巧斗梅，东风昨夜下瑶阶。人间龙麝休
相袭，玉琢春团姑射来。
低亚苍苔刺眼红，谁窥池馆宋家东。漫怜月月生
春色，能使腥腥炉守宫。

月季花

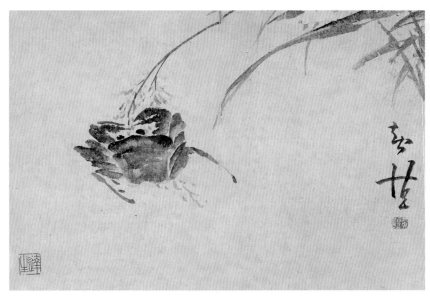
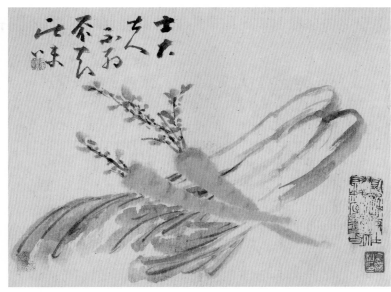

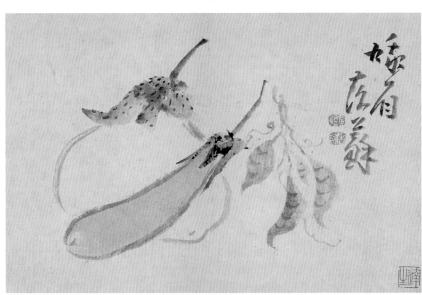
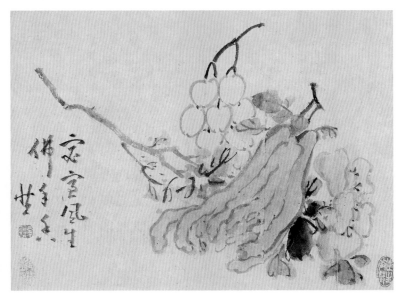

花卉蔬果册（十开）

白菜萝卜、蟹、佛手、蛾眉豆、紫茄

册 年代不详

22.5cm×32.5cm

款识：黄慎、慎

钤印：黄慎印（白）、恭寿（朱）

释文：士大夫不可不知此味。

宓室风生佛手香。

蛾眉落薜。

（「士大夫不可不知此味」系苏东坡语）

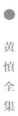

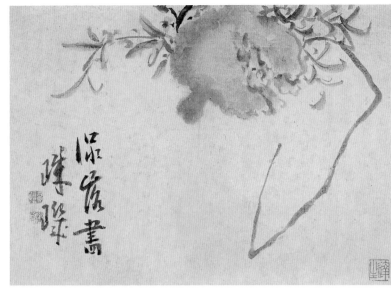

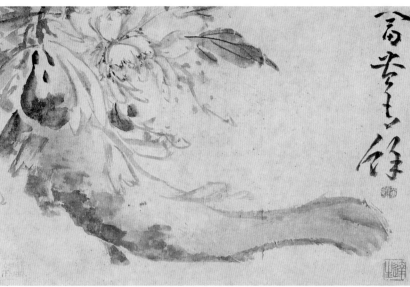

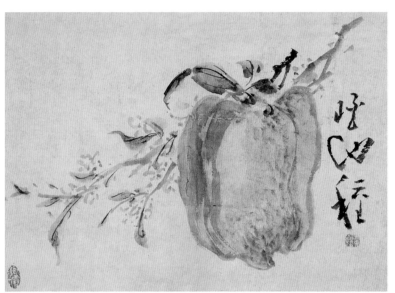

花卉蔬果册（十开）

石榴、野花、蜜桃、牡丹鳜鱼

册　纸本　设色　年代不详

22.5cm×32.5cm

钤印：黄慎印（白）、恭寿（朱）

释文：流落尽珠玑。

铜瓶随插野溪花。

瑶池种。

富贵有余。

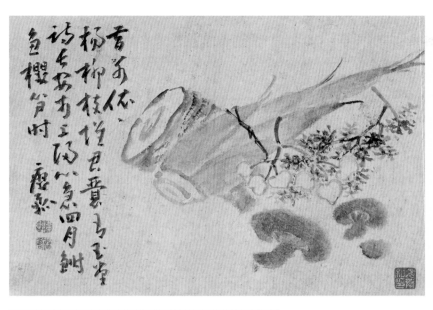

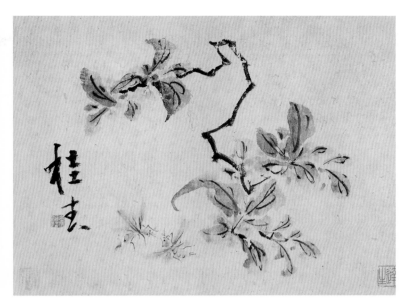

右瘦瓢子寫意花果十幀率意為
之是先生晚年本色而一種疏古狂
逸之氣自不可掩宇結體雖醜怪
兩筆畫間時露晉人風致此冊賈人
不能識予得之近則并此不可得見
矣　宣統三年三月上巳微雨坐小窗下
山陰達僧袁恭題

花卉疏果册（十开）

桂花、春笋蘑菇

册　纸本　设色　年代不详

22.5cm×32.5cm

题识：桂春。

款识：瘦瓢。

钤印：黄慎印（白）、恭寿（朱）

释文：昔别依依杨柳枝，怀君囊有玉堂诗。

长安市上归心急，四月鲥鱼樱笋时。

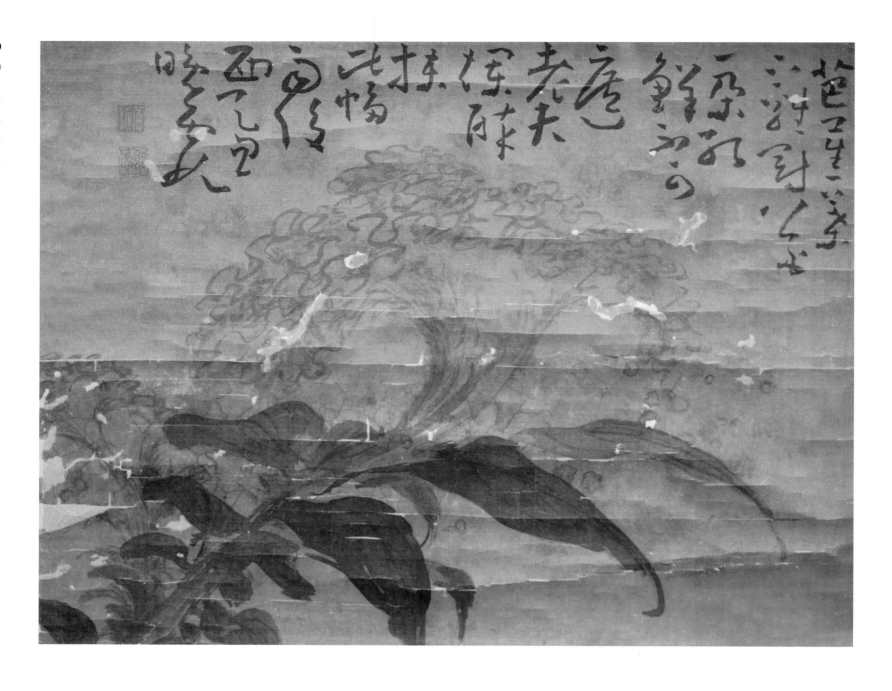

鸡冠花图

斗方　绢本　设色　年代不详

28cm×36cm

宁化县博物馆藏

钤印：黄慎（白）、躬懋（朱）

释文：芭蕉叶下鸡冠花，一朵红鲜不可遮。老夫烂醉抹此幅，雨后西天忽晚霞。

玉兰花图

斗方　绢本　设色　年代不详

28cm×36cm

宁化县博物馆藏

释文：料得将开园内日，霞笺雨墨写青天。

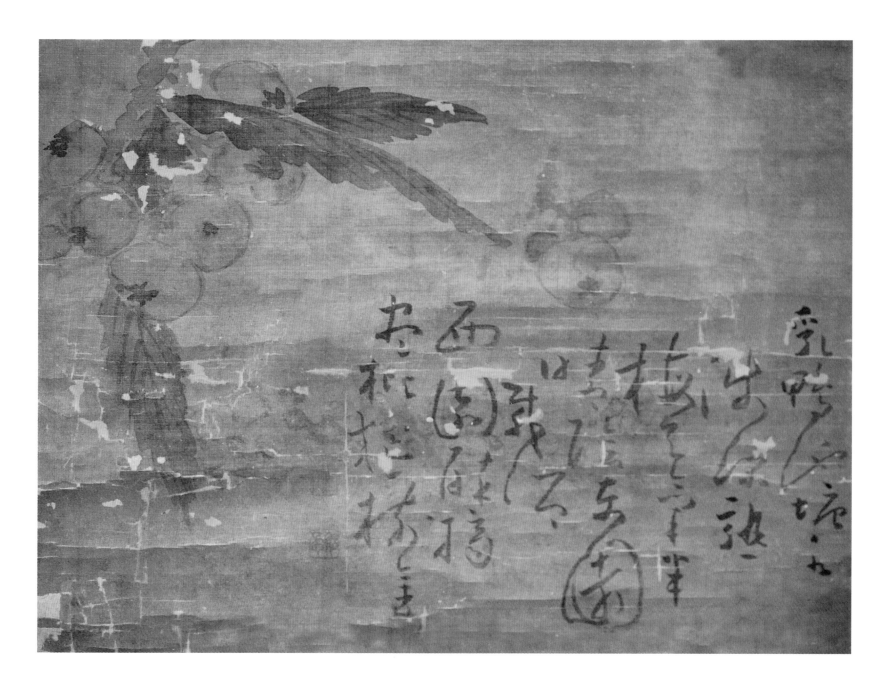

枇杷图

斗方　绢本　设色　年代不详

28cm×36cm

宁化县博物馆藏

钤印：黄慎（白）、恭寿（朱）

释文：乳鸭池塘水浅深，熟梅天气半晴阴。
东园载酒西园醉，摘尽枇杷一树金。
（系南宋人戴复古诗《夏日》）

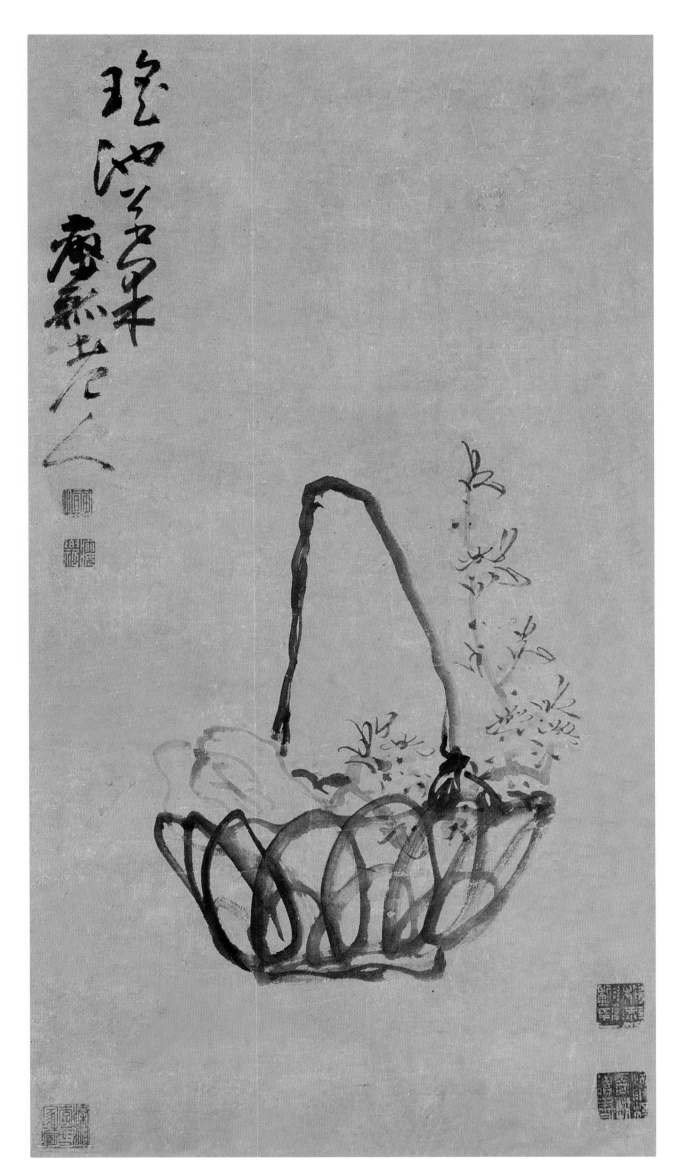

瑶池花果图

小帧　纸本　水墨　年代不详

63cm×33cm

题识：瑶池花果

款识：瘿瓢老人

钤印：黄慎（朱）、瘿瓢（白）

岁朝清供图

横披　纸本　水墨　年代不详

65cm×88.3cm

安徽省博物馆藏

款识：闽中黄慎写

钤印：黄慎字恭寿（白）、瘿瓢山人（白）

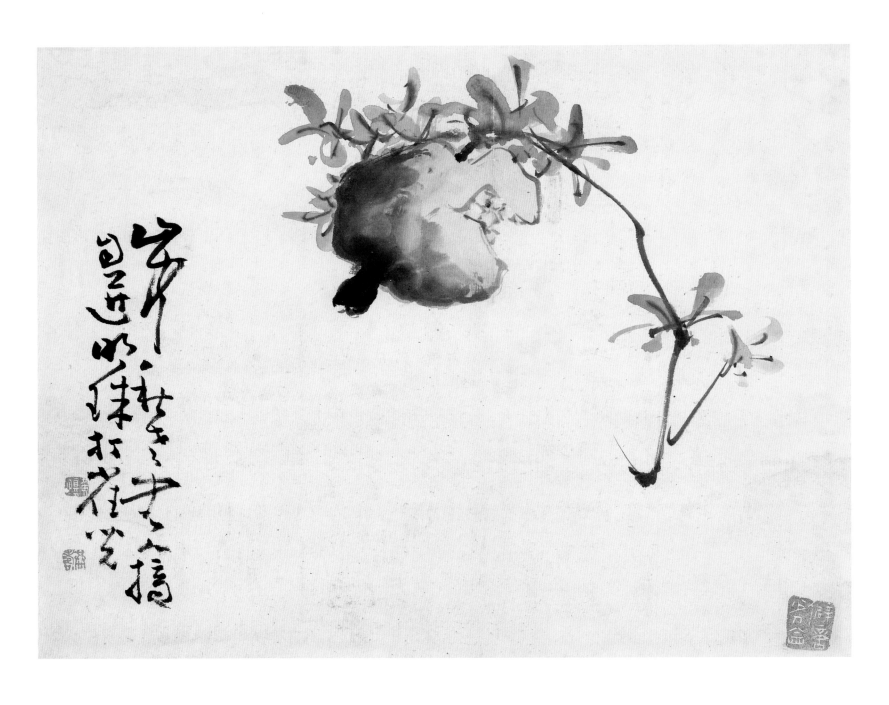

着色石榴图

册页　纸本　设色　年代不详

30cm×39cm

钤印：黄慎印（白）、恭寿（朱）、僻言少人会（白文压角章）

释文：山中秋老无人摘，自进明珠打雀儿。

（系明代画家徐渭诗句）

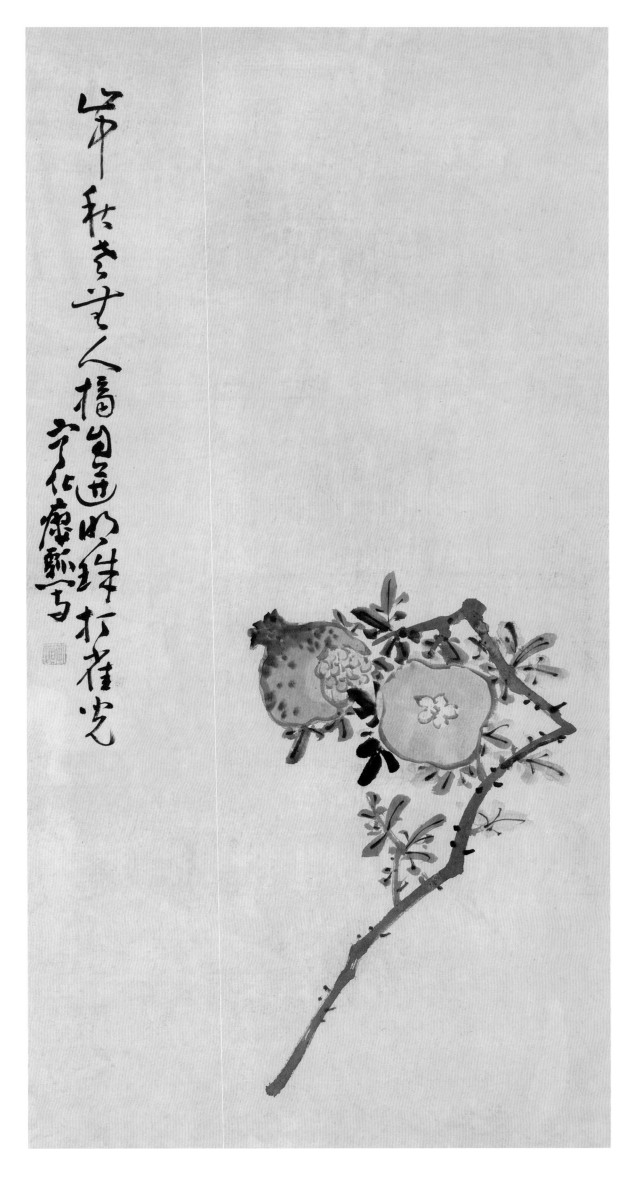

折枝石榴图

小帧　纸本　设色　年代不详

87cm×44cm

款识：宁化瘿瓢写

钤印：黄慎（白）

释文：山中秋老无人摘，自进明珠打雀儿。

（系明代画家徐渭诗句）

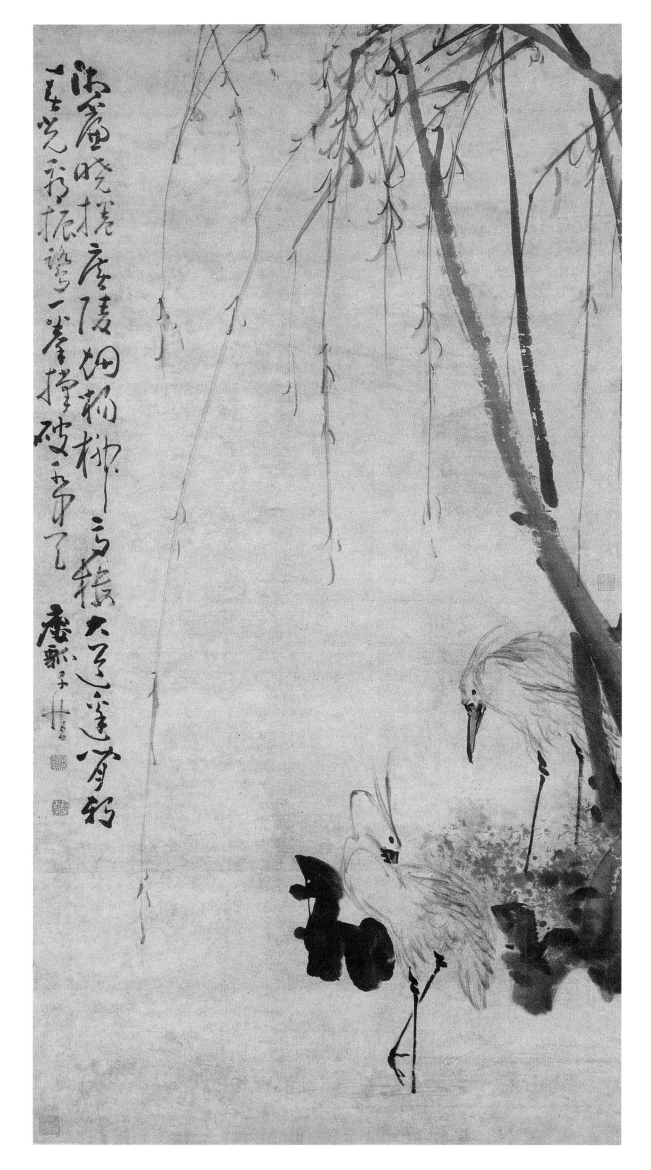

柳塘双鹭图

轴 纸本 墨笔 年代不详

113.7cm×57.1cm

四川省博物馆藏

款识：瘿瓢子慎

钤印：黄慎（朱）、恭寿（白）

释文：湘帘晓捲广陵烟，杨柳高楼大道边。闲杀春光看振鹭，一拳撑破水中天。

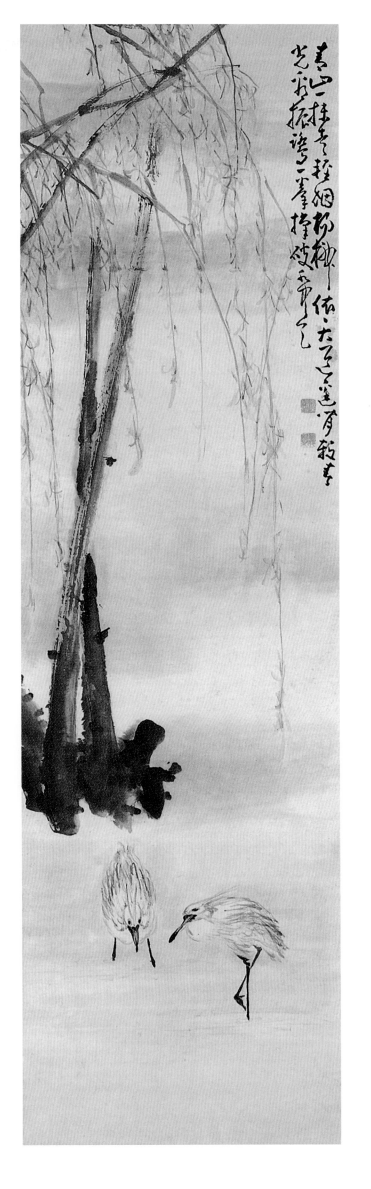

柳塘双鹭图

轴　纸本　水墨　年代不详

192cm×53.5cm

钤印：黄慎（白）、瘿瓢（朱）

释文：青山一抹走轻烟，杨柳依依大道边。闲杀春光看振鹭，一拳撑破水中天。

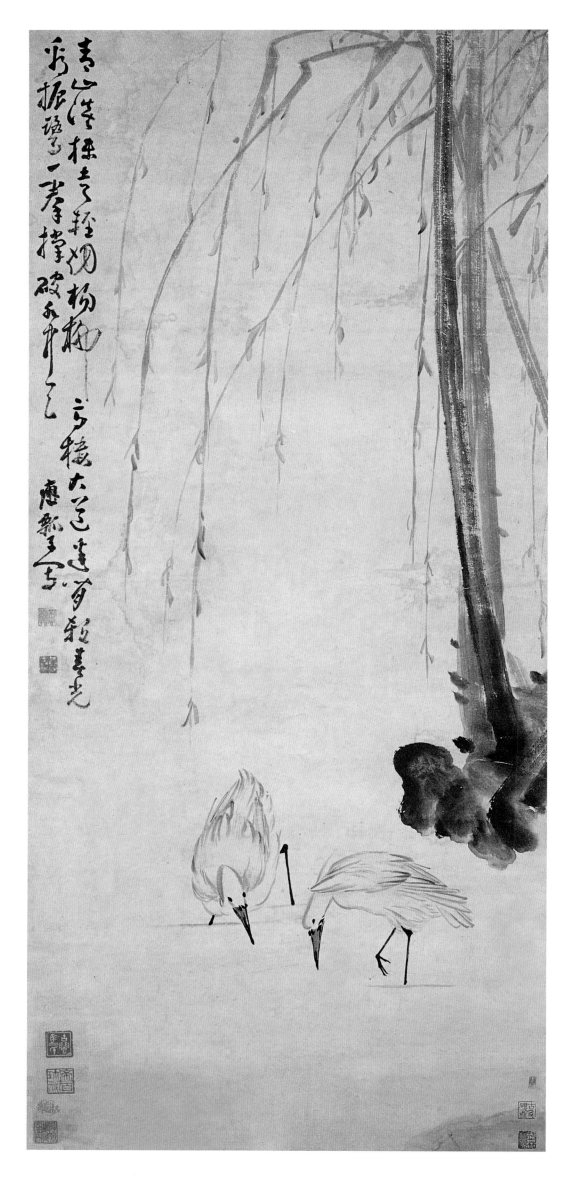

柳塘双鹭图

轴　纸本　墨笔　年代不详

137cm×62cm

北京翰海公司二〇〇〇年拍卖会影印

款识：瘿瓢子写

钤印：黄慎（朱）、恭寿（白）

释文：青山淡抹走轻烟，杨柳高楼大道边。闲杀春光看振鹭，一拳撑破水中天。

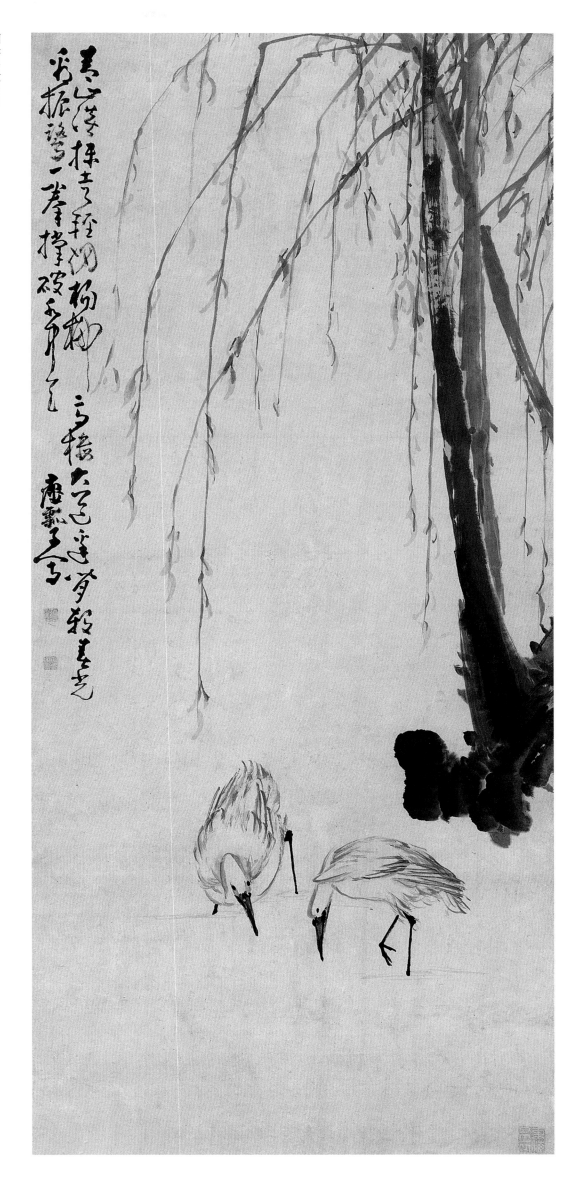

柳塘双鹭图

轴　纸本　墨笔　年代不详

138.7cm×62.9cm

辽宁省博物馆藏

款识：瘿瓢子写

钤印：黄慎（朱）、瘿瓢（白）、东海布衣（白文压角章）、瘿瓢子写

释文：青山淡抹走轻烟，杨柳高楼大道边。闲杀春光看振鹭，一拳撑破水中天。

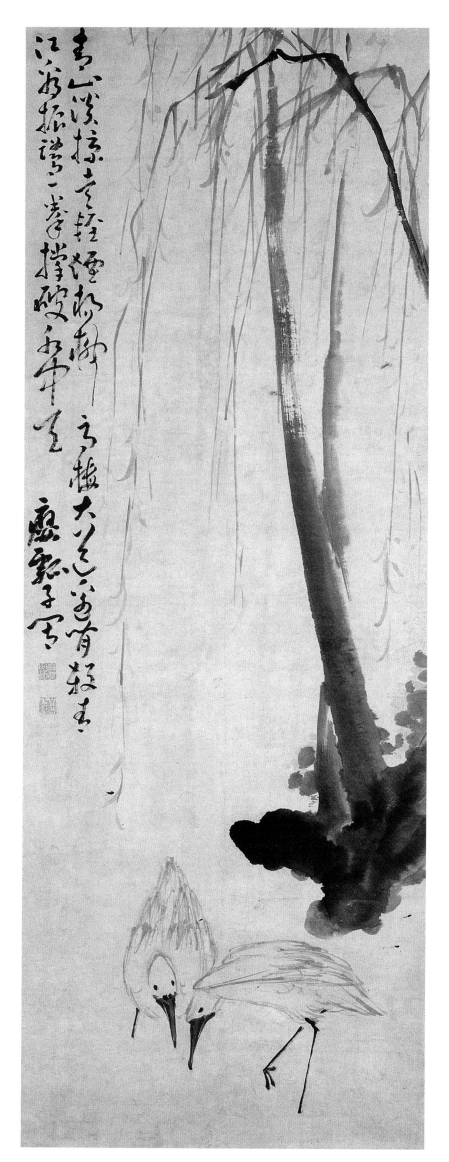

柳塘双鹭图

轴　纸本　设色　年代不详

129cm×44.5cm

中央工艺美术学院藏

款识：瘿瓢子写

钤印：瘿瓢（白）、黄慎（朱）

释文：青山淡掠走轻烟，杨柳高楼大道边。闲杀青江（春光）看振鹭，一拳撑破水中天。

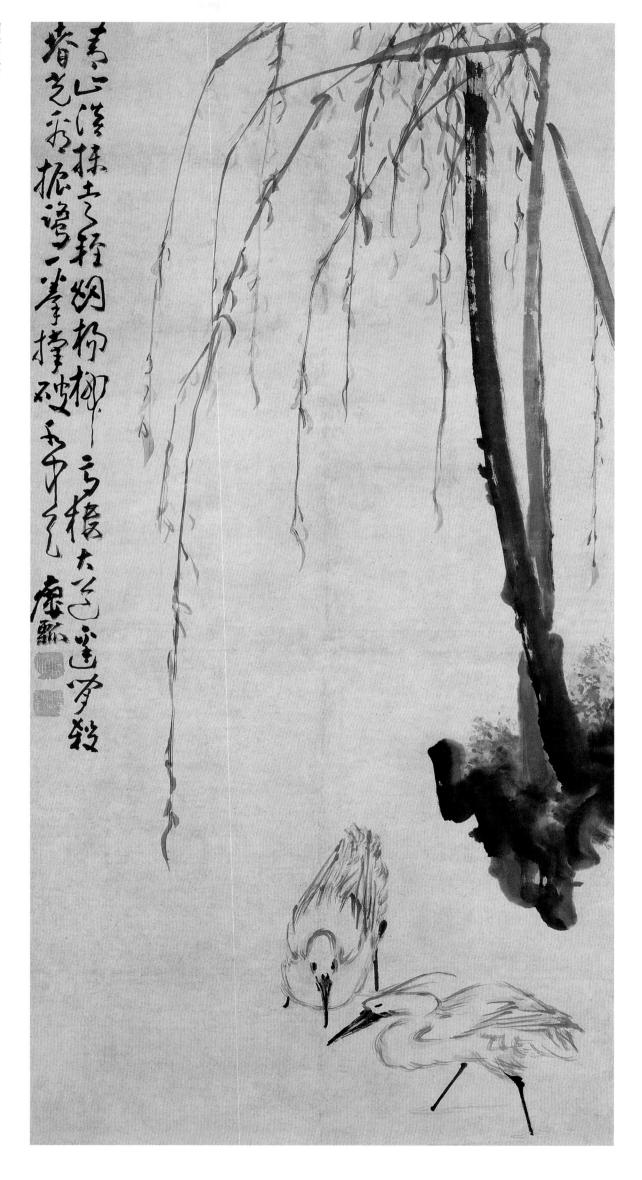

柳塘双鹭图

轴　纸本　设色　年代不详

113.7cm × 57.7cm

上海博物馆藏

款识：瘿瓢

钤印：黄慎（白）、瘿瓢（白）

释文：青山淡抹走轻烟，杨柳高楼大道边。闲杀春光看振鹭，一拳撑破水中天。

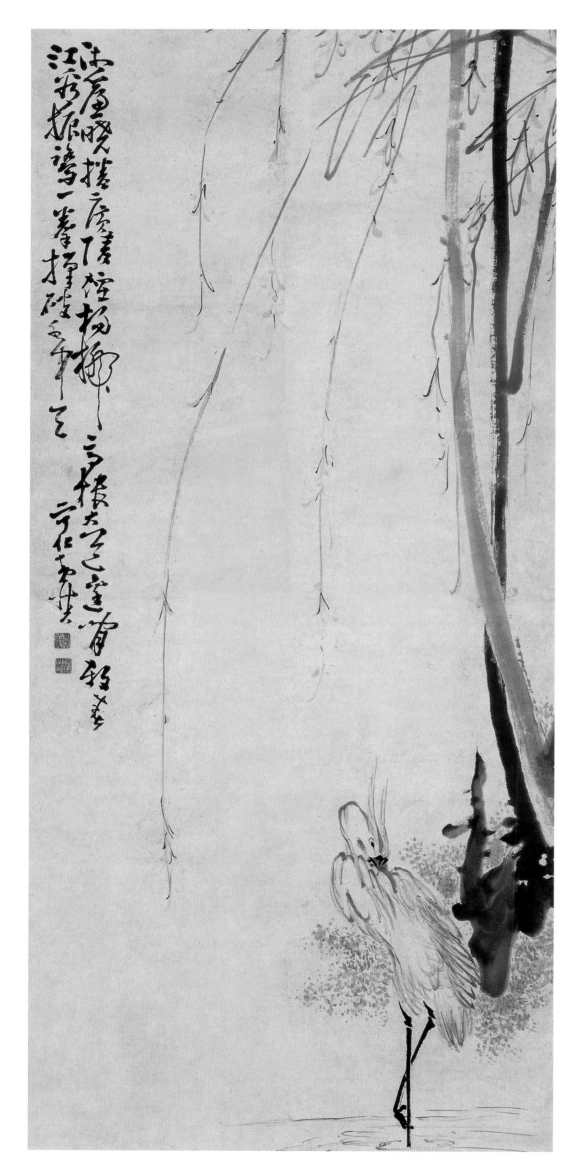

柳塘白鹭图

轴　纸本　水墨设色　年代不详

125cm×57cm

款识：宁化黄慎

钤印：黄慎（朱）、瘿瓢（朱）

释文：湘帘晓卷广陵烟，杨柳高楼大道边。闲杀春江看振鹭，一拳撑破水中天。

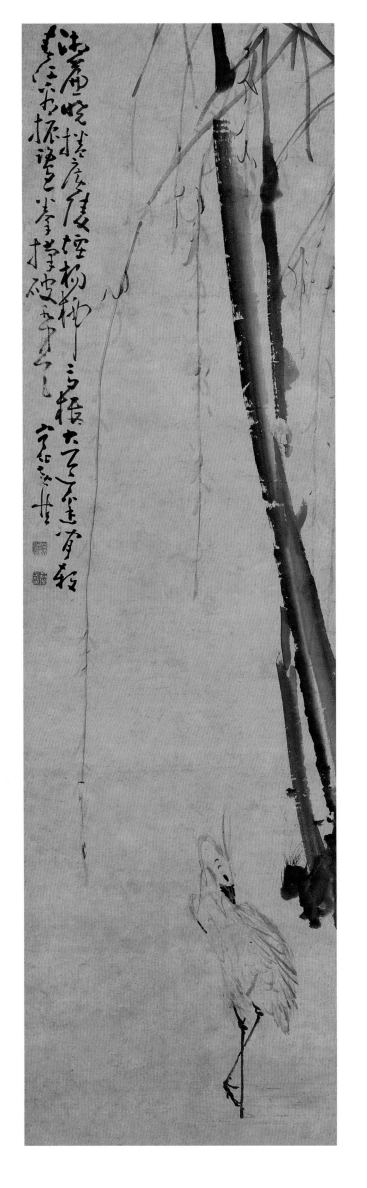

柳塘白鹭图

条屏　纸本　水墨　年代不详

130cm×35cm

款识：宁化黄慎

钤印：黄慎（朱）、恭寿（白）

释文：湘帘晓卷广陵烟，杨柳高楼大道边。闲杀春江看振鹭，一拳撑破水中天。

柳柯白鹭图

轴　纸本　水墨　年代不详

119cm×54cm

款识：瘦瓢子黄慎

钤印：黄慎（白）、恭寿（朱）

释文：曾向沧江看不真，却同润色见精神。何姑金粉资高格，上用丹青点此身。

一路连科图

条屏　纸本　水墨　年代不详

123cm×55cm

款识：瘿瓢

钤印：黄慎（白）、瘿瓢（白）、东海布衣（以上三印俱白文）

释文：寒衣欲寄厚装棉，节近重阳又一年。怕上湖亭萧瑟甚，漫天风雨卸秋莲。

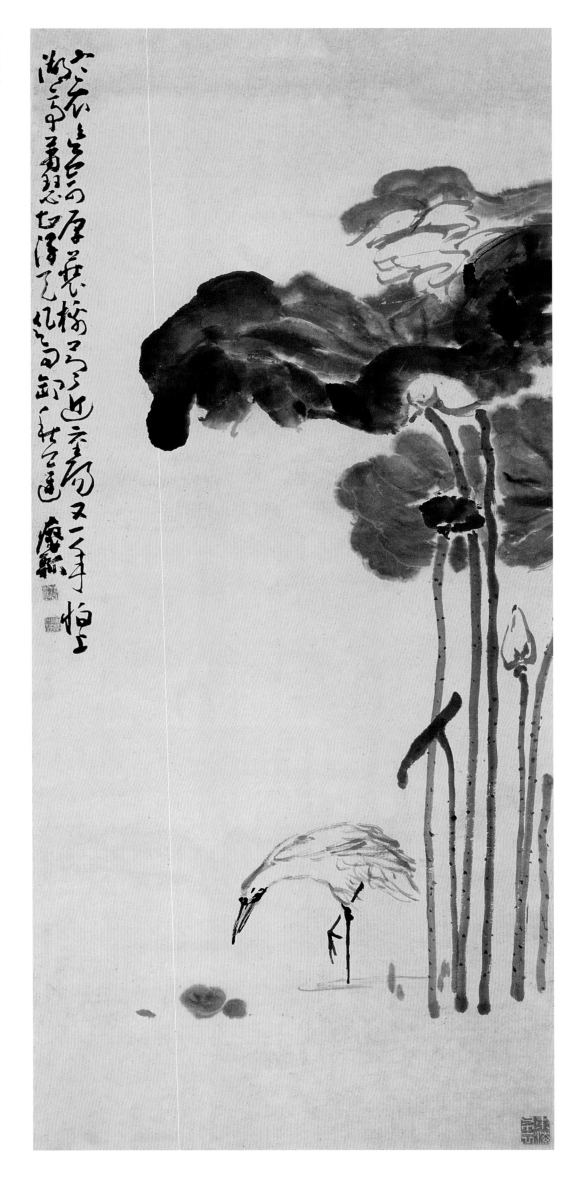

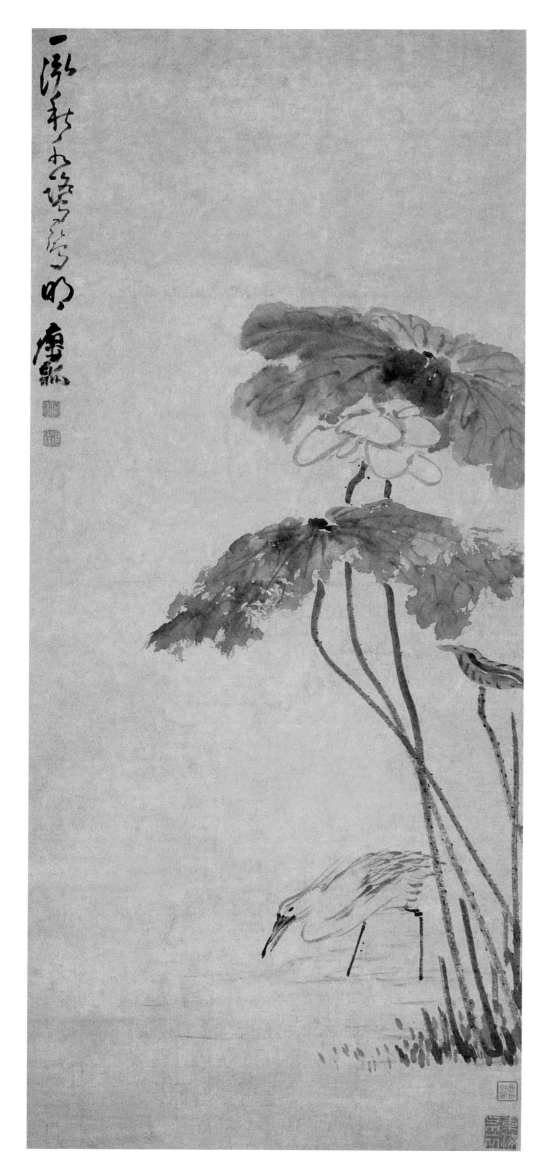

荷鹭图

轴 纸本 水墨设色 年代不详

109cm×46.5cm

中国嘉德公司二〇〇一年春拍会影印

款识：瘿瓢

钤印：黄慎（白）、瘿瓢（朱）、东海布衣（白文压角章）

释文：一泓秋水鹭鸶明。

荷塘白鹭图

条屏　纸本　水墨设色　年代不详

123.8cm×39.8cm

款识：瘿瓢

钤印：黄慎（朱）、瘿瓢（白）、东海布衣（白文压角章）

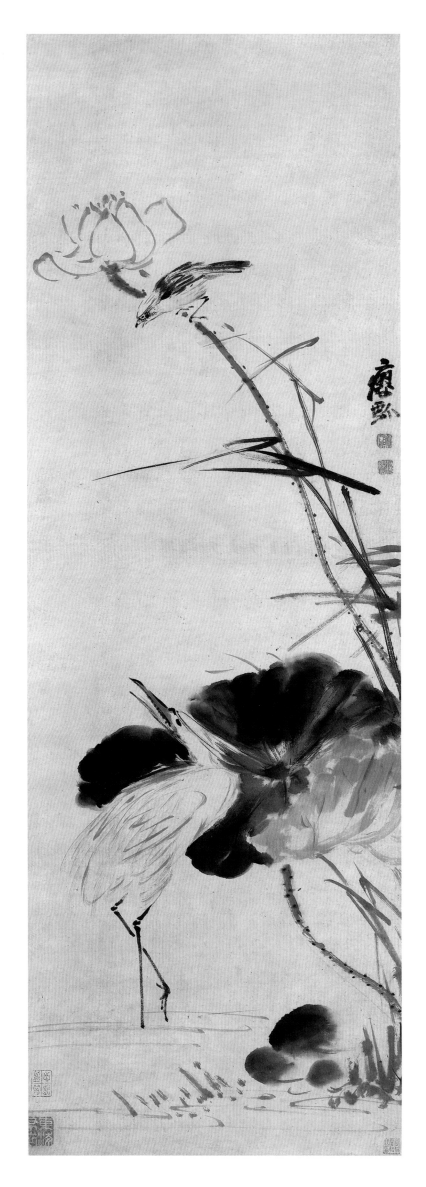

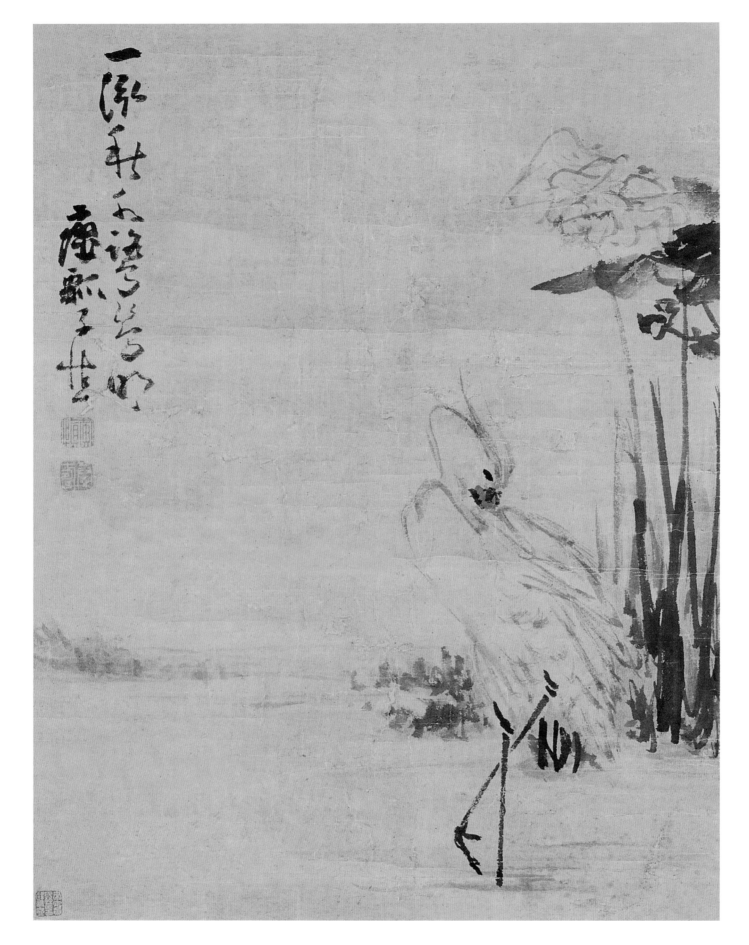

荷塘白鹭图

小帧　纸本　水墨设色　年代不详

48cm×35cm

款识：瘿瓢子慎

钤印：黄慎（朱）、恭寿（白）

释文：一泓秋水鹭鸶明。

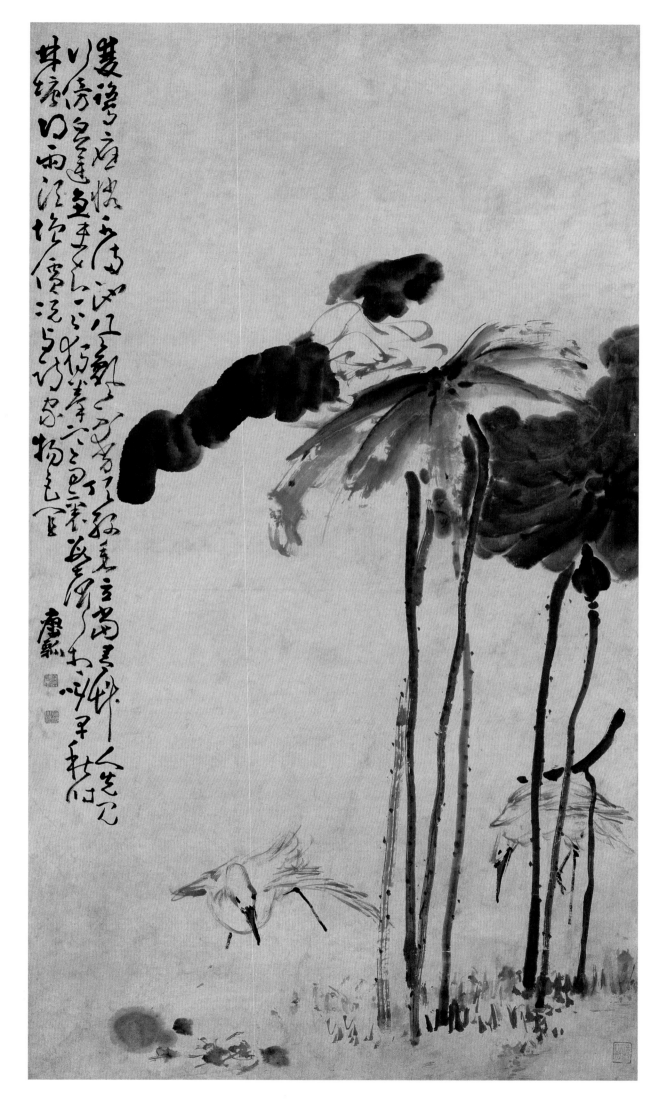

荷鹭图

轴　纸本　墨笔　年代不详

130.2cm×71.8cm

故宫博物院藏

款识：瘿瓢

钤印：黄慎（朱）、瘿瓢（白）

释文：双鹭应怜水满池，风飘不动顶丝垂。立当青草人先见，行傍白莲鱼未知。一个独拳寒雨里，数声相叫早秋时。林塘得雨（尔）须增价，况与诗家物色宜。

（此是晚唐诗人雍陶《咏双白鹭》七律）

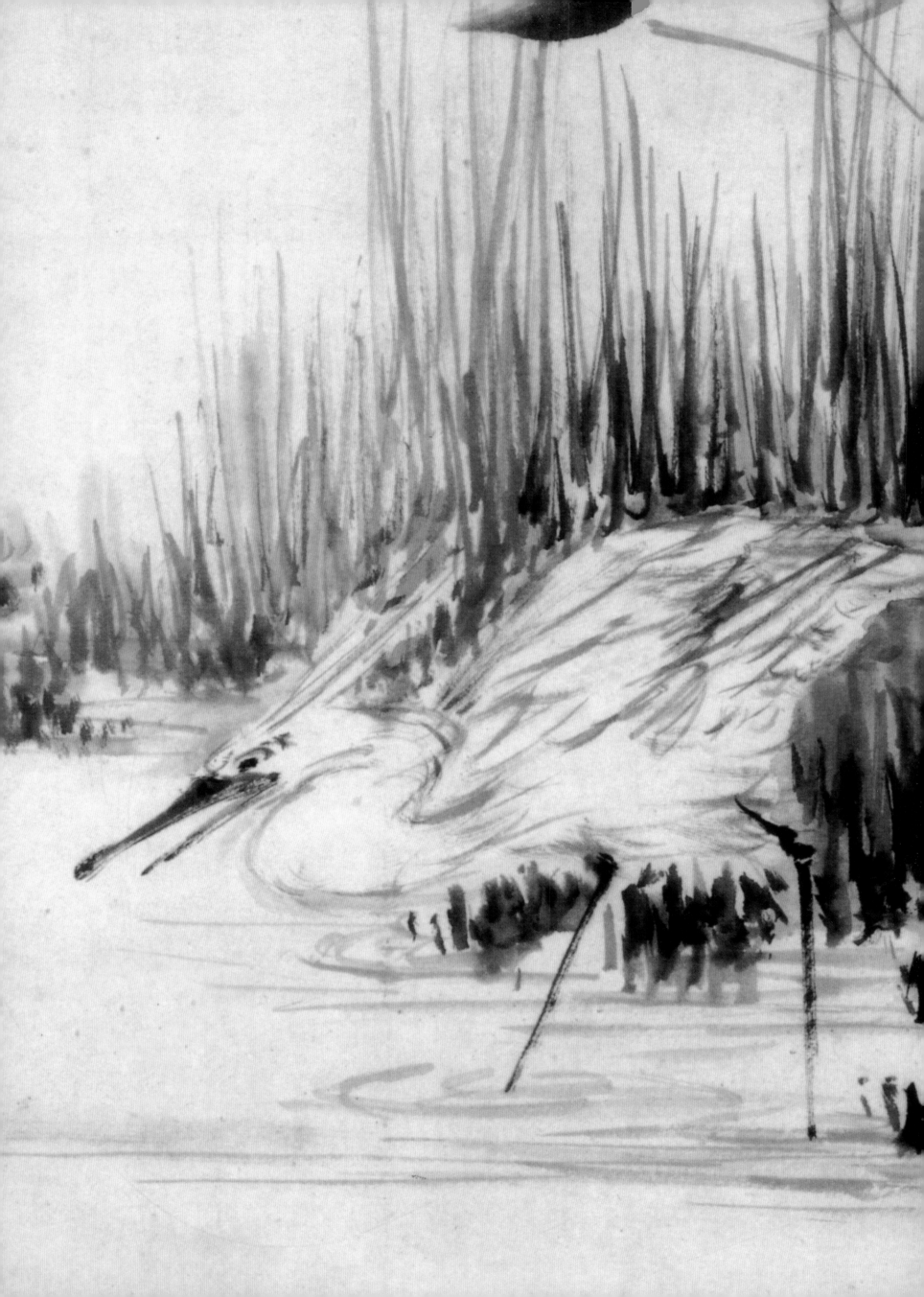

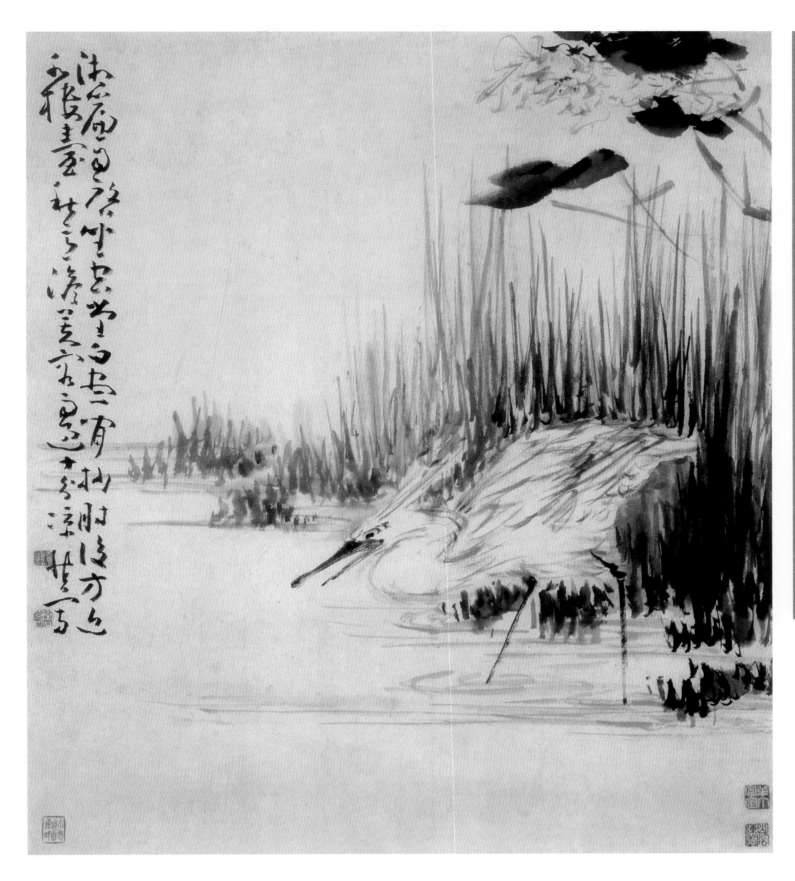

一路荣华图

轴　纸本　淡色　年代不详

55.5cm×48.5cm

款识：慎写

钤印：黄慎印（白）、恭寿（朱）

释文：湘帘自启坐空堂，白昼闲抄《肘后方》。近水楼台秋意淡，芙蓉雨过十分凉。

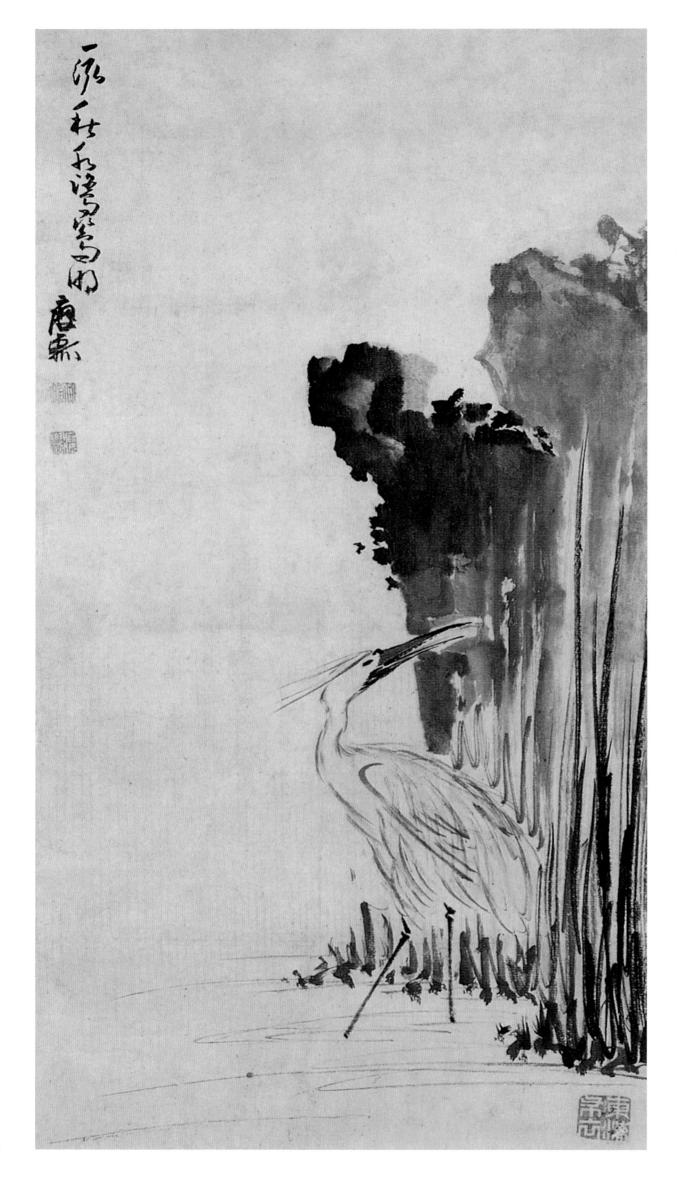

芦塘白鹭图

轴　纸本　水墨设色　年代不详

83cm×37.5cm

题识：一泓秋水鹭鸶明

款识：瘿瓢

钤印：黄慎（朱）、瘿瓢（白）、东海布衣（白文压角章）

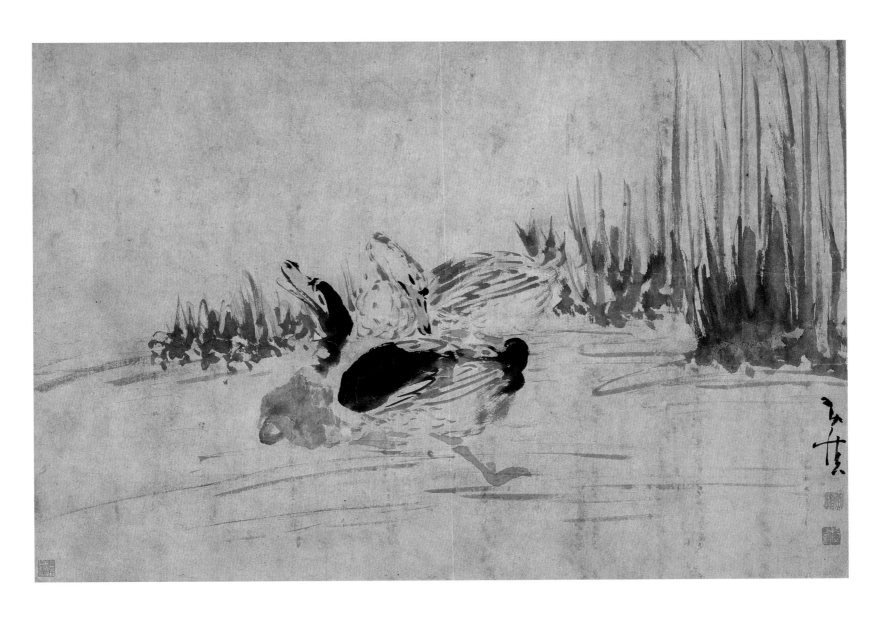

双鸭图

横幅　纸本　设色　年代不详

50cm×73cm

南京博物院藏

款识：黄慎

钤印：黄慎（朱）、恭寿（白）

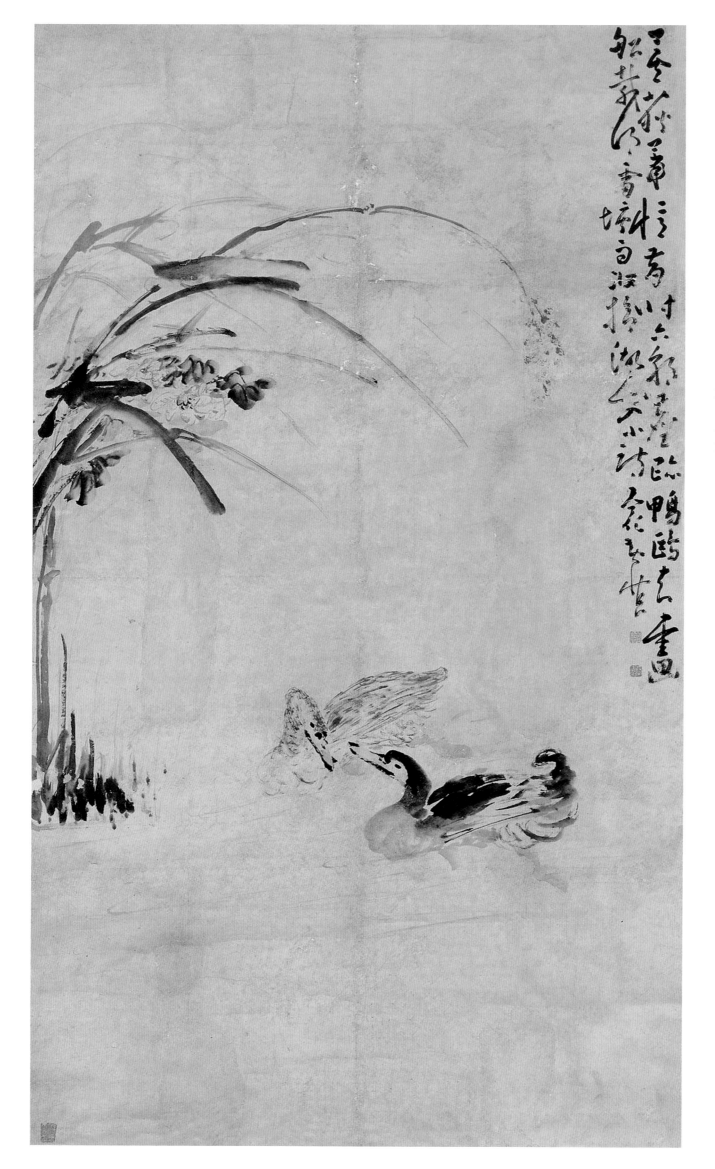

芦塘双鸭图

轴　纸本　水墨设色　年代不详

164cm×90cm

款识：宁化黄慎

钤印：黄慎印（白）、恭寿（朱）

释文：芦荻萧萧忆昔时，六朝尘迹鸭鸥知。画船载得雷塘雨，收拾湖山入小诗。

芦塘双鸭图

轴　纸本　水墨设色　年代不详

110cm×50cm

款识：宁化瘿瓢子写

钤印：黄慎（朱）、瘿瓢（白）

释文：芦荻萧萧忆昔时，六朝尘迹鸭鸥知。画船载得雷塘雨，收拾湖山人小诗。

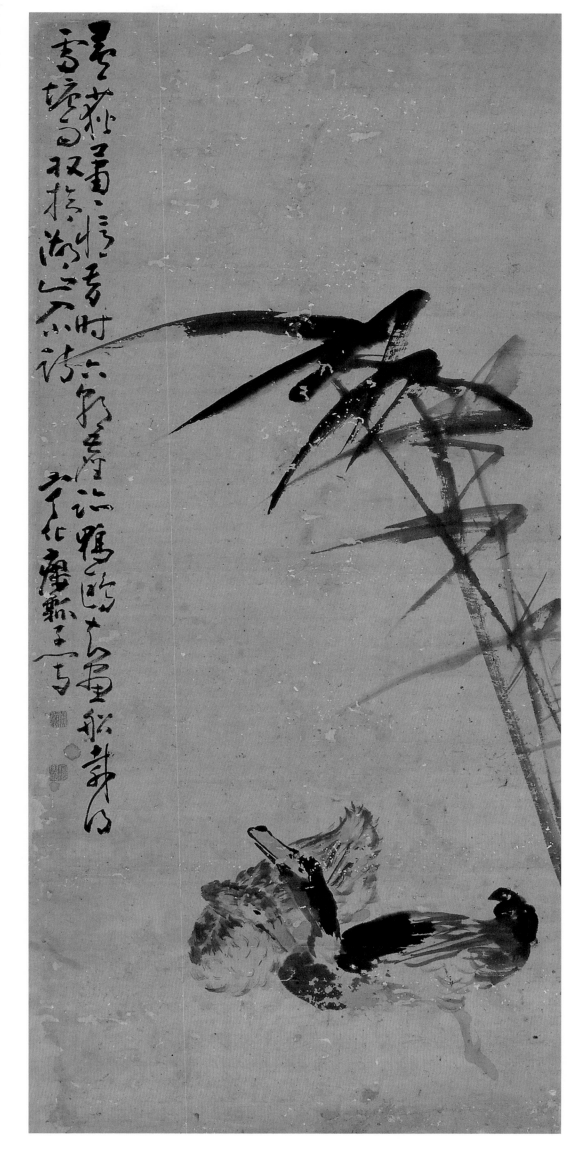

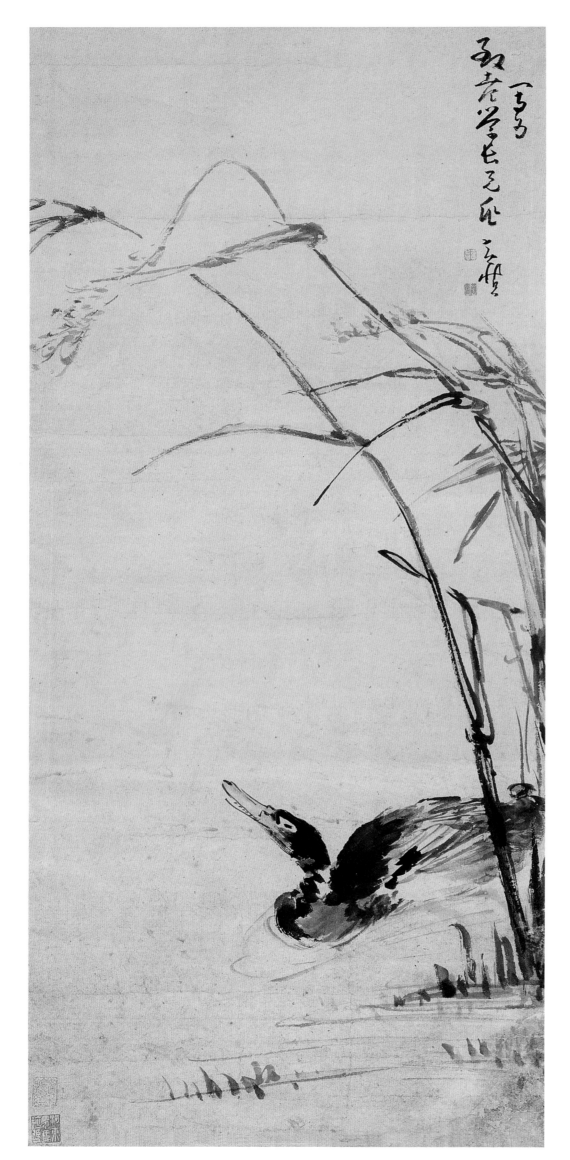

芦鸭图

轴　纸本　设色　年代不详

123.3cm×55.2cm

辽宁省博物馆藏

题识：写为致老学长兄作

款识：黄慎

钤印：黄慎（白）、恭寿（朱）

芦鸭图

轴　纸本　设色　年代不详

106.5cm×36.5cm

浙江省博物馆藏

款识：宁化瘿瓢子慎写

钤印：黄慎（朱）、瘿瓢（白）

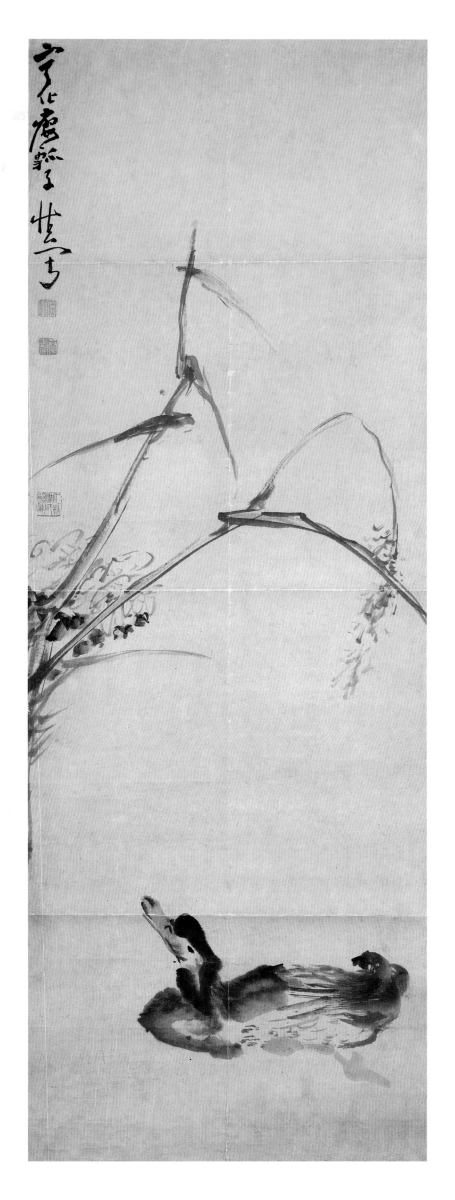

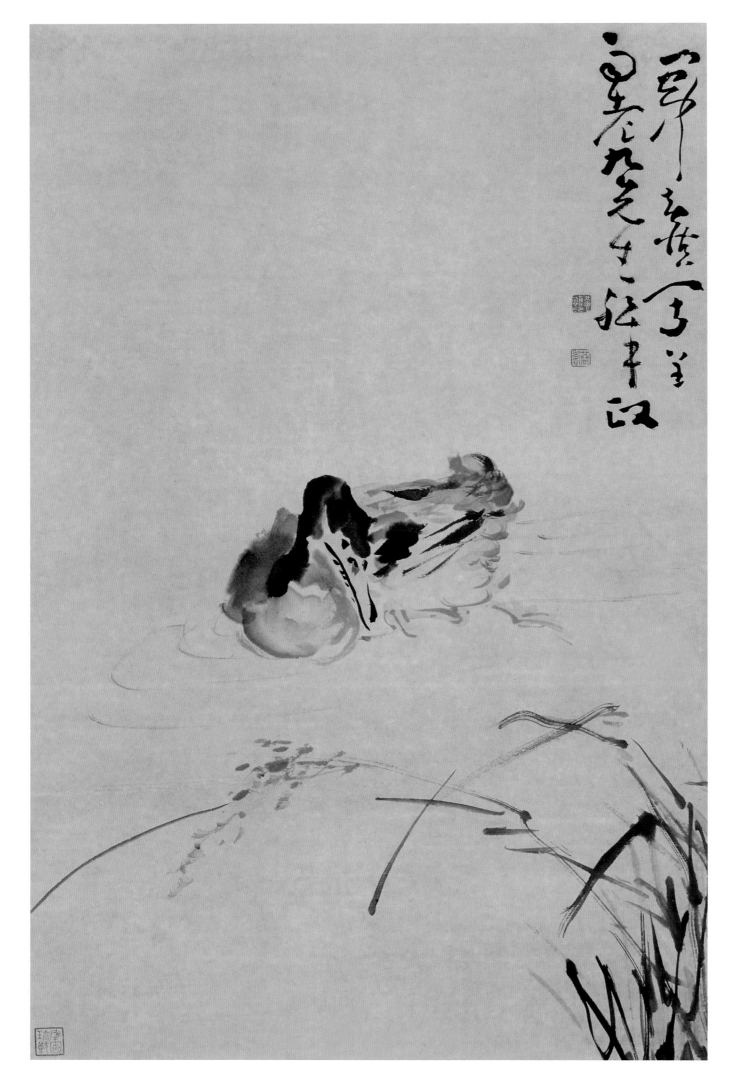

芦鸭戏水图

轴　纸本　水墨　年代不详

70cm×44cm

款识：闽中黄慎写呈雨老九先生粲政

钤印：黄慎印（白）、恭寿（朱）

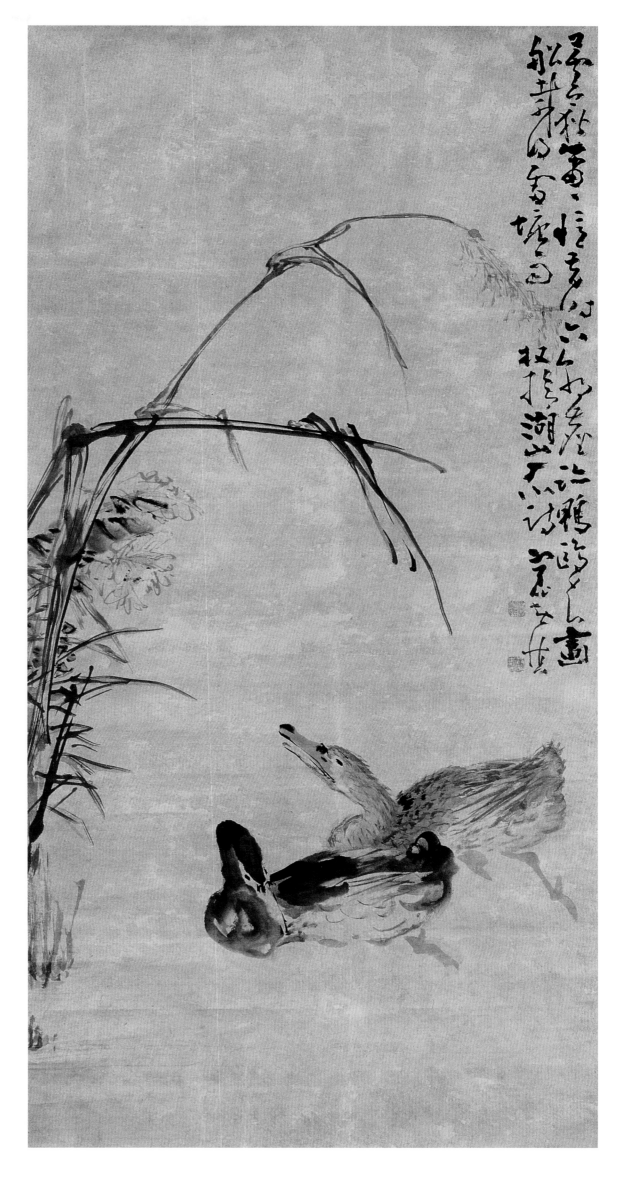

芦塘双鸭图

轴　纸本　水墨设色　年代不详

116cm×57cm

北京荣宝公司一九九七年秋拍会影印

款识：宁化黄慎

钤印：黄慎（朱）、恭寿（白）

释文：芦荻萧萧忆昔时，六朝尘迹鸭鸥知。画船载

得雷塘雨，收拾湖山入小诗。

芦塘双鸭图

轴　纸本　设色　年代不详

123.5cm×62.5cm

款识：瘿瓢山人

钤印：黄慎（朱）、恭寿（白）

释文：芦荻萧萧忆昔时，六朝尘迹鸭鸥知。画船载得雷塘雨，收拾湖山人小诗。

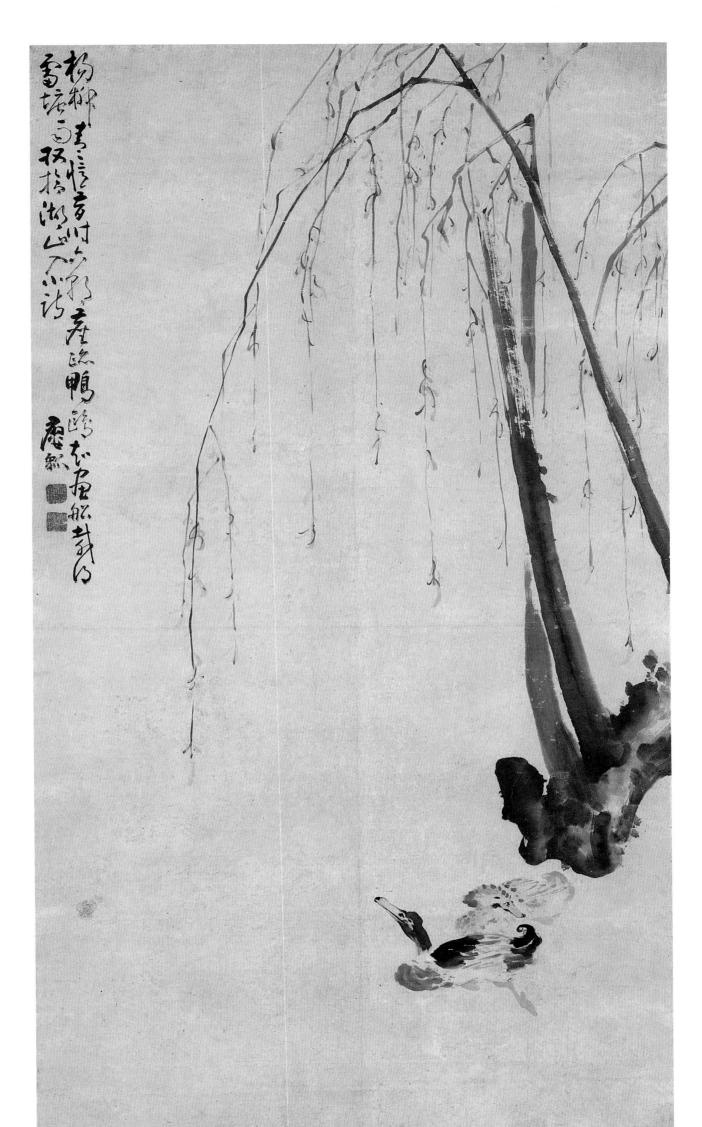

柳塘双鸭图

轴　纸本　设色　年代不详

170cm×92cm

镇江博物馆藏

款识：瘿瓢

钤印：黄慎（朱）、瘿瓢（白）

释文：杨柳青青忆昔时，六朝尘迹鸭鸥知。画船载得雷塘雨，收拾湖山入小诗。

荷鸭图

轴　纸本　水墨　年代不详

160cm×90cm

宁化县博物馆藏

款识：瘿瓢子写

钤印：黄慎（朱）、瘿瓢（白）

释文：隋苑迷楼起昔时，六朝陈迹鸭鸥知。画船载得雷塘雨，收拾湖山入小诗。

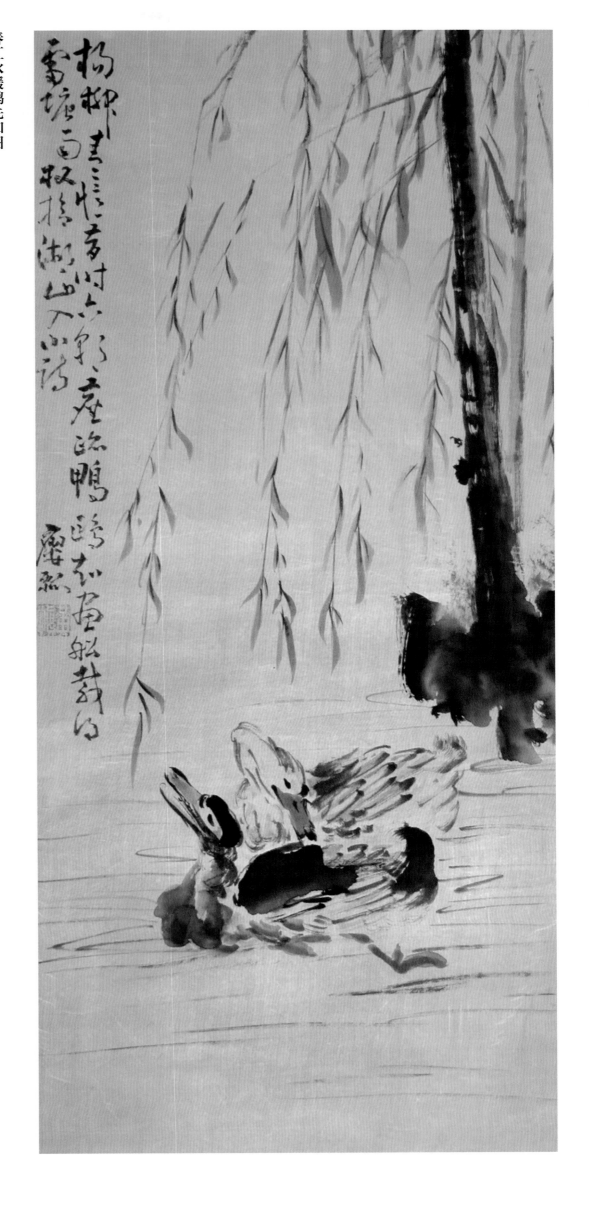

春江水暖鸭先知图

条屏　纸本　设色　年代不详

94cm × 42cm

日本回流

款识：瘿瓢

钤印：黄慎（白）

释文：杨柳青青忆昔时，六朝尘迹鸭鸥知。画船载得雷塘雨，收拾湖山入小诗。

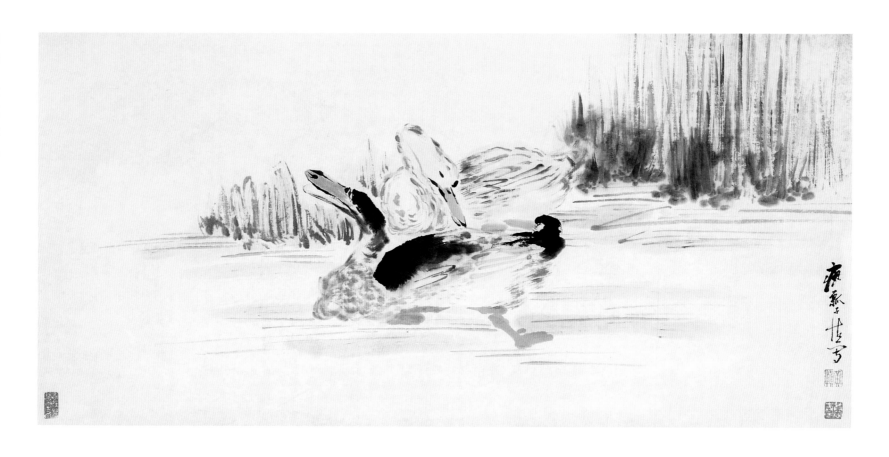

芦塘双鸭图

横幅　纸本　设色　年代不详

49cm×97cm

款识：瘿瓢子慎写

钤印：黄慎（朱）、恭寿（白）、家在翠华山之南（白
文压角章）

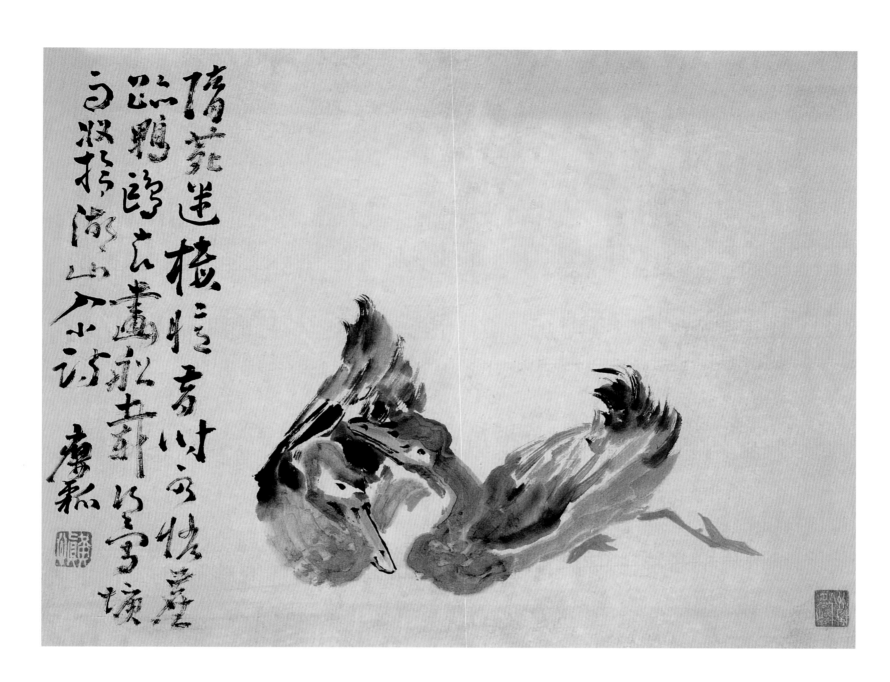

双鸭图

册 纸本 设色 年代不详

61cm×47cm

款识：瘿瓢

钤印：黄慎（白）

释文：隋苑迷楼忆昔时，可怜尘迹鸭鸥知。
画船载得雷塘雨，收拾湖山入小诗。

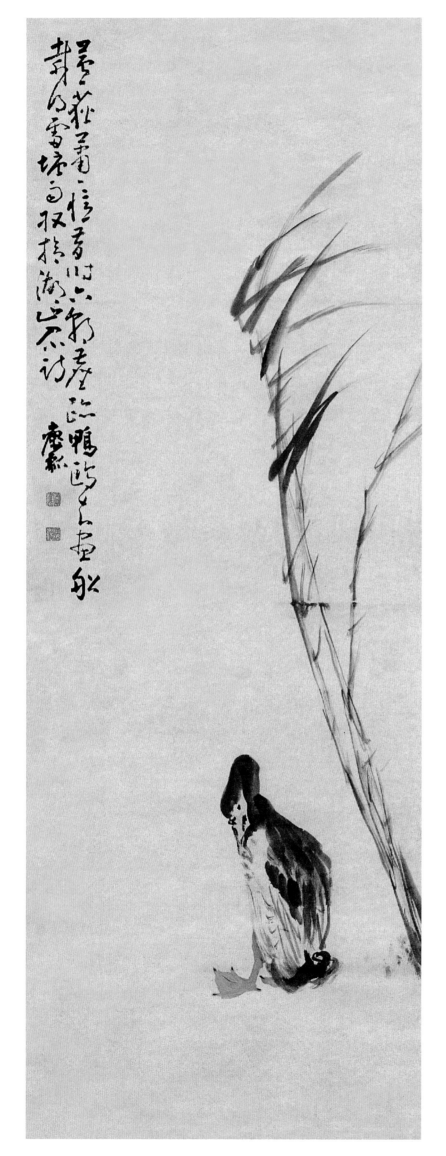

芦塘野鸭图

条屏　纸本　淡色　年代不详

123cm×42.5cm

款识：瘿瓢

钤印：黄慎（朱）瘿瓢（白）

释文：芦荻萧萧忆昔时，六朝尘迹鸭鸥知。画船载得雷塘雨，收拾湖山人小诗。

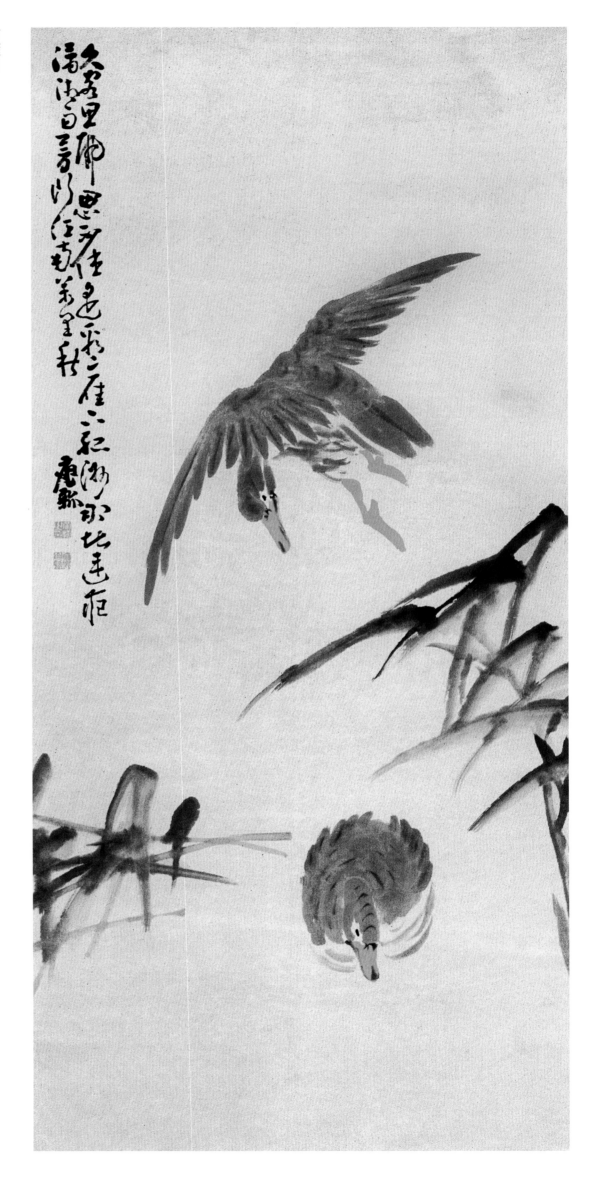

芦雁图

轴　纸本　水墨设色　年代不详

126cm×58cm

款识：瘿瓢

钤印：黄慎之印（白）、瘿瓢（朱）

释文：久客思归思不休，遥看一雁下孤洲。那堪连夜潇湘雨，梦断江南万里秋。

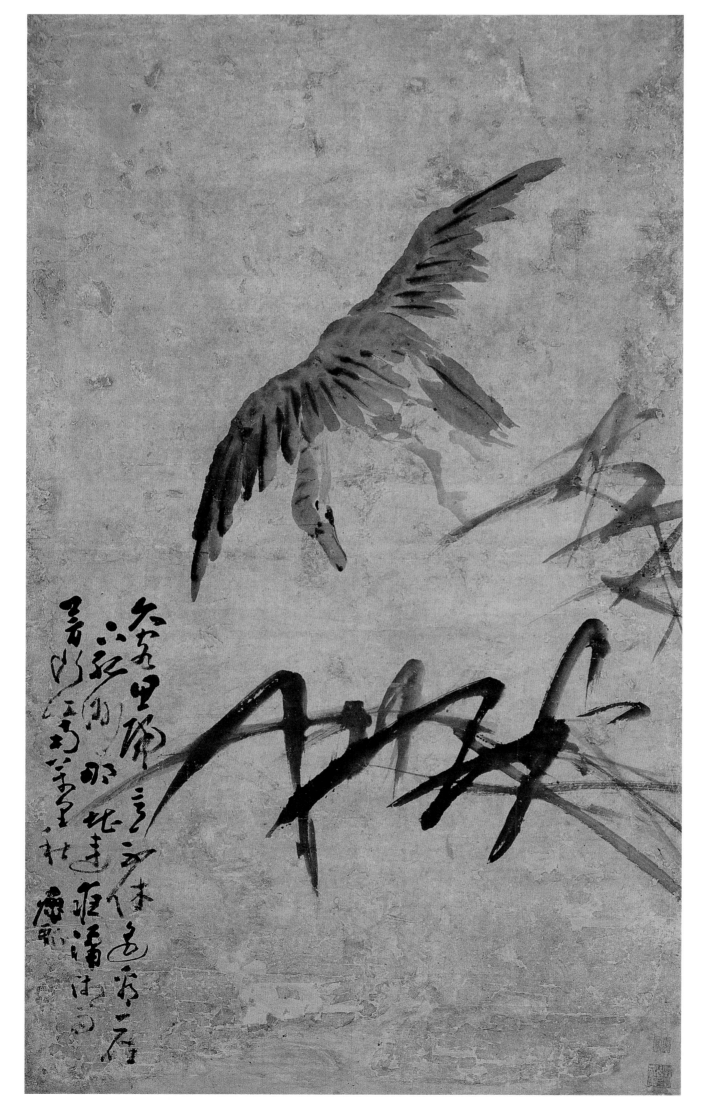

芦雁图

轴　纸本　设色　年代不详

105cm×61cm

广东省博物馆藏

款识：瘿瓢

钤印：瘿瓢

释文：久客思归意不休，遥看一雁下孤洲。那堪连夜潇湘雨，梦断江南万里秋。

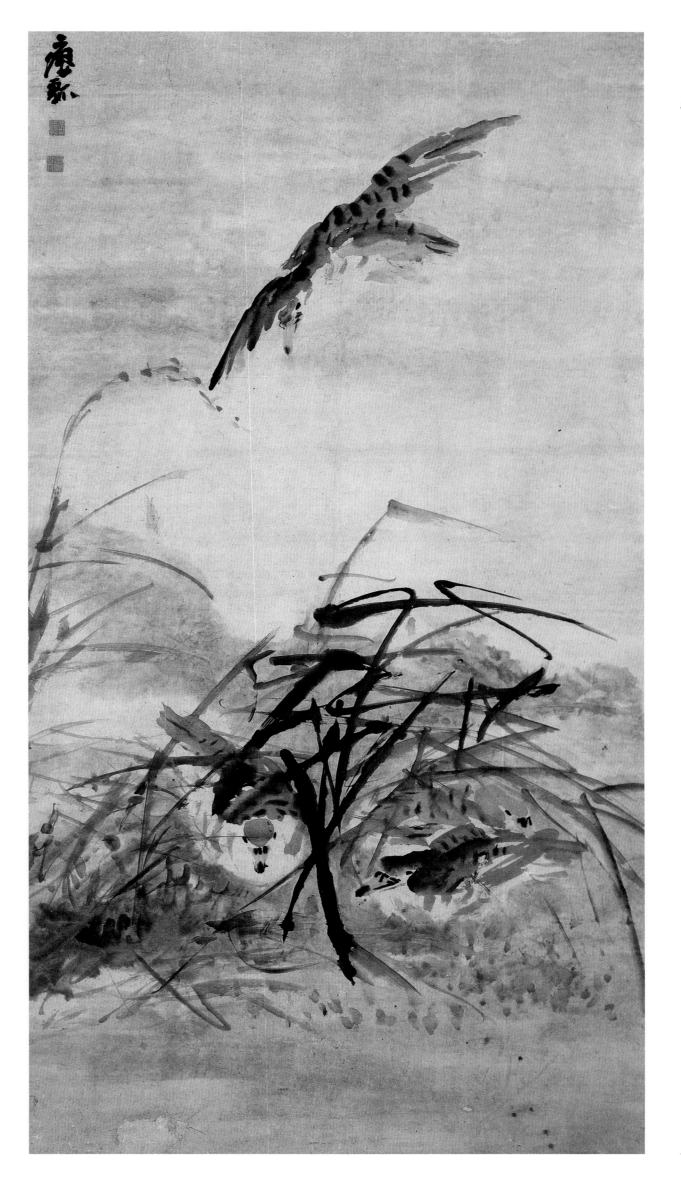

芦雁图

大轴　纸本　设色　年代不详

197cm×104cm

扬州博物馆藏

款识：瘿瓢

钤印：黄慎（白）、瘿瓢山人（白）

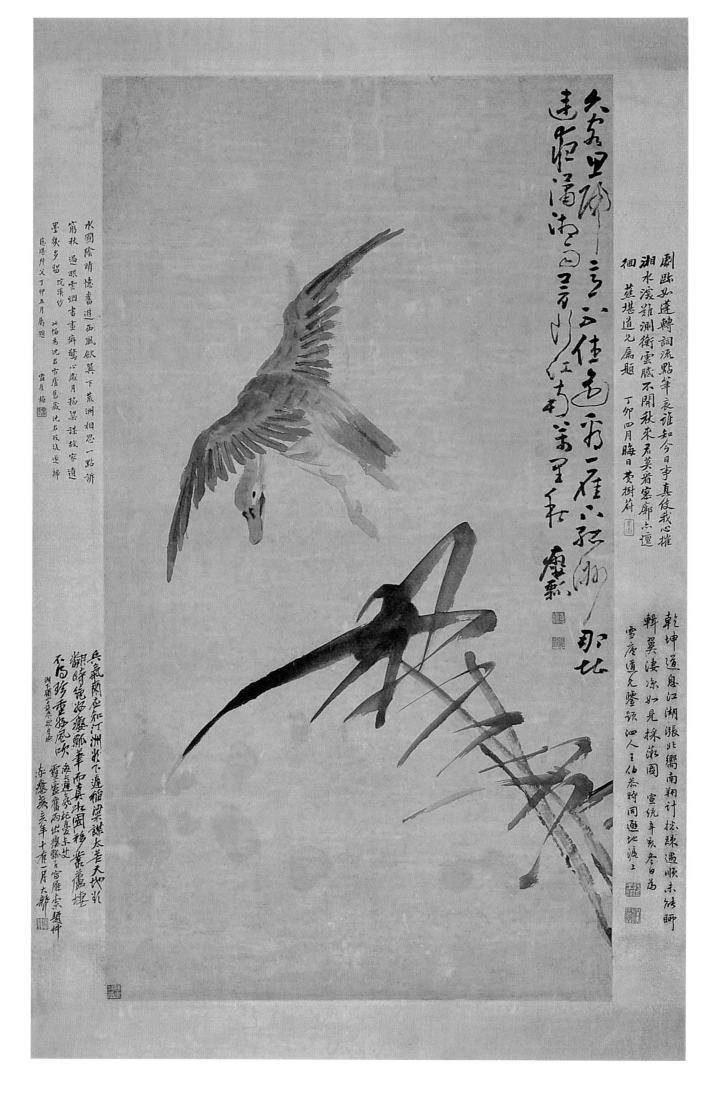

芦雁图

轴　纸本　设色　年代不详

112cm×59.5cm

款识：瘿瓢

钤印：黄慎（白）、恭寿（白）

释文：久客思归意不休，遥看一雁下孤洲。那堪连夜潇湘雨，梦断江南万里秋。

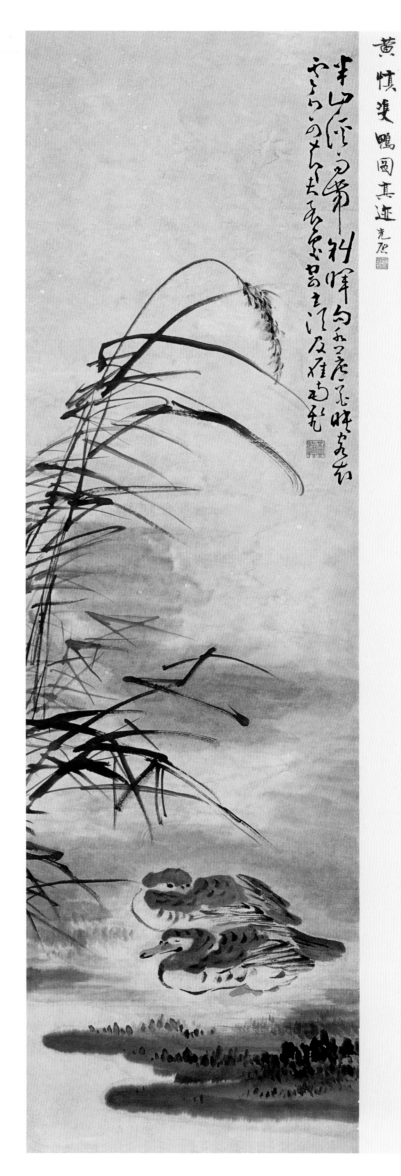

芦荡双雁图

条屏　纸本　设色　年代不详

136cm×40cm

钤印：黄慎（朱）

释文：半山溪雨带斜晖，向水芦花映客衣。云外可知君到处，寄书须及雁南飞。

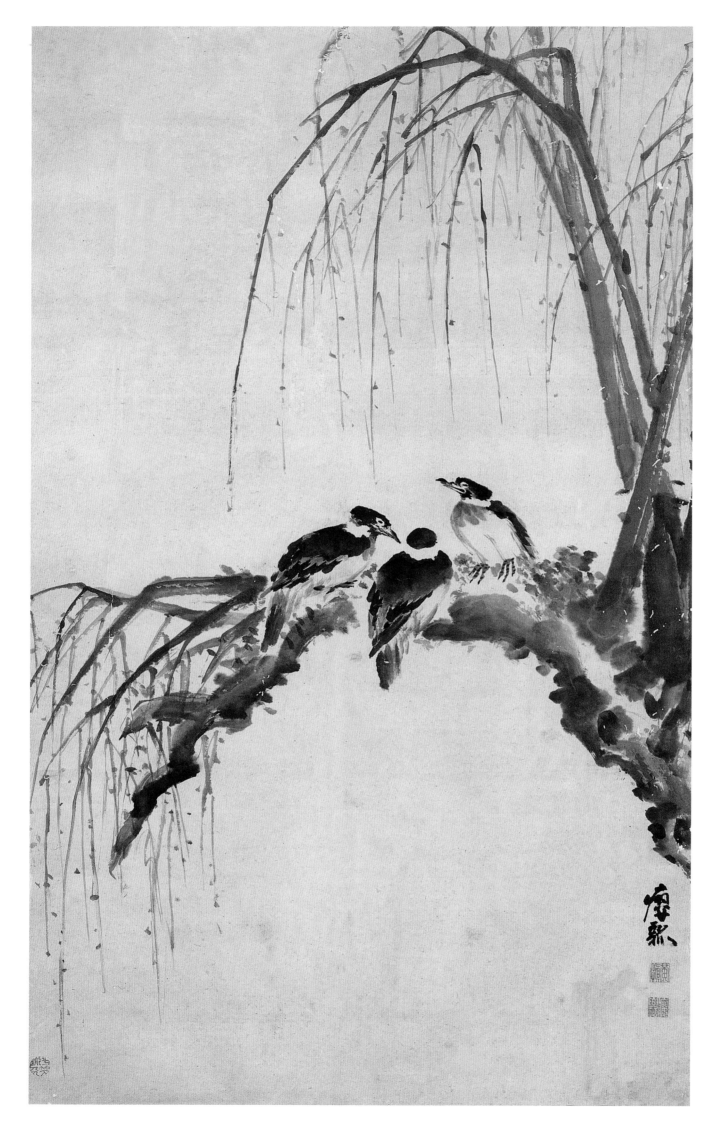

柳鸦图

轴　纸本　墨笔　年代不详

176cm×104.5cm

中央工艺美术学院藏

款识：瘿瓢

钤印：黄慎（朱）、恭寿（白）

柳鸦图

轴 纸本 水墨 年代不详

137cm×69cm

款识：瘿瓢

钤印：黄慎（朱）

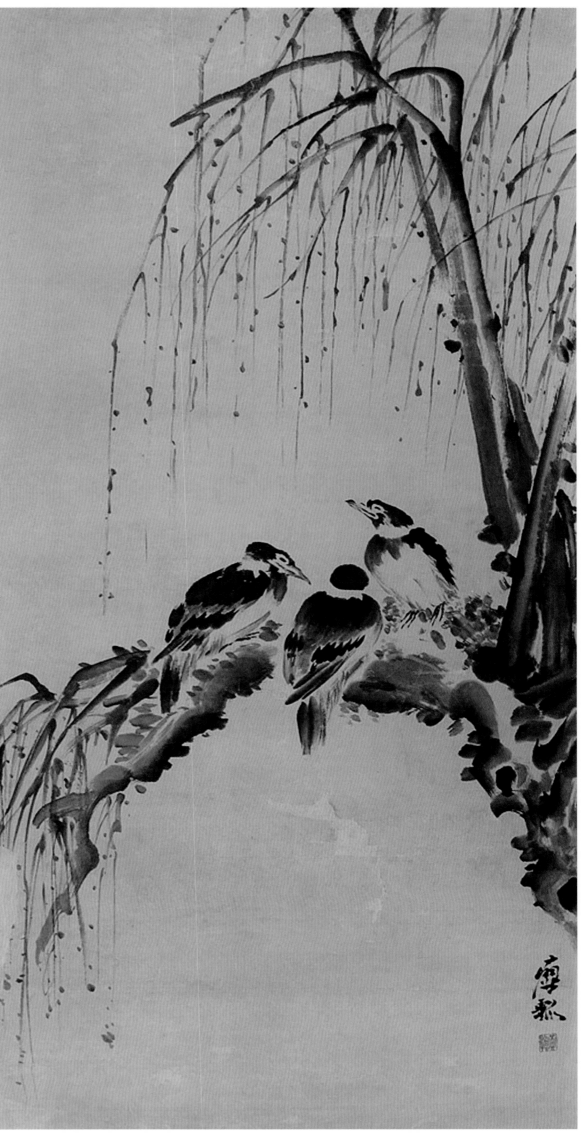

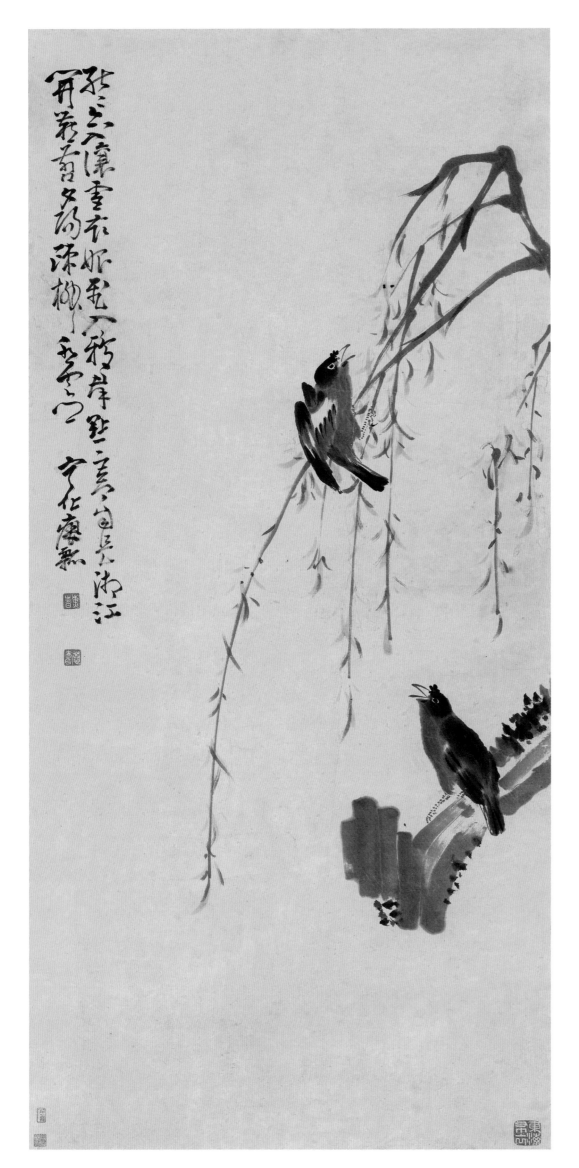

翠柳鹨鹆图

轴　纸本　水墨　年代不详

134cm×61cm

款识：宁化瘿瓢

钤印：黄慎（白）、恭寿（白）、东海布衣（白文压角章）

释文：能言不让雪衣娘，飞入鸦群点点苍。自是湘江开燕剪，夕阳疏柳水云乡。

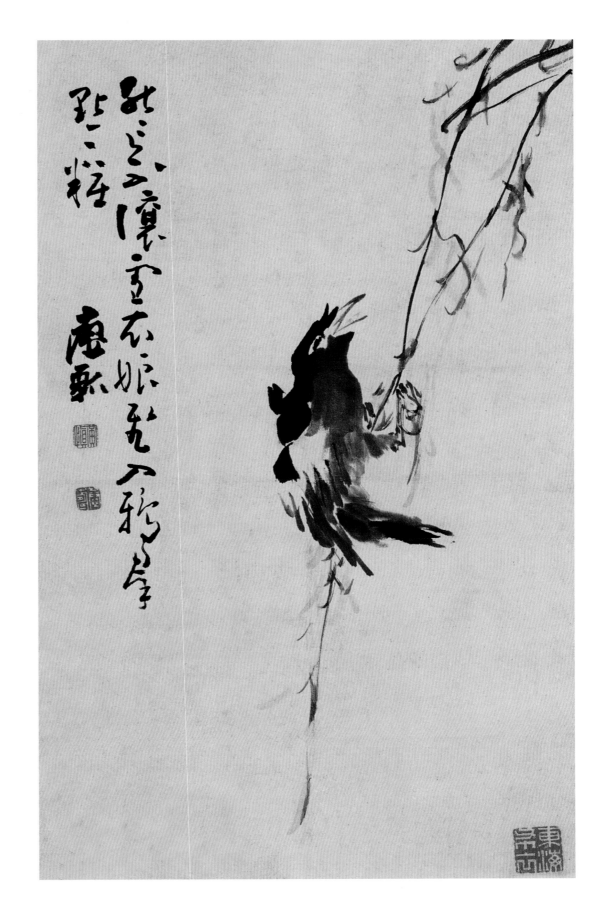

柳枝鹮鸰图

轴　纸本　水墨　年代不详

58cm×36cm

款识：瘿瓢

钤印：黄慎（朱）、恭寿（白）、东海布衣（白文压角章）

释文：能言不让雪衣娘，飞入鸦群点点妆。

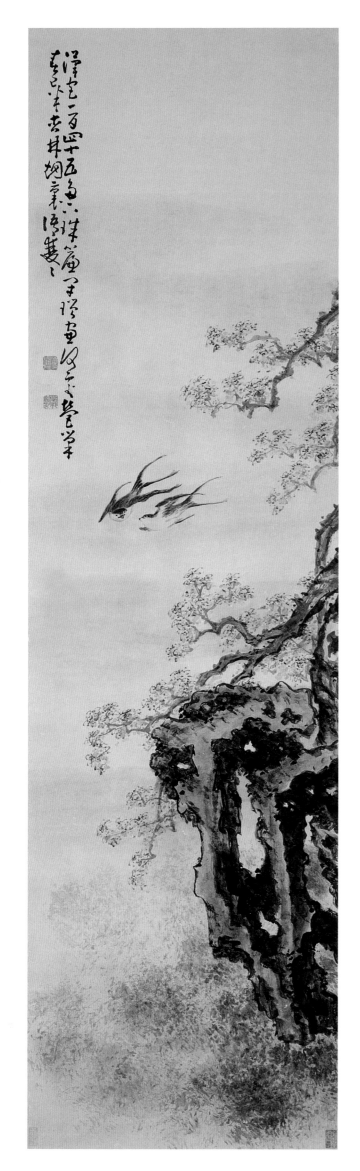

杏林燕语图

轴　纸本　淡色　年代不详

197cm×54cm

北京翰海公司二〇〇一年春拍会影印

钤印：黄慎（白）、瘿瓢（朱）

释文：汉宫一百四十五，多下珠帘闭琐窗。何处营巢春已半，杏林烟里语双双。

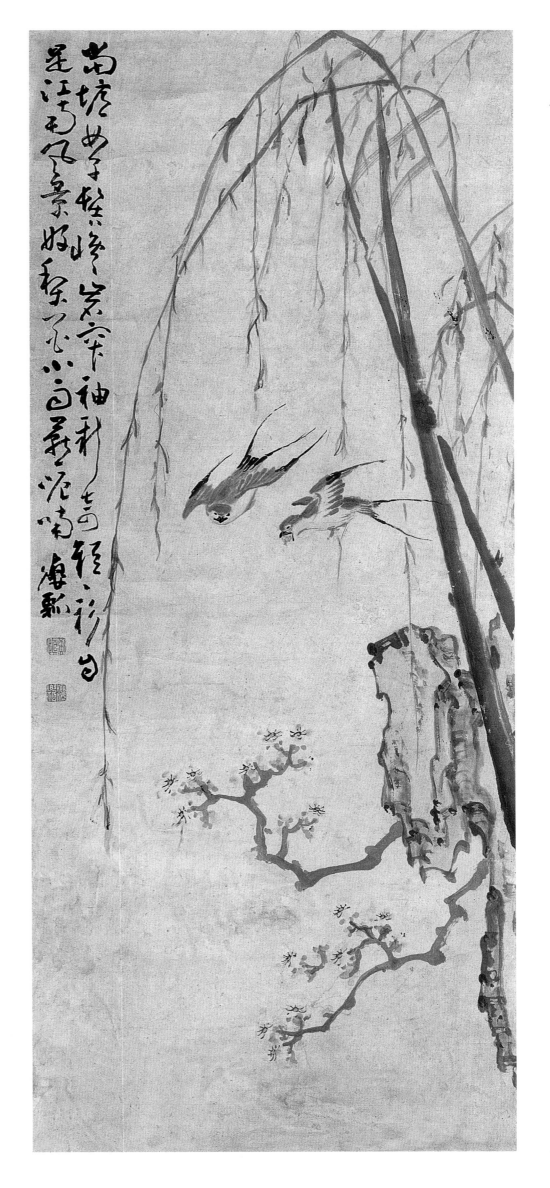

梨柳飞燕图

轴 纸本 设色 年代不详

武汉市文物商店藏

款识：瘿瓢

钤印：黄慎（朱）、瘿瓢（白）

释文：当垆女子髻巍岩，窄袖新奇短短衫。自是江南风景好，梨花小雨燕呢喃。

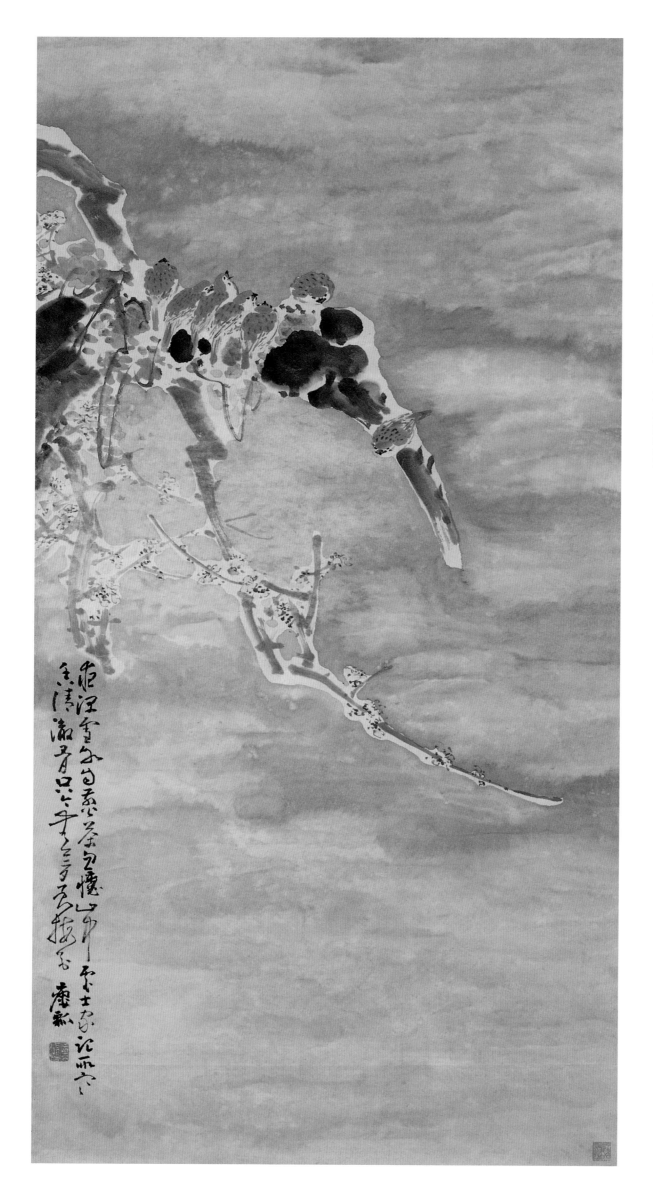

雪梅寒雀图

轴 纸本 设色 年代不详

144cm×73cm

北京翰海公司二〇〇一年春拍会影印

款识：瘿瓢

钤印：黄慎（白）

释文：夜深雪水自煎茶，忽忆山中处士家。记取寒香清澈骨，只今无梦到梅花。

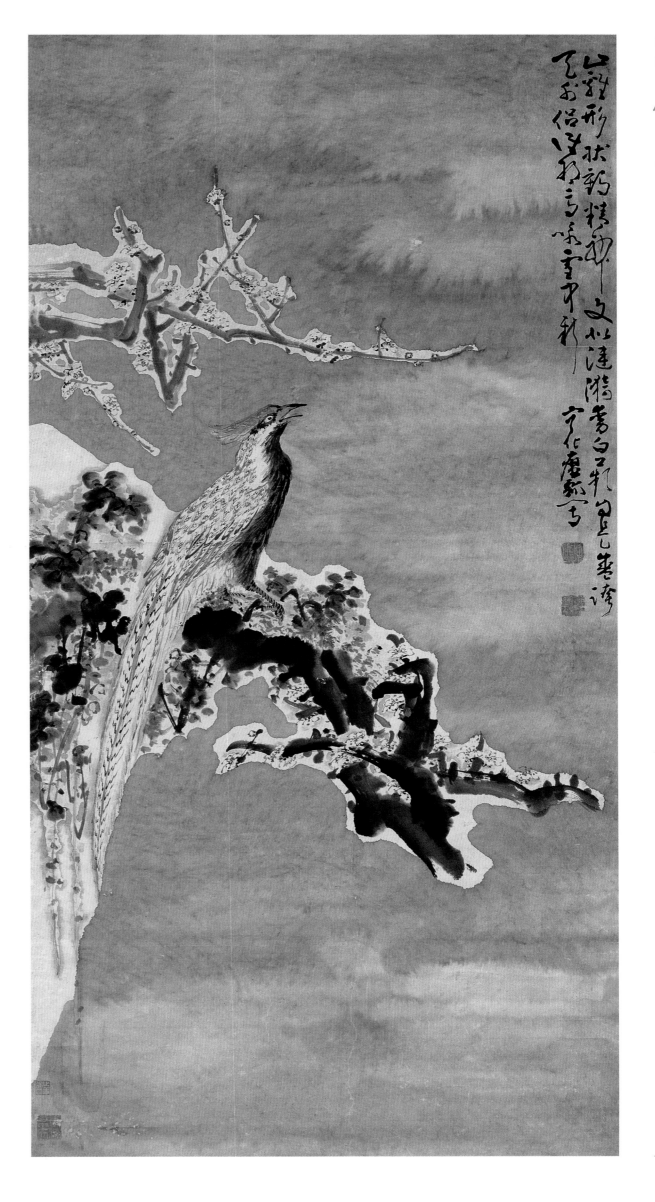

雪梅山雉图

轴　纸本　设色　年代不详

148.5cm×77cm

上海朵云轩一九九七年秋拍会影印

款识：宁化瘿瓢写

钤印：黄慎（白）、瘿瓢（白）、东海布衣（白文压角章）

释文：山鸡形状鹤精神，文似涟漪动白苹。自是盛夸天外侣，谁将高咏雪中新。

德禽耀武图

轴　绢本　设色　年代不详

124.6cm×59.8cm

中国历史博物馆藏

款识：瘿瓢

钤印：黄慎（朱）、恭寿（白）

释文：大鸡昂然来，小鸡竦而待。峥嵘颠盛气，洗刷凝鲜彩。高行若矜豪，侧睨如伺殆。天时得清寒，地利挟爽垲。砺毛各噤瘁，怒瘿争碨磊。俄膺忽尔低，植立瞥而改。胸膊战声喧，缤翻落羽礧。对起何急惊，随旋诚巧绐。毒手饱李阳，神槌困朱亥。恻心我以仁，碎首尔何罪！独胜事有然，旁惊汗流浼。知雄欣动颜，怯负愁看贿。争观云填道，助叫波翻海。事爪深难解，瞋睛时未怠。一喷一醒然，再接再砺乃。头垂醉丹砂，翼㧖拖锦彩。连轩尚贾余，清厉比归凯。选俊感收毛，受恩惭始隗。英心甘斗死，言肉耻庖宰。君看《斗鸡篇》，短韵有可采。

（系中唐诗人韩愈与孟郊《斗鸡联句》，载《韩昌黎集》第八卷）

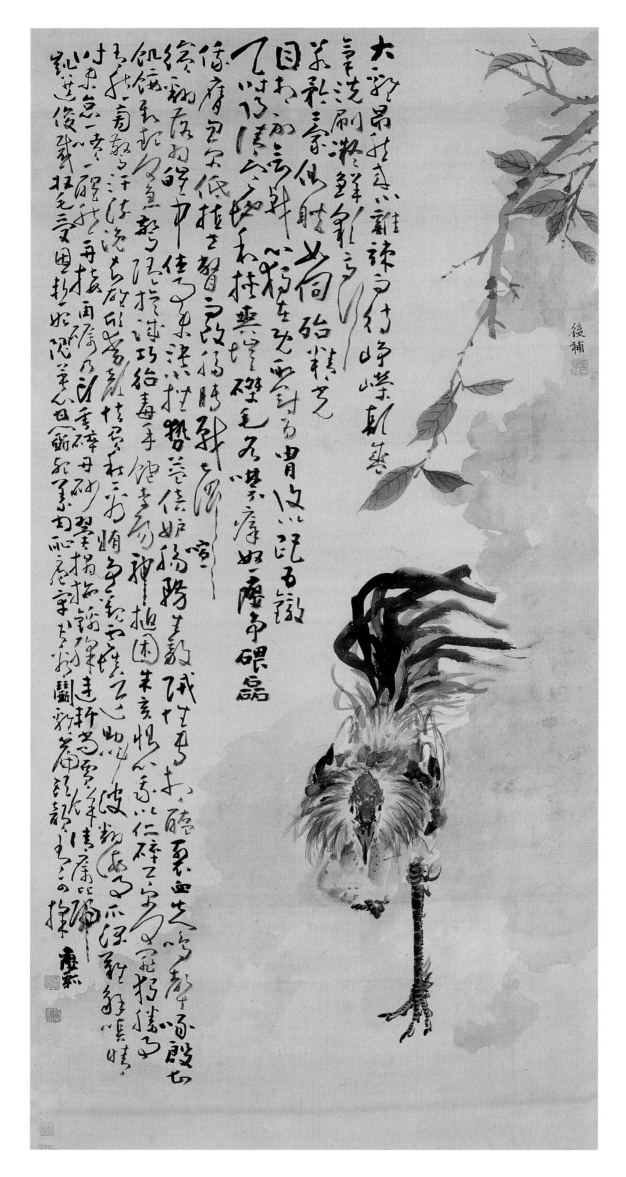

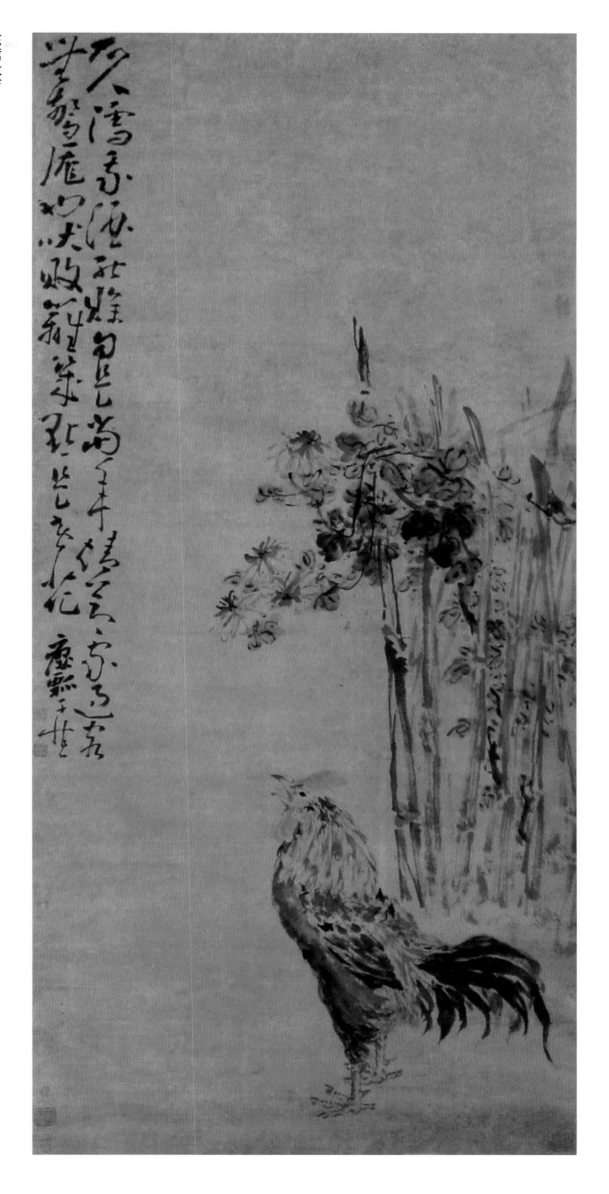

东篱大吉

条屏　纸本　设色　年代不详

141.5cm×66cm

山西大学李德仁藏

款识：瘦瓢子慎

钤印：黄慎（朱）、恭寿（白）

释文：故人濡我酒能赊，自是当年靖节家。过客无惊庞也吠，
败篱几点是黄花。

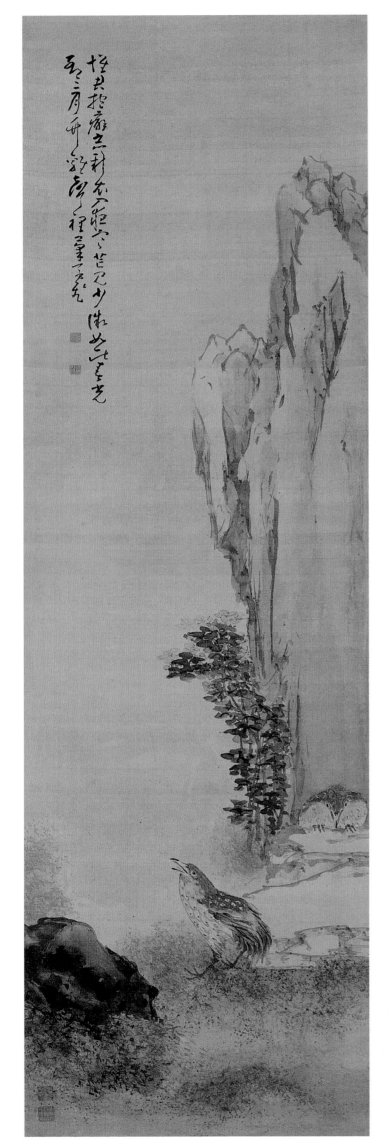

竹鸡菜花图

轴　绢本设色　年代不详

174.5cm×50.5cm

广东省博物馆藏

钤印：黄慎（朱）、瘿瓢（白）

释文：怀君抱癖恶新衣，入夜寒芒见少微。如此春光到三月，竹鸡声里菜花飞。

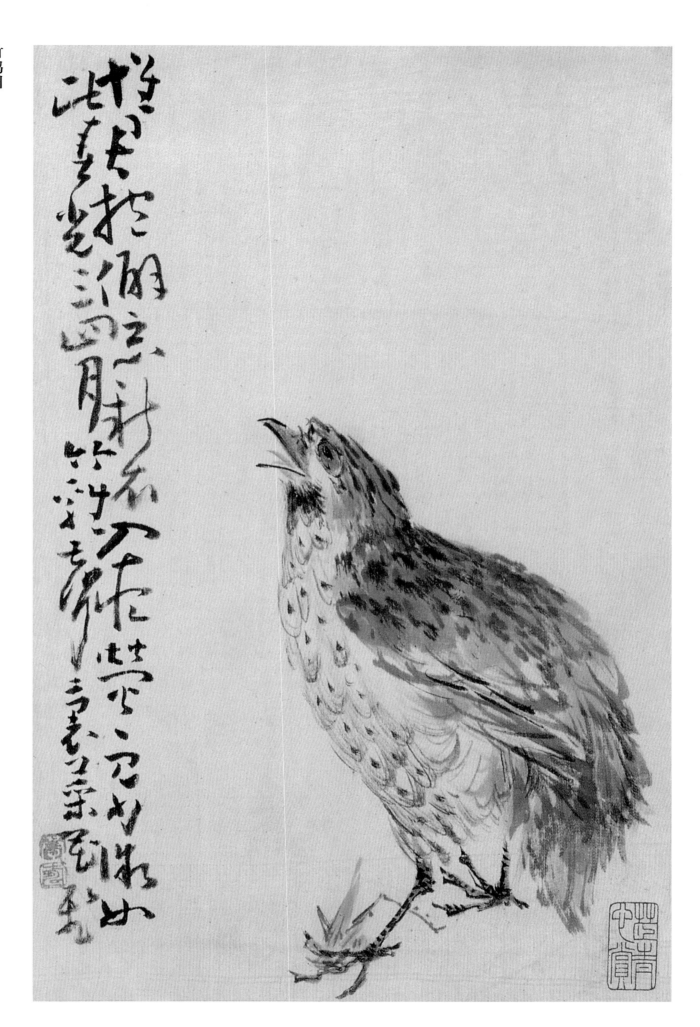

竹鸡图

册 绫本 淡色 年代不详

24cm×17.5cm

钤印：恭（白）、寿（朱）联珠印

释文：怀君抱癖恶新衣，入夜荧荧见少微。如此春光三四月，竹鸡声里菜花飞。

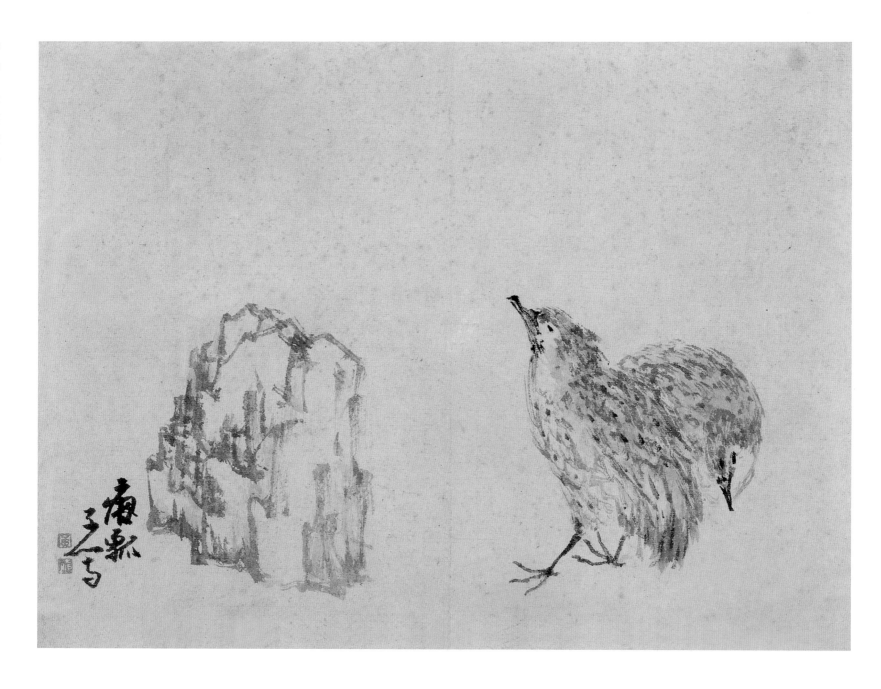

竹鸡图

册页 纸本 淡色 年代不详

23cm×30cm

北京文物公司旧藏

款识：瘿瓢子写

钤印：黄（朱）、慎（白）联珠印

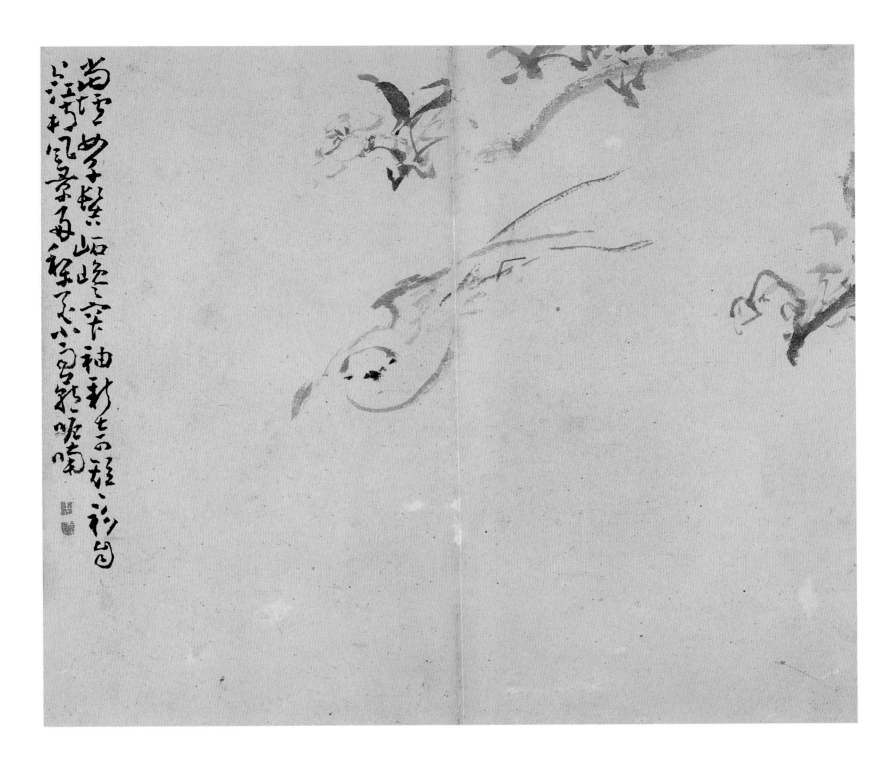

梨花春燕图

册页　纸本　墨笔　年代不详

23.5cm×28cm

中国历史博物馆藏

钤印：黄（白）慎（白）联珠印

释文：当垆女子鬓岩巉，窄袖新奇短短衫。

自是江南风景好，梨花小雨燕呢喃。

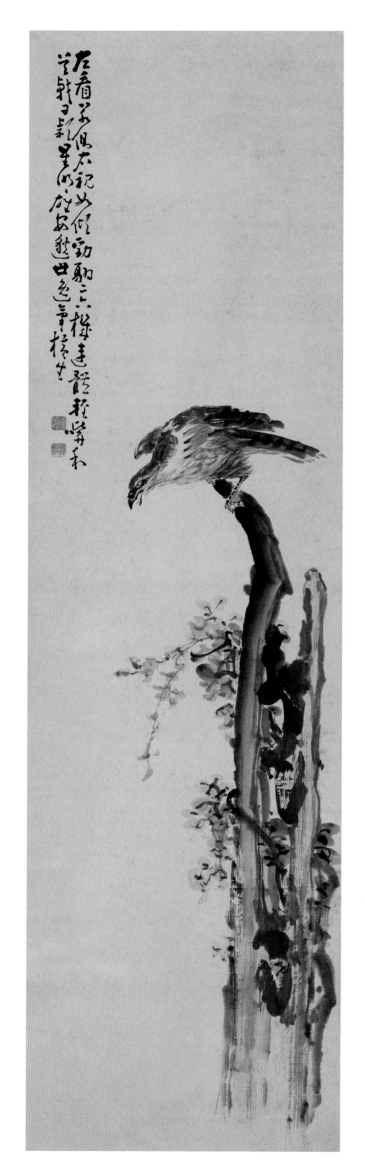

古槎立鹰图

条屏　纸本　淡色　年代不详

196.5cm×53.8cm

钤印：黄慎（白）、瘿瓢（朱）

释文：左看若侧，右视如倾。劲翮上下，机速体轻。嘴利吴戟，目颖星明。雄姿遨世，逸气横生。

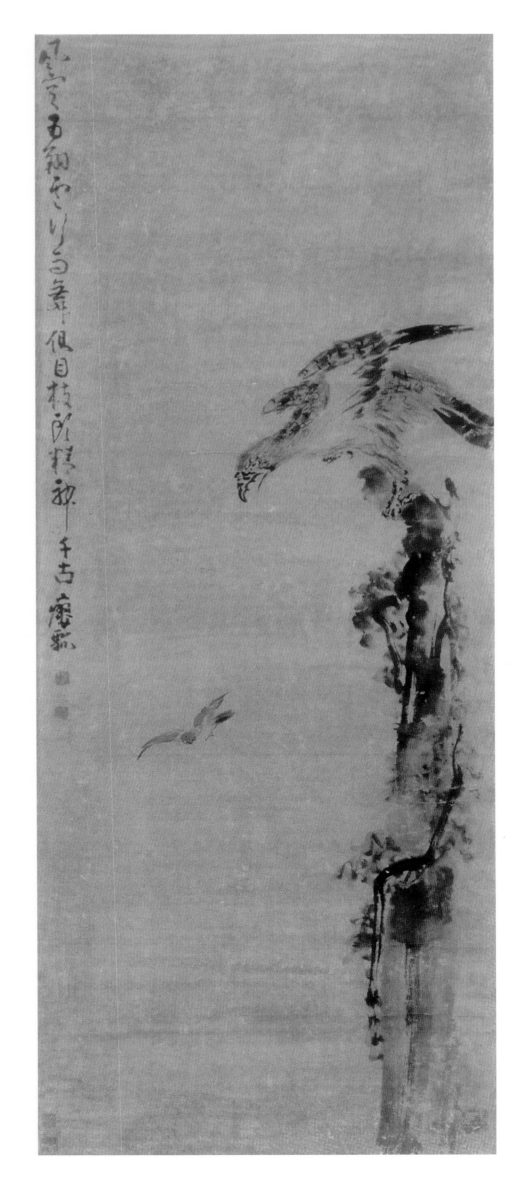

攫雀图

轴　纸本　设色　年代不详

149cm×59cm

款识：瘿瓢

钤印：黄慎（白）、瘿瓢（白）

释文：风定为翔，云行而舞。侧目枝头，精神千古。

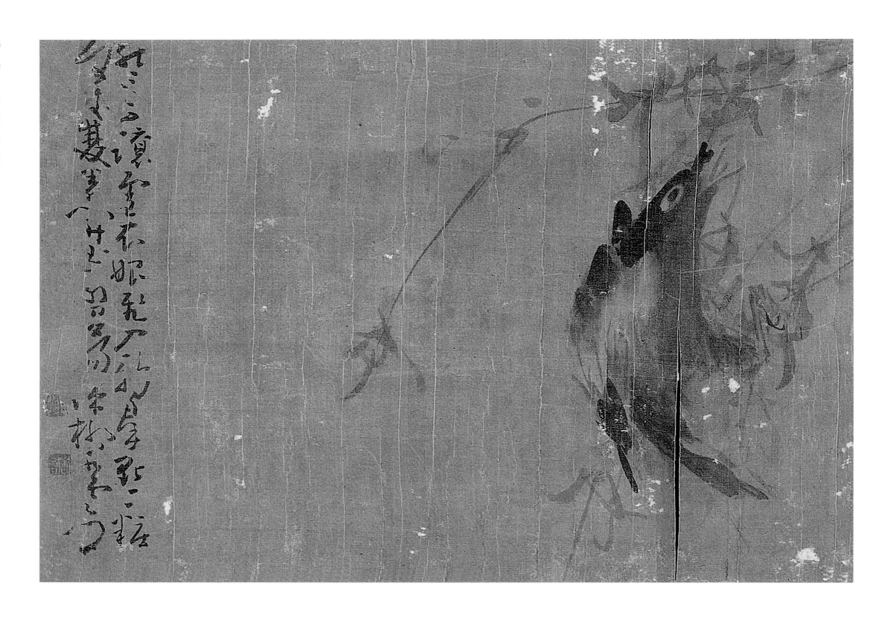

柳枝�鸰图

横幅　纸本　水墨　年代不详

28cm×40cm

钤印：黄慎（白）、恭寿（白）

释文：能言不让雪衣娘，飞入鸦群点点妆。

何处双□开玉剪，夕阳疏柳水云乡。

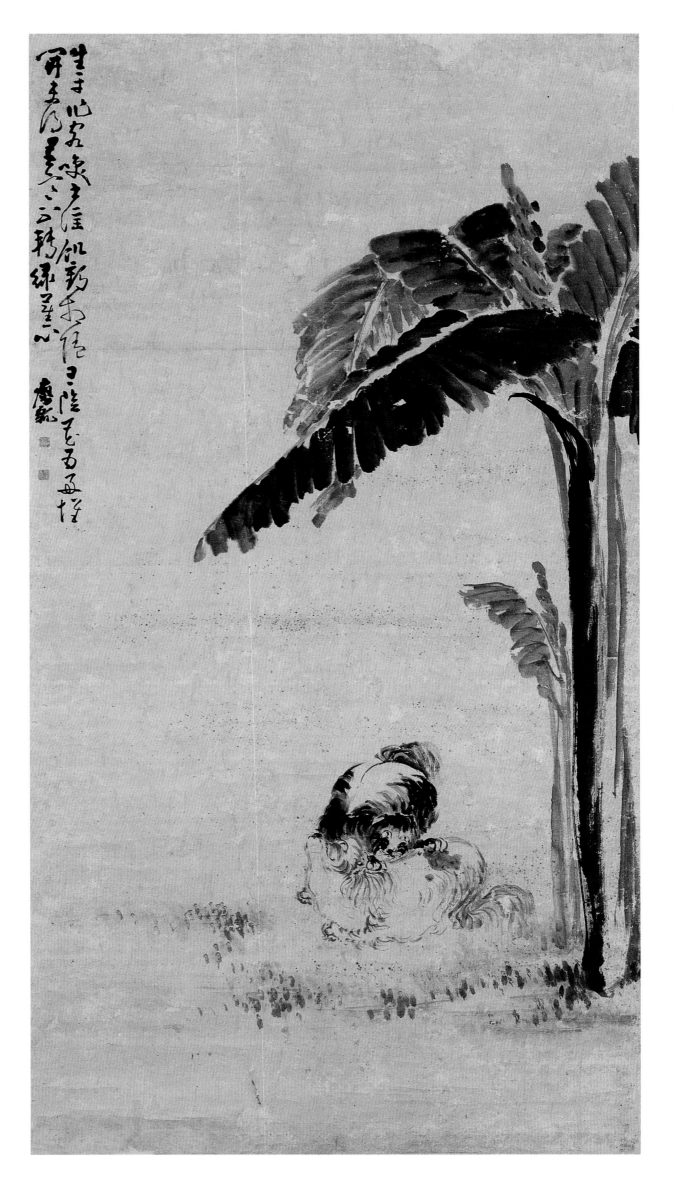

蕉阴戏犬图

轴　纸本　墨笔　年代不详

177cm×93.5cm

广州美术馆藏

款识：瘿瓢

钤印：黄慎（白）、瘿瓢（白）

释文：生平作客笑书淫，饥鹤相随日日阴。花为好怀开未得，春寒不转绿蕉心。

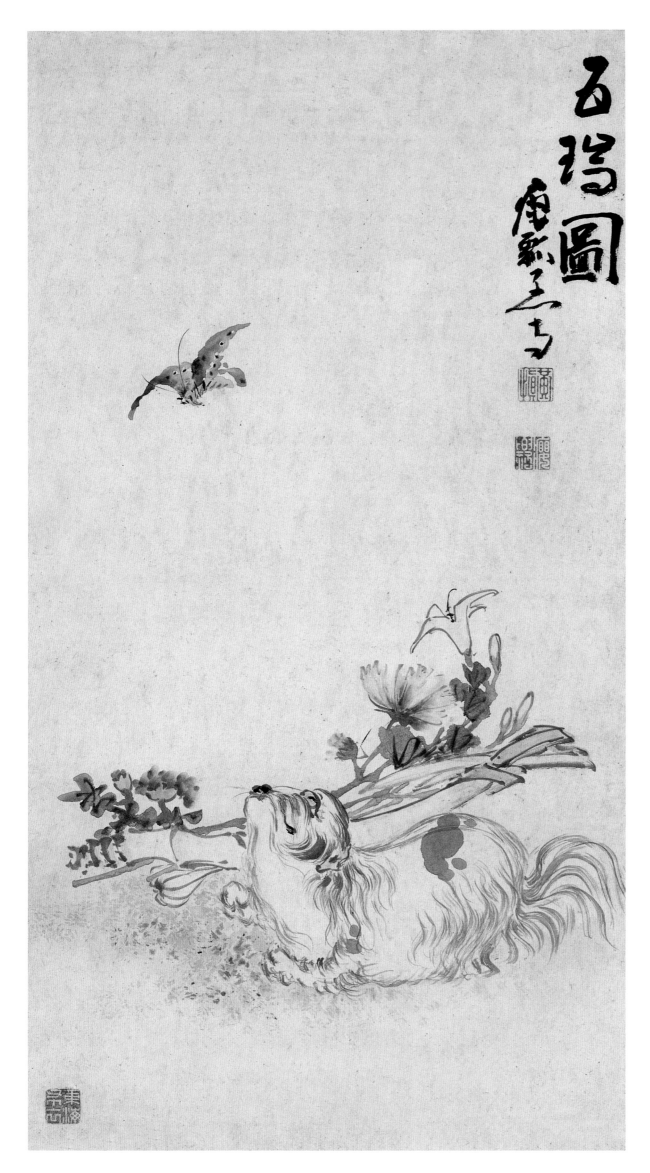

五瑞图

轴　纸本　设色　年代不详

103cm×53cm

题识：五瑞图

款识：瘿瓢子写

钤印：黄慎（朱）、瘿瓢（白）、东海布衣（白文压角章）

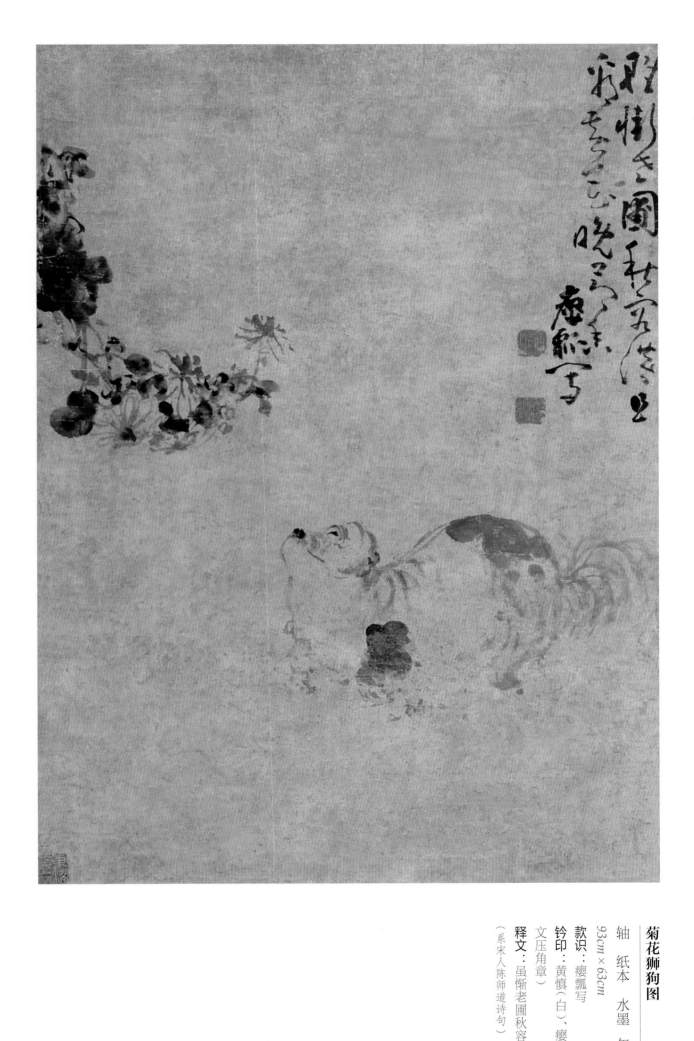

菊花狮狗图

轴　纸本　水墨　年代不详

93cm×63cm

款识：瘿瓢写

钤印：黄慎（白）、瘿瓢（白）、东海布衣（白
文压角章）

释文：虽惭老圃秋容淡，且看黄花晚节香。
（系宋人陈师道诗句）

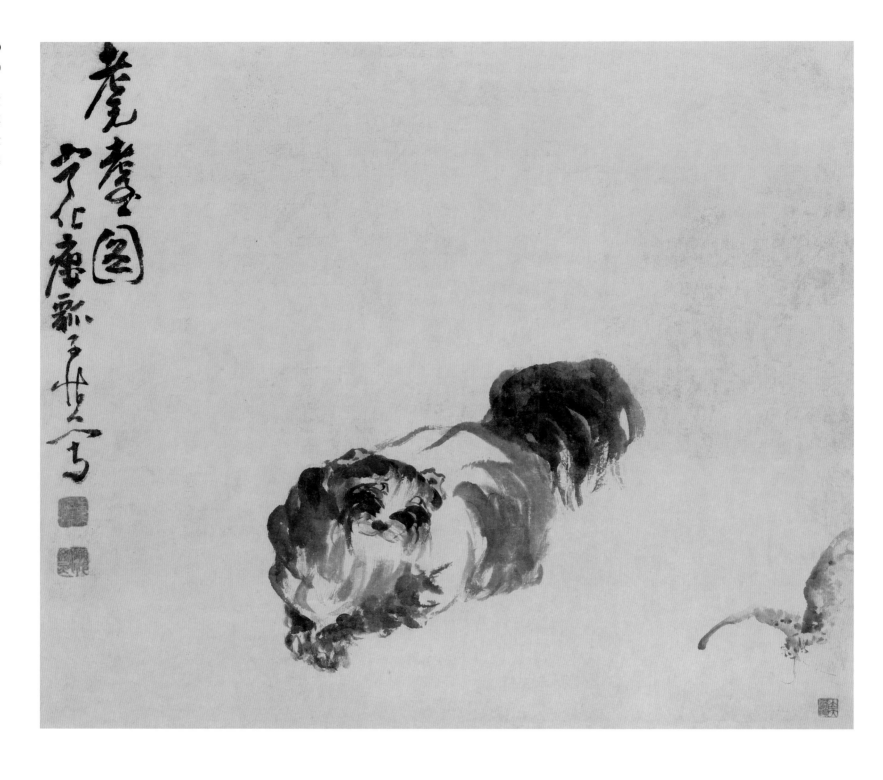

耄耋图

横幅　纸本　水墨　年代不详

58cm×66cm

题识：耄耋图

款识：宁化瘿瓢子慎写

钤印：黄慎（白）、瘿瓢（朱）

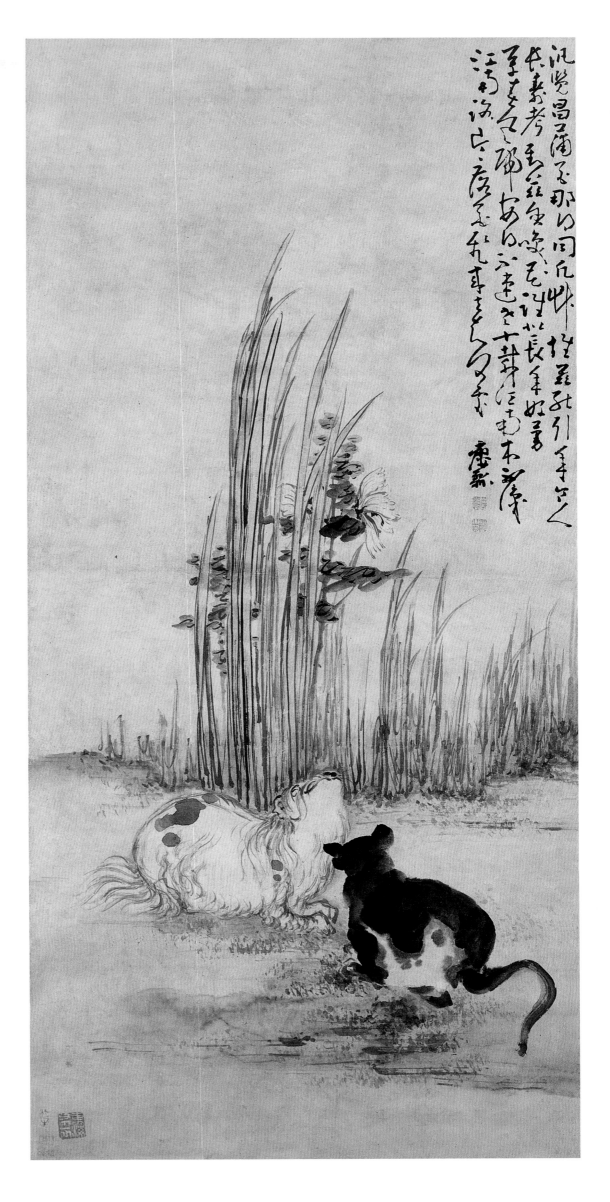

双猫图

轴 纸本 设色 年代不详

136.8cm×64cm

广东省博物馆藏

款识：瘿瓢

钤印：黄慎（朱）、瘿瓢（白）

释文：泛览菖蒲花，那得同凡草？惟兹能引年，令人长寿考。对兹含笑花，谁似长年好？蔓草春风归，安得不速老？十载江南村，不识江南路。片片落花飞，来去知何处？

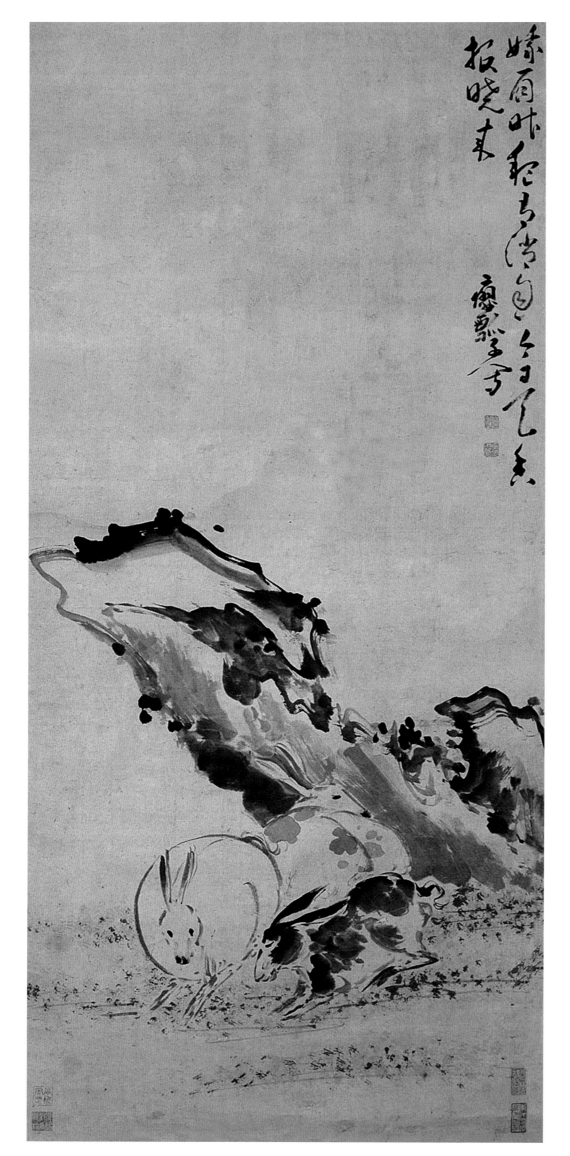

花石双兔图

条屏　纸本　淡色　年代不详

127cm×55cm

款识：瘿瓢子写

钤印：黄慎（白）、瘿瓢（白）

释文：娥眉昨夜有消息，今日天香报晓来。

三羊开泰图

轴　纸本　水墨　年代不详

104.8cm×65.2cm

款识：癭瓢

钤印：黄昚（白）、恭寿（朱）

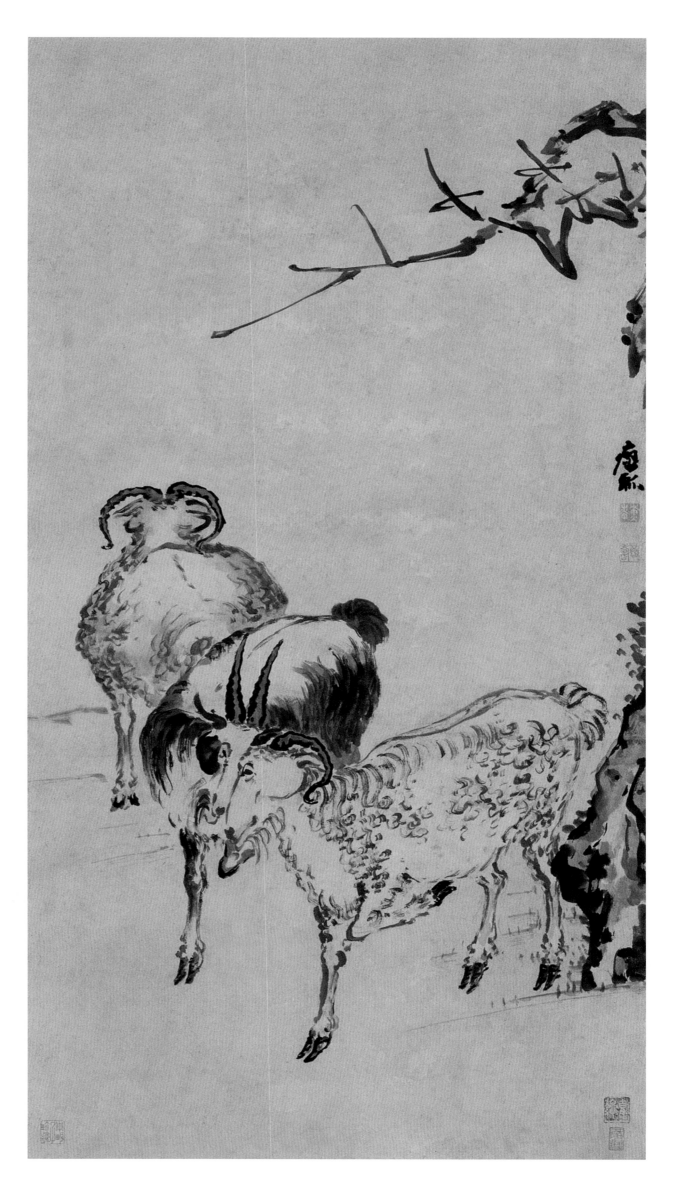

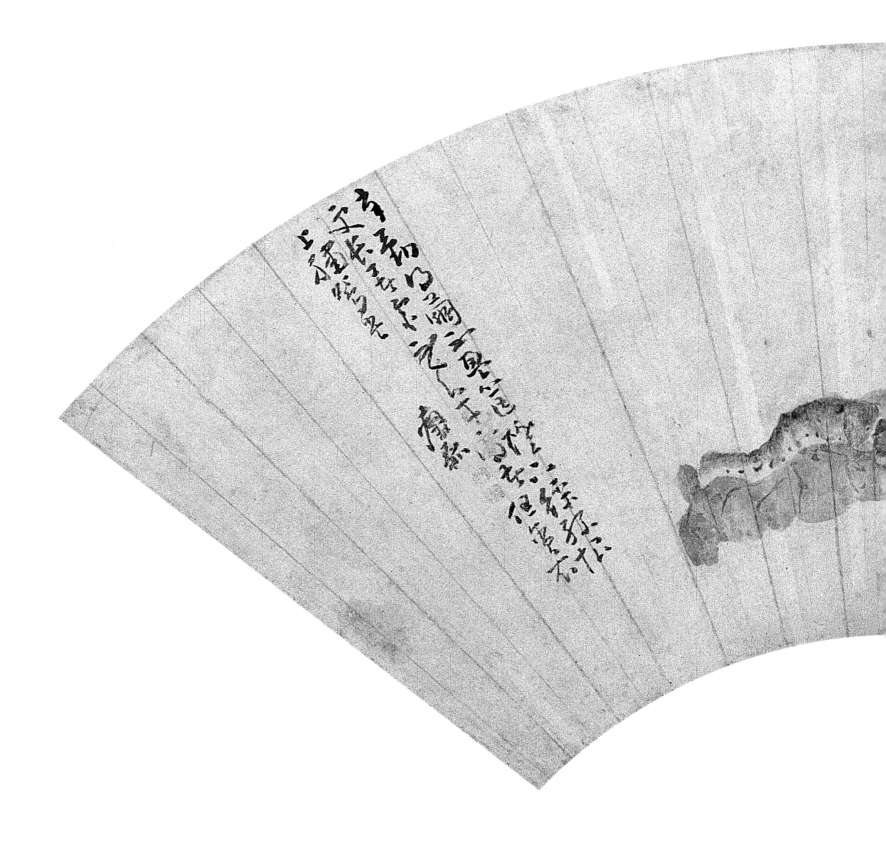

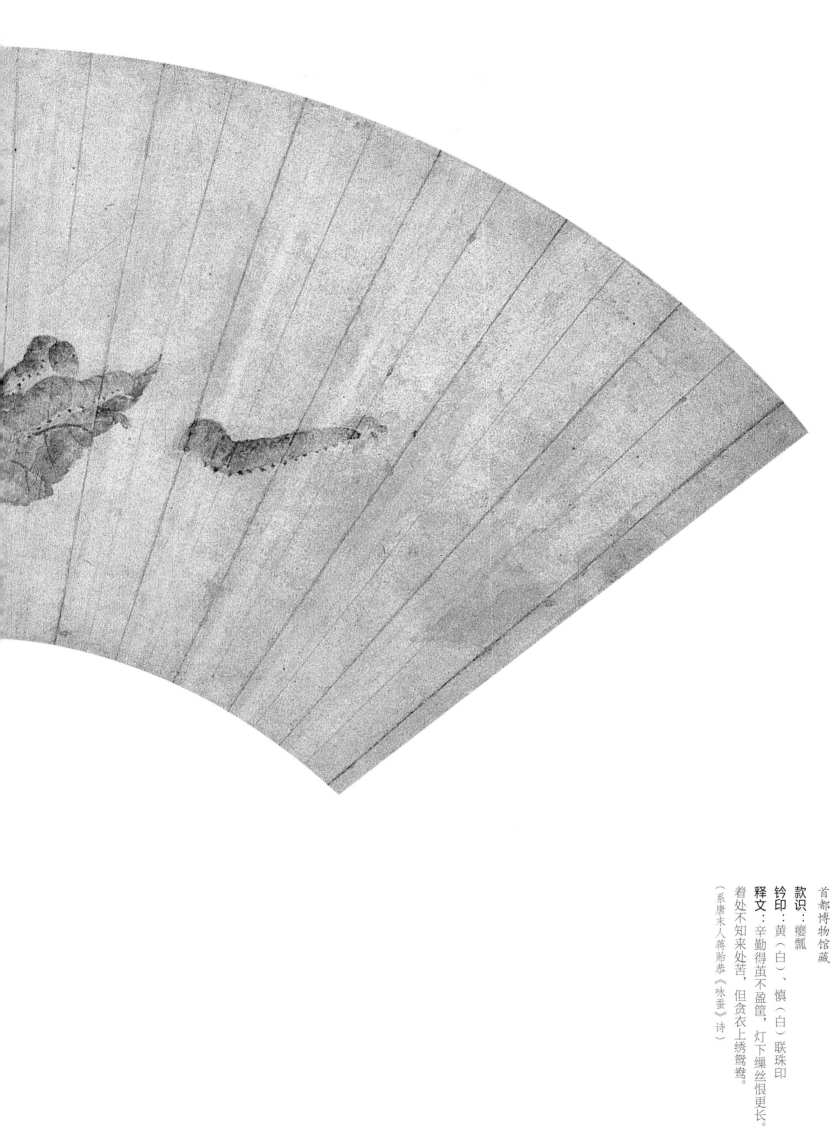

春蚕图

折扇面　纸本　淡色　年代不详

首都博物馆藏

款识：瘿瓢

钤印：黄（白）、慎（白）联珠印

释文：辛勤得茧不盈筐，灯下缫丝恨更长。着处不知来处苦，但贪衣上绣鸳鸯。

（系唐末人蒋贻恭《咏蚕》诗）

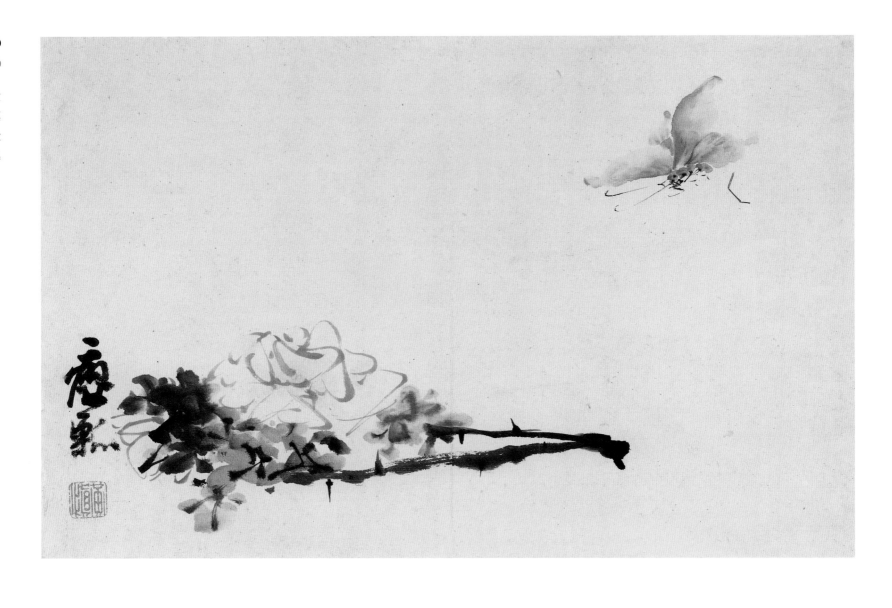

月季蛱蝶图

册　纸本　设色　年代不详

22.6cm×34.5cm

扬州博物馆藏

款识：瘿瓢

钤印：黄慎（朱）

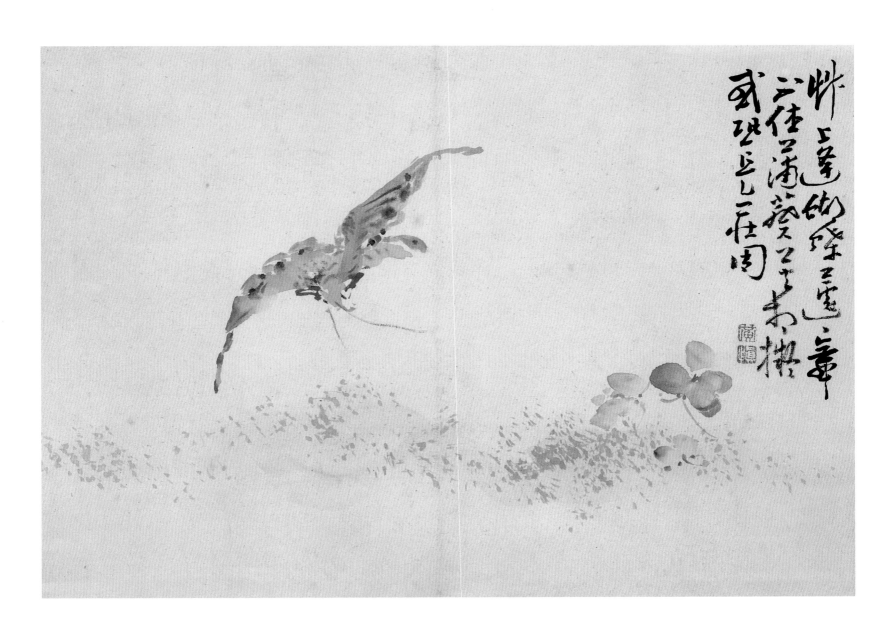

杂画册（十二开之二）——蛱蝶探花

册　纸本　设色　年代不详

23.7cm×34.7cm

上海博物馆藏

钤印：黄（朱）慎（白）联珠印

释文：草上逢蝴蝶，蘧蘧舞不休。蒲葵莫相拟，

或恐是庄周。

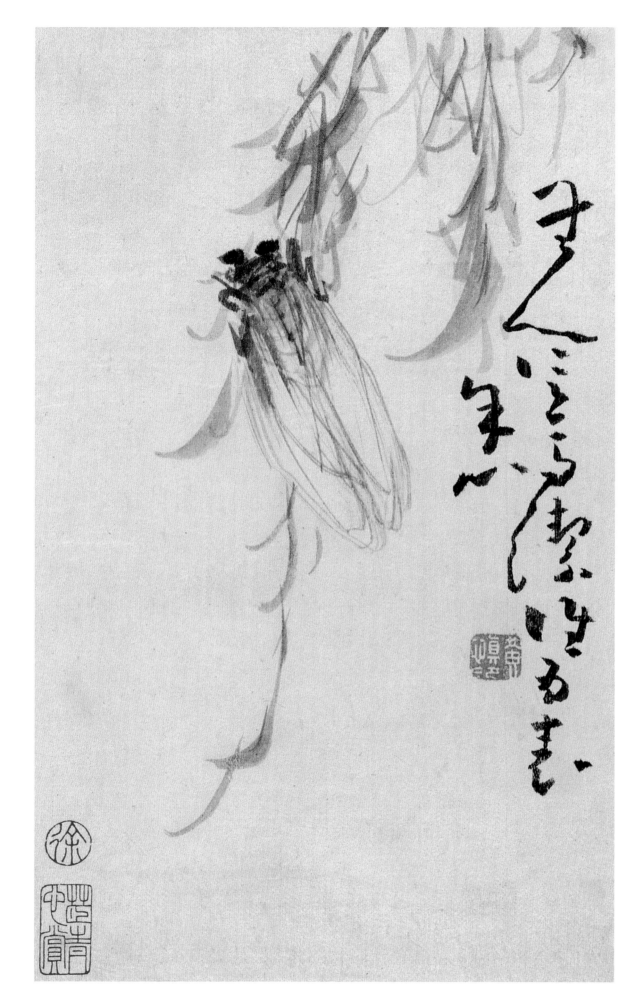

柳蝉图

册　纸本　设色　年代不详

24cm×17.5cm

题识：无人信高洁，谁为表余心？

钤印：黄慎印（白）

（系初唐诗人骆宾王《在狱咏蝉》中诗句）

细柳鸣蝉图

轴　纸本　设色　年代不详

93.4cm×43.8cm

中国历史博物馆藏

款识：瘿瓢子

钤印：黄慎（朱）、瘿瓢（白）

释文：溪石毵莲沼，堤杨盖水亭。坐深忘大暑，意适理残形。
雨脚悬江白，蝉声接树青。主人疏一箸，辛苦出园丁。

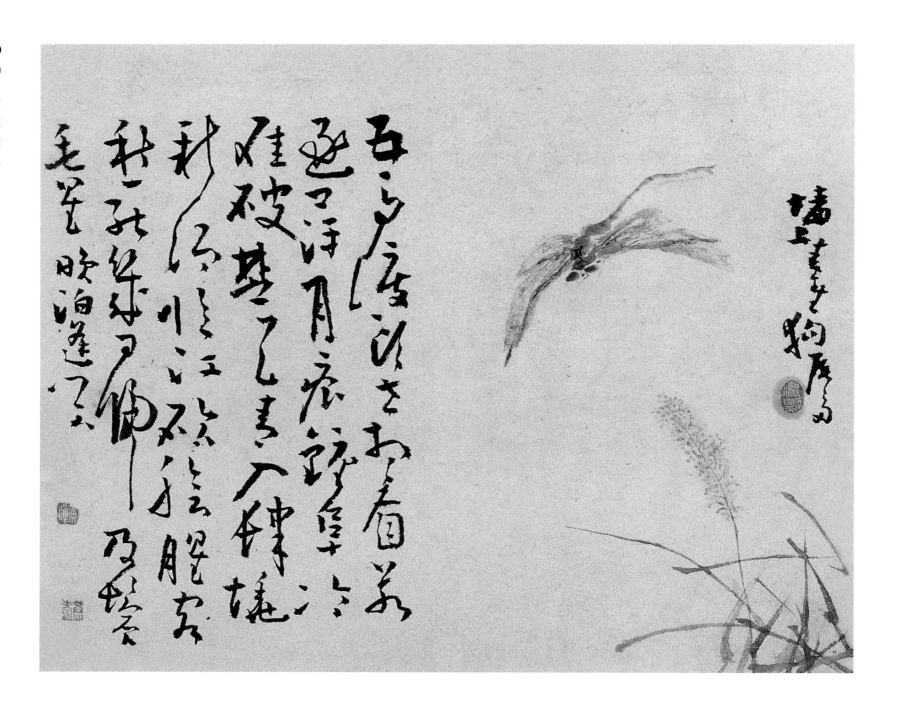

蜻蜓狗尾草图

册　纸本　设色　年代不详
25cm×31cm

题识：墙上春生狗尾多

钤印：瘿瓢（白）、恭寿（朱）

释文：五马渡头立，相看若逐萍。月痕钟阜冷，
雁破楚天青。入肆烧新酒，临江砍脍腥。客愁能
几日？归及鬓毛星。
晚泊逢乡人。

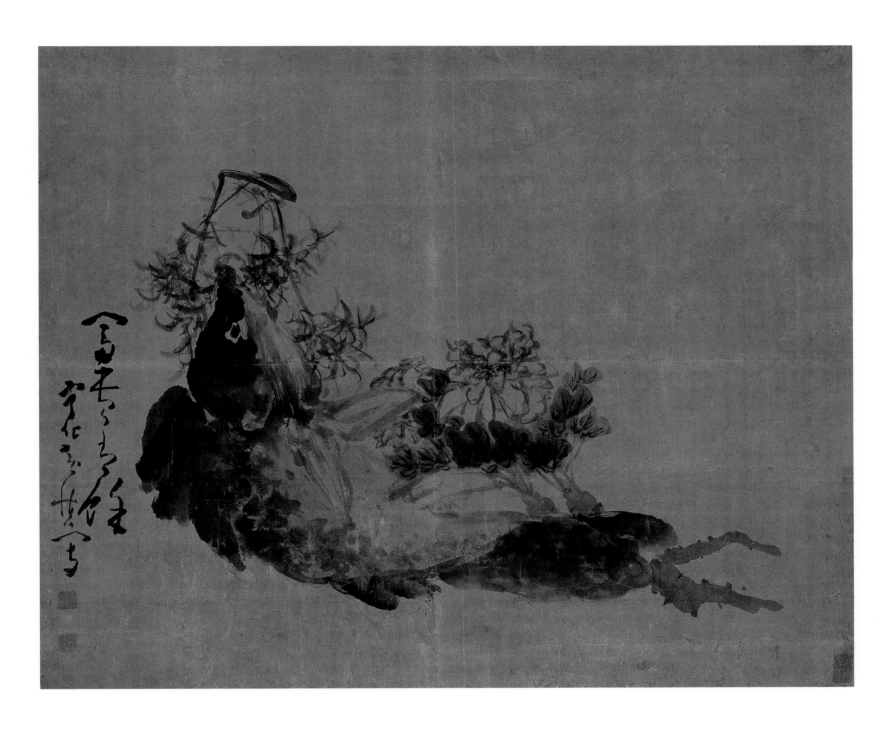

富贵有馀图

横轴　纸本　墨笔　年代不详

90cm×108.7cm

安徽省博物馆藏

题识：富贵有馀

款识：宁化黄慎写

钤印：黄慎（白）、瘿瓢（朱）

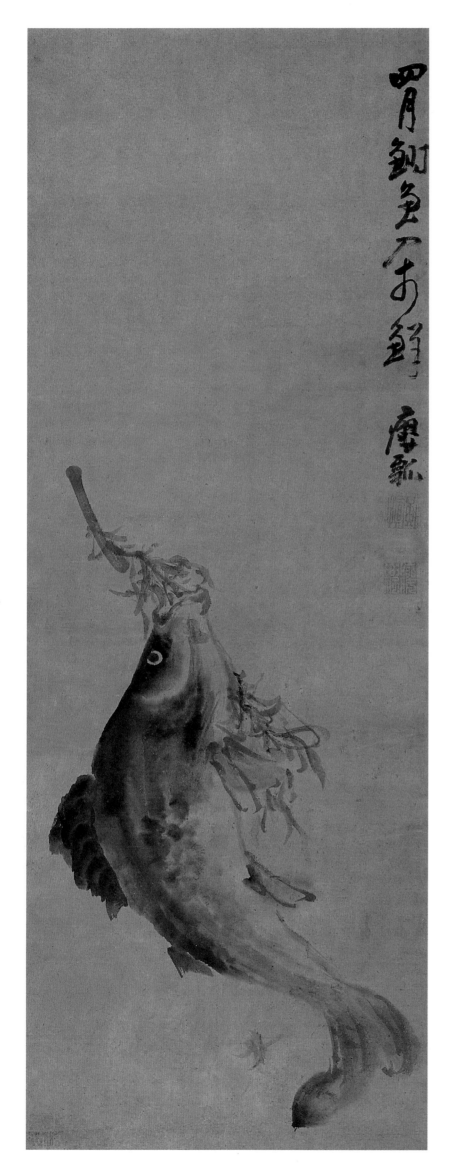

鲥鱼图

条屏　纸本　淡色　年代不详

107cm×37.5cm

题识：四月鲥鱼入市鲜

款识：瘿瓢

钤印：黄慎（朱）、瘿瓢（白）、东海布衣（白文压角章）

图引

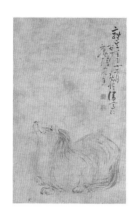

P3
狮狗图
46.7cm×27.5cm

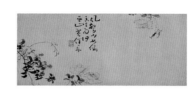

P12-13
花卉图册（十二开之五）
——蔷薇
27.3cm×60cm

P4-5
花卉图册（十二开之一）
——水仙图
27.3cm×60cm

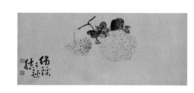

P14-15
花卉图册（十二开之六）
——绣球
27.3cm×60cm

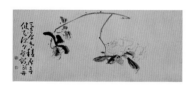

P6-7
花卉图册（十二开之二）
——山茶花
27.3cm×60cm

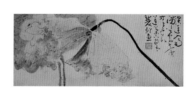

P16-17
花卉图册（十二开之七）
——荷花
27.3cm×60cm

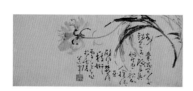

P8-9
花卉图册（十二开之三）
——芍药花
27.3cm×60cm

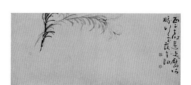

P18-19
花卉图册（十二开之八）
——萱草
27.3cm×60cm

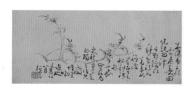

P10-11
花卉图册（十二开之四）
——桃花
27.3cm×60cm

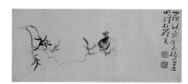

P20-21
花卉图册（十二开之九）
——石榴
27.3cm×60cm

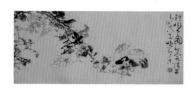

P22-23
花卉图册（十二开之十）
——菊花
27.3cm×60cm

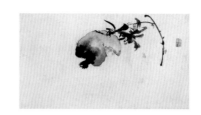

P30
花果册（八开之三）
——石榴图
20.9cm×35.8cm

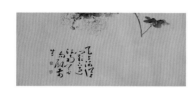

P24-25
花卉图册（十二开之十一）
——牡丹
27.3cm×60cm

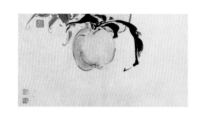

P31
花果册（八开之四）
——蜜桃图
20.9cm×35.8cm

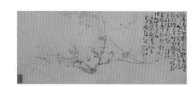

P26-27
花卉图册（十二开之十二）
——梅花
27.3cm×60cm

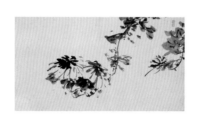

P32
花果册（八开之五）
——菊花图
20.9cm×35.8cm

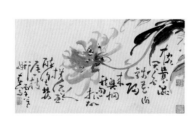

P28
花果册（八开之一）
——芍药图
20.9cm×35.8cm

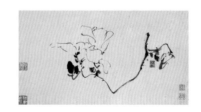

P33
花果册（八开之六）
——玉兰
20.9cm×35.8cm

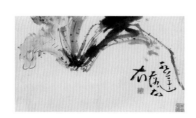

P29
花果册（八开之二）
——渚莲图
20.9cm×35.8cm

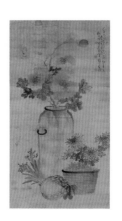

P34-35
菊花芙蓉图
126cm×66cm

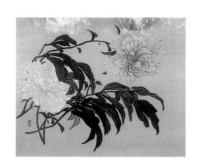

P36
白红牡丹
16.8cm × 20.6cm

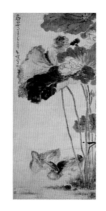

P41
荷塘双鸭图
139.6cm × 58.7cm

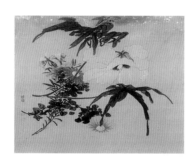

P37
秋葵、石竹、雏菊
16.8cm × 20.6cm

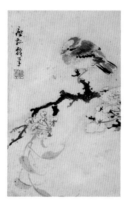

P42
白头翁图（《杂画册》之一）
26.2cm × 15.5cm

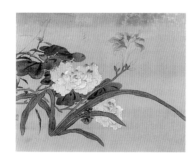

P38
萱花芙蓉
16.8cm × 20.6cm

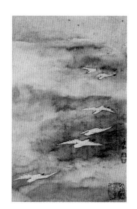

P43
南征图（《杂画册》之二）
26.2cm × 15.5cm

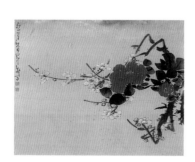

P39
蜡梅山茶
16.8cm × 20.6cm

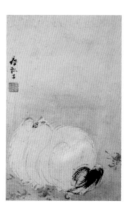

P44
波斯猫图（《杂画册》之三）
26.2cm × 15.5cm

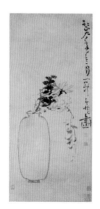

P40
蔷薇图
71cm × 30cm

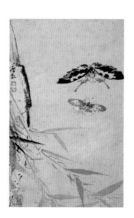

P45
蛱蝶双飞图（《杂画册》之四）
26.2cm × 15.5cm

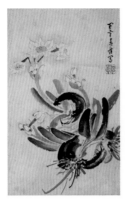

P46
水仙图（《杂画册》之五）
26.2cm×15.5cm

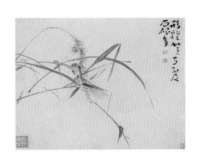

P51
没骨着色花鸟草虫册（十帧之二）
——螳螂狗尾草
23.5cm×29.2cm

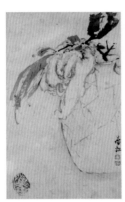

P47
佛手图（《杂画册》之六）
26.2cm×15.5cm

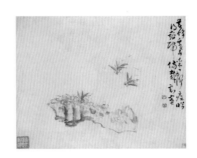

P52
没骨着色花鸟草虫册（十帧之三）
——蜜蜂归巢
23.5cm×29.2cm

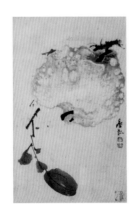

P48
榴莲图（《杂画册》之七）
26.2cm×15.5cm

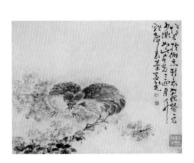

P53
没骨着色花鸟草虫册（十帧之四）
——竹鸡、菜花
23.5cm×29.2cm

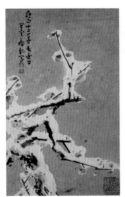

P49
雪梅图（《杂画册》之八）
26.2cm×15.5cm

P54-55
没骨着色花鸟草虫册（十帧之五）
——枝头冻雀
23.5cm×29.2cm

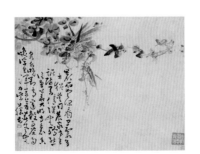

P50
没骨着色花鸟草虫册（十帧之一）
——紫藤蚱蜢
23.5cm×29.2cm

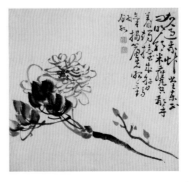

P56
人物山水花卉图册（十二开之一）
——山茶花
32.1cm×32.2cm

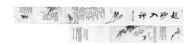

P57-60
四季花卉图
牡丹、芍药、芙蓉、玉簪花、水
仙、梅花
28.5cm×291.7cm

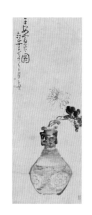

P65
平安富贵图
118cm×43cm

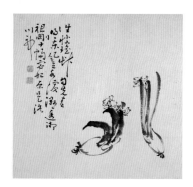

P61
人物山水花卉图册（十二开之二）
——水仙花
32.1cm×32.2cm

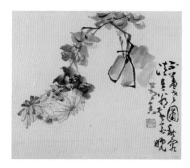

P66
杂画册（九开之一）
——秋菊
24cm×26.5cm

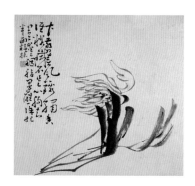

P62
人物山水花卉图册（十二开之三）
——牡丹
32.1cm×32.2cm

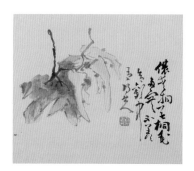

P67
杂画册（九开之二）
——折枝梧桐
24cm×26.5cm

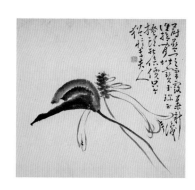

P63
人物山水花卉图册（十二开之四）
——玉簪花
32.1cm×32.2cm

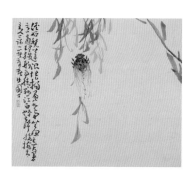

P68
杂画册（九开之三）
——翠柳鸣蝉
24cm×26.5cm

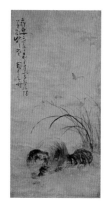

P64
耄耋图
110cm×51cm

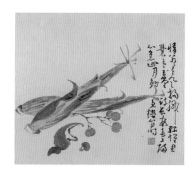

P69
杂画册（九开之四）
——樱桃春笋
24cm×26.5cm

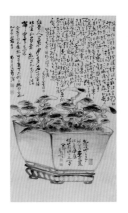

P70
九芝献瑞图
114cm × 63cm

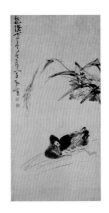

P75
芦鸭图
94cm × 43.5cm

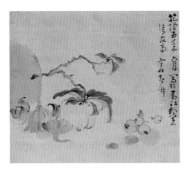

P71
杂果图
42cm × 45cm

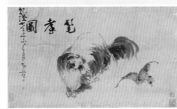

P76
耄耋图
48cm × 89cm

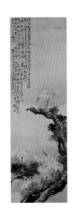

P72
芦塘双鸭图
116cm × 46cm

P77
古柯群鹭图
211cm × 61cm

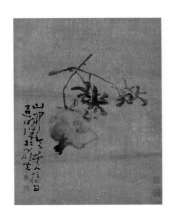

P73
书画册（十二开之三）
36.9cm × 28.4cm

P78
芦荻双雁图
211cm × 61cm

P74
鸭啄胸毛图
70cm × 40cm

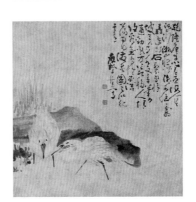

P79
双鹭白石图
58.8cm × 55.5cm

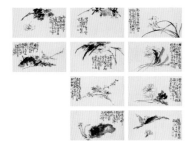

P80-81
花卉册页（十二开选十）
牡丹、枇杷、桃花、水仙、萱草、
芍药、石榴、葵花、芙蓉、梅花。
27.5cm×47cm×12

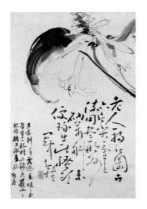

P86
玉簪花图
42.6cm×27.4cm

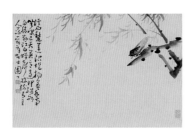

P82
诗画合璧（六开）
——柳叶鸣蝉图
28.5cm×40.5cm×6

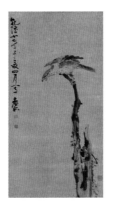

P87
雄鹰独立图
87.5cm×43cm

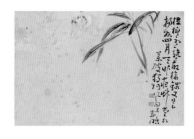

P83
诗画合璧（六开）
——芍药图
28.5cm×40.5cm×6

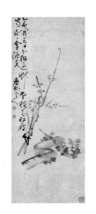

P88
梅花图
102cm×39cm

P84
雪梅寒雀图
179.2cm×54.4cm

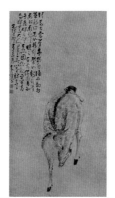

P89
受禄图
155cm×80cm

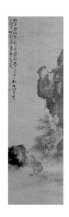

P85
竹鸡菜花图
179.2cm×54.4cm

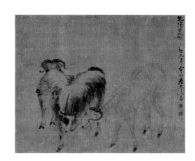

P90
三羊开泰图
108cm×129cm

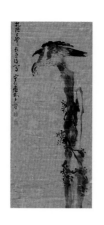

P91
古槎雄鹰图
179cm × 64.6cm

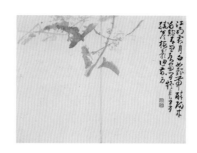

P96
花果册（八开之二）
——梅影图
24.5cm × 31.5cm

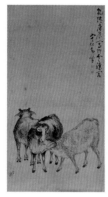

P92
三羊开泰图
125cm × 85.5cm

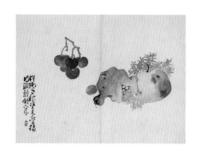

P97
花果册（八开之三）
——樱桃石榴图
24.5cm × 31.5cm

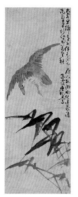

P93
芦雁图
122cm × 42cm

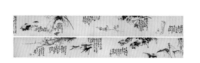

P98-100
四季花卉卷
水仙图、牡丹图、桃花图、荷花图、玉簪花图、菊花图、蜀葵图、梅花图。
33cm × 509cm

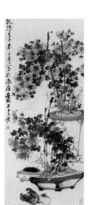

P94
盆菊佛手图
145cm × 58cm

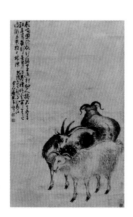

P101
三羊图
182.6cm × 109.5cm

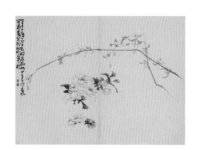

P95
花果册（八开之一）
——折枝桃花图
24.5cm × 31.5cm

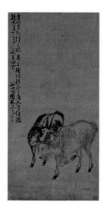

P102
双羊图
123.7cm × 58.2cm

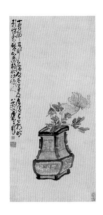

P103
瓶插牡丹图
102.5cm × 45.3cm

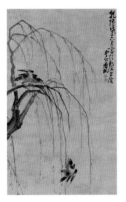

P104
鹡鸰嘤鸣杨柳新图
124cm × 70cm

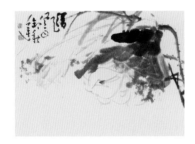

P105
秋莲图
28cm × 36cm

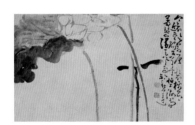

P106-107
墨笔荷花
33.5cm × 50.5cm

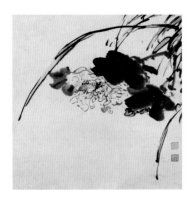

P108
芙蓉图
29.4cm × 27.9cm

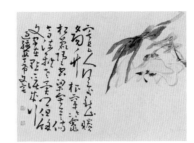

P109
葵花图
25cm × 31cm

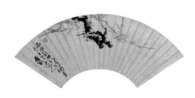

P110-111
墨梅图
18.8cm × 55.6cm

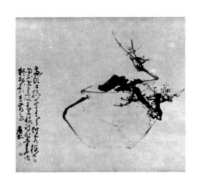

P112
缶梅图

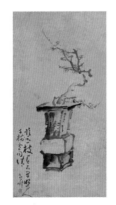

P113
瓶梅图
107cm × 52cm

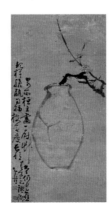

P114
瓶梅图
73cm × 35cm

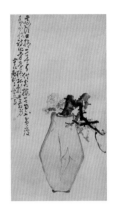

P115
瓶梅图
117.5cm × 59.4cm

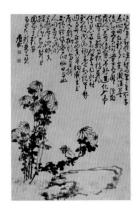

P120
秋菊图
97cm × 61cm

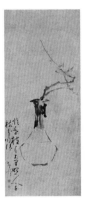

P116
胆瓶梅花图
88cm × 34cm

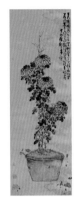

P121
盆菊图
109cm × 35cm

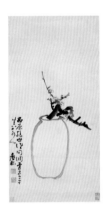

P117
瓶梅图
105.3cm × 50cm

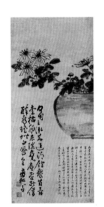

P122
缶插白菊图
107cm × 46cm

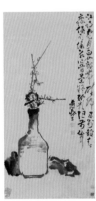

P118
瓶梅图
74cm × 34cm

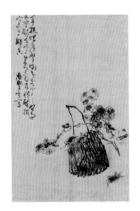

P123
菊蟹图
125cm × 77cm

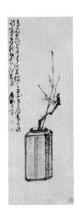

P119
瓶梅图
103.2cm × 34.6cm

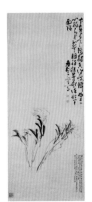

P124
牡丹图
138cm × 56.5cm

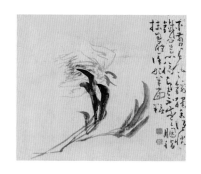

P125
墨牡丹图
30cm × 33cm

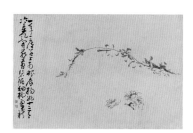

P130
折枝桃花图
23cm × 33cm

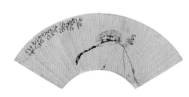

P126
玉簪花图
19cm × 54cm

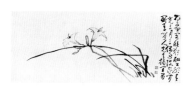

P131
萱草图
25cm × 59cm

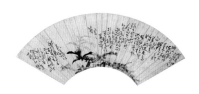

P127
花卉图

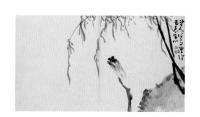

P132
书画册（十二开之一）
——柳蝉图
28cm × 47.4cm

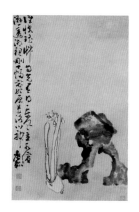

P128
水仙文石图
58.5cm × 36cm

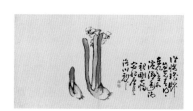

P132
书画册（十二开之三）
——水仙花
28cm × 47.4cm

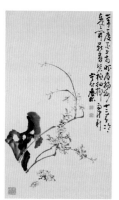

P129
花石桃花图
80.5cm × 45cm

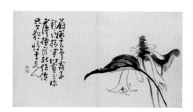

P133
书画册（十二开之五）
——玉簪花
28cm × 47.4cm

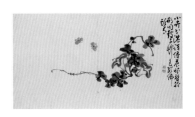

P133
书画册（十二开之七）
——牵牛花
28cm×47.4cm

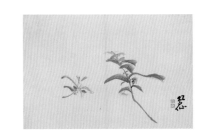

P137
杂画册（十二开之四）
——凤仙花
23.7cm×34.7cm

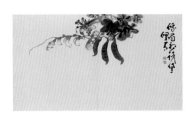

P134
书画册（十二开之九）
——蛾眉豆
28cm×47.4cm

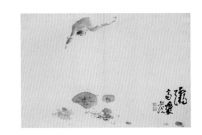

P138
杂画册（十二开之五）
——红福天高
23.7cm×34.7cm

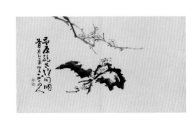

P134
书画册（十二开之十一）
——梅花
28cm×47.4cm

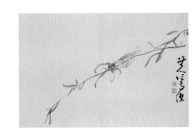

P139
杂画册（十二开之六）
——柳蝉图
23.7cm×34.7cm

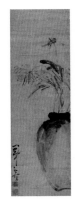

P135
瓶花图
77cm×23cm

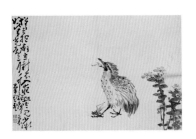

P140
杂画册（十二开之七）
——竹鸡图
23.7cm×34.7cm

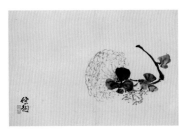

P136
杂画册（十二开之三）
——绣球花
23.7cm×34.7cm

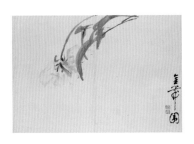

P141
杂画册（十二开之八）
——金带围芍药
23.7cm×34.7cm

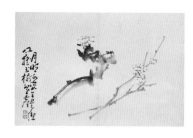

P142
杂画册（十二开之十）
——折枝梅花
23.7cm×34.7cm

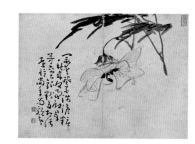

P147
诗画册（九开之四）
——葵花图
32.2cm×41.2cm

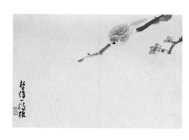

P143
杂画册（十二开之十二）
——雀踏枝
23.7cm×34.7cm

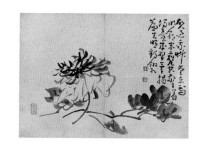

P148
诗画册（九开之五）
——山茶花图
32.2cm×41.2cm

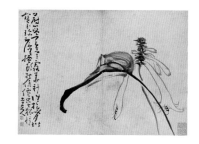

P144
诗画册（九开之一）
——玉簪花图
32.2cm×41.2cm

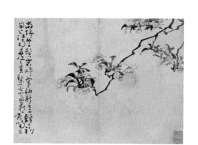

P149
诗画册（九开之六）
——梨花图
32.2cm×41.2cm

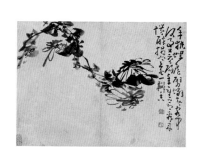

P145
诗画册（九开之二）
——菊花图
32.2cm×41.2cm

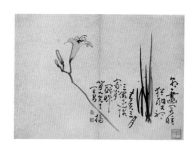

P150
诗画册（九开之七）
——萱草
32.2cm×41.2cm

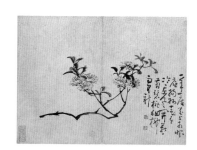

P146
诗画册（九开之三）
——折枝桃花
32.2cm×41.2cm

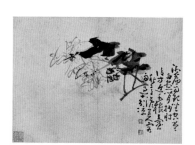

P151
诗画册（九开之八）
——木芙蓉图
32.2cm×41.2cm

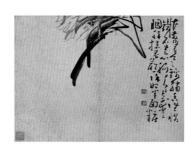

P152
诗画册（九开之九）
——牡丹图
32.2cm×41.2cm

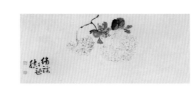

P156
花果图册
——绣球花图
27cm×62cm

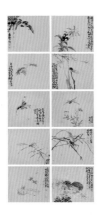

P153
雁来红、翠柳鸣蝉、蜻蜓、螳螂、
竹鸡、雪梅寒雀、野蚕、蛱蝶、
蟋蟀、狗尾草、蜜蜂归巢
25cm×29cm×10

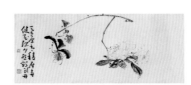

P156
花果图册
——茶花图
27cm×62cm

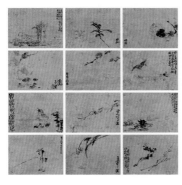

P154
绣球、蛱蝶、江岸泊船、梅花、
凤仙、雀踏枝、鸣蝉、金带围芍
药、溪亭秋树、红福齐天、竹鸡、
钓蝶寄意
34cm×44cm

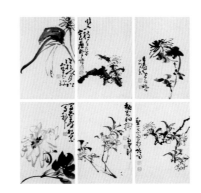

P157
花卉册页（十二开选六）
菊花、梅花、玉簪花、梨花、桃
花、牡丹
23cm×15.5cm×12

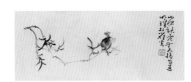

P155
花果图册
——石榴图
27cm×62cm

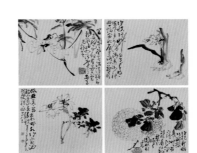

P158
水墨花卉图（十开选四）
水仙、葵花、绣球花、月季花
26.5cm×30cm×10

P155
花果图册
——水仙图
27cm×62cm

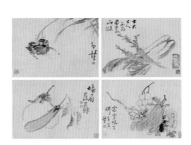

P159
花卉蔬果册（十开）
白菜萝卜、蟹、佛手、蛾眉豆、
紫茄
22.5cm×32.5cm

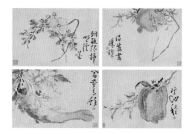

P160
花卉蔬果册（十开）
石榴、野花、蜜桃、牡丹鳜鱼
22.5cm×32.5cm

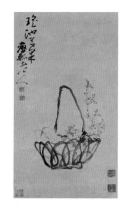

P165
瑶池花果图
63cm×33cm

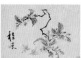

P161
花卉蔬果册（十开）
桂花、春笋蘑菇
22.5cm×32.5cm

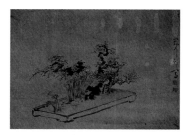

P166-167
岁朝清供图
65cm×88.3cm

P162
鸡冠花图
28cm×36cm

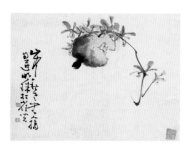

P168
着色石榴图
30cm×39cm

P163
玉兰花图
28cm×36cm

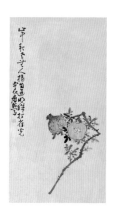

P169
折枝石榴图
87cm×44cm

P164
枇杷图
28cm×36cm

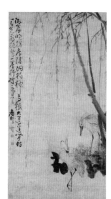

P170
柳塘双鹭图
113.7cm×57.1cm

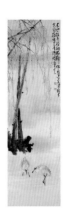

P171
柳塘双鹭图
192cm × 53.5cm

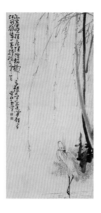

P176
柳塘白鹭图
125cm × 57cm

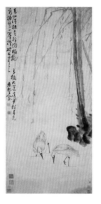

P172
柳塘双鹭图
137cm × 62cm

P177
柳塘白鹭图
130cm × 35cm

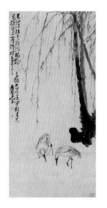

P173
柳塘双鹭图
138.7cm × 62.9cm

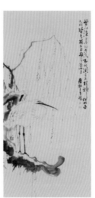

P178
柳柯白鹭图
119cm × 54cm

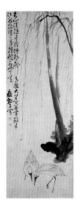

P174
柳塘双鹭图
129cm × 44.5cm

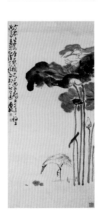

P179
一路连科图
123cm × 55cm

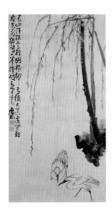

P175
柳塘双鹭图
113.7cm × 57.7cm

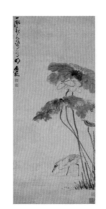

P180
荷鹭图
109cm × 46.5cm

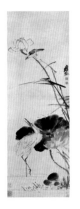

P181
荷塘白鹭图
123.8cm×39.8cm

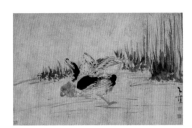

P187
双鸭图
50cm×73cm

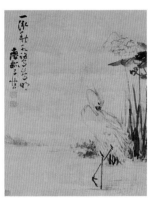

P182
荷塘白鹭图
48cm×35cm

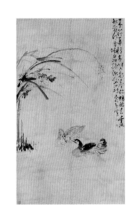

P188
芦塘双鸭图
164cm×90cm

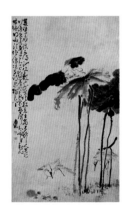

P183
荷鹭图
130.2cm×71.8cm

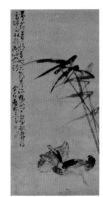

P189
芦塘双鸭图
110cm×50cm

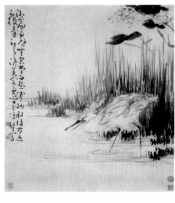

P184-185
一路荣华图
55.5cm×48.5cm

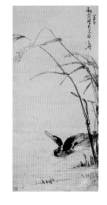

P190
芦鸭图
123.3cm×55.2cm

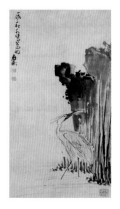

P186
芦塘白鹭图
83cm×37.5cm

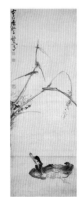

P191
芦鸭图
106.5cm×36.5cm

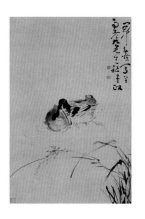

P192
芦鸭戏水图
70cm×44cm

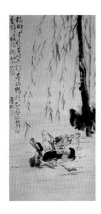

P197
春江水暖鸭先知图
94cm×42cm

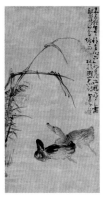

P193
芦塘双鸭图
116cm×57cm

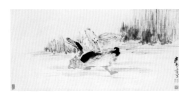

P198
芦塘双鸭图
49cm×97cm

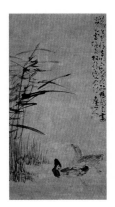

P194
芦塘双鸭图
123.5cm×62.5cm

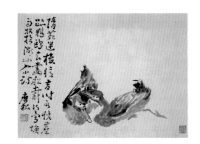

P199
双鸭图
61cm×47cm

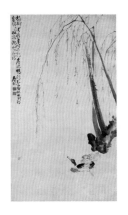

P195
柳塘双鸭图
170cm×92cm

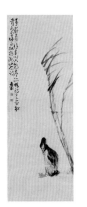

P200
芦塘野鸭图
123cm×42.5cm

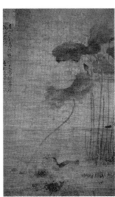

P196
荷鸭图
160cm×90cm

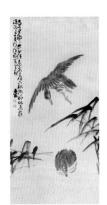

P201
芦雁图
126cm×58cm

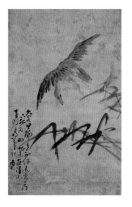

P202
芦雁图
105cm×61cm

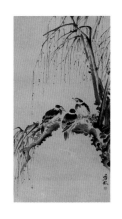

P207
柳鸦图
137cm×69cm

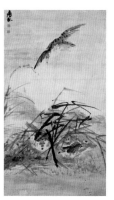

P203
芦雁图
197cm×104cm

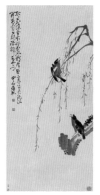

P208
翠柳鹦鹆图
134cm×61cm

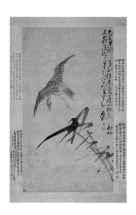

P204
芦雁图
112cm×59.5cm

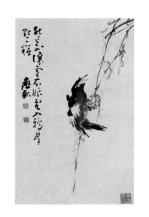

P209
柳枝鹦鹆图
58cm×36cm

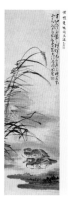

P205
芦荡双雁图
136cm×40cm

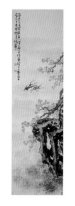

P210
杏林燕语图
197cm×54cm

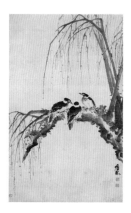

P206
柳鸦图
176cm×104.5cm

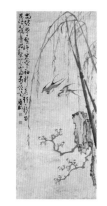

P211
梨柳飞燕图

P212
雪梅寒雀图
144cm×73cm

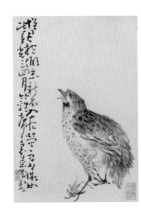

P217
竹鸡图
24cm×17.5cm

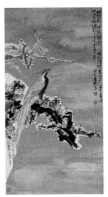

P213
雪梅山雉图
148.5cm×77cm

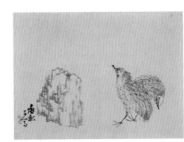

P218
竹鸡图
23cm×30cm

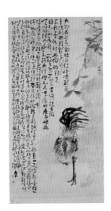

P214
德禽耀武图
124.6cm×59.8cm

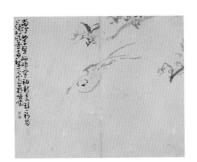

P219
梨花春燕图
23.5cm×28cm

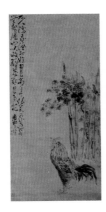

P215
东篱大吉
141.5cm×66cm

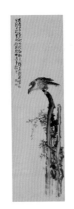

P220
古槎立鹰图
196.5cm×53.8cm

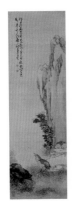

P216
竹鸡菜花图
174.5cm×50.5cm

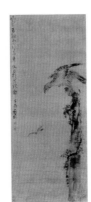

P221
攫雀图
149cm×59cm

P222
柳枝鹏鸲图
28cm × 40cm

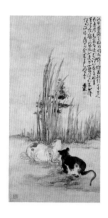

P227
双猫图
136.8cm × 64cm

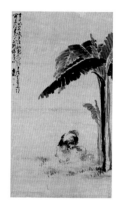

P223
蕉阴戏犬图
177cm × 93.5cm

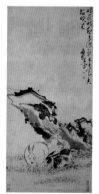

P228
花石双兔图
127cm × 55cm

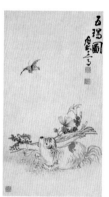

P224
五瑞图
103cm × 53cm

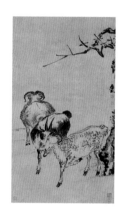

P229
三羊开泰图
104.8cm × 65.2cm

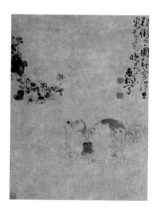

P225
菊花狮狗图
93cm × 63cm

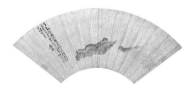

P230-231
春蚕图

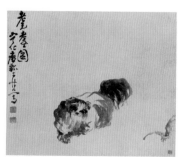

P226
耄耋图
58cm × 66cm

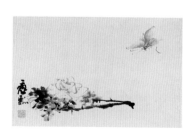

P232
月季蛱蝶图
22.6cm × 34.5cm

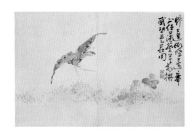

P233
杂画册（十二开之二）
——蛱蝶探花
23.7cm×34.7cm

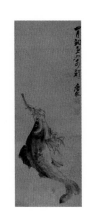

P238
鲋鱼图
107cm×37.5cm

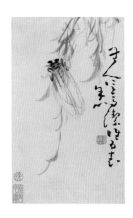

P234
柳蝉图
24cm×17.5cm

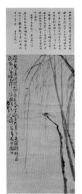

P235
细柳鸣蝉图
93.4cm×43.8cm

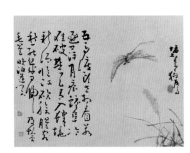

P236
蜻蜓狗尾草图
25cm×31cm

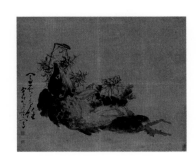

P237
富贵有馀图
90cm×108.7cm